MORETTI

Dalla tradizione gotica
al primo Rinascimento

Testi critici di
Andrea De Marchi
Gaudenz Freuler
Cristina Guarnieri
Alberto Lenza
Tova Rose Ossad
Nicoletta Pons
Angelo Tartuferi

℘

Edizioni Polistampa

MORETTI S.R.L.
piazza degli Ottaviani, 17R
50123 Firenze
tel. +39 055 2654277
fax +39 055 2396652
info@morettigallery.com

MORETTI FINE ART LTD
43-44 New Bond Street
London W1S 2SA
tel. +44 (0)2074910533
fax +44 (0)2074910553
london@morettigallery.com

MORETTI FINE ART LTD
25 East 80th Street
10075 New York
tel. +1 212 249 4987
fax +1 212 755 0792
newyork@morettigallery.com

Ringraziamenti
Cristina Acidini, Luciano Bellosi, Daniele Benati, Miklós
Boskovits, Keith Christiansen, Laurence Kanter,
Carlo Falciani, Everett Fahy, Dillian Gordon,
Antonio Natali, Anna Orlando, Luke Syson.
Ed inoltre Andrea Baldinotti, Piero Barducci,
Lucia Biondi, Studio Falteri, Bruno Miccinesi,
Valerio Paoletti, Poli & Co., Daniele Rossi,
Massimiliano Sernissi, Studio Ticci, Simon Wilson.
Un particolare ringraziamento a tutti quei collezionisti
che hanno gentilmente concesso la pubblicazione
delle loro opere.

In copertina:
Maestro del Crocifisso Corsi, *Crocifissione* (part.)

Dalla tradizione gotica al primo Rinascimento

CATALOGO

A cura di
Gabriele Caioni

con la collaborazione di
Flavio Gianassi

Ideazione e selezione delle opere
Fabrizio Moretti

Autori delle schede
Andrea De Marchi
Gaudenz Freuler
Cristina Guarnieri
Alberto Lenza
Tova Rose Ossad
Nicoletta Pons
Angelo Tartuferi

Ricostruzioni grafiche
Alessio Viviani

Supervisione delle traduzioni
Tova Rose Ossad
con la collaborazione di Maria Cecila Vilches Riopedre

Fotografie
Paolo e Claudio Giusti
e di Matthew Hollow, Jacopo Menzani, Fototeca
Fondazione Federico Zeri, Fototeca del Museo A. Pepoli
di Trapani, Archivio dell'Arte Luciano Pedicini, Gabinetto
Fotografico degli Uffizi

Impaginazione, elaborazione immagini e stampa
Edizioni Polistampa

© 2009 EDIZIONI POLISTAMPA
 Via Livorno, 8/32 - 50142 Firenze
 Tel. 055 737871 (15 linee)
 info@polistampa.com - www.polistampa.com

ISBN 978-88-596-0657-4

Sono passati dieci anni da quando sono entrato ufficialmente nel mondo dell'arte e dalla mia prima mostra *Da Bernardo Daddi a Giorgio Vasari*. Dieci anni che mi hanno dato delle soddisfazioni e mi hanno fatto imparare e maturare. Ho avuto la fortuna di avere tra le mani opere molto importanti in questi anni e ringrazio il destino che mi ha concesso questo privilegio.

Ringrazio il destino per tutte le cose che mi sono accadute di bello e che mai nel 1999 pensavo potessero accadere, la vita è davvero strana.

Ma soprattutto ringrazio il destino per avermi dato due genitori straordinari che amo immensamente.

Fabrizio Moretti

Ten years have passed since I officially entered into the world of art and my first exhibition *From Bernardo Daddi to Giorgio Vasari*. Ten years that have given me satisfaction and have made me learn and mature. I had the great fortune of working with very important works throughout these years and I thank destiny, which has given me this privilege.

I thank destiny for every beautiful thing that has happened to me and that I never thought, in 1999, could ever happen, life is truly strange.

But, above all, I thank destiny for having given me two extraordinary parents, whom I love immensely.

Fabrizio Moretti

Sommario

Maestro del Crocifisso Corsi

Firenze, primo quarto del XIV secolo

Crocifisso dipinto

Tavola, cm 152×128
Provenienza: Firenze, collezione Corsi, fino al 1939 circa; Firenze, mercato antiquario, 1952; Milano, collezione privata, 1965; Venezia, collezione privata, 1986

La croce è priva dei terminali laterali e del braccio superiore con la relativa cimasa, dove si trovava presumibilmente la raffigurazione del *Pellicano mistico*, in maniera analoga a quanto si riscontra nel *Crocifisso* gemello della Galleria dell'Accademia di Firenze (fig. 1), tuttavia di dimensioni assai più grandi[1]. Il dipinto appare in condizioni generalmente buone; qualche problema alla superficie pittorica è derivato dal movimento del legno in corrispondenza della giunzione fra la traversa con il braccio destro (per chi guarda) del Cristo e l'asse principale, nonché da antiche puliture un po' troppo energiche. Quando si trovava in collezione privata a Milano, la tavola fu sottoposta ad un'attenta pulitura da parte di Andrea Rothe a Firenze (Offner-Boskovits 1986). Per una lettura più omogenea dell'opera risulterebbe assai giovevole l'integrazione, anche "sotto livello", delle sensibili lacune che riguardano il legno della croce di colore blu, nel suppedaneo, nella traversa sinistra e nella piccola porzione superstite sopra la testa di Cristo. Il motivo decorativo (fig. 2) che circoscrive la croce richiama un tema fra i più diffusi nella pittura fiorentina, già a partire dalla prima metà del Duecento, poiché compare pressoché identico nella nota croce dipinta della Galleria degli Uffizi (inv. 1890 n. 434)[2] (fig. 3). Anche il motivo decorativo del tabellone è piuttosto diffuso in ambito fiorentino del primo Trecento ed appare di fonte squisitamente giottesca, identificabile segnatamente nella decorazione del tabellone della croce di San Felice in Piazza (Klesse 1967).

L'esatta definizione critica dell'opera fu stabilita sin dal 1931 da Richard Offner, che l'assegnò per l'appunto ad un Maestro del Crocifisso Corsi, cui spetta anche l'altra Croce della Galleria dell'Accademia, assai vicina a questa sotto ogni punto di vista, incluso anche quello della cronologia.

L'attribuzione al Maestro del Crocifisso Corsi è stata accolta in maniera pressoché unanime dalla critica, che in genere ritiene il dipinto una replica in scala ridotta dell'esemplare dell'Accademia (Marcucci 1965; Bologna 1969; Boskovits 1984), sebbene non manchi taluno che propende per l'opinione contraria (Conti 1980). L'Offner indicò per entrambe le croci la datazione entro il primo quarto del Trecento, precisata in anni più recenti nel primo decennio (Volpe 1971), oppure, più plausibilmente, intorno alla metà del secondo decennio (Boskovits 1984; Tartuferi, in Boskovits-Tartuferi 2003).

Tuttavia, l'acquisizione critica più rilevante per l'opera è stata apportata in anni relativamente recenti dal Boskovits (1984), che ha identificato in una raccolta privata il terminale sinistro del nostro crocifisso con la *Vergine dolente* (fig. 4), purtroppo in cattive condizioni di conservazione, consentendo comunque una parziale ricostruzione dell'opera (fig. 5). Rispetto alla *Vergine dolente* della croce della Galleria dell'Accademia quest'ultima lascia trasparire, a dispetto delle non buone condizioni di conservazione, una maggiore attenzione alla fluenza ritmica delle linee di contorno e un'accentuata morbidezza nei panneggi. Elementi, quest'ultimi, che sembrerebbero avvalorare la collocazione cronologica del presente *Crocifisso* di poco successiva a quella dell'esemplare dell'Accademia. Del resto, anche nella trepidante figura del *Cristo* crocifisso e nella complessa articolazione del perizoma traspa-

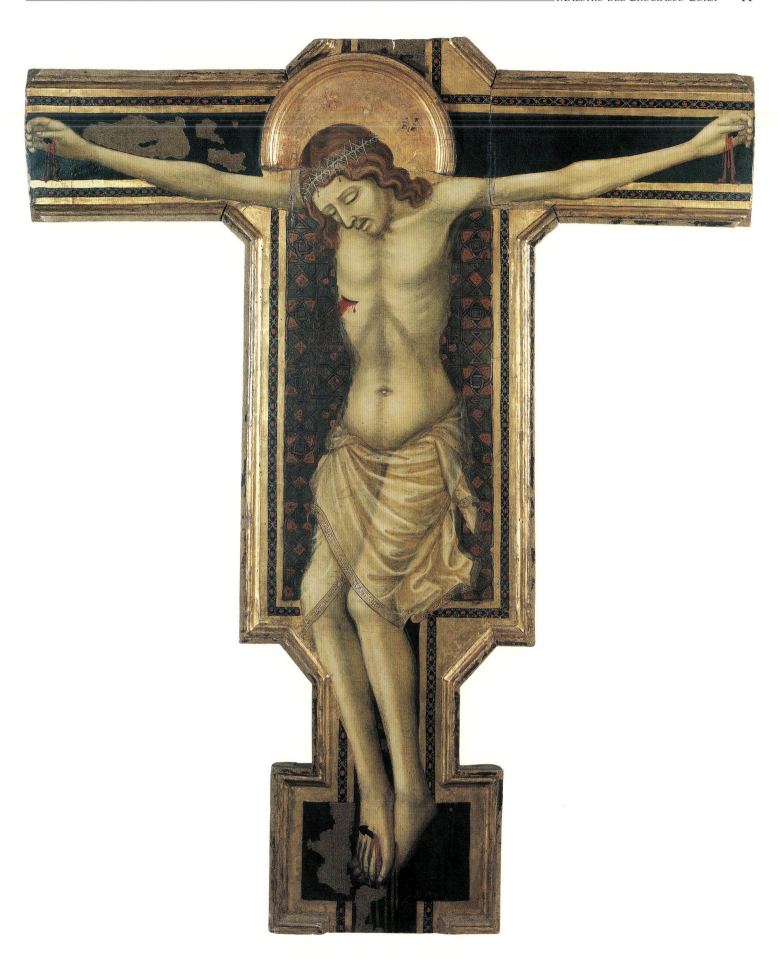

Fig.1. Maestro del Crocifisso Corsi
Crocifisso dipinto
Firenze, Galleria dell'Accademia

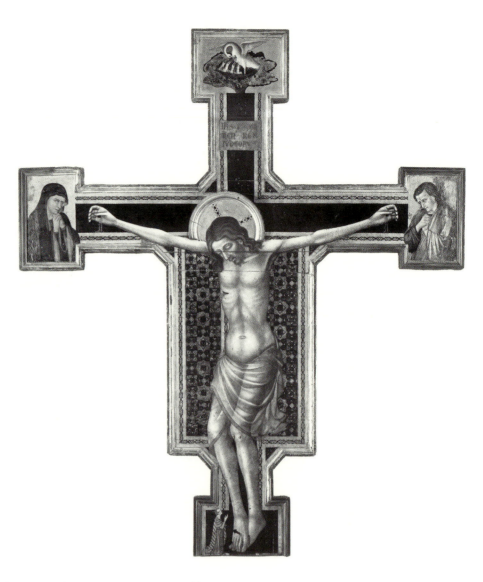

Fig. 2. Maestro del Crocifisso Corsi
Crocifissione (particolare)
Galleria Moretti

Fig. 3. Maestro della Croce 434
Crocifissione (particolare)
Firenze, Galleria degli Uffizi

rente, sembra di cogliere una maggiore raffinatezza di stampo gotico rispetto al linguaggio di gusto più aspramente naturalistico e di ricordo duecentesco che contraddistingue ancora la grande croce che fu rimossa nel 1782 dalla chiesa di San Pier Scheraggio a Firenze – dove si trovava probabilmente sin dall'origine –, per essere esposta almeno dal 1825 nel primo corridoio degli Uffizi, prima di essere trasferita all'Accademia nel 1919. La croce dipinta qui discussa – pezzo eponimo del gruppo riferito all'ignoto artista – costituisce un documento ulteriore della straordinaria articolazione e vitalità creativa del panorama fiorentino degli inizi del Trecento. Secondo Richard Offner (1931) il Maestro del Crocifisso Corsi – «un pittore dal talento drammatico» – si sarebbe formato a stretto contatto con il Maestro della Santa Cecilia. La Marcucci (1965) ritenne si sottolinearne invece soprattutto la vicinanza stilistica con i guastissimi affreschi nella cappella di San Jacopo della Badia di Settimo, non lontano da Firenze, attribuiti dal Ghiberti a Buffalmacco.

Una tesi, quest'ultima, ripresa soprattutto da Federico Zeri (1971), che ritenne di poter adombrare l'eventuale identificazione del nostro artista con il giovane Buffalmacco[3].

Tuttavia, tale ipotesi non ha avuto praticamente seguito nella letteratura critica successiva, probabilmente perché non risulta facile intravedere una concreta e verificabile linea di sviluppo stilistico fra la produzione del nostro anonimo e i personaggi fortemente icastici e assai torniti sul piano plastico che caratterizzano le opere di Bonamico Buffalmacco, ricostruito soprattutto in base alle ricerche di Luciano Bellosi e alle ulteriori proposte del Boskovits[4]. Quest'ultimo studioso ha insistito opportunamente sulla forte originalità del Maestro del Crocifisso Corsi, caratterizzato da un linguaggio espressivo spinto talvolta fino

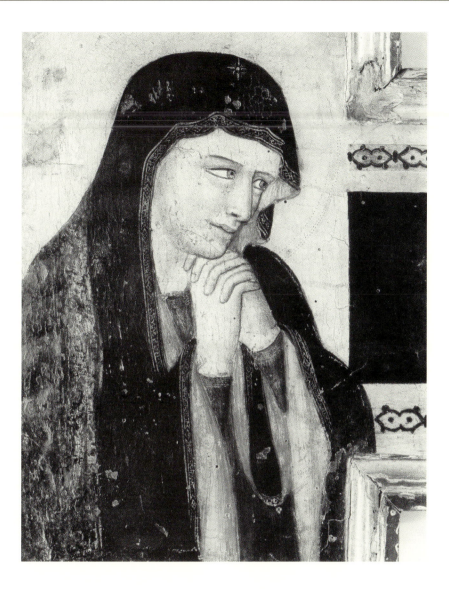

Fig. 4. Maestro del Crocifisso Corsi
Vergine dolente
Collezione privata

ad accenti violenti, e gli ha attribuito giustamente in anni più recenti l'intensa *Flagellazione di Cristo* (fig. 6) un tempo in collezione Saulmann a Firenze[5]. Al Boskovits spetta inoltre il merito di aver formulato l'ipotesi certamente interessante – prospettata comunque con molta cautela – di riconoscere la fase più antica dell'attività del Maestro del Crocifisso Corsi nel brevissimo catalogo sin qui riferito al cosiddetto Maestro della Cappella dei Velluti.

L'autore degli affreschi dell'omonima cappella nella chiesa di Santa Croce a Firenze con *Storie di San Michele Arcangelo* è attivo certamente nei primi anni del Trecento. Un confronto fra i dolenti della croce della Galleria dell'Accademia (fig. 1) e la folta schiera dei personaggi che danno vita alla processione sul monte Gargano (Boskovits 1984, pls. XXXI-XXXIII), può a nostro avviso offrire interessanti spunti di riflessione in merito a questa affascinante 'ipotesi di lavoro'[6].

Angelo Tartuferi

Fig. 5. Ricostruzione parziale del *Crocifisso* del Maestro del Crocifisso Corsi

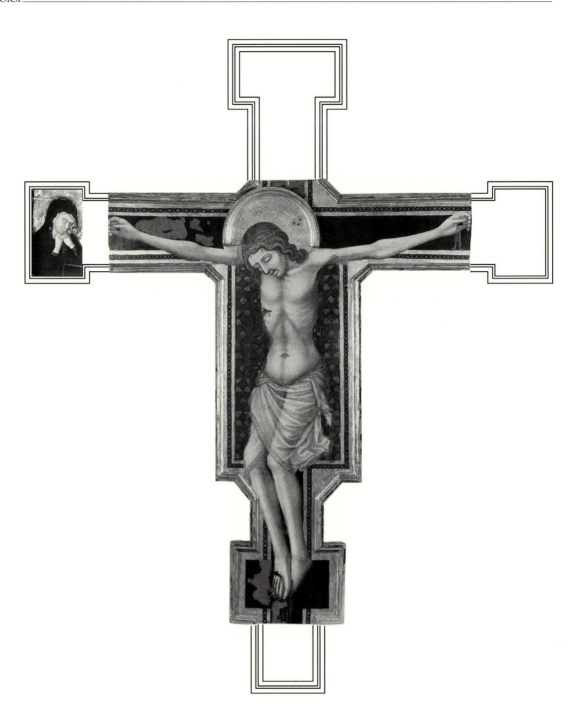

Note

[1] Per il *Crocifisso* della Galleria dell'Accademia a Firenze (inv. 1890 n. 436), completo di ogni sua parte e che misura cm 308×229, si veda la scheda di chi scrive in *Dal Duecento a Giovanni da Milano*, "Cataloghi della Galleria dell'Accademia di Firenze – Dipinti", a cura di M. Boskovits-A. Tartuferi, vol. I, Firenze 2003, pp. 140-144.

[2] Per la croce n. 434 degli Uffizi e il suo autore si veda A. Tartuferi, *Il Maestro del Bigallo e la pittura della prima metà del Duecento agli Uffizi*, Firenze 2007, pp. 41-45. Per il motivo decorativo, cfr. F. Pasut, *Ornamental Painting in Italy (1250-1310). An Illustrated Index*, in "A Critical and Historical Corpus of Florentine Painting", Florence 2003, pp. 81, 83.

[3] F. Zeri, *Un'ipotesi per Buffalmacco*, in "Diari di lavoro 1", Torino (1971), 2a ed., 1983, pp. 3-5.

[4] L. Bellosi, *Buffalmacco e il trionfo della morte*, Torino 1974; M. Boskovits, *Marginalia su Buffalmacco e sulla pittura aretina del primo Trecento*, in "Arte Cristiana", LXXXVI, n. 786, 1998, pp. 165-176.

[5] Cfr. R. Offner-M. Boskovits, 1986, pp. 197-199; per l'attribuzione del Boskovits al Maestro del Crocifisso Corsi si veda nel Catalogo di vendita Sotheby's, New York, 25 gennaio 2001, lot n. 5.

[6] M. Boskovits, *The painters of the miniaturist tendency*, "Corpus of Florentine Painting", Sec. III, Vol. IX, Florence 1984, pp. 21-23.

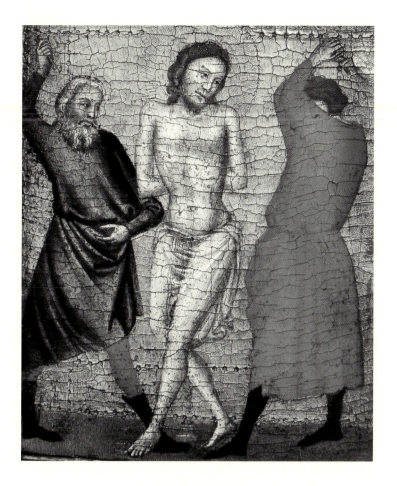

Fig. 6. Maestro del Crocifisso Corsi
Flagellazione di Cristo
Collezione privata

Bibliografia

R. OFFNER, *The Master of Santa Cecilia and School*, "A Critical and Historical Corpus of Florentine Painting", Sec. III, Vol. I, New York 1931, pp. 56-57 (Maestro del Crocifisso Corsi).

L. MARCUCCI, *Gallerie Nazionali di Firenze. I dipinti toscani del secolo XIV*, Roma 1965, p. 26 (Scuola fiorentina del primo quarto del secolo XIV).

P. BEYE, *Ein unbekannter Florentiner Kruzifix aus der Zeit um 1330-1340*, in "Pantheon", XXV, 1967, pp. 5-7 (Maestro del Crocifisso Corsi).

B. KLESSE, *Seidenstoffe in der italienischen Malerei des 14 Jahrhunderts*, Bern 1967, n. 70, p. 201 (Maestro del Crocifisso Corsi).

F. BOLOGNA, *I pittori alla Corte angioina di Napoli, 1266-1414, e un riesame dell'arte nell'età fredericiana*, Roma 1969, p. 223 (Maestro del Crocifisso Corsi).

M. BOSKOVITS, *Appunti su un libro recente*, in "Antichità Viva", X, n. 5, 1971, p. 3 (Maestro del Crocifisso Corsi).

A. CONTI, *Recensione a: F. Zeri, Diari di lavoro (Bergamo 1971)*, in "Annali della Scuola Normale Superiore di Pisa-Classe di Lettere e Filosofia", Ser. III, 1-2, 1971, pp. 629-631 (Maestro del Crocifisso Corsi).

C. VOLPE, *Sulla Croce di San Felice in Piazza e la cronologia dei crocifissi giotteschi*, in *Giotto e il suo tempo*, Atti del Congresso internazionale per la celebrazione del VII centenario della nascita di Giotto (Assisi-Padova-Firenze, 24 settembre-1 ottobre 1967), Roma 1971, p. 262 (Maestro del Crocifisso Corsi).

L. BELLOSI, in *Gli Uffizi*, Catalogo generale, Firenze 1979; 2a ed. 1980 (Maestro del Crocifisso Corsi).

A. CONTI, *Un 'Crocifisso' della bottega di Giotto*, in "Prospettiva", n. 20, 1980, pp. 52,56 n. 7, 57 n. 24 (Maestro del Crocifisso Corsi).

M. BOSKOVITS, *The painters of the miniaturist tendency*, "Corpus of Florentine Painting", Sec. III, Vol. IX, Florence 1984, pp. 21-22 e 149 (Maestro del Crocifisso Corsi).

A. TARTUFERI, in *Dal Duecento a Giovanni da Milano*, "Cataloghi della Galleria dell'Accademia di Firenze – Dipinti", vol. I, a cura di M. Boskovits e A. Tartuferi, Firenze 2003, p. 140 (Maestro del Crocifisso Corsi).

Crucifix

Panel, 59⅖×50⅖ inches
Provenance: Florence, Corsi Collection; Florence, antiques market, 1952; Milan, Private Collection, 1965; Venice, Private Collection, 1986

This cross is missing its lateral terminals and the *cimasa*, or upper section, where, presumably, there would have been the figure of the *Mystic Pelican*, in a manner analogous to what can be reconstructed from an identical cross in the Galleria dell'Accademia in Florence (fig. 1), despite the much larger dimensions[1]. The picture appears in generally good condition with some problems on the pictorial surface deriving from the movement of the wood in correspondence with the junction between the beam of Christ's right arm (for the viewer) and the principle axis, as well as an overly energetic cleaning. When it was in the Milanese private collection, the panel was submitted to an attentive cleaning by Andrea Rothe in Florence (Offner-Boskovits, 1986). For a more homogenous reading of the work, it would be helpful to close the evident gaps, at least '*sotto livello*' [below level], in the wood of the cross, in the colour blue, below Christ's feet, along the left crossbeam and in the small portion that survives above Christ's head. The decorative motif (fig. 2), confined within the cross, recalls a theme found in Florentine painting at the beginning of the first half of the Duecento, that can be compared as almost identical to the painted cross in the Galleria degli Uffizi (inv. 1890, n. 434)[2] (fig. 3). Even the decorative motif of the large panel was rather diffuse in the Florentine circle of the beginning of the Trecento and appears exquisitely Giotto-esque, clearly identifiable in the decoration of the large Crucifix panel of San Felice in Piazza (Kless 1967).

The exact critical definition of the work has been established since 1931 by Richard Offner, who, at that point, attributed the work to the Master of the Corsi Crucifix. It is to this artist that we must also attribute the *Crucifix* of the Galleria dell'Accademia, which is quite close, in every point of view including its chronology, to this panel.

The attribution to the Master of the Corsi Crucifix has been almost unanimously accepted and it is generally maintained that the painting is a replica, in a reduced scale, of the example of the Accademia (Marcucci 1965; Bologna 1969; Boskovits 1984). However, there is not a lack of scholars who argue a contrary opinion (Conti 1980). Offner indicated, for both of the crucifixes, a dating around the first quarter of the Trecento, later specified in recent years to the first decade (Volpe 1971), or, plausibly, circa the first half of the second decade (Boskovits 1984; Tartuferi, in Boskovits-Tartuferi 2003).

Nevertheless, the critical, most considerable attribution for this work has been argued in relatively recent years by Boskovits (1984) who identified, in a private collection, the *Grieving Virgin* (fig. 4) of the left terminal of our Crucifix. It is, unfortunately, in bad condition, but allows a partial reconstruction of the work (fig. 5). In comparison with the *Grieving Virgin* of the Crucifix in the Galleria dell'Accademia, this fragment shows, despite the unideal conditions of its conservation, a large attention to the rhythmic fluency of the contour lines and an accentuated softness in the drapery. These elements seem to endorse the chronological placement of the Crucifix as not far after the example in the Accademia. Of the rest, also in the trepidant figure of the crucified Christ and the complex articulation of the transparent loincloth, it seems to gather a great refinement of the Gothic stamp with respect to the language of taste that is piercingly naturalistic. It also recalls the Duecento, distinguishing the big cross that had been removed in 1782 from the Church of San Pier Scheraggio in Florence – where it would have probably been found in the original church – to have been exhibited, at least until 1825, in the first corridor of the Uffizi, before being transferred to the Accademia in 1919. The painted cross discussed here – an eponymous piece of the referred group of the unknown artist – constitutes a further document of the extraordinary articulation and

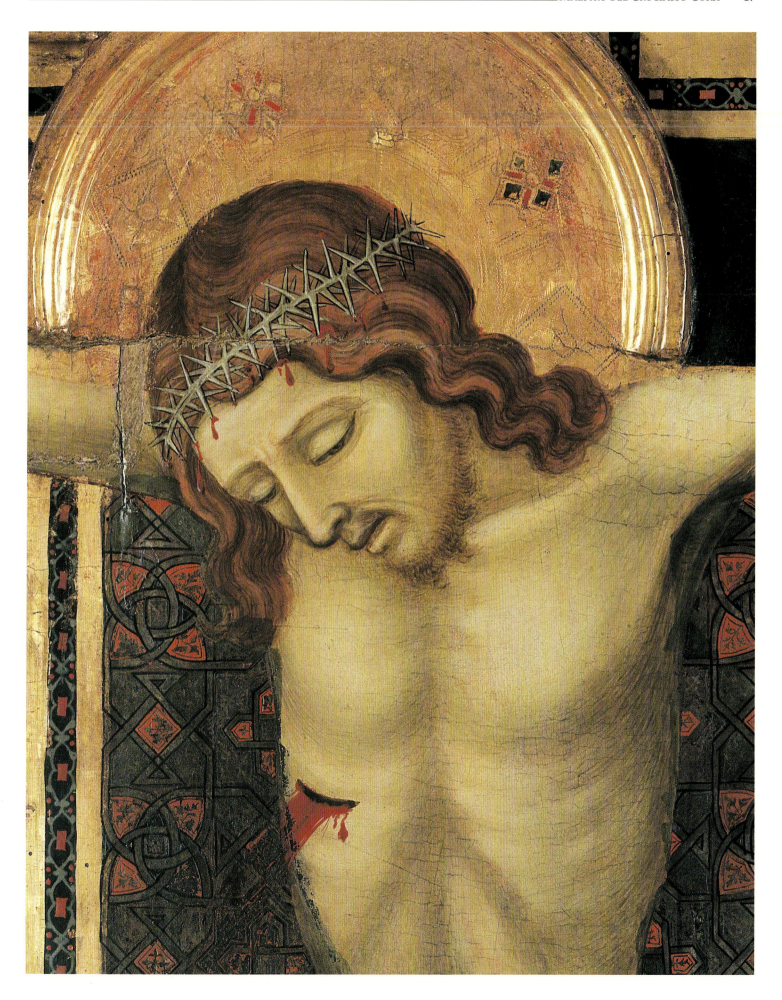

creative vitality of the Florentine panorama of the beginning of the Trecento. According to Richard Offner (1931) the Master of the Corsi Crucifix – "a painter of dramatic talent" – would have developed under close contact with the Master of Saint Cecilia. Marcucci (1965) maintains that one must underline, above all, the stylistic closeness to the damaged frescoes of the Chapel of San Jacopo della Badia di Settimo, not far from Florence, attributed by Ghiberti to Buffalmacco.

This latter thesis is reconsidered by Federico Zeri (1971), who believed the eventual identification of our artist does not correspond with the young Buffalmacco[3]. Nevertheless, this hypothesis has not followed in the successive critical literature. This is probably because it is not easy to obtain a glimpse of a concrete and verifiable line of stylistic development from the production of our anonymous artist and the strongly figurative and well-rounded characters on a plastic plain that characterize the works of Bonamico Buffalmacco, based, above all, on the research of Luciano Bellosi and the further proposal of Boskovits[4]. The latter scholar has opportunely insisted on the strong originality of the Master of the Corsi Crucifix, characteristic of an expressive language pushed sometimes to violent accents. In addition, an intense *Flagellation of Christ* (fig. 6), once in the Saulmann collection in Florence, was recently correctly attributed to him[5]. It is Boskovits who must receive merit for having formulat-

ed this certainly interesting hypothesis – shown, however, with activity of the Master of the Corsi Crucifix in the very brief catalogue which, until here, was referred to as the so-called Maestro della Cappella dei Veluti. The artist of the eponymous chapel in the Church of Santa Croce in Florence with the *Story of the Archangel Michael* is certainly active at the beginning of the Trecento. A comparison between the mourners at the Cross in the Galleria dell'Accademia (fig. 1) and the heavy crowd of people that give life to the procession of the Gargano mount (Boskovits 1984, pls. XXXI-XXXIII), could offer interesting reflective points, meriting this fascinating 'ipotesi di lavoro' [hypothesis of work][6].

Angelo Tartuferi

Notes

[1] For the *Crucifixion* of the Galleria dell'Accademia in Florence (inv. 1890 n.436), in its entirety, measuring cm. 308 x 229, see the entry written by the present scholar in *Dal Duecento a Giovanni da Milano*, "Cataloghi della Galleria dell'Accademia di Firenze – Dipinti", eds. M. Boskovits-A. Tartuferi, vol. I, Florence 2003, pp. 140-144.

[2] For the cross, n. 434 in the Uffizi, and its artist, see A. TARTUFERI, *Il Maestro del Bigallo e la pittura della prima metà del Duecento agli Uffizi*, Florence 2007, pp. 41-45. For the decorative motif, see F. PASUT, *Ornamental Painting in Italy (1250-1310). An Illustrated Index*, in "A Critical and Historical Corpus of Florentine Painting", Florence 2003, pp. 81, 83.

[3] F. ZERI, *Un'ipotesi per Buffalmacco*, in *Diari di lavoro 1*, Turin (1971), 2a ed., 1983, pp. 3-5.

[4] L. BELLOSI, *Buffalmacco e il trionfo della morte*, Turin 1974; M. BOSKOVITS, *Marginalia su Buffalmacco e sulla pittura aretina del primo Trecento*, in "Arte Cristiana", LXXXVI, n. 786, 1998, pp. 165-176.

[5] R. OFFNER-M. BOSKOVITS 1986, pp. 197-199; for the attribution by Boskovits to the Master of the Corsi Crucifix, see New York, Sotheby's, 25 January 2001, lot n. 5.

[6] M. BOSKOVITS, *The painters of the miniaturist tendency*, "Corpus of Florentine Painting", Sec. III, Vol. IX, Florence 1984, pp. 21-23.

Bibliography

R. OFFNER, *The Master of Santa Cecilia and School*, "A Critical and Historical Corpus of Florentine Painting", Sec. III, Vol. I, New York 1931, pp. 56-57 (Master of the Corsi Crucifix).

L. MARCUCCI, *Gallerie Nazionali di Firenze. I dipinti toscani del secolo XIV*, Rome 1965, p. 26 (Florentine School from the first quarter of the fourteenth century).

P. BEYE, *Ein unbekannter Florentiner Kruzifix aus der Zeit um 1330-1340*, in "Pantheon", XXV, 1967, pp. 5-7 (Master of the Corsi Crucifix).

B. KLESSE, *Seidenstoffe in der italienischen Malerei des 14 Jahrhunderts*, Bern 1967, n. 70, p.201 (Master of the Corsi Crucifix).

F. BOLOGNA, *I pittori alla Corte angioina di Napoli, 1266-1414, e un riesame dell'arte nell'età frederciana*, Rome 1969, p. 223 (Master of the Corsi Crucifix).

M. BOSKOVITS, *Appunti su un libro recente*, in "Antichità Viva", X, n. 5, 1971, p. 3 (Master of the Corsi Crucifix).

A. CONTI, *Recensione a: F. Zeri, Diari di lavoro (Bergamo 1971)*, in "Annali della Scuola Normale Superiore di Pisa-Classe di Lettere e Filosofia", Ser. III, 1-2, 1971, pp. 629-631 (Master of the Corsi Crucifix).

C. VOLPE, *Sulla Croce di San Felice in Piazza e la cronologia dei crocifissi giotteschi*, in *Giotto e il suo tempo*, Atti del Congresso internazionale per la celebrazione del VII centenario della nascita di Giotto (Assisi-Padua-Florence, 24 September-1 October 1967), Rome 1971, p. 262 (Master of the Corsi Crucifix).

L. BELLOSI, in *Gli Uffizi*, general catalogue, Florence 1979; 2a ed. 1980 (Master of the Corsi Crucifix).

A. CONTI, *Un 'Crocifisso' della bottega di Giotto*, in "Prospettiva", n. 20, 1980, pp. 52, 56 n. 7, 57 n. 24 (Master of the Corsi Crucifix).

M. BOSKOVITS, *The painters of the miniaturist tendency*, "Corpus of Florentine Painting", Sec. III, Vol. IX, Florence 1984, pp. 21-22 and 149 (Master of the Corsi Crucifix).

A. TARTUFERI, in *Dal Duecento a Giovanni da Milano*, "Cataloghi della Galleria dell'Accademia di Firenze – Dipinti", M.Boskovits-A.Tartuferi, eds., vol. I, Florence 2003, p. 140 (Master of the Corsi Crucifix).

Maestro di Tobia

Firenze, attivo dal 1340 al 1370 circa

Madonna col Bambino in trono fra due angeli e i Santi Antonio Abate, Pietro, Andrea Apostolo (?), *Margherita e Agnese* (a sinistra); *i Santi Domenico, Stefano, Paolo, Giuliano e un Santo Vescovo* (a destra); nel trilobo della cuspide, *Redentore benedicente; Angelo annunziante e Adorazione dei Magi* (anta sinistra); *Vergine annunziata e Crocifissione* (anta destra)

Tavola, cm 65,4×26,1 (elemento centrale); cm 40×12,1 (ciascun laterale)
Provenienza: Vienna, galleria Lucas, Milano, collezione Ercole Canessa, fino al 1929; New York, American Art Association, vendita del 29 marzo 1930; New York, collezione Gould; Inghilterra, collezione privata (dal 1960 circa)

L'attento restauro di Daniele Rossi ha confermato e valorizzato la conservazione generalmente buona della superficie pittorica di questo gradevolissimo tabernacolo portatile e, nel contempo, il rimaneggiamento prevalente dell'incorniciatura, in maniera particolare in corrispondenza della cuspide dell'elemento centrale, dove risulta di restauro anche il trilobo con il *Cristo benedicente*.

I due sportelli presentano sul tergo una semplice decorazione a tarsia in finto marmo su di uno sfondo di colore verde, anch'essa in soddisfacenti condizioni di conservazione (fig. 1). Il dipinto fu reso noto nel catalogo di vendita della collezione Canessa (American Art Association 1930) come di Giovanni del Biondo. Nella prima citazione dell'opera da parte di Bernard Berenson (1931) è possibile cogliere il riconoscimento del carattere piacevolmente eclettico che contraddistingue il linguaggio di questo *petit-maître* fiorentino: «un trittico che riecheggia il Daddi, e ha molto in comune con Jacopo di Cione e Niccolò di Tommaso ma ancor più con Giovanni del Biondo». L'avvicinamento dell'opera da parte dell'Offner (1947) al Maestro di San Lucchese – ripreso in epoca assai recente dal Fahy – fu giustamente respinto da Boskovits (1975) che la inseriva nel catalogo del Maestro del Bargello.

Spetta poi a quest'ultimo studioso il merito di aver avvistato per primo la personalità del Maestro di Tobia, così denominato per essere autore del ciclo ad affresco nell'antica sede della Compagnia della Misericordia (figg. 2-3) – oggi all'interno del Museo del Bigallo a Firenze –, composto in origine da diciotto episodi con le *Storie di Tobia* disposti in tre registri sovrapposti, dei quali soltanto dodici sono arrivati fino a noi.

Agli affreschi il Boskovits (1992) aggregava alcuni dipinti su tavola, scorporandoli dal catalogo da lui stesso redatto del Maestro del Bargello – fra i quali figura anche il tabernacolo qui discusso –, riuniti come documento di una personalità artistica dal temperamento più lirico e incline ad un linguaggio molto più fantasioso ed eclettico[2]. Nato presumibilmente intorno al 1320, il Maestro di Tobia sembrerebbe aver svolto la sua formazione artistica nell'alveo della tradizione fondamentale di Bernardo Daddi e Maso di Banco, prima di mettere a punto un linguaggio narrativo vivace e uno stile combinatorio che induce ad evocare per i possibili rimandi un nutrito gruppo di personalità artistiche appartenenti al variegato panorama fiorentino degli anni dal 1345 al 1365: con riprese non soltanto da Bernardo Daddi, ma anche da Jacopo del Casentino – come mi pare di riscontrare proprio nel nostro tabernacolo, soprattutto a proposito delle figure dell'*Annunciazione* e della *Crocifissione* –, oltreché Bonaccorso di Cino, da Puccio di Simone ad Andrea Orcagna e al Maestro di San Lucchese, da Niccolò di Tommaso fino al Maestro del Bargello.

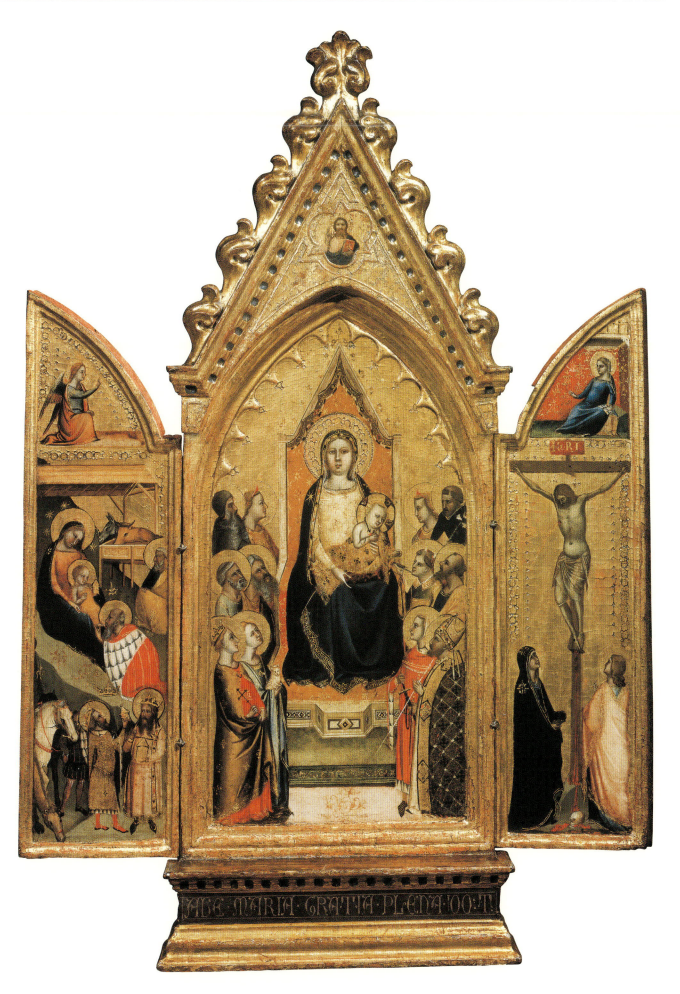

Fig. 1. Maestro di Tobia
Trittico portatile (retro)
Galleria Moretti

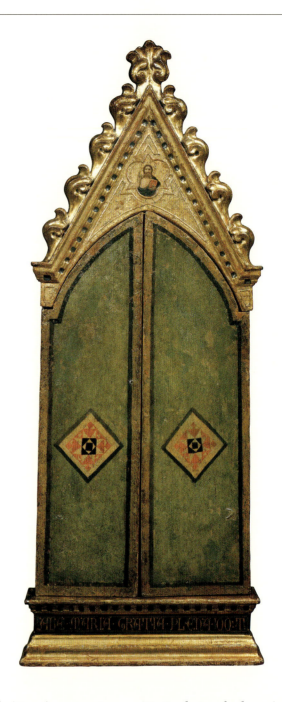

Il catalogo del pittore è composto soprattutto da tavole devozionali di piccolo for-
mato, ma anche da affreschi di notevole rilievo, in aggiunta a quelli con *Storie di Tobia*
del Bigallo: ad esempio, la partecipazione in qualità di collaboratore di Andrea Orca-
gna alla grande *Crocifissione* nel Refettorio del Convento di Santo Spirito a Firenze,
oppure le numerose, ma frammentarie, *Storie di Cristo* affrescate negli ambienti del-
l'Archivio Notarile di Firenze, databili verso il 1365-70, che decoravano in origine una
cappella delle Oblate annessa all'Ospedale di Santa Maria Nuova[3].

Al catalogo del nostro artista mi sembra debba essere aggiunto anche questo ulte-
riore tabernacolo portatile (fig. 4) raffigurante nella parte centrale la *Madonna dell'U-
miltà fra due angeli*, nello sportello sinistro l'*Angelo annunziante e un Santo Vescovo* e in
quello destro la *Vergine annunziata e San Nicola*, che sebbene presenti un linguaggio
molto più corsivo rispetto a quello qui illustrato, denuncia i medesimi caratteri stili-
stici e morfologici[4].

La datazione plausibile al 1355-60 già indicata dal Boskovits per il tabernacolo
un tempo in collezione Canessa a Milano, quando egli lo riteneva appartenente al

Maestro del Bargello, può essere confermata senza alcun problema anche nell'ambito della giusta restituzione al Maestro di Tobia. La fresca vena narrativa e la spiccata originalità compositiva che caratterizzano talvolta i lavori di questo artista – si pensi alla parte centrale del tabernacolo (fig. 5) appartenuto al grande antiquario-collezionista Carlo De Carlo e oggi nella collezione Pittas a Limassol (Cipro), con la Vergine e i santi posti in tralice di fronte a San Ludovico di Tolosa e ai due committenti –, riaffiorano anche nell'opera presente. Si veda, in particolare, l'immagine davvero inconsueta e di freschissima inventiva della *Vergine annunciata*, oppure le figure dei Magi nella parte inferiore dello sportello sinistro, assai agghindate, nonché leggermente atticciate, non estranee a qualche venatura caricaturale che traspare sovente dai personaggi del Maestro di Tobia. Al riguardo, si osservino in particolare i quattro santi in primo piano nell'elemento centrale del nostro altarolo, che si rivelano altrettanti bambolotti un po' paffutelli e vestiti alla moda, con le due sante che presentano per l'appunto un'espressione quasi caricaturale. I tentativi di restituire un'identità anagrafica al nostro artista appaiono a nostro avviso del tutto ipotetici, tuttavia il candidato più accreditato potrebbe essere – come indicato dalla Palmeri – il pittore Tuccio di Vanni, immatricolatosi nel 1350 all'Arte dei Medici e degli Speziali e noto anche per aver partecipato all'esecuzione del polittico di San Pier Maggiore di Jacopo di Cione[5].

Angelo Tartuferi

Fig. 2-3. Maestro di Tobia
Storie di Tobia (particolare)
Firenze, Museo del Bigallo

Fig. 4. Maestro di Tobia
Tabernacolo portatile
Collezione privata

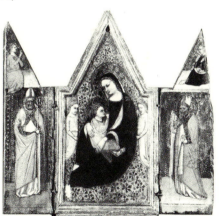

Fig. 5. Maestro di Tobia
Tabernacolo portatile
Limassol (Cipro), collezione Pittas

Note

[1] Per gli affreschi cfr. H. KIEL, *Il Museo del Bigallo*, Milano 1977, p. 114 n. 4. Le scene superstiti sono le seguenti: *Tobit e Tobiolo fuori della città*; *Tobit e Tobiolo interrompono un banchetto per seppellire un morto*; *Tobit divenuto cieco decide il viaggio di Tobia*; *Tobit benedice Tobia*; *Il matrimonio fra Tobia e Sara*; *Il viaggio dell'angelo*; *Il cagnolino preannuncia l'arrivo a Tobit e a sua moglie*; *L'arrivo di Tobia e dell'angelo*; *Il banchetto a casa di Tobit*. Per l'iconografia si veda E. NERI LUSANNA, *Due opere fiorentine del Trecento e la devozione a Tobia*, in "Scritti per l'Istituto Germanico di Storia dell'arte di Firenze", Firenze 1997, pp. 55-62.

[2] Per il Maestro del Bargello, cfr. M. BOSKOVITS, *Pittura fiorentina alla vigilia del Rinascimento*, Firenze 1975, pp. 355-357. Per la prima delineazione del catalogo del Maestro di Tobia, cfr. M. BOSKOVITS, *The Martello collection. Further paintings, drawings and miniatures 13th-18th century*, Florence 1992, p. 114; per un profilo complessivo dell'ignoto artista, cfr. M. PALMERI, *Profilo di un pittore fiorentino della metà del Trecento: il Maestro di Tobia*, in "Arte Cristiana", XCIII, n. 831, 2005, pp. 405-416.

[3] Per questi affreschi – che non vanno confusi con quelli raffiguranti le scene con l'*Annunciazione* e la *Visitazione* restituiti a Pietro Nelli da A. TARTUFERI, *Due croci dipinte poco note del Trecento fiorentino*, in "Arte Cristiana", LXXII, n. 700, 1984, pp. 11-12 n. 9 – si veda M. PALMERI, *op. cit.*, 2005, pp. 409, 413-415.

[4] Il piccolo altarolo (cm 44×42) comparve ad una vendita all'asta da Sotheby's a Londra (9 novembre 1966, lot 160) con il riferimento a Bernardo Daddi. Esso era classificato da Zeri tra gli Anonimi fiorentini del Trecento (cfr. Fototeca Zeri, scheda n. 5037), ma una nota anonima sul verso della foto ne indica l'autore nel Maestro del Bargello.

[5] Per i tentativi d'identificare il Maestro di Tobia con uno dei moltissimi "nomi senza opere" dei documenti fiorentini trecenteschi, si veda E. NERI LUSANNA, *op. cit.*, 1997, p. 62 n. 16 e M. PALMERI, *op. cit.*, 2005, pp. 411 e 416.

Bibliografia

The Ercole Canessa Collection, Sold to Facilitate the Liquidation of His Estate, catalogo di vendita della Collezione Canessa, American Art Association, Anderson Galleries, New York, 29 marzo 1930, n. 91 (Giovanni del Biondo).

B. Berenson, *Quadri senza casa. Il Trecento fiorentino, III*, in "Dedalo", XI, 1931, pp. 1291, 1297 (Close to Giovanni del Biondo).

R. Offner, *A Critical and Historical Corpus of Florentine Painting*, Sec. III, Vol. V, New York 1947, p. 212 n. 1 (Shop of the Master of the San Lucchese Altarpiece).

B. Berenson, *Homeless Paintings of the Renaissance*, London 1969, p. 116, fig. 189 (Follower of Giovanni del Biondo).

M. Boskovits, *Pittura fiorentina alla vigilia del Rinascimento*, Firenze 1975, pp. 200 n. 87 (Non del Maestro di San Lucchese) e 357 (Maestro del Bargello).

M. Boskovits, *The Martello collection. Further paintings, drawings and miniatures 13th-18th century*, Florence 1992, p. 114 (Maestro di Tobia).

M. Palmeri, *Profilo di un pittore fiorentino della metà del Trecento: il Maestro di Tobia,* in "Arte Cristiana", XCIII, n. 831, 2005, p. 411 n. 1 (Maestro di Tobia).

Madonna with Child enthroned between two angels and Saints Anthony Abbot, Peter, Andrew the Apostle (?), Margaret and Agnes (left); *Saints Dominic, Stephen, Paul, Julian and a Bishop Saint* (right); in the trefoil of the cusp, *Blessing Redeemer.* In the left panel, *Annunciating angel* and the *Adoration of the Magi;* in the right panel, *Annunciate Virgin* and *Crucifixion*

Panel, 25⁷⁄₁₀×10³⁄₁₀ inches (central panel); 15⁷⁄₁₀×4⅘ inches (lateral panels)
Provenance: Vienna, Lucas Collection, Milan, Canessa Collection; New York, Gould Collection; England, Private Collection (from circa 1960)

The attentive restoration by Daniele Rossi has confirmed the good overall conservation of the pictorial surfaces of this extremely significant portable altarpiece. Furthermore, there are prevalent remains of the frame, in various sections, particularly in the cusp of the central panel where, thanks to restoration, the *Blessing Christ* was found.
On the verso of the two lateral panels is a simple *a tarsia* decoration in fake marble with a green background, all of which is in satisfactory condition (fig. 1). The picture was noted in the auction catalogue of the Canessa collection (American Art Association 1930) as Giovanni del Biondo. In the first citation of this work, made by Bernard Berenson (1931), he cites the eclectic character that distinguishes the language of this Florentine *petit-maître*: "a triptych that recalls Daddi and has much in common with Jacopo di Cione and Niccolò di Tommaso, yet even more with Giovanni del Biondo." According to Offner (1947) there is a close association with the Maestro di San Lucchese – a theory which was furthered in more recent times by Fahy – but this was correctly questioned by Boskovits, who attributed it in a 1975 catalogue as Maestro del Bargello.

Boskovits was the scholar who first identified the personality of the Maestro di Tobia. This artist is known for his cycle of frescoes presenting the *Story of Tobias* in the former seat of the Compagnia della Misericordia and now in the Bigallo Museum in Florence (figs. 2-3). Originally, the cycle comprised of eighteen episodes, but, presently, only twelve survive[1]. In addition to these frescoes, Boskovits (1992) was able to attribute various panel paintings to the Maestro di Tobia, including this presented panel which he had previously assigned to the Maestro del Bargello. These pictures are reunited as documents of artistic personality, showcasing his lyrical temperament and inclination towards a more fantastical and atypical language[2]. Presumably born around 1320, the Maestro di Tobia seems to have developed his artistic formation in the fundamental traditions of Bernardo Daddi and Maso di Bianco. This was before creating a vivacious narrative language and style that begins to evoke an ample group of apparent artistic personalities within the diverse Florentine panorama from 1345 to 1365. Within this atmosphere there is a reprisal not only of Bernardo Daddi, but also of Jacopo del Casentino – who seems to have been quoted in our altarpiece, especially in the figures of the *Annunciation* and *Crucifixion* – and including Bonaccorso di Cino, Puccio di Simone, Andrea Orcagna, Maestro di San Lucchese, Niccolò di Tommaso and the Maestro del Bargello.

The painter's œuvre is mostly composed of small devotional panels, however frescoes of a notable relief are also attributed to him, in addition to those of the *Story of Tobias*, in the Bigallo. He was also Andrea Orcagna's high-quality collaborator on the large *Crucifixion* in the Refectory of the convent of Santo Spirito in Florence. He is also associated with the fragmented *Story of Christ* frescoed in the Archivio Notarile of Florence, dated about 1365-70, which originally decorated the Oblate Chapel in the Hospital of Santa Maria Nuova[3].

It seems that another small altarpiece (fig. 4) should be added to the catalogue of this artist's work. In the central element is the *Madonna dell'Umiltà between two angels;* in the left panel is an *Annunciating angel* and *Bishop Saint;* and in the right panel is the *Annunciate Virgin* and *Saint Nicholas.* Although the presented figures show a language that is much more

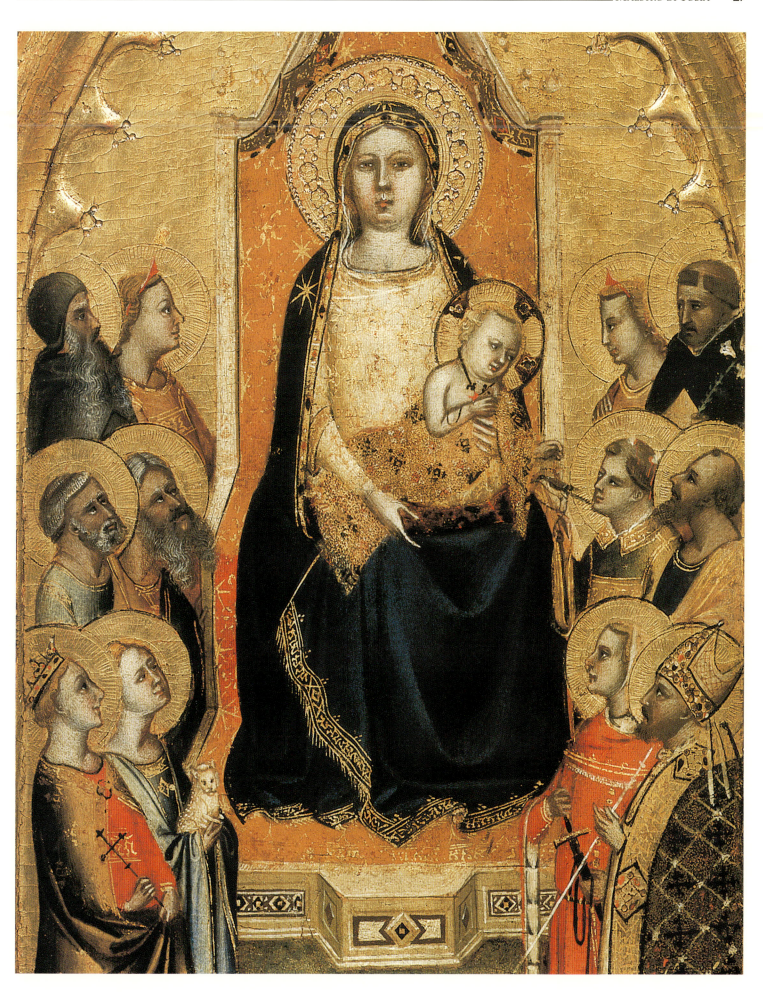

elegant in comparison to that which is illustrated, it denounces any intermediate stylistic and morphological characteristics[4].

The plausible dating of 1355-60, indicated by Boskovits, also corresponds to the Maestro di Tobia. The fresh narrative vein and the distinguished originality that sometimes characterizes the works of this artist – we think of the central panel of the triptych (fig. 5) from the great collector and dealer Carlo de Carlo, now in the Pittas collection in Limassol (Cyprus), with the Virgin and Saints shown at a slant in front of Saint Louis of Toulouse and two donors – all resurface in this present work. We see the very unusual, yet refreshingly inventive, image of the Annunciate Virgin and the intricately dressed Magi figures in the lower section of the left panel, elements which do not correspond to the foreign characteristics that often appear in the figures of the Maestro di Tobia. The attempts to create a registered identity for our artist appear to have all been hypothetical, yet the most likely candidate – as indicated by Palmeri – is the artist Tuccio di Vanni, matriculated in 1350 to the Arte dei Medici e degli Speziali and is noted for having participated in the execution of the San Pier Maggiore polyptych by Jacopo di Cione[5].

Angelo Tartuferi

Notes

[1] For these frescoes see H. KIEL, *Il Museo del Bigallo*, Milan 1977, p. 114 n. 4. The surviving images are the following: *Tobit and Tobias outside of the city; Tobit and Tobias stop at a bench to bury a corpse; Tobit becomes blind and sends Tobias on his voyage; Tobit blesses Tobias; The Marriage of Tobias and Sara; The voyage of the angel; The dog announces the arrival of Tobit to his wife; The arrival of Tobias and the angel; The bench at Tobit's house*. For the iconography, see E. NERI LUSANNA, *Due opere fiorentine del Trecento e la devozione a Tobia*, in *Scritti per l'Istituto Germanico di Storia dell'arte di Firenze*, Florence 1997, pp. 55-62.

[2] For the Maestro del Bargello, see M. BOSKOVITS, *Pittura fiorentina alla vigilia del Rinascimento*, Florence 1975, pp. 355-357. For the first attribution to the Maestro di Tobia, see M. BOSKOVITS, *The Martello collection. Further paintings, drawings and miniatures 13th-18th century*, Florence 1992, p. 114; for an extensive profile of this unknown artist, see M. PALMERI, *Profilo di un pittore fiorentino della metà del Trecento: il Maestro di Tobia*, in "Arte Cristiana", XCIII, n. 831, 2005, pp. 405-416.

[3] For these frescoes, which should not be confused with the scenes representing the *Annunciation* and *Visitation*, see PIETRO NELLI with A. TARTUFERI, *Due croci dipinte poco note del Trecento fiorentino*, in "Arte Cristiana", LXXII, n. 700, 1984, pp. 11-12 n. 9 – see also M. PALMERI, *op. cit.*, 2005, pp. 409, 413-415.

[4] The small altarpiece (cm 44×42) appears in an auction catalogue for a sale at Sotheby's London (9 November 1966, lot 160) with a reference to Bernardo Daddi. This was classified by Zeri amongst the Anonymous Florentine artists of the Trecento (see. Fototeca Zeri, entry n. 5037), but an anonymous note on the back of the photography identifies the painter as the Maestro del Bargello.

[5] For the attempts to identify the Maestro di Tobia under one of the many "names without pictures" amongst the Trecento Florentine documents, see E. NERI LUSANNA, *op. cit.*, 1997, p. 62 n. 16 and M. PALMERI, *op. cit.*, 2005, pp. 411 and 416.

Bibliography

The Ercole Canessa Collection, Sold to Facilitate the Liquidation of His Estate, auction catalogue, American Art Association, Anderson Galleries, New York, 29 March 1930, n. 91 (as Giovanni del Biondo).

B. Berenson, *Quadri senza casa. Il Trecento fiorentino, III,* in 'Dedalo', XI, 1931, pp. 1291, 1297 (Close to Giovanni del Biondo).

R. Offner, *A Critical and Historical Corpus of Florentine Painting,* Sec.III, Vol. V, New York 1947, p. 212 n. 1 (Shop of the Master of the San Lucchese Altarpiece).

B. Berenson, *Homeless Paintings of the Renaissance,* London 1969, p. 116, fig. 189 (Close to Giovanni del Biondo).

M. Boskovits, *Pittura fiorentina alla vigilia del Rinascimento,* Florence 1975, pp. 200 n. 87 (not by Maestro di San Lucchese) and 357 (Maestro del Bargello).

M. Boskovits, *The Martello collection. Further paintings, drawings and miniatures 13th-18th century,* Florence 1992, p. 114 (Maestro di Tobia).

M. Palmeri, *Profilo di un pittore fiorentino della metà del Trecento: il Maestro di Tobia,* in "Arte Cristiana", XCIII, n. 831, 2005, p. 411 n. 1 (Maestro di Tobia).

Niccolò di Tommaso

Firenze, attivo dal 1350 al 1376 circa

Madonna col Bambino in trono fra i Santi Antonio Abate e Francesco con quattro angeli

Tavola, cm 96,5×75
Iscrizioni: «ANNI. DOMINI. MCCCL.VIIII»
Provenienza: Parigi, collezione D'Atri, nel 1965, Milano, collezione privata, 1986; Monaco (Monte-Carlo), Sotheby's, vendita del 20 giugno 1987; Australia, collezione privata

La tavola è datata in basso, tra due stemmi molto abrasi: «ANNI. DOMINI. MCCCL.VIIII». Dalla documentazione conservata nella Fototeca Zeri (scheda 2818, busta 49) si evince che l'opera si trovava alla metà degli anni sessanta del secolo scorso in collezione D'Atri a Parigi, in uno stato sensibilmente ridipinto, in maniera particolare nella figura di *San Francesco* e nell'angelo soprastante. Il dipinto è stato liberato da ogni ridipintura nel corso di una recente pulitura. Federico Zeri riteneva il dipinto del Maestro dell'Infanzia, vale a dire di quella personalità fittizia ipotizzata da Richard Offner, i cui dipinti sono stati da tempo ricondotti nell'ambito della fase giovanile di Jacopo di Cione[1]. La restituzione dell'opera a Niccolò di Tommaso fu effettuata molti anni or sono da Roberto Longhi, tuttavia essa è stata inserita criticamente nel percorso dell'artista soltanto in anni relativamente recenti da chi scrive (Tartuferi 1993). Si tratta senza dubbio di uno dei dipinti su tavola di più alta qualità e migliore conservazione fra quelli appartenenti alla fase più antica del prolifico artista fiorentino. Ho già avuto modo di sottolineare, per l'appunto, che la tavola risulta particolarmente affine dal punto di vista del momento stilistico e cronologico ad opere quali il *Compianto sul Cristo morto* della Pinacoteca Stuard di Parma, oppure la *Madonna col Bambino fra santi e angeli* un tempo presso la celebre raccolta Spencer-Churchill, Northwick Park, Blockley in Inghilterra, oggi appartenente alla vasta collezione Alana di Delaware[2].

Parimenti vicinissima da ogni punto di vista al dipinto qui discusso mi sembra, inoltre, la piccola, dolce e assai preziosa *Madonna col Bambino* (fig. 1) appartenente un tempo ad un'altra rinomata collezione inglese del passato: la raccolta Drury-Lowe a Locko Park, che in tempi più recenti era presso l'antiquario Gualtiero Schubert a Milano[3].

Tra gli aspetti particolari riscontrabili nel nostro dipinto, potenzialmente significativi per la migliore definizione critica di esso, credo utile ribadire ancora che il sontuoso tessuto sorretto dagli angeli dietro il gruppo divino è assai vicino a quello che compare nelle due tavole del Museo Bandini a Fiesole, raffiguranti rispettivamente i *Santi Giacomo Maggiore e Giovanni Battista* (figg. 2-3) e i *Santi Pietro e Giovanni Evangelista*, accostati plausibilmente dal Boskovits al Maestro dell'altare di San Niccolò[4]. La decorazione delle aureole propone invece un motivo fogliaceo che conobbe una certa fortuna presso i pittori fiorentini del XIV secolo e fino nel XV secolo inoltrato, ad esempio con Bicci di Lorenzo: esso spicca nelle tavole di Taddeo Gaddi per l'altare della chiesa di Santa Maria della Croce al Tempio a Firenze (figg. 4-5) ed è largamente riproposto dallo stesso Niccolò di Tommaso in un momento più avanzato del suo percorso, nella bella *Madonna col Bambino* e, nella predella, il *Cristo in pietà fra i santi Caterina d'Alessandria e Paolo* (fig. 6), che si trovava a metà degli anni novanta del secolo scorso sul mercato artistico londinese[5].

Il dipinto riveste un interesse speciale per essere il più antico punto fermo cronologico sin qui noto nel percorso dell'artista fiorentino, prezioso pertanto nella prospettiva di lumeggiare le componenti fondamentali della sua formazione. Ai suoi esordi Niccolò innesta – su di una solida base culturale e stilistica fondata soprattutto sull'arte di Maso di Banco e in parte anche su quella di Taddeo Gaddi – la forte e convinta adesione ai modi di Nardo di Cione, che sembrerebbe rispecchiare oltretutto il rapporto di stretta amicizia tra i due artisti che traspare dalle testimonianze documentarie disponibili[6].

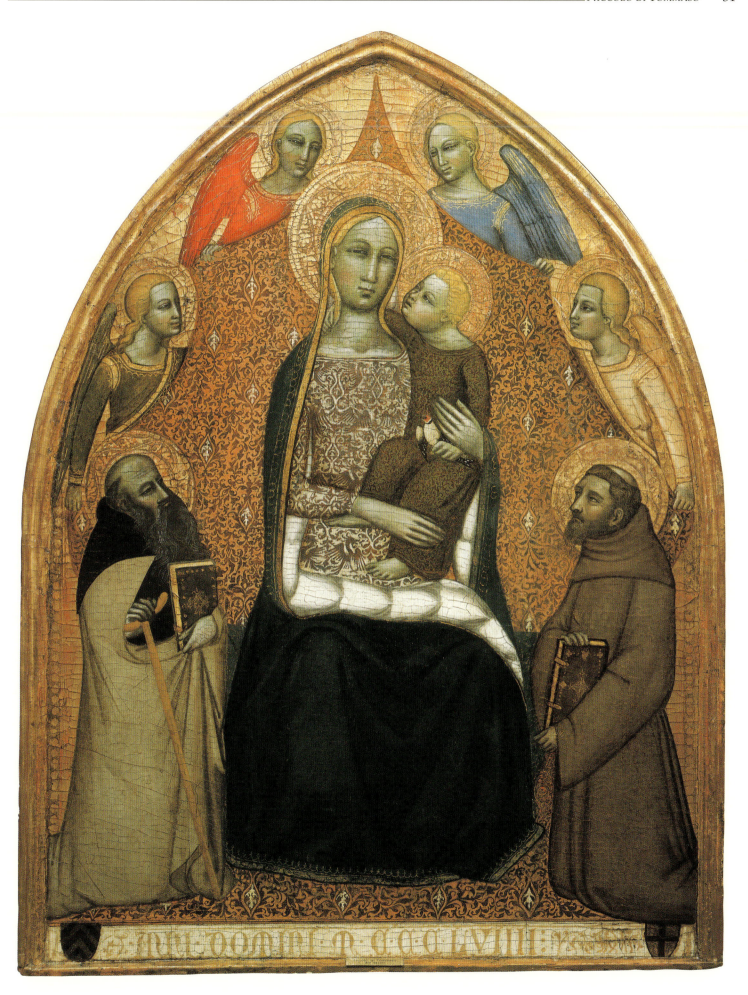

Fig. 1. Niccolò di Tommaso
Madonna col Bambino
già Milano, antiquario Gualtiero
Schubert

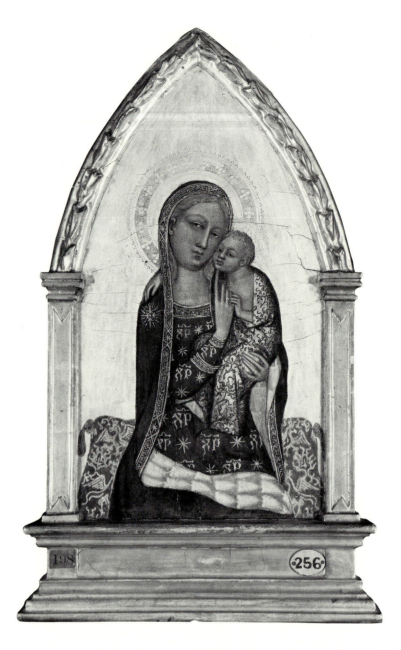

Dall'opera emergono con chiarezza – secondo accenti in tutto simili a quelli riscontrabili nella tavola della collezione Alana già menzionata (figg. 7-8) – le caratteristiche peculiari della fase più antica del nostro artista, in maniera particolare la stesura pittorica caratterizzata da un'accurata, e talvolta raffinatissima, sapienza artigianale, che purtroppo andrà diminuendo in misura sostanziale in alcuni periodi più tardi del suo percorso.

La felice sedulità decorativa dell'opera, nella veste della *Madonna*, nel drappo d'onore sorretto dagli angeli, nonché nelle vesti di quest'ultimi, unita alla fine capacità nell'accostare colori vivaci, impostati su tonalità chiare, contribuiscono ad accreditare questi dipinti come degli autentici capisaldi di quel gusto proto-cortese o pre-tardogotico che dir si voglia, che sarà uno degli elementi costitutivi dell'arte di Agnolo Gaddi e di Lorenzo Monaco. Le stesse qualità preziose sostengono Niccolò di Tommaso anche nella sua coeva attività di frescante, come si può constatare attraverso un confronto fra il volto della *Vergine* del presente dipinto e quello della delicata *Madonna del parto* (figg. 9-10) dell'affresco staccato frammentario della chiesa di San Lorenzo a Firenze, del quale è stata proposta in maniera affatto convincente la datazione precoce nell'ambito dell'attività del Nostro, sul 1355-60 circa[7].

Angelo Tartuferi

Fig. 2. Niccolò di Tommaso
Madonna col Bambino in trono fra i santi Antonio Abate e Francesco con quattro angeli (particolare)
Galleria Moretti

Fig. 3. Maestro dell'altare di San Niccolò
I santi Giacomo Maggiore e Giovanni Battista (particolare del broccato del pavimento)
Fiesole, Museo Bandini

Fig. 4. Niccolò di Tommaso
Madonna col Bambino in trono fra i santi Antonio Abate e Francesco con quattro angeli (particolare)
Falleria Moretti

Fig. 5. Taddeo Gaddi
Annunciazione (particolare)
Fiesole, Museo Bandini

Note

[1] Per le opere riferite da Offner al "Maestro dell'Infanzia" in base alla tavola della Galleria dell'Accademia (inv. 1890 n. 5887) raffigurante per l'appunto la *Strage degli Innocenti*, l'*Adorazione dei Magi* e la *Fuga in Egitto* (per cui cfr. *Dal Duecento a Giovanni da Milano*, "Cataloghi della Galleria dell'Accademia di Firenze – Dipinti", vol. I, a cura di M. Boskovits e A. Tartuferi, Firenze 2003, pp. 124-127), si veda in R. OFFNER-H.B.J. MAGINNIS, *Corpus of Florentine Painting. A Legacy of Attributions*, New York 1981, p. 34. Secondo la plausibile proposta di M. BOSKOVITS (*Pittura fiorentina alla vigilia del Rinascimento*, Firenze 1975, pp. 52, 321) tali opere sono state ricondotte nel catalogo di Jacopo di Cione, per cui cfr. A. TARTUFERI, *Jacopo di Cione*, in "Dizionario biografico degli italiani", vol. 62, Roma 2004, p. 57.

[2] Per il *Compianto* di Parma, cfr. F. BAROCELLI, *La Pinacoteca Stuard di Parma*, Milano 1996, pp. 26-27; per il dipinto a Delaware, cfr. U. FERACI, *Niccolò di Tommaso*, in *L'eredità di Giotto. Arte a Firenze 1340-1375*, catalogo della mostra (Firenze) a cura di A. Tartuferi, Firenze 2008, pp. 140-141.

[3] M. BOSKOVITS, *op. cit.*, 1975, p. 203 n. 108. Alcune foto dell'opera sono nella Fototeca Zeri (scheda n. 3244, busta 48, fasc. 5).

[4] Per le tavole fiesolane si veda in A. TARTUFERI, *Per la pittura fiorentina di secondo Trecento: Niccolò di Tommaso e il Maestro di Barberino*, in "Arte Cristiana", LXXXI, n. 758, pp. 337 e 343 n. 4 e M. SCUDIERI, *Il Museo Bandini a Fiesole*, Firenze 1993, pp. 106-107.

[5] Per i dipinti di Taddeo Gaddi, si veda A. TARTUFERI, in *Dagli Eredi di Giotto al primo Cinquecento*, Firenze 2007, pp. 18-23 e IDEM, in *op. cit.*, 2008, pp. 120-123. Per la tavola di Niccolò di Tommaso, cfr. F. TODINI, in *Gold Backs 1250-1480*, catalogo della mostra (Londra), London 1996, pp. 44-46.

[6] M. BOSKOVITS, *op. cit.*, 1975, pp. 35 e 203 n. 109.

[7] U. FERACI, in *op. cit.*, 2008, pp. 142-143.

Fig. 6. Niccolò di Tommaso
Madonna col Bambino
e, nella predella
il *Cristo in pietà fra i santi Caterina
d'Alessandria e Paolo*
Già a Londra, galleria Matthiesen

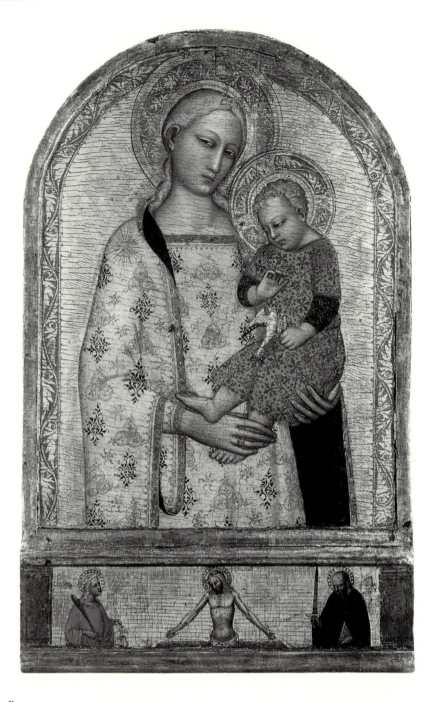

Bibliografia

G. BELLAFIORE, *Arte in Sicilia*, Palermo 1986, fig. 132 (Niccolò di Tommaso).
Tableau Anciens, catalogo della vendita Sotheby's, Monaco (Monte-Carlo), 20 giugno 1987, n. 301 (Niccolò di Tommaso).
A. TARTUFERI, *Per la pittura fiorentina di secondo Trecento: Niccolò di Tommaso e il Maestro di Barberino*, in "Arte Cristiana", LXXXI, n. 758, 1993, pp. 337-338 e 343 n.1 (Niccolò di Tommaso).
L. CONTINI, *Niccolò di Tommaso*, in *Dal Duecento a Giovanni da Milano*, "Cataloghi della Galleria dell'Accademia di Firenze - Dipinti", vol. I, a cura di M. Boskovits e A. Tartuferi, Firenze 2003, pp. 192, 194 (Niccolò di Tommaso).
A. TARTUFERI, *Niccolò di Tommaso*, in *Dagli eredi di Giotto al primo Cinquecento*, catalogo della mostra (Firenze), Firenze 2007, pp. 28, 30 (Niccolò di Tommaso).
U. FERACI, *Niccolò di Tommaso*, in *Entre tradition et modernité. Peinture italienne des XIVe et XVe siècle*, catalogo della mostra (Paris), Londres 2008, pp. 66-69 (Niccolò di Tommaso).
U. FERACI, *Niccolò di Tommaso*, in *L'eredità di Giotto. Arte a Firenze 1340-1375*, catalogo della mostra (Firenze) a cura di A. Tartuferi, Firenze 2008, p. 140 (Niccolò di Tommaso).

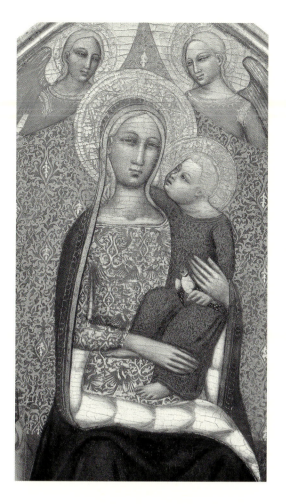

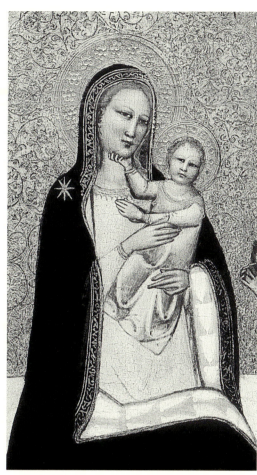

Fig. 7. Niccolò di Tommaso
*Madonna col Bambino in trono fra i
santi Antonio Abate e Francesco con
quattro angeli* (particolare)
Galleria Moretti

Fig. 8. Niccolò di Tommaso
Madonna col Bambino fra santi e angeli
(particolare)
Delaware, Alana Collection

Fig. 9. Niccolò di Tommaso
*Madonna col Bambino in trono fra i
santi Antonio Abate e Francesco con
quattro angeli* (particolare)
Galleria Moretti

Fig. 10. Niccolò di Tommaso
La Madonna del parto (particolare
del volto)
Firenze, chiesa di San Lorenzo

Madonna and Child Enthroned with Saints Anthony Abbot and Francis with four angels

Panel, 38×29½ inches
Inscription: «ANNI. DOMINI. MCCCL.VIIII»
Provenance: Paris, D'Atri Collection, 1965, Milan, Private Collection, 1986; Sotheby's, Monaco (Monte-Carlo), 1987; Australia, Private Collection

This panel is dated below with the words «ANNI. DOMINI. MCCCL.VIIII», between two abraded crests. From the documentation conserved in the Fototeca Zeri (page 2818, folder 49) we can gather that the picture was recorded in the mid-1960's in the D'Atri collection in Paris. It was, at this time, heavily overpainted, especially in the angel above Saint Francis as well as the figure of the Saint himself. Federico Zeri maintained that the picture was by the Master of the Infancy (Maestro dell'Infanzia), though it is significant to mention that this fictitious artist, whose works correspond to the early phases of Jacopo di Cione, was first 'identified' by Richard Offner[1]. The work was reattributed, many years ago by Roberto Longhi, to Niccolò di Tommaso; however, it was only relatively recently that the picture was critically accepted, including by the present author (Tartuferi 1993), as part of the artist's oeuvre. This is, without a doubt, a panel painting of high quality and of the best conservation amongst those of the oldest phase of this prolific Florentine artist. I have already had the chance to underline that the panel appears particularly refined compared the stylistic chronology of works such as the *Lamentation over the Dead Christ* in Parma's Pinacoteca Stuard, or even the *Madonna with Child between saints and angels*, which was, at one point, in the famous collection of Lord Northiwck in Blockley, England, and is now in the vast Alana collection in Delaware[2].

Similarly close from every point of view, it seems to me, to the picture here discussed is the small, sweet and very precious *Madonna with Child* (fig. 1), apparently at one time in the renowned English collection of Drury-Lowe of Locko Park, and, in recent years, with the Milanese dealer, Gualtiero Schubert[3].

Of the particular aspects in our picture, all of which are potentially significant for the best critical definition, I believe it is still helpful to reinforce the sumptuous supporting cloth of the angels behind the divine group. In a comparison, this detail is quite similar to the two panels of the Museo Bandini in Fiesole which respectively show *Saints James Major and John the Baptist* (figs. 2-3) and *Saints Peter and John the Evangelist*, both of which plausibly approach, according to Boskovits, the Master of the altar at San Niccolò[4]. The decoration of the haloes instead suggests a leafy motif which was known by a fortunate few of Florence's artists of the 14th century to the end of the fifteenth century, including Bicci di Lorenzo. It jumps in Taddeo Gaddi's panels for the altar of the Church of the Santa Maria della Croce al Tempio in Florence (figs. 4-5) and is widely reused by Niccolò di Tommaso in a more advanced moment within his career in the beautiful *Madonna and Child* and, in the predella, the *Pietà with Saints Catherine of Alexandria and Paul* (fig. 6), which went on the London art market in the mid-1990's[5].

The painting holds special interest as it is the oldest noted point within the Florentine artist's chronology, which is precious for heightening the comprehension of the fundamental components of his formation. At his debut, Niccolò engages – upon a solid cultural and stylistic foundation, based, above all, on the art of Maso di Banco and, in part, on that of Taddeo Gaddi – the strong and convinced adhesion to the methods of Nardo di Cione, which seem to reflect the close friendship between the two artists and is also evidenced in available documented testimony[6]. From this work emerges with clarity – according to comparable accents very similar to those in the previously mentioned Alana collection (figs. 7-8) – the peculiar characteristics of the older phase of our artist and, in a particular manner, the picturesque drafting characterized by an accurate, and sometimes very refined, artisanal knowledge that unfortunately will begin to diminish in a substantial way throughout some later periods of the artist's career.

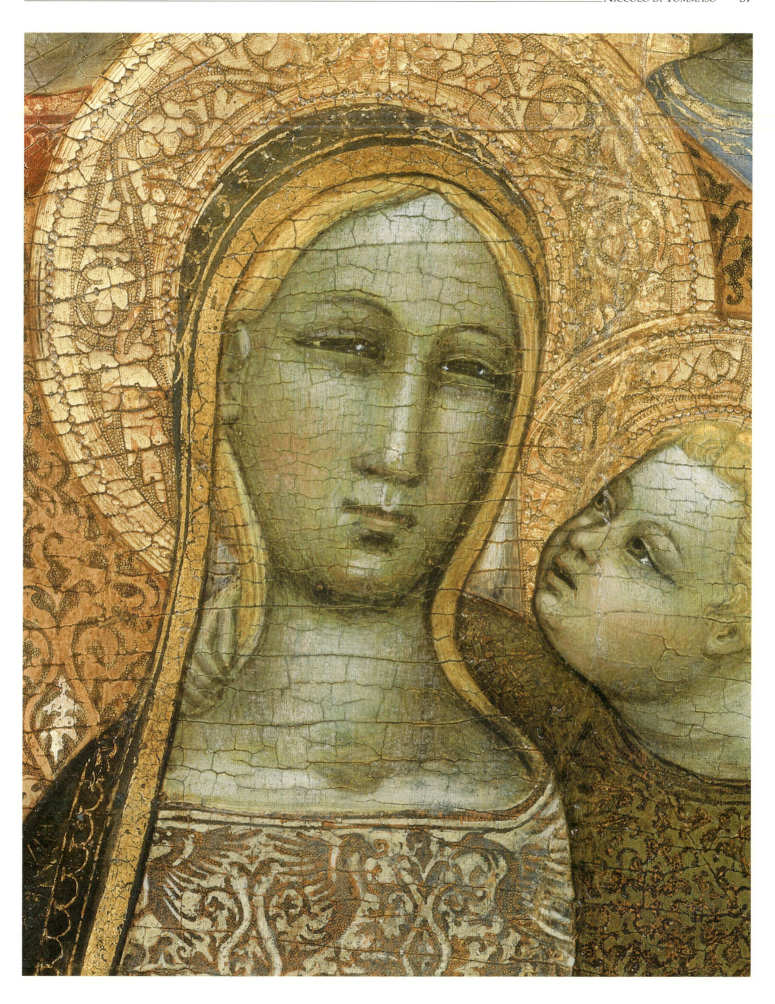

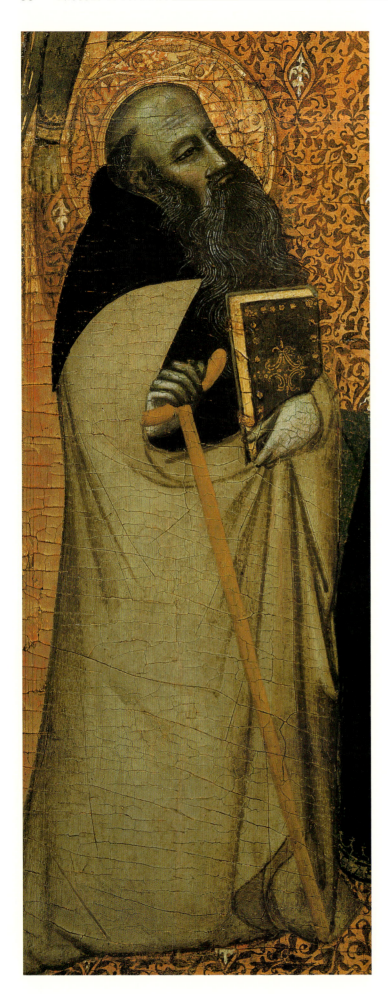

The happy and decorative diligence of the robes of the Madonna, of the honouring cloth held up by the angels, as well as the angel's clothing, are finally united with the capacity to draw together the vibrant colours, based on clear tones. These elements contribute to accrediting these paintings as the authentic references to that *'proto-cortese'*, or pre-late Gothic taste, which will become one of the constitutional elements in the art of Agnolo Gaddi and Lorenzo Monaco. The same precious qualities also sustain Niccolò di Tommaso in his contemporaneous frescoing activity, which one can ascertain, through a comparison between the face of the Virgin of the present picture and that of the delicate *Madonna del parto* (figs. 9-10) from the somewhat fragmented fresco of the Church of San Lorenzo in Florence, for which an unconvincingly precocious dating has been proposed within the atmosphere of the activity surrounding ours, of circa 1355-1360[7].

Angelo Tartuferi

Notes

[1] For the works by Offner citing the "Maestro dell'Infanzia", on the basis of the panel in the Galleria dell'Accademia (inv. 1890 n. 5887) which represents the *Massacre of the Innocents*, the *Adoration of the Magi* and the *Flight into Egypt*, (*Dal Duecento a Giovanni da Milano*, "Cataloghi della Galleria dell'Accademia di Firenze – Dipinti", vol. I, eds. M. Boskovits and A. Tartuferi, Florence 2003, pp. 124-127), see R. OFFNER-H.B.J. MAGINNIS, *Corpus of Florentine Painting. A Legacy of Attributions*, New York 1981, p. 34. According to the plausible proposal by M. BOSKOVITS (*Pittura fiorentina alla vigilia del Rinascimento*, Florence 1975, pp. 52, 321) such works were brought back in the catalogue of Jacopo di Cione, A. TARTUFERI, *Jacopo di Cione*, in *Dizionario biografico degli italiani*, vol. 62, Rome 2004, p. 57.

[2] For the *Lamentation* of Parma, see F. BAROCELLI, *La Pinacoteca Stuard di Parma*, Milan 1996, pp. 26-27; for the picture in Delaware, see U. FERACI, in *L'eredità di Giotto*, exhibition catalogue (Florence), Florence 2008, pp. 140-141.

[3] M. BOSKOVITS, *op. cit.*, 1975, p. 203 n. 108. Several photographs of the picture are in the Fototeca Zeri (paper n. 3244, envelope 48, fasc. 5).

[4] For the panels in Fiesole, see A. TARTUFERI, *Per la pittura fiorentina di secondo Trecento: Niccolò di Tommaso e il Maestro di Barberino*, in "Arte Cristiana", LXXXI, n. 758, pp. 337 and 343 n. 4 and M. SCUDIERI, *Il Museo Bandini a Fiesole*, Florence 1993, pp. 106-107.

[5] For the works by Taddeo Gaddi, see A. TARTUFERI, in *Dagli Eredi di Giotto al primo Cinquecento*, Florence 2007, pp. 18-23 and IDEM, in *L'eredità di Giotto* 2008, pp. 120-123. For the panel by Niccolò di Tommaso, see F. TODINI, in *Gold Backs 1250-1480*, exhibition catalogue (London), 1996, pp. 44-46.

[6] M. BOSKOVITS, *op. cit.*, 1975, pp. 35 and 203 n. 109.

[7] U. FERACI, *op. cit.*, 2008, pp. 142-143.

G. Bellafiore, *Arte in Sicilia*, Palermo 1986, fig. 132 (Niccolò di Tommaso).

Tableaux Anciens, auction catalogue, Sotheby's, Monaco (Monte-Carlo), 20 June 1987, n. 301 (Niccolò di Tommaso).

A. Tartuferi, *Per la pittura fiorentina di secondo Trecento: Niccolò di Tommaso e il Maestro di Barberino*, in "Arte Cristiana", LXXXI, n. 758, 1993, pp. 337-338 and 343 n.1 (Niccolò di Tommaso).

L. Contini, *Niccolò di Tommaso*, in *Dal Duecento a Giovanni da Milano*, "Cataloghi della Galleria dell'Accademia di Firenze - Dipinti", eds. M. Boskovits-A. Tartuferi, vol. I, Florence 2003, pp. 192, 194.

A. Tartuferi, *Niccolò di Tommaso*, in *Dagli eredi di Giotto al primo Cinquecento*, exhibition catalogue, Florence, 2007, pp. 28, 30 (Niccolò di Tommaso).

U. Feraci, *Niccolò di Tommaso*, in *Entre tradition et modernité. Peinture italienne des XIVe et XVe siècle*, exhibition catalogue, London 2008, pp. 66-69 (Niccolò di Tommaso).

U. Feraci, *Niccolò di Tommaso*, in *L'eredità di Giotto. Arte a Firenze 1340-1375*, exhibition catalogue (Florence), ed. A. Tartuferi, Florence 2008, p. 140 (Niccolò di Tommaso).

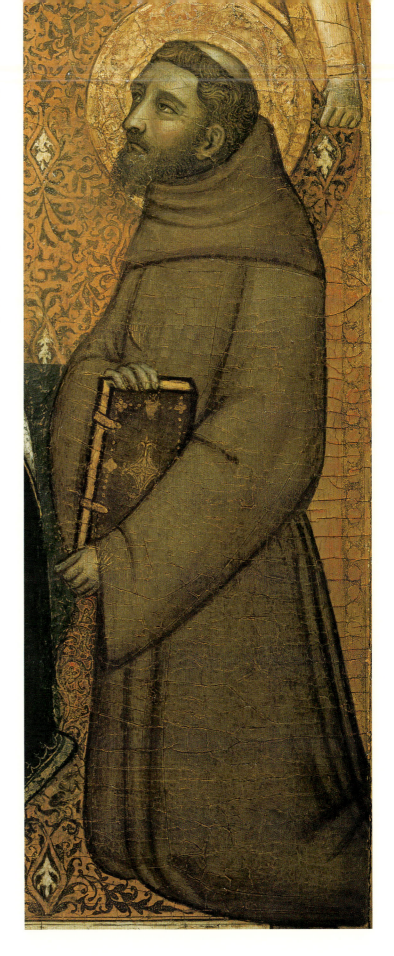

Andrea Bonaiuti

Firenze, attivo dal 1345-50 circa, morto nel 1379

Santo vescovo; San Bartolomeo; nel trilobo superiore: *profeta*

Tavola, cm 157×75
Provenienza: Firenze, chiesa di San Martino al Mugnone (?); Firenze, collezione Della Gherardesca (forse dal 1808); Firenze, mercato antiquario, 1935; Venezia, collezione privata, 1975 circa

Si tratta del laterale di sinistra di un trittico disperso che ha mantenuto integra la sua struttura complessiva d'origine, a differenza delle due tavole che costituivano il laterale destro (fig. 1) con i santi *Andrea* e un *Santo papa* (*Gregorio*?), oggi nel Museo di Altenburg[1], che sono state separate, con la conseguente perdita del profeta nel trilobo soprastante. Per completare la ricostruzione ideale del complesso (fig. 2), manca inoltre la parte centrale, dispersa o sin qui non identificata, in cui doveva essere raffigurata con ogni probabilità la *Madonna col Bambino in trono* e un *Cristo benedicente* nel trilobo della cuspide[2].

La tavola conserva anche in massima parte la sua incorniciatura originale, con l'eccezione del margine inferiore, dorata e decorata a punzone con il diffusissimo motivo di una rosetta a cinque petali. Le condizioni della superficie pittorica possono dirsi generalmente buone, nonostante il fatto che la tavola sia stata sottoposta in passato a puliture[3]. Dalla vecchia foto dell'Archivio del "Corpus of Florentine Painting"[4], risulta che la decorazione a base di motivi cruciformi del mantello di *San Bartolomeo* era evidentemente celata da una ripassatura che è stata rimossa nel corso del recente restauro.

Secondo la plausibile ipotesi formulata da Miklós Boskovits[5], il complesso cui appartenne in origine la nostra tavola potrebbe essere stato eseguito per la chiesa di San Martino al Mugnone alle porte di Firenze, appartenente ad un monastero di suore camaldolesi, che nel 1529 si trasferirono presso l'Ospedale di Santa Maria della Scala, dove la chiesa assunse il nome di San Martino della Scala.

Detta chiesa risulta oggetto di particolare attenzione da parte della famiglia Della Gherardesca: nel 1698, infatti, il Governatore delle monache, Tommaso Bonaventura Della Gherardesca, promosse il completo rinnovamento della chiesa. Non pare azzardato, quindi, immaginare che dopo le soppressioni del 1808 il polittico del Bonaiuti sia entrato in possesso di quella famiglia[6].

La tavola fu offerta in vendita sul mercato antiquario a Firenze nel 1935, con il riferimento ad ignoto artista trecentesco, quando era di proprietà della famiglia Della Gherardesca. Il riconoscimento della paternità di Andrea Bonaiuti è merito di Hans Gronau, la cui comunicazione orale fu riportata dalla Matteoli (1950). L'attribuzione fu confermata da Richard Offner, la cui opinione è riferita da Oertel (1961), che inoltre si avvide per primo della comune appartenenza d'origine delle due tavole di Altenburg con il laterale qui discusso. Le tesi di Offner furono accolte subito dallo stesso Oertel (1961), che indicò per i dipinti la datazione intorno al 1370, nonché dalla Klesse (1967).

La restituzione al Bonaiuti è accolta anche dal Boskovits (1975), che ritiene tuttavia le tavole databili nel 1360-65. Anche Johannes Tripps (1996; 2005) accoglie il riferimento al Bonaiuti e la datazione nella prima metà degli anni sessanta. Lo studioso sottolinea soprattutto i legami con l'arte di Nardo di Cione riscontrabili a suo modo di vedere in questi dipinti, dai quali sembra trasparire inoltre una certa severità espressiva che si può confrontare utilmente con la produzione coeva di Taddeo Gaddi. Lo studioso confronta in particolare i pannelli superstiti del polittico Altenburg – ex Della Gherardesca con la croce dipinta un tem-

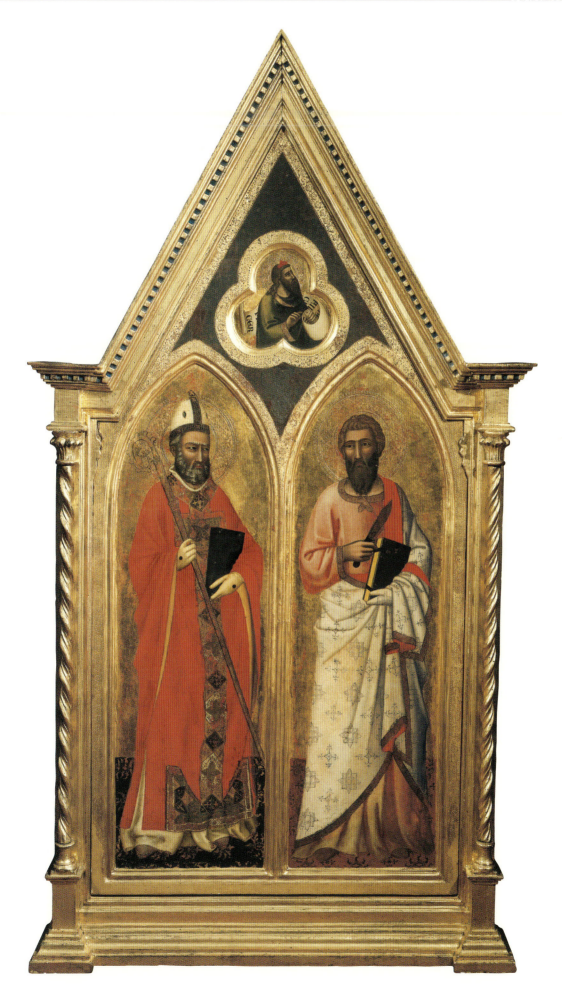

Fig.1. Andrea Bonaiuti
Sant'Andrea Apostolo e *Santo Papa*
(*Gregorio?*)
Altenburg, Staatliches Lindenau-Museum

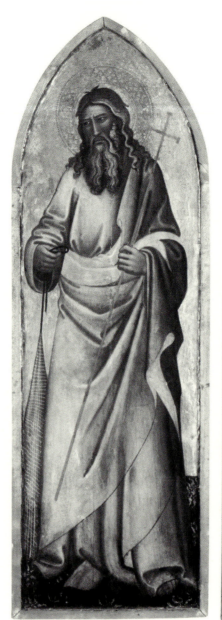
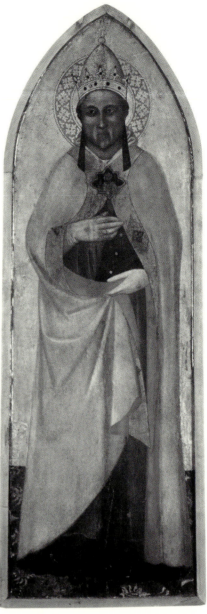

po in collezione Gnecco a Genova (Tripps 1996, pl. VII) e con il frammento superstite di una tavola più vasta raffigurante *San Giuseppe d'Arimatea* (o *Nicodemo*) (figg. 3-4) del Museo di Tours, per il quale tuttavia sono convinto da tempo che sia nel giusto Luciano Bellosi nel ritenerla opera di Matteo di Pacino[7].

La sottolineatura della particolare severità espressiva che traspare da questa nobile impresa del Bonaiuti appare opportuna anche a chi scrive e oltretutto vale a confermarne la datazione relativamente precoce, all'inizio degli anni sessanta.

Dal punto di vista stilistico risulta piuttosto marcata la vicinanza con il grande polittico nella sacrestia di Santa Maria del Carmine a Firenze, che il Padre Santi Mattei vide ancora (1869) sull'altare dell'Oratorio della Compagnia di San Niccolò – negli ambienti sottostanti le cappelle del transetto –, dove ancora si vedono sulla volta entro medaglioni polilobati alcune guastissime figure di *Santi* che potrebbero spettare allo stesso artista[8]. Si veda, in particolare, la similitudine che intercorre fra il *San Nicola* (fig. 5) del polittico del Carmine e il nostro *Santo Vescovo* (fig. 6).

Angelo Tartuferi

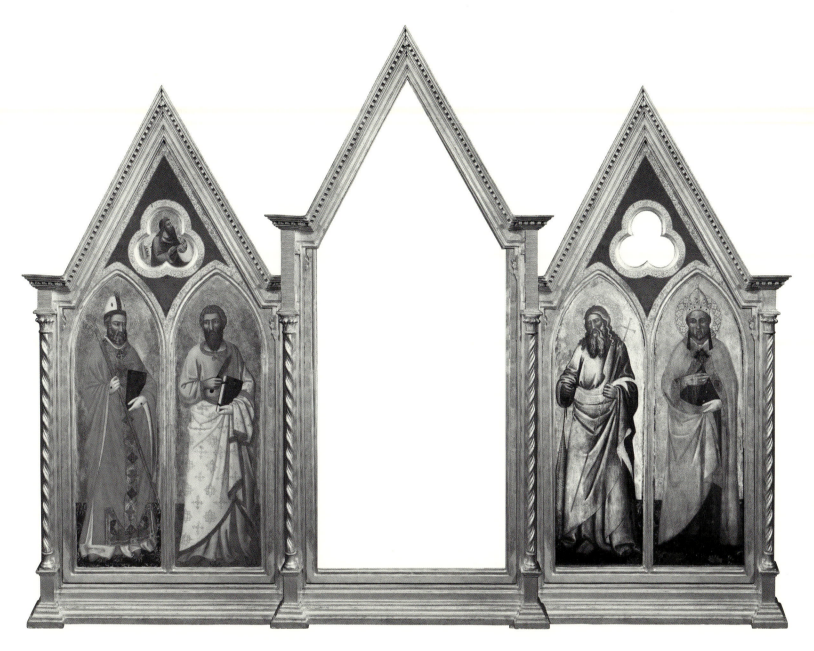

Fig. 2. Ricostruzione ipotetica
del polittico di Andrea Bonaiuti

Note

[1] J. TRIPPS, *Tendencies of Gothic in Florence: Andrea Bonaiuti*, "A Critical and Historical Corpus of Florentine Painting", Sec. IV, Vol. VII (Part I), a cura di M. Boskovits, Florence 1996, pp. 126-128 e J. TRIPPS, *Andrea Bonaiuti*, in *Da Bernardo Daddi al Beato Angelico a Botticelli. Dipinti fiorentini del Lindenau-Museum di Altenburg*, catalogo della mostra (Firenze) a cura di M. Boskovits, con l'assistenza di D. Parenti, Firenze 2005, pp. 57-59.

[2] R. OERTEL, *Frühe italienische Malerei in Altenburg. Beschreibender Katalog der Gemälde des 13. bis 16. Jahrhunderts im Staatlichen Lindenau-Museum*, Berlin 1961, p. 119; J. TRIPPS, *op. cit.*, 1996, p. 123 n. 2.

[3] Si veda in J. TRIPPS, *op. cit.*, 1996, p. 123.

[4] J. TRIPPS, *op. cit.*, 1996, pl. VIII[1-2].

[5] In TRIPPS, *op. cit.*, 2005, pp. 57-58.

[6] Per la chiesa di San Martino al Mugnone, poi di San Martino alla Scala, si veda in W. e E. PAATZ, *Die Kirchen von Florenz*, vol. IV, Frankfurt-am-Main 1952, pp. 133-135.

[7] Per la tavola del Museo di Tours, si veda J. TRIPPS, *op. cit.*, 1996, p. 145. La plausibile attribuzione a Matteo di Pacino del Bellosi è riferita da A. DE MARCHI, *Italie. Peintures des musées de la region Centre*, Paris 1996, pp. 28-30, che propone a sua volta in maniera dubitativa un riferimento al giovane Niccolò di Tommaso, che a nostro avviso non risulta pertinente.

[8] Per il polittico del Carmine di Andrea Bonaiuti si veda J. TRIPPS, *op. cit.*, 1996, pp. 107-115, con la bibliografia, cui occorre aggiungere l'intervento dello scrivente con l'attribuzione dubitativa al pittore degli affreschi sulla volta della Compagnia di San Niccolò, non registrata dal Tripps; cfr. A. TARTUFERI, *Le testimonianze superstiti (e le perdite) della decorazione primitiva (secoli XIII-XV)*, in *La chiesa di Santa Maria del Carmine a Firenze*, a cura di L. Berti, Firenze 1992, p. 170.

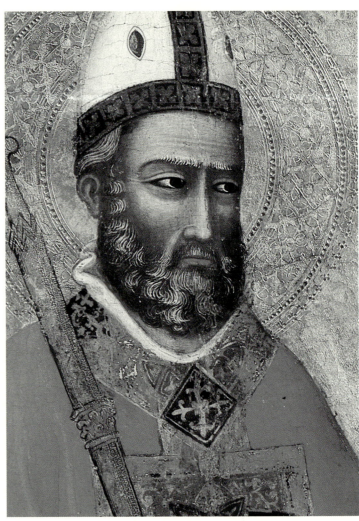

Fig. 3. Matteo di Pacino
San Giuseppe d'Arimatea (o Nicodemo)
Tours, Musée des Beaux-Arts

Fig. 4. Andrea Bonaiuti
Santo Vescovo (particolare
della tavola)
Firenze, Galleria Moretti

Bibliografia

Antichità in vendita all'asta. Selezione parziale di oggetti delle collezioni di famiglia patrizia toscana, catalogo della vendita Auctio, Firenze 6 giugno 1935, lotto n. 133 (Ignoto del '300).

A. MATTEOLI, *Giovanni Bonsi e gli affreschi nell'Oratorio di Sant'Urbano*, in "Bollettino dell'Accademia degli Euteleti della città di San Miniato", XV, 1950, p. 40 (Opera probabile di Andrea Bonaiuti, su comunicazione orale di H. Gronau).

R. OERTEL, *Frühe italienische Malerei in Altenburg. Beschreibender Katalog der Gemälde des 13. bis 16. Jahrhunderts im Staatlichen Lindenau-Museum*, Berlin 1961, p. 119 (Andrea Bonaiuti).

B. KLESSE, *Seidenstoffe in der italienische Malerei des 14. Jahrhunderts*, Bern 1967, p. 286 (Andrea Bonaiuti).

M. BOSKOVITS, *Pittura fiorentina alla vigilia del Rinascimento*, Firenze 1975, p. 278 (Andrea Bonaiuti).

R. OFFNER-H.B.J. MAGINNIS, *Corpus of Florentine Painting. A Legacy of Attributions*, New York 1981, p. 63 (Andrea Bonaiuti).

S. ROMANO, *Andrea di Bonaiuto*, in *Allgemeines Künstlerlexikon*, II, Leipzig 1986, p. 979; riedito in *Allgemeines Künstlerlexikon*, III, München-Leipzig 1992, p. 517 (Andrea Bonaiuti).

S. ROMANO, *Andrea di Bonaiuto*, in *Enciclopedia dell'Arte Medievale*, I, Roma 1991, p. 602 (Andrea Bonaiuti).

E. S. SKAUG, *Punch marks from Giotto to Fra Angelico*, vol. I, Oslo 1994, p. 162 n. 151 (Andrea Bonaiuti).

J. TRIPPS, *Tendencies of Gothic in Florence: Andrea Bonaiuti*, "A Critical and Historical Corpus of Florentine Painting", Sec. IV, Vol. VII (Part I), a cura di M. Boskovits, Florence 1996, pp. 14, 32 e 122-125 (Andrea Bonaiuti).

J. TRIPPS, *Andrea Bonaiuti*, in *Da Bernardo Daddi al Beato Angelico a Botticelli. Dipinti fiorentini del Lindenau-Museum di Altenburg*, catalogo della mostra (Firenze) a cura di M. Boskovits, con l'assistenza di D. Parenti, Firenze 2005, pp. 57-59 (Andrea Bonaiuti).

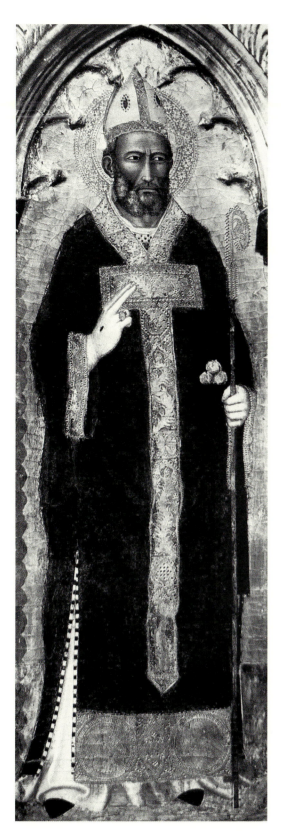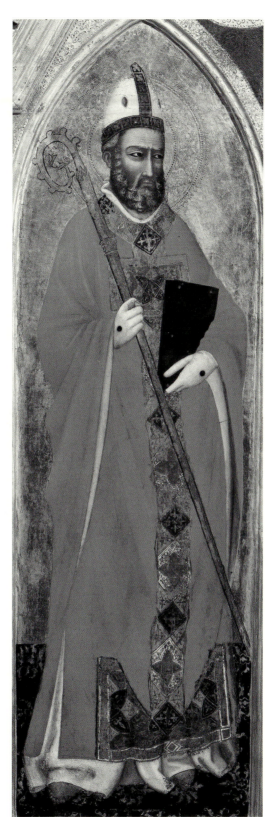

Fig. 5. Andrea Bonaiuti
San Nicola (particolare del polittico)
Firenze, Santa Maria del Carmine

Fig. 6. Andrea Bonaiuti
Santo Vescovo (particolare
della tavola)
Firenze, Galleria Moretti

Bishop Saint, Saint Bartholomew; in the upper trilobe: *prophet*

Panel, 61⅘×29½ inches
Provenance: Florence, Church of San Martino al Mugnone (?); Florence, Della Gherardesca Collection (perhaps from 1808); Florence, antiques market, 1935; Venice, Private Collection, circa 1975

We are concerned with the left lateral panel of a dispersed triptych, which has effectively maintained its complex original structure. This is not true of the two panels that constructed the right side (fig. 1) with Saint Andreaw and a Pope Saint (Gregory?), today in the Altenburg Museum[1]. They are now separated, with the consequent loss of the prophet in the above trilobe. To complete the ideal reconstruction of the complex (fig. 2), what is also missing is, the central part, dispersed or, until now unidentified, in which there should have been a representation, most likely, of the *Madonna and Child Enthroned* and a *Blessing Christ* in the trilobe[2].

The original framing of the panel is largely conserved, with the exception of the lower border, gilded and decorated with punches of the very diffuse method of a small rose with five petals. The condition of the pictorial surface can be deemed generally good, despite the fact that the panel had been submitted, in the past, to cleaning[3]. From the old photograph in the Archive of the 'Corpus of Florentine Painting'[4], one can see that the base decoration in a cruciform panel in the mantle of Saint Bartholomew was evidently concealed by a retouching that was lifted in the course of the recent restoration.

According to the plausible hypothesis formulated by Miklós Boskovits[5], the complex in which our panel was originally a part could have been executed for the Church of San Martino al Mugnone at the gates of Florence and belonging to a convent of Camaldese nuns who, in 1529, relocated to the Ospedale di Santa Maria della Scala, where the Church then took the name of San Martino della Scala.

This Church became of particular interest to the Della Gherardesca family: in fact, in 1698, the Governor of the nuns, Tommaso Bonaventura della Gherardesca, promised a complete renovation. It does not seem risky, therefore, to imagine that after the suppression of 1808, the Bonaiuti polyptych entered into the possession of this family[6].

The panel was offered for sale on the Florentine art market in 1935, with the attribution of an unknown Trecento artist, while it was still in the possession of the Della Gherardesca family. The artist's identification as Andrea Bonaiuti is thanks to Hans Gronau, whose oral communication is reported by Matteoli (1950). The attribution was confirmed by Richard Offner, whose opinion is referred to by Oertel (1961), who then was the first to launch from the municipality an interest in the origin of the two Altenburg panels with our picture discussed here. Offner's theory was then adopted by Oertel (1961) who indicated, along with Klesse (1967) a dating for the pictures of about 1370.

The return to Bonaiuti is held also by Boskovits (1975) who maintains that the pictures are dated 1360-65. Johannes Tripps (1996, 2005) also approves of the reference to Bonaiuti and a dating in the first half of the 1360's. He underlines, above all, the ties with the art of Nardo di Cione, noticed within his method of looking at these pictures from which seem to further transpire a certain expressive severity that one can usefully confront with the contemporaneous production of Taddeo Gaddi. Tripps confronts, in particular, the surviving panels of the Altenburg polyptych – ex Della Gherardesca, with the painted cross once in the Gnecco collection in Genoa (Tripps 1996, pl. VII) and with the surviving fragment of a more vast panel representing *Saint Joseph of Arimethea* (or *Nicodermous*) (fig. 3-4) in the Museum of Tours, for which I have been convinced for a long time that Luciano Bellosi is correct to classify the works as by Matteo di Pacino[7].

The underlining of the specific expressive severity that shows through this noble undertaking by Bonaiuti appears appropriate to me and, on top of that, helps to confirm the relative precocious dating to the beginning of the 1360's.

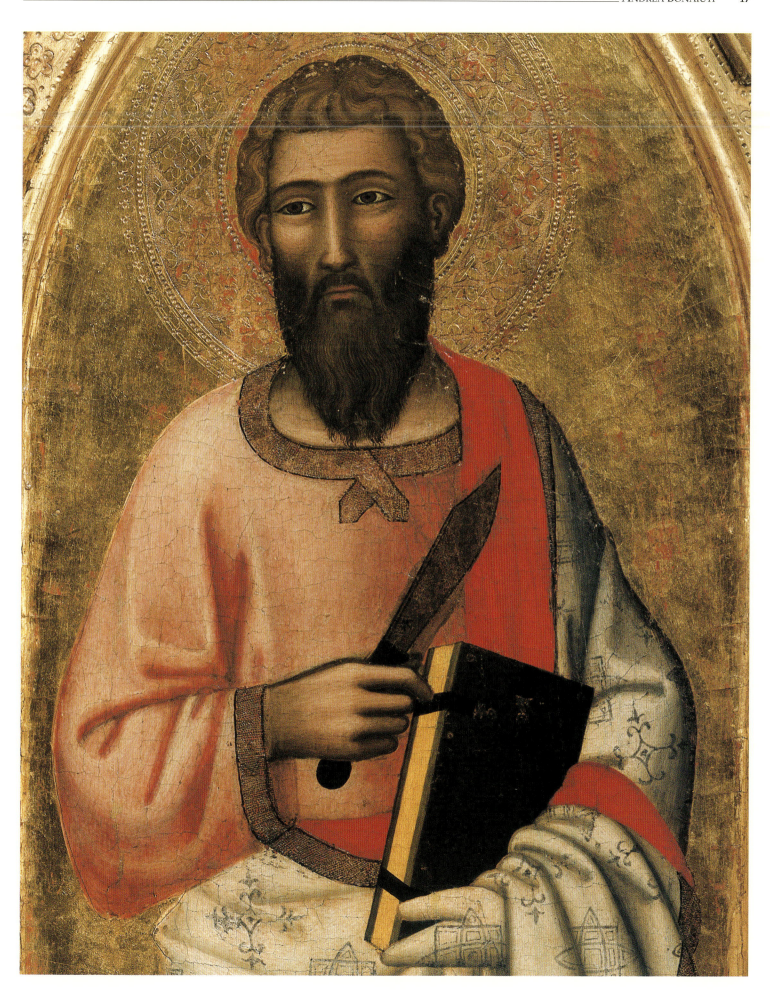

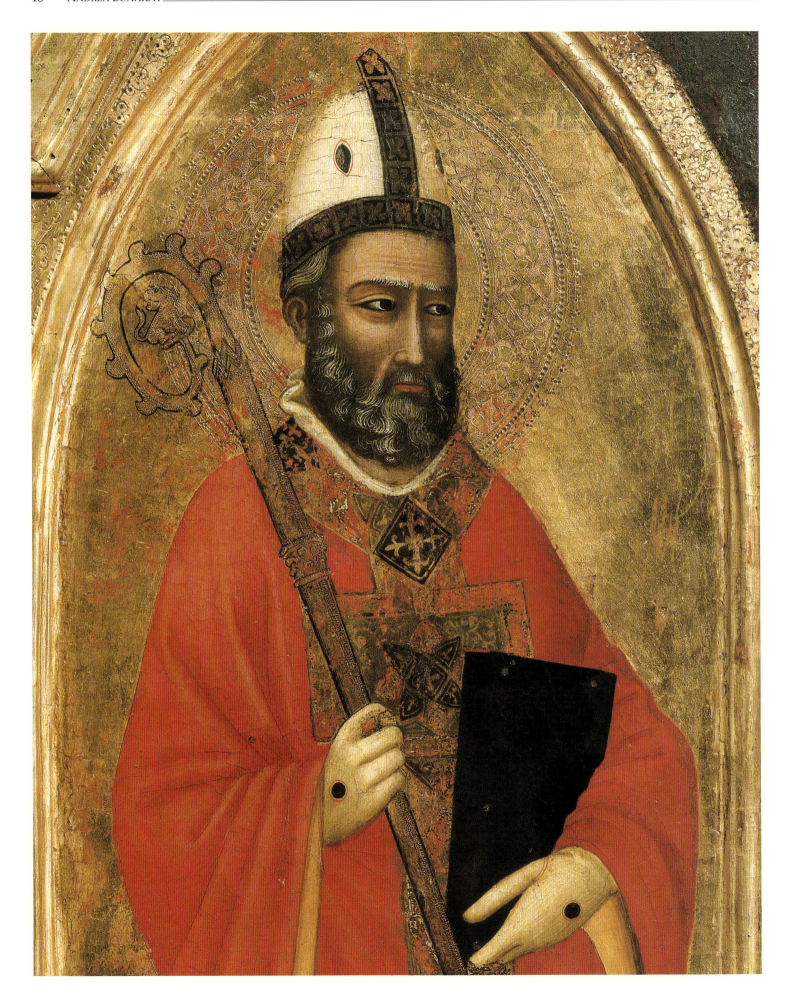

From a stylistic point of view, the similarity is evident with the large polyptych in the sacristy of Santa Maria del Carmine in Florence, which Padre Santi Mattei also sees (1869) on the altar of the Oratory of the Compagnia di San Niccolò – in the rooms below the Chapel of the Transept – where multi-lobed medals on a vault can still be seen with various ruined figures of saints that could have been executed by the same artist.[8] We can observe, in particular, the similarity that exists between the Saint Nicolas (fig. 5) of the Carmine polyptych and our Bishop Saint (fig. 6).

Angelo Tartuferi

Notes

[1] J. TRIPPS, *Tendencies of Gothic in Florence: Andrea Bonaiuti*, "A Critical and Historical Corpus of Florentine Painting", Sec. IV, Vol. VII (Part I), ed. by M. Boskovits, Florence 1996, pp. 126-128 and J. TRIPPS, *Andrea Bonaiuti*, in *Da Bernardo Daddi al Beato Angelico a Botticelli. Dipinti fiorentini del Lindenau-Museum di Altenburg*, exhibition catalogue (Florence) a cura di M. Boskovits, with the assistance of D. Parenti, Florence 2005, pp. 57-59.

[2] R. OERTEL, *Frühe italienische Malerei in Altenburg. Beschreibender Katalog der Gemälde des 13. bis 16. Jahrhunderts im Staatlichen Lindenau-Museum*, Berlin 1961, p. 119; J. TRIPPS, *op. cit.*, 1996, p. 123 n. 2.

[3] See J. TRIPPS, *op. cit.*, 1996, p. 123

[4] J. TRIPPS, *op. cit.*, 1996, pl. VIII[1-2].

[5] In TRIPPS, *op. cit.*, 2005, pp. 57-58.

[6] For information on the Church of San Martino al Mugnone, then San Martino alla Scala, see W. and E. PAATZ, *Die Kirchen von Florenz*, vol. IV, Frankfurt-am-Main 1952, pp. 133-135.

[7] For the panel in the Museum of Tours, see J. TRIPPS, *Tendencies of Gothic in Florence: Andrea Bonaiuti*, "A Critical and Historical Corpus of Florentine Painting", Sec. IV, Vol. VII (Part I), ed. M. Boskovits, Florence 1996, p. 145. The plausible attribution to Matteo di Pacino to Bellosi is referenced by A. DE MARCHI, *Italie. Peintures des musées de la region Centre*, Paris 1996, pp. 28-30, who proposed, in a doubtful manner at the time, a reference to the young Niccolò di Tommaso, which now does not seem pertinent.

[8] For the Carmine polyptych by Andrea Bonaiuti, see J. TRIPPS, *op. cit.*, 1996, pp. 107-115, with the bibliography, to which must be added the dubious attribution of this writer for the vault frescoes of the Compagnia di San Niccolò, not recorded by Tripps; see. A. TARTUFERI, *Le testimonianze superstiti (e le perdite) della decorazione primitiva (secoli XIII-XV)*, in *La chiesa di Santa Maria del Carmine a Firenze*, ed. L. Berti, Florence 1992, p. 170.

Bibliography

Antichità in vendita all'asta. Selezione parziale di oggetti delle collezioni di famiglia patrizia toscana, Auction Catalogue, Florence 6 June 1935, lot n. 133 (Ignoto [Unknown] '300).

A. MATTEOLI, *Giovanni Bonsi e gli affreschi nell'Oratorio di Sant'Urbano*, in "Bollettino dell'Accademia degli Euteleti della città di San Miniato", XV, 1950, p. 40 (Probable work by Andrea Bonaiuti, based on an oral communication by H. Gronau).

R. OERTEL, *Frühe italienische Malerei in Altenburg. Beschreibender Katalog der Gemälde des 13. bis 16. Jahrhunderts im Staatlichen Lindenau-Museum*, Berlin 1961, p.119 (Andrea Bonaiuti).

B. KLESSE, *Seidenstoffe in der italienische Malerei des 14. Jahrhunderts*, Bern 1967, p. 286 (Andrea Bonaiuti).

M. BOSKOVITS, *Pittura fiorentina alla vigilia del Rinascimento*, Florence 1975, p. 278 (Andrea Bonaiuti).

R. OFFNER-H.B.J. MAGINNIS, *Corpus of Florentine Painting. A Legacy of Attributions*, New York 1981, p. 63 (Andrea Bonaiuti).

S. ROMANO, *Andrea di Bonaiuto*, in *Allgemeines Künstlerlexikon*, II, Leipzig 1986, p. 979; re-edited in *Allgemeines Künstlerlexikon*, III, München-Leipzig 1992, p. 517 (Andrea Bonaiuti).

S. ROMANO, *Andrea di Bonaiuto*, in *Enciclopedia dell'Arte Medievale*, I, Rome 1991, p. 602 (Andrea Bonaiuti).

E.S. SKAUG, *Punch marks from Giotto to Fra Angelico*, vol. I, Oslo 1994, p. 162 n. 151 (Andrea Bonaiuti).

J. TRIPPS, *Tendencies of Gothic in Florence: Andrea Bonaiuti*, "A Critical and Historical Corpus of Florentine Painting", Sec. IV, Vol. VII (Part I), ed. M. Boskovits, Florence 1996, pp. 14, 32 and 122-125 (Andrea Bonaiuti).

J. TRIPPS, *Andrea Bonaiuti*, in *Da Bernardo Daddi al Beato Angelico a Botticelli. Dipinti fiorentini del Lindenau-Museum di Altenburg*, exhibition catalogue (Florence), ed. M. Boskovits, with the assistance of D. Parenti, Florence 2005, pp. 57-59 (Andrea Bonaiuti).

Andrea di Deolao de' Bruni

Originario di Bologna, dove è documentato nel 1357, attivo ad Ancona tra 1369 e 1377

Madonna col Bambino

Tavola, cm 41,6×28,9; superficie dipinta cm 38×20,5

Sul retro due sigilli in cera rossa e un cartellino consunto in cui si legge "From the Gallery of His Royal Highness the Duke of Lucca. The Holy Virgin and Jesus, on wood. It was the property of The Queen of Etruria. (Ancient School)", marchio stampigliato con la corona e le iniziali "C.L." di Carlo Ludovico, numero "56"; numeri a vernice "[1 o 7 o N]63" e "44 O.E.C."; in alto a sinistra scritta antica "[Si]mone Memmi".

Provenienza: Lucca, Maria Luigia di Borbone (1782-1824), Regina d'Etruria (1801-1807), Duchessa di Lucca (1807-1824); Lucca, Carlo Ludovico di Borbone-Parma (1799-1883), Re d'Etruria (1803-1807), Duca di Lucca (1824-1847) e Duca di Parma (1847-1848); Lucca, Regio Palazzo (citata nell'inventario del 1834); Londra, Christie's, vendita del 25 luglio 1840; Hayne House, Beckenham, Kent, collezione S.M. Horton; Londra, Christie's, vendita del 20 novembre 1925

La tavola è stata ridotta in forma ottagonale, in maniera asimmetrica in alto e in basso, per trasformarla in un oggetto di preziosità miniaturistica, adatto ad essere appeso alle pareti di un *cabinet* sette-ottocentesco. Nella Villa Reale di Marlia in lucchesia Carlo Ludovico di Borbone-Parma, in preda a periodiche crisi mistiche e convertitosi al credo ortodosso, allestì nel 1830 una cappella, con l'aiuto di Michele Ridolfi, alla maniera di una chiesa greca con tanto di iconostasi[1]. Il dipinto è peraltro riconoscibile nell'inventario del Regio Palazzo di Lucca steso il 15 novembre 1834, nella stanza n. 7 del piano nobile, insieme alla Madonna dei candelabri di Raffaello (ora a Baltimora, Walters Art Gallery), alla lunetta con Cristo deposto di Francesco Francia ora a Londra, National Gallery, ad una Crocefissione di Marcello Venusti, creduta di Michelangelo e ad altri dipinti riferiti a Guido Reni, Leonardo e Correggio: "Detto piccolo ottagono in tavola rappresentante la Madonna di Scuola Senese" (a fianco era un San Giuseppe in forma ottagonale di Guido Reni, che potrebbe aver suggerito la singolare mutilazione)[2]. I bordi laterali non sono intaccati. Il retro (fig. 1), su cui si sono sovrammessi i sigilli e il cartellino di provenienza dalla collezione del duca Carlo Ludovico di Borbone-Parma, è dipinto a finto porfido. La cornice, che penso riquadrasse l'ogiva, come si vede spesso nelle anconette di devozione veneziane ed adriatiche in genere, era intagliata nello stesso spessore della tavola di fondo, a causa delle dimensioni particolarmente ridotte. È stata segata, probabilmente perché ammalorata, di modo che ora rimane un lieve incavo intorno al campo figurato, dorato tutt'intorno all'ogiva, rosso sul lato inferiore. La superficie esterna era stata coperta da una doratura pesante, che è stata asportata in sede di restauro, rimettendo in luce le tracce delle dorature e del colore originale nei minuti pennacchi inscritti nell'ogiva trilobata. Da queste tracce, come dall'impronta delle basi e dei capitelli delle colonnine sui lati, si evince il carattere riccamente intagliato e tipicamente adriatico che doveva assumere la cornice originale.

Il dipinto, mirabilmente conservato, è prezioso come un'autentica gemma. La Vergine è rivestita da un mantello insolitamente rosa[3], il cui aspetto soffice è esaltato dai guizzi cremosi delle lumeggiature a biacca e dalle ombre approfondite con la lacca; gli orli sono arricchiti da una balza a meandro e da frangette, variamente piegate nei due sensi, crisografate a missione, così come dorati sono i motivi razzati che si apprendono sulle creste rilevate della tunica, sontuosamente risaltati sopra un colore rosso cupo, vinoso. Il rovescio del manto è in verde rame. Il senso di morbidezza felpata si combina quindi con la sovrabbon-

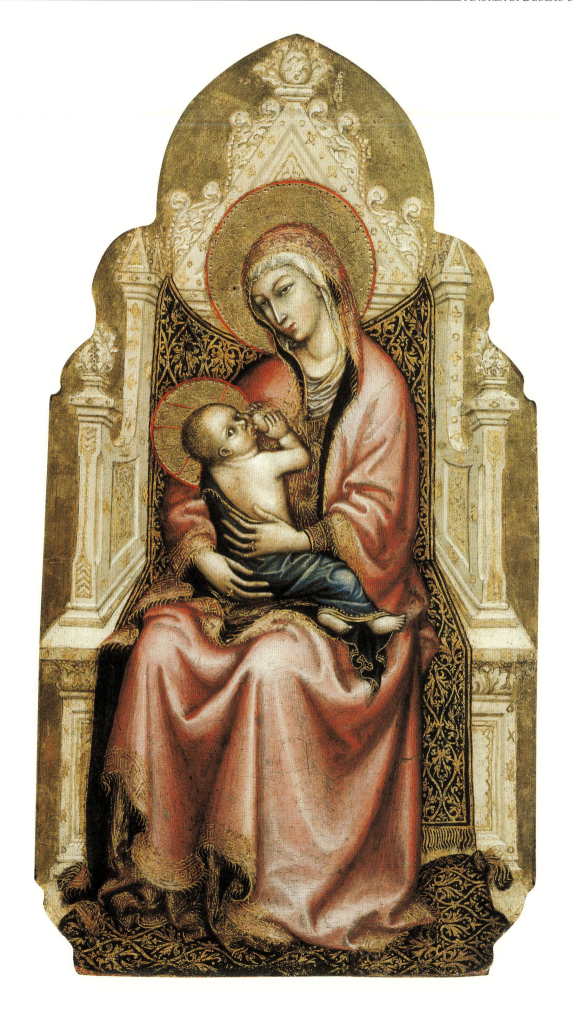

Fig. 1. Andrea di Deolao de' Bruni
Madonna col Bambino (retro)
Galleria Moretti

danza dei ricaschi, che mascherano i piedi, sprofondati in un grosso cuscino blu, fittamente ornato in oro con lo stesso motivo del drappo d'onore, dello stesso colore. Anche il trono è vergato per ogni dove da minuti disegni in oro a missione, assai fantasiosi. I nimbi sono incisi con girali tracciati con lo stiletto a mano libera, con grande scioltezza, aggiungendo dei bolli in corrispondenza di alcuni innesti, e sono racchiusi lungo la circonferenza da una pennellata rossa, come si vede talora nella pittura veneziana del Trecento. Queste preziosità sono innervate in una figurazione che è al contempo pulsante e piena di vita. Le mani grassottelle della Vergine trattengono un Bambino avvolto in un panno blu, dai bordi filettati in oro, che si divincola, scopre la schiena nuda e si volge di scatto verso il riguardante, con gli occhioni sgranati, mentre sugge avidamente il latte dal seno materno. Nella resa carnale e nell'immediatezza gestuale è chiara la radice bolognese e vitalesca della formazione di questo pittore. Si tratta infatti di un artista di Bologna, che però si insediò ad Ancona, a partire dal settimo decennio del Trecento, e con grande intelligenza in quest'opera dimostra di avvertire già quell'orientamento internazionale che nelle Marche trionfò pochi anni dopo nell'opera di Gentile da Fabriano e dei Salimbeni. Andrea di Deolao de' Bruni, pittore bolognese educatosi alla scuola di Vitale, a fianco del quale è citato in un documento del 1357[4], divenne difatti un anconetano di adozione, anche se continuò a firmarsi "de Bononia natus Andreas", e quando lavorò a Roma nel 1377 venne chiamato *tout court* "de Anchona".

Non credo possano esserci molti dubbi sull'attribuzione di questo dipinto ad Andrea de' Bruni. Basta mettere a fianco il volto del Bambino con quello corrispondente nella *Madonna dell'Umiltà* di Corridonia (fig. 2), firmata e datata 1372[5]: ci guardano gli stessi occhi, analoga è la pasta pittorica, la resa della carne, il modo di sottolineare le palpebre con pennellate nerastre, l'intenso naturalismo dei capelli fini da neonato e delle gocce di latte che stillano una ad una in bocca al Bambino (figg. 3-4)[6]. Anche il volto della Madre, dal lungo naso affilato, il taglio affusolato degli occhi, il mento un po' minuto e sfuggente, ripropone, più sfinata, la stessa fisionomia della Vergine di Corridonia. Non si tratta però di un'attribuzione scontata, perché in questo dipinto c'è una preziosità maggiore, che denota una sensibile evoluzione stilistica in direzione ormai del gotico internazionale. La sua conoscenza rappresenta dunque un contributo importante per ricostruire la parabola del pittore in anni successivi al 1369 del polittico di Fermo (fig. 5) (Pinacoteca comunale, già altare maggiore della chiesa delle monache benedettine di Santa Caterina)[7] e al 1372 della citata *Madonna* di Corridonia, uniche sue due opere firmate e datate. Dai documenti emerge l'importanza della figura di Andrea de' Bruni, che venne chiamato nel 1377 a Roma a lavorare per papa Gregorio XI, appena insediatosi nell'Urbe dopo aver abbandonato la sede avignonese[8]. Fu lui a dominare la scena anconetana, preparando la stagione che vide protagonista Olivuccio di Ceccarello, che probabilmente si formò come suo allievo. Operò vastamente, come si intuisce dalla sopravvivenza di due Croci dipinte a Rimini e nel Montefeltro, a Sestino[9], di suoi affreschi strappati da San Niccolò ad Osimo[10] e dalla sala capitolare del convento di San Nicola a Tolentino, fregio sommitale di una decorazione che dovette riguardare l'intero ambiente[11]. È significativo che Olivuccio, camerte di origine ma anconetano *de facto*, abbia poi ricalcato le sue orme anche nella diffusione geografica dei dipinti su tavola, da Fermo a Macerata Feltria. Le due opere firmate di Fermo e Corridonia, pur ricche di trovate decorative ed espressive di notevole livello, sono condot-

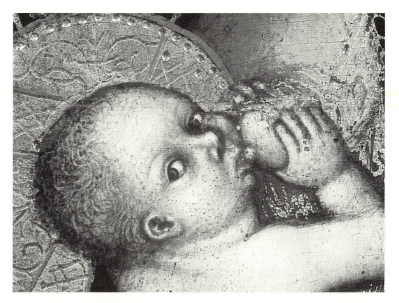

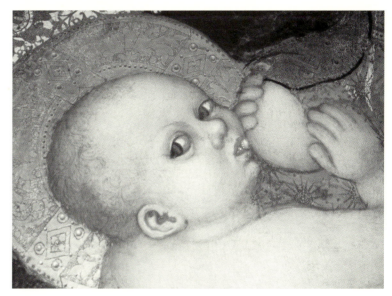

te con piglio rapido, probabilmente opportunistico, e non rendono del tutto giustizia al loro autore e al suo ruolo nel trecento marchigiano, che va senz'altro rivalutato. La qualità eccezionale di questa tavoletta si spiega dunque con una fase cronologica più avanzata, per nulla involutiva e anzi di grande reattività, ma anche con l'impegno probabile di una committenza esigente e raffinata. L'evoluzione è tale da postulare una data almeno verso il 1380. Andrea nel 1377 è a Roma, nella primavera, e il 13 novembre è ricordato in vita, "habitans Anchone", in una procura a favore del fratello Francesco, a Bologna. Olivuccio di Ceccarello è citato per la prima volta nei documenti anconetani nel 1390. Ci sono ragioni per credere che sia stato suo allievo e quindi è verosimile che il bolognese abbia operato ancora qualche anno oltre il 1377.

Il confronto con le opere del 1369 e del 1372 è allora paradigmatico per capire lo sviluppo del maestro e l'apertura progressiva dello scenario marchigiano ad un clima più elegante e cortese. La tenerezza maggiore delle ombre, in paragone di quelle un po' crude, di retaggio bolognese, nelle due opere firmate, credo si possa spiegare grazie ad un contatto con Ugolino di prete Ilario, capofila della scuola orvietana, nel 1377, quando Andrea lavorò nell'Urbe. Quest'opera ha significative affinità con la pittura di Ugolino. È interessante paragonare il trono (figg. 6-7) con quello del polittico di Fermo: la struttura è analoga, ad esempio nel rapporto tra il drappo d'onore, disteso ad esedra leggera, e le fiancate squadrate, o

Fig. 2. Andrea di Deolao de' Bruni
Madonna col Bambino
Corridonia (Macerata), Pinacoteca
parrocchiale (da Sant'Agostino)

Fig. 3. Andrea di Deolao de' Bruni
Madonna col Bambino (particolare)
Galleria Moretti

Fig. 4. Andrea di Deolao de' Bruni
Madonna col Bambino (particolare)
Corridonia (Macerata), Pinacoteca
parrocchiale (da Sant'Agostino)

Fig. 5. Andrea di Deolao de' Bruni
Polittico di Santa Caterina
Fermo (Ascoli Piceno), Pinacoteca
Civica

nella collocazione del cuscino sulla pedana, ma le proporzioni sono più slanciate, i fianchi sono più ariosi per l'intaglio di braccioli coronati da pigne. La cuspide tergale già a Fermo è incorniciata da turgidi fogliami e al vertice presenta una pigna; gli stessi motivi tornano, come una firma, nella tavoletta in esame, ma più rigogliosi e sottilmente arricchiti, ad esempio inserendo tra le foglie che compongono le pigne e i capitelli alla base della seduta del trono una puntinatura dorata, come fossero i chicchi di una melagrana spaccata. I panneggi hanno pieghe spesse e lanose, animate da guizzi improvvisi e sembrano perciò molto più evoluti rispetto a quelli più sobri del polittico fermano; a ben vedere però le ricadute del mantello sulle ginocchia della Vergine, con scavi profondi e regolari, ricalcano la costruzione del panneggio della Santa Caterina o del Figlio dell'Uomo che appare in visione a San Giovanni, addormentato a Patmos, nel polittico del 1369 (fig. 8). Nella citata scena apocalittica il manto del San Giovanni disteso a terra è plasmato con energia, la stessa che si libera in soluzioni più sciolte e morbide nel copioso panneggio di questa Madonna col Bambino. Il disegno a pennello, franco e robusto, con un tratteggio approfondito e pittorico, che si intravede per la svelatura in alcuni pannelli fermani, doveva caratterizzare anche questa tavoletta, come si può ben apprezzare nella riflettografia (fig. 11). In alcuni punti emergono piccoli pentimenti, ad esempio nel piede destro del Bambino e nel lembo ricadente del drappo blu che lo avvolge. La posa dei piedi di San Giovanni a Patmos (fig. 9) può essere paragonata a quella sgambettante del Bambino (fig. 10), che in questo dettaglio si stacca dalla soluzione più composta della *Madonna dell'Umiltà* di Corridonia, pur ricalcata schematicamente nell'impianto generale. L'infittirsi delle pieghe cedevoli nel manto della Vergine trova del resto confronti più ravvicinati in alcuni brani degli affreschi di Osimo (fig. 12), nel panneggio del Battista, a lato dell'*Incoronazione della Vergine*, mentre il sistema

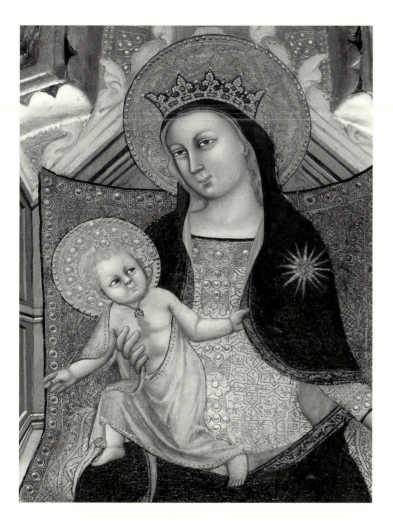 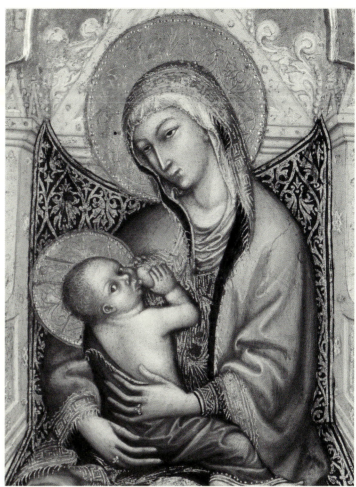

di pieghe sul panno blu che avvolge il Bambino è assolutamente lo stesso, al di là di ogni ragionevole dubbio, che si vede nella veste rossa dell'angelo che suona il salterio, in volo sulla sinistra della citata scena osimana.

Anche se in quest'opera Andrea dimostra di aver affinato ulteriormente i suoi mezzi, va notato come pure nelle due opere sicure di Fermo e Corridonia egli mostri una notevole versatilità nella decorazione delle superfici, impreziosite con un tessuto di incisioni assai vario. Nel polittico di Fermo il fondo è inciso con un motivo quadrettato, come di stuoia intrecciata, che venne ripreso puntualmente da Olivuccio, ad esempio nel *San Primiano* del Museo diocesano di Ancona; il drappo d'onore del trono è in argento, per staccarlo rispetto alla veste della Vergine, tutta in oro; i punzoni sono abilmente alternati con decori graniti. Nella *Madonna dell'Umiltà* del 1372 la corona dalla foggia bizzarra, ripresa da Olivuccio, è incisa sull'oro e profilata a vernice; presenta dodici punte affilate, apicate da stelle, ed altre forme, una grande stella e tre rosette una diversa dall'altra, campeggiano nella cuspide pure delineate con la sola granitura. Questo sperimentalismo tecnico, che unisce e moltiplica gli stimoli provenuti dalla formazione vitalesca bolognese e dalla gravitazione veneziana di Ancona, trovò il suo sviluppo più eccentrico nel discepolo Olivuccio[12]. Molti aspetti in quest'opera preparano il suo mondo, dalla manipolazione pittorica della crisografia, sulla tunica rosso vinoso della Madonna, al taglio sofisticato dei suoi occhi, allungati e un po' remoti, neo-riminesi, tali da disturbare il comune senso estetico del restauratore che li aveva pesantemente ritoccati, ridisegnando le pupille più grosse e centrate, con una ridipintura che è stata levata nell'ultima, attenta revisione dell'opera, curata da Loredana Gallo[13].

Andrea De Marchi

Fig. 6. Andrea di Deolao de' Bruni
Polittico di Santa Caterina (particolare)
Fermo (Ascoli Piceno), Pinacoteca
Civica

Fig. 7. Andrea di Deolao de' Bruni
Madonna col Bambino (particolare)
Galleria Moretti

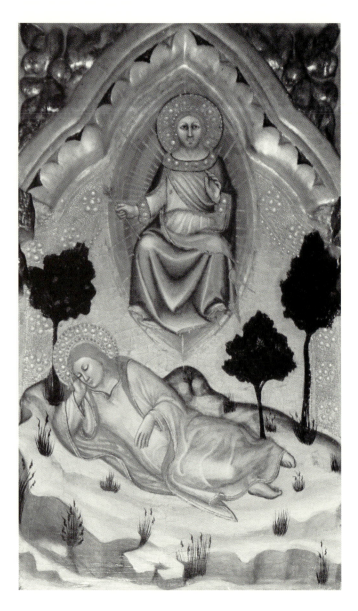

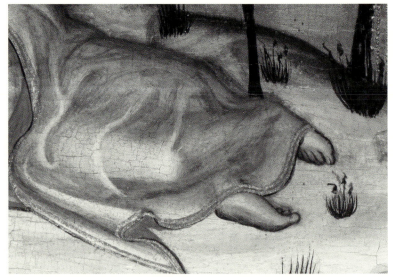

Fig. 8. Andrea di Deolao de' Bruni
Polittico di Santa Caterina
(particolare della *Visione del Figlio
dell'Uomo da parte di San Giovanni
evangelista a Patmos*)
Fermo (Ascoli Piceno), Pinacoteca
Civica

Fig. 9. Andrea di Deolao de' Bruni
Polittico di Santa Caterina
(particolare della *Visione del Figlio
dell'Uomo da parte di San Giovanni
evangelista a Patmos*)
Fermo (Ascoli Piceno), Pinacoteca
Civica

Fig. 10. Andrea di Deolao de' Bruni
Madonna col Bambino (particolare)
Galleria Moretti

Note

[1] Cfr. M.T. FILIERI, *Cappelle, altari, polittici: dal prestigio delle commissioni alla dispersione del patrimonio*, in *Sumptuosa tabula picta. Pittori a Lucca tra gotico e rinascimento*, catalogo della mostra (Lucca) a cura di M.T. Filieri, Livorno 1998, pp. 38-40. Presso la Biblioteca Statale di Lucca si conserva un inventario dei trentacinque dipinti 'primitivi' utilizzati per l'iconostasi della cappella di Carlo Ludovico (Fondo Ridolfi, ms. 3666, 3 cc.12-16, *Iconostasio per la Cappella di rito greco eretto nella Villa Reale di Marlia*).

[2] Cfr. A. NANNINI, *La Quadreria di Carlo Lodovico di Borbone Duca di Lucca*, Lucca 2005, p. 202.

[3] Talora la Vergine è vestita di rosso cupo, allusivo al suo dolore, ai piedi della Croce. È significativo che anche Olivuccio di Ceccarello, pittore camerte che raccolse ad Ancona il testimone di Andrea de' Bruni, abbia dipinto alcune Madonne col Bambino vestite di rosso, anziché di blu (vedi la *Madonna col Bambino* di Mondavio, l'Annunciata di Macerata Feltria ora nella Galleria nazionale delle Marche, la *Madonna dell'Umiltà e santi*, sul mercato antiquario, che ho pubblicato su segnalazione di Miklós Boskovits, in A. DE MARCHI, *Ancona, porta della cultura adriatica. Una linea pittorica, da Andrea de' Bruni a Nicola di maestro Antonio*, in *Pittori ad Ancona nel Quattrocento*, a cura di A. De Marchi e M. Mazzalupi, Milano 2008, pp. 32-34, fig. 36).

[4] Cfr. R. PINI, *Il mondo dei pittori a Bologna 1348-1430*, Bologna 2005, p. 53.

[5] Corridonia (Montolmo), Pinacoteca parrocchiale (da Sant'Agostino): cfr. A. MARCHI, in *Il Gotico Internazionale a Fermo e nel Fermano*, catalogo della mostra (Fermo) a cura di G. Liberati, Livorno 1999, pp. 76-77, cat. 3; G. PASCUCCI, *Le opere: storia, iconologia, analisi critica*, in *Pinacoteca parrocchiale. La storia, le opere, i contesti*, Corridonia 2003, pp. 27-37.

[6] L'attributore più scettico e guardingo potrà forse confortarsi contando nella pala di Corridonia le due gocce di latte, un dettaglio abbastanza incredibile e certo non comune, e ricontandole uguali nella tavoletta.

[7] Cfr. A. MARCHI, in *op. cit.*, 1999, pp. 74-76, cat. 2.

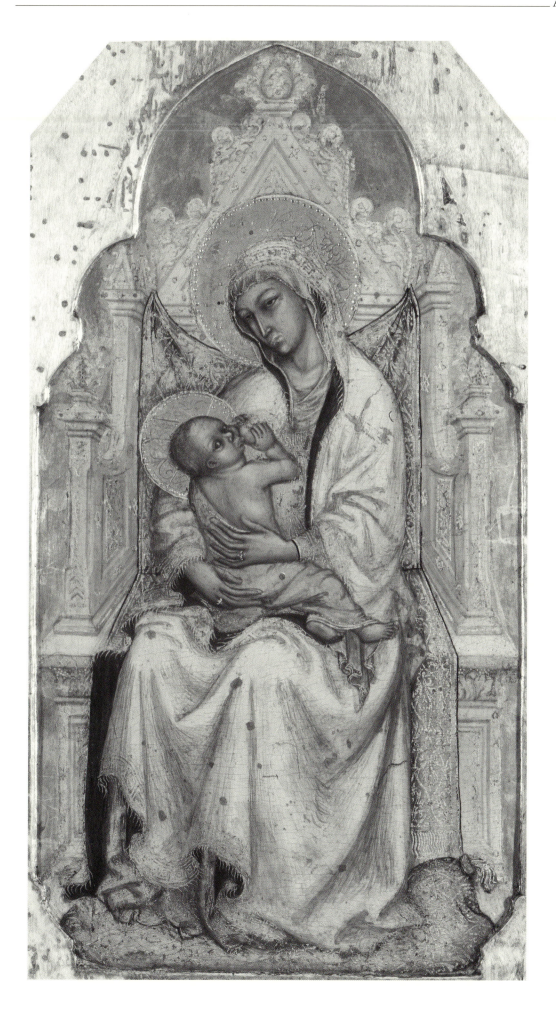

Fig. 11. Andrea di Deolao de' Bruni
Madonna col Bambino (riflettografia)
Galleria Moretti

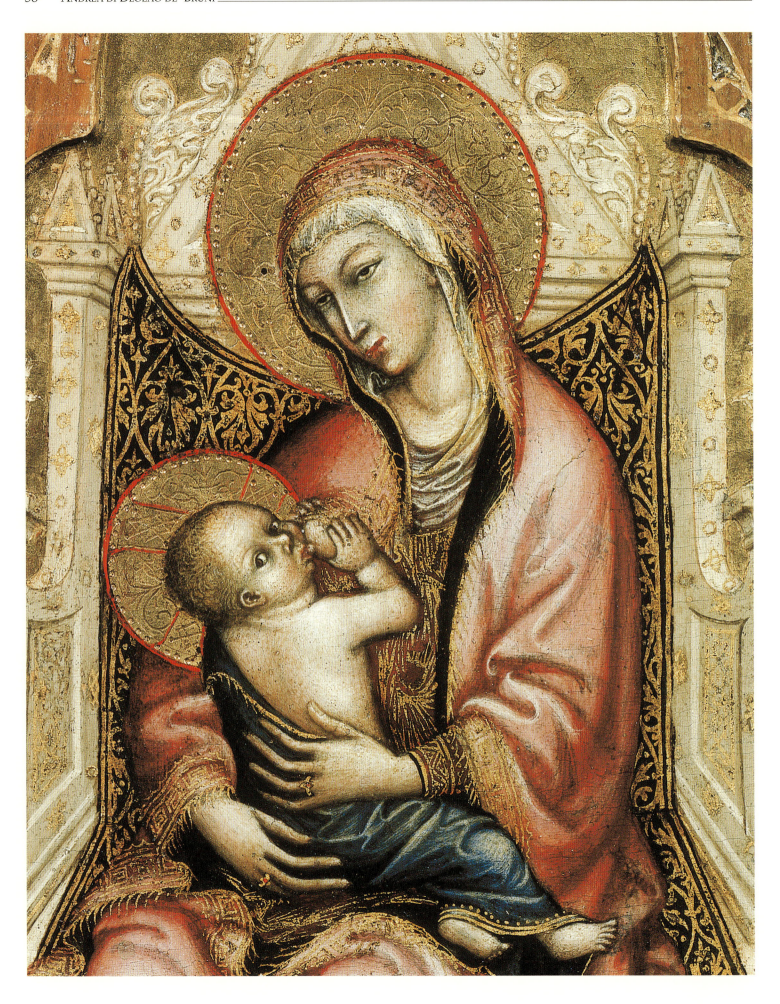

[8] Il 3 marzo e l'8 aprile 1377 "Andree de Oley de Anchona" viene pagato rispettivamente 16 e 12 fiorini per la pittura e la doratura della cattedra del papa (l'identificazione è dovuta a M. Mazzalupi, in *Pittori ad Ancona nel Quattrocento*, a cura di A. De Marchi e M. Mazzalupi, Milano 2008, pp. 102 e 334, docc. 1-2).

[9] Nella chiesa di San Pancrazio: cfr. C. Volpe, in *Pittura a Rimini tra gotico e rinascimento. Recupero e restauro del patrimonio artistico riminese. Dipinti su tavola*, catalogo della mostra (Rimini), Rimini 1979, pp. 32-37; A. Marchi, *Dalle rotte adriatiche alle rotte appenniniche. Appunti per una storia dell'arte fra Adriatico, Titano e Montefeltro*, in *Arte per mare. Dalmazia, Titano e Monetfeltro dal primo Cristianesimo al Rinascimento*, catalogo della mostra (San Marino) a cura di G. Gentili e A. Marchi, Cinisello Balsamo 2007, p. 67. Un altro Crocefisso di Andrea si trova nel Museo della città di Rimini, proveniente dagli istituti ospedalieri, e un terzo, di un seguace, nella chiesa di San Gianni in Vecchio a Sestino.

[10] Ora visibili nella Pinacoteca civica osimate. Cfr. D. Benati, in *Fioritura tardogotica nelle Marche*, catalogo della mostra (Urbino) a cura di P. Dal Poggetto, Milano 1998, pp. 72-73, cat. 6; M. Mazzalupi, in *op. cit.*, 2008, pp. 102-104, figg. 3-5 (l'attribuzione ad Andrea de' Bruni venne avanzata per la prima volta da Miklós Boskovits).

[11] Cfr. A. De Marchi, *Ancona, porta della cultura adriatica. Una linea pittorica, da Andrea de' Bruni a Nicola di maestro Antonio*, in *Pittori ad Ancona nel Quattrocento*, a cura di A. De Marchi e M. Mazzalupi, Milano 2008, pp. 27 e 29, e figg. 26-28.

[12] Su di lui si vedano lo studio monografico di Alessandro Marchi, in *Pittori a Camerino nel Quattrocento*, a cura di A. De Marchi, Milano 2002, pp. 102-157, e le precisazioni aggiunte da Matteo Mazzalupi, in *Pittori ad Ancona…* cit., pp. 108-113.

[13] Per rendersene conto si confronti l'immagine qui riprodotta con quella in A. De Marchi, *Ancona…* cit., p. 30, fig. 29. Un'altra ridipintura riguardava le dita della Madonna, che erano state accorciate.

Bibliografia

Catalogue of a Portion of the Gallery of His Royal Highness The Duke of Lucca, Londra, Christie's, catalogo vendita del 25 luglio 1840, lotto 4 (Ancient School).

Catalogo della vendita Christie's, Londra, 20 novembre 1925, lotto 56 (Sienese School).

A. Nannini, *La Quadreria di Carlo Lodovico di Borbone Duca di Lucca*, Lucca 2005, pp. 172-173 e 202 (Scuola Senese o Scuola Antica).

A. De Marchi, *Ancona, porta della cultura adriatica. Una linea pittorica, da Andrea de' Bruni a Nicola di maestro Antonio*, in *Pittori ad Ancona nel Quattrocento*, a cura di A. De Marchi e M. Mazzalupi, Milano 2008, pp. 27-28 e 30, fig. 29 (Andrea di Deolao de' Bruni).

Fig. 12. Andrea di Deolao de' Bruni
Incoronazione della Vergine
(particolare)
Osimo (Ancona), Pinacoteca Civica

Biagio di Goro Ghezzi

Siena, documentato 1350-1380

Santa Caterina d'Alessandria; San Lorenzo

Tavola, cm 67×33; 66×32,5
Provenienza: San Gimignano, Sant'Agostino (?); Avon, New York, collezione Wadsworth; Avon, New York, collezione Moukhanoff

Tanti anni fa, quando nelle fototeche di Villa "I Tatti" e di Federico Zeri vidi le foto di questi santi imponenti, mi pareva di poter vedere per essi una paternità di Biagio di Goro Ghezzi, pittore notevole, che fino qualche decennio fa non era che una realtà storica.

In effetti, la riscoperta del pittore, a lungo senza opere, è avvenuta solo in tempi recentissimi, quando nel 1981 pubblicai i risultati delle mie indagini sugli affreschi dell'abside della chiesa umiliata di San Michele a Paganio (GR) (fig. 1)[1]. Un'analisi puntigliosa dell'epigrafe che correda il ciclo mi ha consentito di identificare l'autore di quelle pitture, fin' ora credute eseguite da Bartolo di Fredi[2], in Biagio di Goro Ghezzi.

Malgrado questa mia associazione con Biagio di Goro Ghezzi per questi due panelli con *San Lorenzo* e *Santa Caterina* rinunciai in un primo tempo ad inserirle nel catalogo delle opere di questo raro pittore. Questo con buona ragione, perché non conoscevo le tavole che da fotografie (e per il resto di qualità insoddisfacente) e perché mi sembrava da quel poco che si intravedeva in queste foto, che questi santi – almeno per quanto riguarda le loro vesti – fossero assai rimaneggiate.

Con la loro recente riscoperta, che mi permise una visione fisica degli originali, svanissero i miei primi dubbi sulla loro paternità, troppo calzanti i rapporti stilistici con le opere sicure di Biagio di Goro, soprattutto con gli affreschi firmati e datati (1368) di Paganico.

Nonostante il piuttosto esiguo catalogo di opere di questo pittore[3] abbiamo due punti fermi per la cronologia del suo operato: gli affreschi nella chiesa di San Mamiliano a Siena assegnatoli da Alessandro Bagnoli e di chi scrive (fig. 2), i quali furono, come testimonia una scritta, compiuti nel 1363[4] ed inoltre il ciclo pittorico già citato del 1368 nell'abside della chiesa di San Michele di Paganico.

Per quanto testimoniano i documenti archivistici l'attività artistica di Biagio di Goro risale almeno al 1350, ma abbiamo buoni motivi di credere che essa ebbe inizio già diversi anni prima di questa data, per estendersi almeno fino agli anni del penultimo decennio del Trecento. Tuttavia non era facile ad assegnarli con un buon margine di sicurezza ulteriori opere, tanto più che siamo completamente all'oscuro della sua estrema fase di pittore. A questa fase però si potrebbe oggi assegnare l'affresco assai consunto già nel chiostro di San Domenico, che rappresenta una *Madonna con il suo Bambino in trono adorata da un cavaliere*, identificabile con Niccolò Giannini, sepolto nel 1375 in questo luogo e – come si evince dalla scritta «Hic jacet Nicolaus Jannini de Fabriano» in basso dell'affresco – ivi commemorato[5]. Se, la mia attribuzione a Biagio di Goro di questo affresco, in passato già ritenuto opera di Lippo Vanni[6], si rivelasse, come credo, quella azzeccata – basta a questo proposito paragonare il volto pieno della Vergine con quello della *Madonna della Natività* a Paganico di identica fattura –, potremo notare che l'essenza artistica del pittore in questa fase assai avanzata del suo percorso artistico non ha subito grandi ripensamenti – all'eccezione, che qui in quest'opera eseguito intorno al 1375/76 notiamo – e questo in piena sintonia gli sviluppi generali della pittura senese di questo periodo e come frutto di un nuovo interesse per l'eleganza gotica di Simone Martini – una maggiore dinamicità gotica

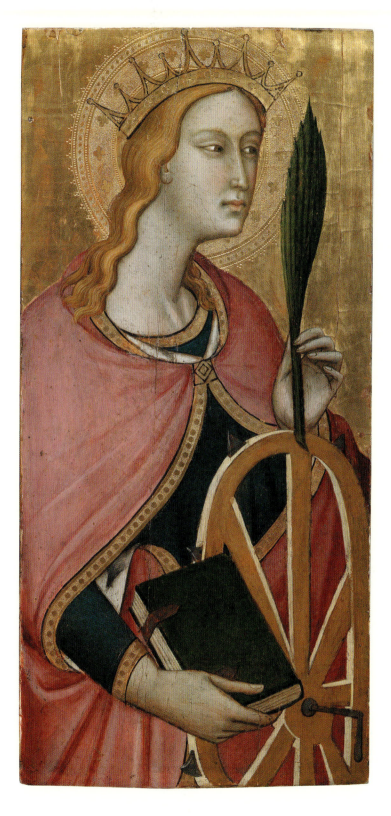
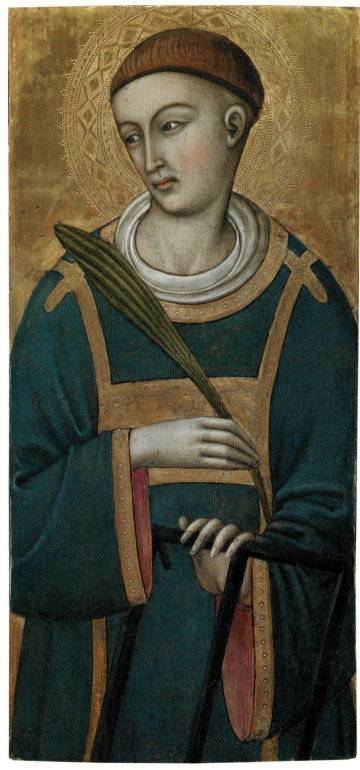

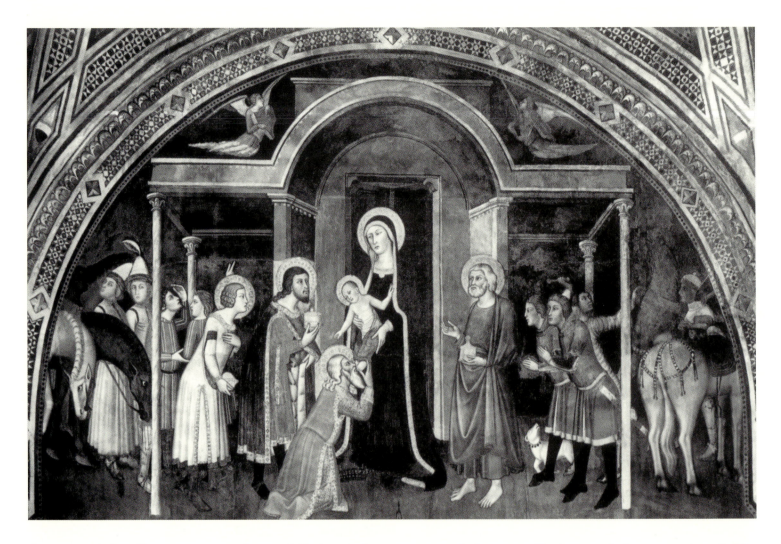

Fig. 1. Biagio di Goro Ghezzi
Adorazione dei Magi
Paganio (GR), Chiesa di San Michele
Arcangelo

nella resa delle drapperie pur mantenendo la sua predilezione per le forme massicce di chiave lorenzettiana.

Per quanto riguarda il percorso iniziale dell'artista, vale a dire la sua formazione artistica, abbiamo buoni motivi a credere che questo sia stato contrassegnato da una stretto legame con la bottega di Pietro Lorenzetti.

In effetti il suo repertorio figurativo e tipologico sembra evolvere da figure come la *Sant'Agnese* in Santa Maria dei Servi a Siena o quel bel giovane *Santo martire* della Narodni Galerie, opere, che potrebbero rivelarsi della mano del nostro pittore ed eseguite ancora nell'interno della bottega di Pietro Lorenzetti. Lo stesso vale per la *Madonna* a San Michele a Sant'Angelo in Colle (Montalcino) in passato associata all'arte di Pietro Lorenzetti stesso, per la quale però proposi una possibile paternità di Biagio di Goro all'esordio della sua carriera in proprio negli ultimi anni del quinto decennio del Trecento[7].

Dove inserire nel percorso artistico del nostro pittore i due pannelli con *Santa Caterina d'Alessandria* e *Santo Lorenzo*?

Prima di sciogliere questo nodo sembra doveroso discutere un attimo l'aspetto fisico di queste tavole, i quali, in passato hanno subito notevoli interventi di restauro.

In effetti, durante un restauro presumibilmente ottocentesco, le due tavole furono assottigliate e tagliate su tutti i lati. Forse, per renderli più brillanti, si decise di coprire l'originale fondo ad argento, ormai annerito, con un fondo a oro, ricostruendo allo stesso tempo in maniera fedele le punzonature originali. Sciaguratamente durante questo intervento si decise di aggiungere ai lati due nuovi pannelli, lasciando così maggior spazio ad una rozza ridipintura delle vesti, conferendo ai santi un'apparenza di sproporzionata e goffa voluminosità.

Durante il recente restauro si decise quindi di togliere le aggiunte di legno e tutte le (per il resto inutili) ridipinture posteriori salvando però – come testimonianza storica – il fondo a oro ottocentesco. Questo intervento fortunato durante il quale è stata ritrovata in gran parte la materia originale ricoperta sotto le ridipinture dell'antico restauro ottocentesco ha permesso di restituire alle figure non poco della loro iniziale apparenza e del loro antico fascino, tanto più che i volti ci sono pervenuti incolumi da restauri e quindi nel loro stato originale ed in uno stato di conservazione per il resto splendido.

Tornando al problema dell'inserimento dei due santi nel percorso artistico di Biagio di Goro, notiamo in queste figure una volta in più il carattere eclettico della pittura senese intorno al 1360, esitante in quel periodo, tra le due principali correnti senesi legate a Simone Martini o ai fratelli Lorenzetti. Questo vale sia per Niccolò di Sozzo e Luca di Tommè sia per Biagio di Goro, il quale sembra aver osservato da vicino l'arte dei suoi colleghi contemporanei, qui citati.

Il fare di Caterina d'Alessandria, che per il suo sguardo intenso e il suo volto inclinato avanti col mento sporgente, e che richiama da vicino alcune figure degli affreschi di Paganico del 1368, quali per esempio il secondo Re dell'Adorazione dei Magi o la Sant'Agata (figg. 3-4), ci indica che le nostre tavole possano essere ritenute pressoché coeve con queste pitture. La nostra santa condivide con Sant'Agata anche la morfologia del naso lungo e sottile che si delinea netto a partire dall'arco sopraccigliare, l'attaccatura delle orecchie, che è bassa, e la bocca che devia leggermente dall'asse. Altrettanto caratteristico per il nostro artista è il capo ben saldo sul collo lunghissimo, che alquanto irrigidito sale a congiungersi con la parte posteriore della testa alta e gradevolmente modellata a modo di smalto.

Fig. 2. Biagio di Goro Ghezzi
Madonna col Bambino, San Giovanni
Evangelista e angeli
Siena, Chiesa di San Mamiliano

Queste sono anche le principali caratteristiche della Madonna di Biagio di Goro giunta nel 2005 alla collezione Salini nel castello del Gallico (Asciano)[8], la quale, come sospettiamo, poteva essere collocata tra le nostre due tavole. Questo sospetto però non può essere verificato attraverso un esame fisico delle tavole, vale a dire attraverso un'analisi della fattura del legno, in quanto esse sono state, come si è detto, assottigliate, ma si limita a osservazioni di natura stilistica e a considerazioni sulle loro dimensioni. In effetti lo stile delle tavole combacia perfettamente e contrassegna una comune data di origine, non molto lontana dagli affreschi del 1368. Il probabile collegamento delle tre tavole in questione in un unico trittico o – più probabile – polittico ci è suggerito non solo dallo stile identico, ma soprattutto dal fatto, che le nostre tavole erano – come la Madonna Salini – non dipinte su un fondo a oro ma su uno ad argento. Anche le proporzioni delle tavole (i laterali misurarono nel loro stato originale incirca 75×45 cm, contro gli 89×59 cm della tavola centrale) sembrano combaciare perfettamente. Se queste tre tavole, formarono – come penso – in origine un trittico o un complesso più vasto (fig. 5) – vale a dire un polittico – questi frammenti potrebbero rivelarsi come elementi di uno dei due polittici firmati di Biagio di Goro ricordati all'inizio dell'Ottocento da Ettore Romagnoli e da De Angelis nella sagrestia di Sant'Agostino a San Gimignano e in quello che era il primo nucleo dell'odierna Pinacoteca Nazionale di Siena, ovvero nella nuova Accademia di Siena[9]. Del secondo altare, quello già nella collezione dell'Ac-

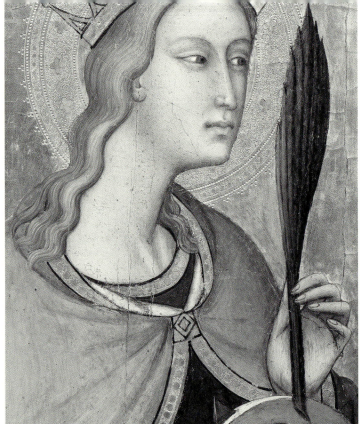

Fig. 3. Biagio di Goro Ghezzi
Adorazione dei Magi (particolare)
Paganio (GR), Chiesa di San Michele
Arcangelo

Fig. 4. Biagio di Goro Ghezzi
Santa Caterina d'Alessandria
(particolare)
Galleria Moretti

cademia di Siena, De Angelis fornì una descrizione dettagliata delle tavole principali, che allora si presentava come un polittico formato da una tavola centrale con una Madonna con il Bambino con a fianco tavole laterali con San Matteo, San Francesco, Santo Stefano e Santa Chiara. Quest'opera però già in questi anni risultò come slavata e assai rovinata, perciò non sorprende che, solo qualche decennio più tardi, i cataloghi di questa collezione tacciono su questo polittico di Biagio di Goro. Quindi abbiamo buoni motivi a credere che quest'opera si annovera fra le tante opere distrutte della pittura medievale.

E anche se non fosse così i nostri santi non potrebbero candidarsi come elementi di questo complesso perché non combaciano con l'iconografia riportata da De Angelis.

Assai differente si presenta la situazione per quanto concerne il polittico firmato di Biagio di Goro esaminato da Ettore Romagnoli nel 1801 nella sagrestia di Sant'Agostino a San Gimignano. A quanto pare questo era un polittico di notevoli dimensioni con una Madonna con il Bambino e tavole laterali con santi (non specificati dal Romagnoli) dove, in una predella, erano raffigurati i vari episodi della passione di Cristo.

Questa descrizione sommaria non ci permette di sapere se le nostre tavole in origine facessero parte del complesso ravvisato a San Gimignano da Romagnoli. L'unico – ammettiamo debole – elemento in favore di una provenienza da Sant'Agostino di San Gimignano, ci è fornito dal fatto che fra i santi figura santa Caterina d'Alessandria, santa favorita dell'ordine degli eremitani e venerata da questo ordine come personificazione della *sapientia sacra* e della *sapientia humana*. A questa qualità della santa si riferisce il libro nella sua mano ed esibito qui in primo piano. Ma è altrettanto vero che questo attributo e questo riferimento alle doti intellettuali di questa santa non sempre si limita esclusivamente all'ordine eremitano.

Nonostante la mancanza di elementi conclusivi, per sostenere una sicura identificazione di queste tavole come componenti di quel polittico ravvisato da Romagnoli nel 1801 ancora nella chiesa eremitana di San Gimignano, non ci sfugge con quanta sensibilità e dote di conoscitore Romagnoli seppe caratterizzare l'arte di Biagio di Goro.

Di fronte al polittico nella sagrestia di Sant'Agostino Romagnoli scrisse: «Su lo stile di Bartolo di Fredi colorì Biagio di Goro un opera, che io scoprii nel 1801; un fare rigido accigliato e di quell'epoca repubblicana democratica, vidi che costui usò nelle sue pitture […]. Accennai che il fare dell'artista è burbero ma, ma corretto e pieno di carattere»[10].

E interessante notare come Romagnoli davanti al polittico di Biagio di Goro lo associò con l'arte di Bartolo di Fredi e usò termini come «un fare burbero» con i quali caratterizza anche l'opera di Luca di Tommè.

Proprio a questi due pittori furono attribuiti in passato dipinti che più tardi si rivelarono opere eseguite da Biagio di Goro. Questo vale tanto per gli affreschi di Paganico, per decenni ritenuti opere dipinte da Bartolo di Fredi[11], quanto per i nostri due santi e la Madonna di collezione Salini, i quali in passato furono associati con l'arte di Luca di Tommè[12].

Nonostante il fatto che l'apparenza delle opere di Biagio di Goro dimostra qualche accenno all'arte di Bartolo di Fredi – questo soprattutto per quanto riguardano certe astrazioni delle forme e la volontà eclettica di trovare uno stile che sposa elementi lorenzettiani con altri martiniani – la maggiore e determinante forza ispiratrice del nostro pittore era quella dei fratelli Lorenzetti, soprattutto di Pietro.

Fig. 5. Biagio di Goro Ghezzi
Ricostruzione ipotetica del polittico

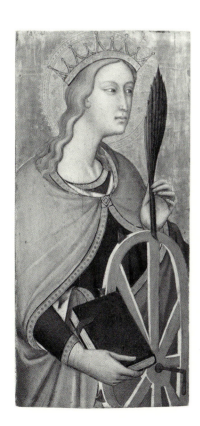
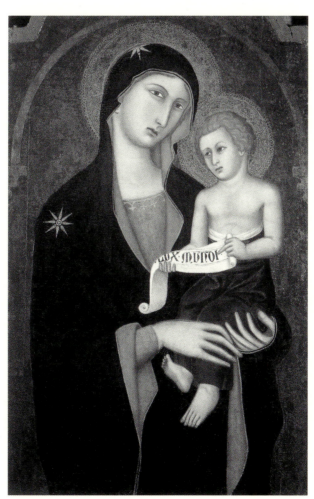
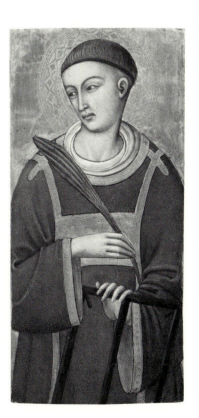

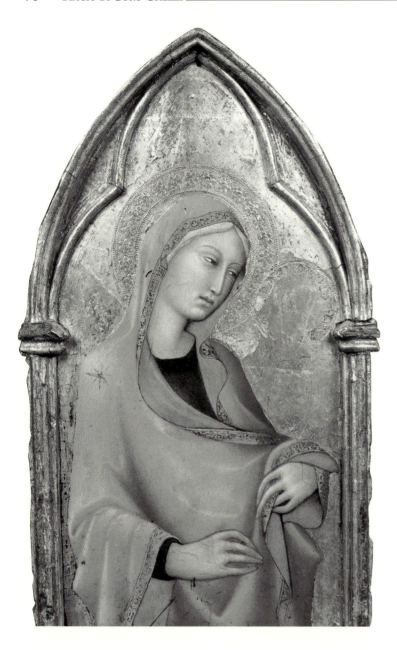

Fig. 6. Lippo Memmi
Santa Maria Maddalena
Avignone, Musée du Petit Palais
ad Avignone

Biagio giunse a risultati paragonabili con altri eredi di Pietro Lorenzetti, quali Niccolò di Sozzo, Lippo Vanni e Luca di Tommè. Proprio con quest'ultimo Biagio condivide per esempio la tendenza di rendere alle sue figure un'espressione di fissata emozionalità (probabilmente il fare burbero notato da Romagnoli) o certi particolari del suo repertorio figurativo, quali per esempio i colli lunghi o l'ondulazione lenta ma curata dei capelli, riscontrabili in tante figure delle sue opere – i nostri santi compresi.Sembra che Biagio di Goro Ghezzi, si sia formato nell'interno della bottega di Pietro Lorenzetti, imparando un'arte con stilemi che furono condivisi anche da altri pittori contemporanei ed usciti insieme a lui dalla bottega lorenzettiana, quali, Niccolò di Ser Sozzo e soprattutto il suo coetano Luca di Tommè.

Quindi Biagio di Goro apparteneva a pari merito con i pittori citati, fra i quali anche Lippo Vanni, al gruppo dei eredi più importanti di Pietro Lorenzetti. Con il suo modellare raffinato dei visi a modo di smalto, egli creò figure di grande forza interiore e di intensità emotiva, che ricordano ancora da vicino certe opere della prima grande generazione di pittori senesi. Ben poco ha da invidiare – per rimanere alle nostre tavole – il bel volto smaltato e finemente disegnato della nostra Caterina d'Alessandria con il viso della *Maddalena* di Lippo Memmi nella collezione del Musée du Petit Palais ad Avignone (fig. 6), dipinta nel corso del quarto decennio del Trecento dall'impresa dei fratelli Lippo e Tederigo (Federico) Memmi.

Con la conoscenza anche di opere su tavola comincia a delinearsi più chiaro il profilo e la levatura artistica di Biagio di Goro Ghezzi, pittore di grande talento e assiduo fiduciario della splendida generazione di pittori scomparsi all'alba della seconda metà del Trecento.

Gaudenz Freuler

Note

[1] G. FREULER, *Die Fresken des Biagio di Goro Ghezzi in S. Michele in Paganico*, in "Mitteilungen des Kunsthistorischen Institutes in Florenz", XXV, 1981, pp. 31-58; IDEM, *Biagio di Goro Ghezzi a Paganico*, Firenze 1986.

[2] E. CARLI, *Bartolo di Fredi a Paganico*, Firenze 1968.

[3] In seguito alla riscoperta di Biagio di Goro Ghezzi come autore degli affreschi di Paganico, si cercò (A. BAGNOLI, *Nuovi affreschi di Biagio di Goro Ghezzi*, in "Hommage a Michel Iaclotte. Etudes sur la peinture du Moyen Age et de la Renaissance", Milano-Parigi 1994, pp. 68-77; A. DE MARCHI, recensione a *Die Kirchen von Siena* (ed. P.A. Riedel, M. Seidel), vol 1. in "Prospettiva", 1987, 49, p. 95) ad arricchire il suo catalogo con ulteriori dipinti più o meno convincentemente a lui ascritti.
Sicuramente della sua mano sono le seguente opere:
– Siena, già nell'antico campanile di Sant'Agostino, decorazione affrescata di un arco con *San Lorenzo, Cristo Benedicente e Santa Caterina d'Alessandria*.
– Siena, San Mamiliano, affreschi con una *Madonna in trono e San Giovanni Evangelista, San Cristoforo* (1363).
– Siena, già chiostro di San Domenico, affresco staccato con *Madonna con il Bambino e cavaliere inginocchiato* (1375/76).
– Paganico, San Michele, ciclo d'affreschi dell'abside (1368).
– Asciano, Castello del Gallico, collezione Salini, *Madonna con il Bambino*.
– Londra, Moretti Fine Art, *San Lorenzo*.
– Londra, Moretti Fine Art, *Santa Caterina d'Alessandria*.
Opere giovanili ed ascrivibili a Biagio di Goro con qualche dubbio:
– Sant'Angelo in Colle, San Michele, *Madonna con il Bambino*.
– Siena, Santa Maria dei Servi, *Sant'Agnese* (affresco eseguito all'interno della bottega di Pietro Lorenzetti).
– Praga, Narodni Galerie, *Santo martire* (pinnacolo, eseguito all'interno della bottega di Pietro Lorenzetti).
Opere di stile affine a Biagio di Goro e già a lui ascritti, ma forse di altra mano:
– San Gimignano, Sant'Agostino, frammenti di affreschi di una *Crocifissione* e *Sant'Anna Metterza, Sant'Antonio Abate e Sant'Agostino* (affresco raro di Luca di Tommè in collaborazione di Biagio di Goro?).
– Siena, Sant'Agostino campanile, affreschi con *Santo Cavaliere e Sant'Antonio Abate* (stilemi propri a Biagio di Goro, ma senza la modellazione smagliante del pittore).
– Massa Marittima, Cattedrale, resti di un *Corteo dei Re Magi* (tipologie e repertorio figurativo proprio alla bottega di Biagio di Goro, ma di più modesta qualità rispetto al pittore).

[4] A. BAGNOLI, *op. cit.*, 1994, pp. 68-77; G. FREULER, *L'eredità di Pietro Lorenzetti verso il 1350: Novità per Biagio di Goro, Niccolò di Sozzo e Luca di Tommè*, in "Nuovi Studi", 4, 1997, pp. 15 ss.

[5] Per questo affresco rimando a C. DE BENEDICTIS, in *Mostra di Opere d'Arte Restaurate nelle Province di Siena e Grosseto*, Genova 1979, pp. 72-73.

[6] Come nota 5.

[7] G. FREULER, *op. cit.*, 1997.

[8] Per questa Madonna v. G. FREULER, *op. cit.*, 1997; IDEM, *Biagio di Goro Ghezzi*, in "La Collezione Salini. Dipinti, sculture e oreficerie dei secoli XII, XIII, XIV, e XV", Firenze 2009, pp. 218-221.

[9] E. ROMAGNOLI, *Biografia de' Bellartisti Senesi*, ms Biblioteca Comunale di Siena, vol. III, Siena 1835, pp. 261-266; L. DE ANGELIS, *Ragguaglio del nuovo istituto delle belle arti stabilito a Siena*, Siena 1916, p. 24.

[10] E. ROMAGNOLI, come in nota 9.

[11] E. CARLI, *op. cit.*, 1968 (con bibliografia precedente)

[12] Richard Offner (in una nota sul retro di una fotografia della sua fototeca) ascrive la Madonna Salini a Luca di Tommè, mentre i due santi in questione, riapparsero sempre come possibile opere di Luca di Tommè.

Bibliografia

G. FREULER, *Biagio di Goro Ghezzi*, in "La Collezione Salini. Dipinti, sculture e oreficerie dei secoli XII, XIII, XIV, e XV", Firenze 2009, pp. 218-221 (Biagio di Goro Ghezzi).

Until very recently, the existence of the two panels with *Saint Catherine of Alexandria* and *Saint Lawrence* had been known to me only through some old photographs found some decades ago in the photo archives of "Villa "I Tatti" and Federico Zeri. I immediately felt that these saints could candidate for an attribution to Biagio di Goro Ghezzi, a Sienese Trecento painter who, until 1981 had been a mere historic figure without an oeuvre.

As a matter of fact, it was only then, when I was able to assign to him the fascinating fresco cycle in the choir chapel of the Humiliati church of San Michele in Paganico (GR) (fig. 1)[1]. The analysis of the rather faded epitaph of these frescoes which bears also the date 1368, allowed me to identify fragments of his signature and assign these frescoes, previously attributed to Bartolo di Fredi[2], to their rightful author: Biagio di Goro Ghezzi.

Even though I had been convinced by my intuition to attribute the two panels of *Saint Lawrence* and *Saint Catherine* to Biagio di Goro Ghezzi, I hesitated to include them among the works of this rare and gifted painter. I had some good reasons to do so, mainly because I did not have a first hand knowledge of these pictures, as I had never seen the originals, and what I had seen from the rather poor photographs of these works induced me to be cautious. As a matter of fact, the photographs clearly revealed heavy repaint on the draperies of these figures and the condition of the wood was far from satisfactory.

Their reappearance and the subsequent first hand examination in front of the originals allowed me to gain a much clearer vision of these pictures, which confirmed my previous intuition concerning their authorship. In fact, these two saints are stylistically closely tied to the frescoes in San Michele in Paganico, signed and dated (1368) by Biagio di Goro.

Despite his still rather limited oeuvre[3], two dated works still offer us a firm chronological clue to his artistic career: the frescoes in the Church of San Mamiliano in Siena, attributed to him by Alessandro Bagnoli and the present scholar (fig. 2) which, as stated by an inscription, were completed in 1363[4] and the fresco cycle, signed and dated (1368) in the apse of San Michele in Paganico.

The archival material relating to Biagio di Goro testifies that his artistic activity must have initiated in at least 1350, but we have reasons to believe that his earliest phase falls into an even earlier period, well before 1348, and – as is suggested by archival documents - continued well into the 1380's. Yet, it was far from easy to enrich Biagio's oeuvre with further frescoes and panels in as much as the two only dated works by this artist mark a limited time span between 1363 and 1368.

Our notion of his earliest career which seems to be closely connected to Pietro Lorenzetti, still remains a guess and nothing is known so far about his final years of his long career. However, it seems to me that a much abraded fresco, detached from the walls of the cloister of San Domenico in Siena might gives us a clue to Biagio di Goro's later phase. This fresco portrays a *Madonna and Child Enthroned Adored by a Knight*, identified as Niccolò Giannini, buried here in 1375 – as is evidenced by the inscription «Hic jacet Nicolaus Jannini de Fabriano» at the base of the fresco[5]. If my attribution to Biagio di Goro for this fresco, which formerly has been believed to be a work by Lippo Vanni[6], should, as I firmly believe, reveal itself as correct – it is enough to compare the full rounded face of the Virgin with that of the *Madonna of the Nativity* in Paganico – we would become aware that, even in this advanced stage of his career, Biagio would still have stuck to the lorenzettian essence of his art. Even in his later career he does not seem to have had great second thoughts about his art, with the

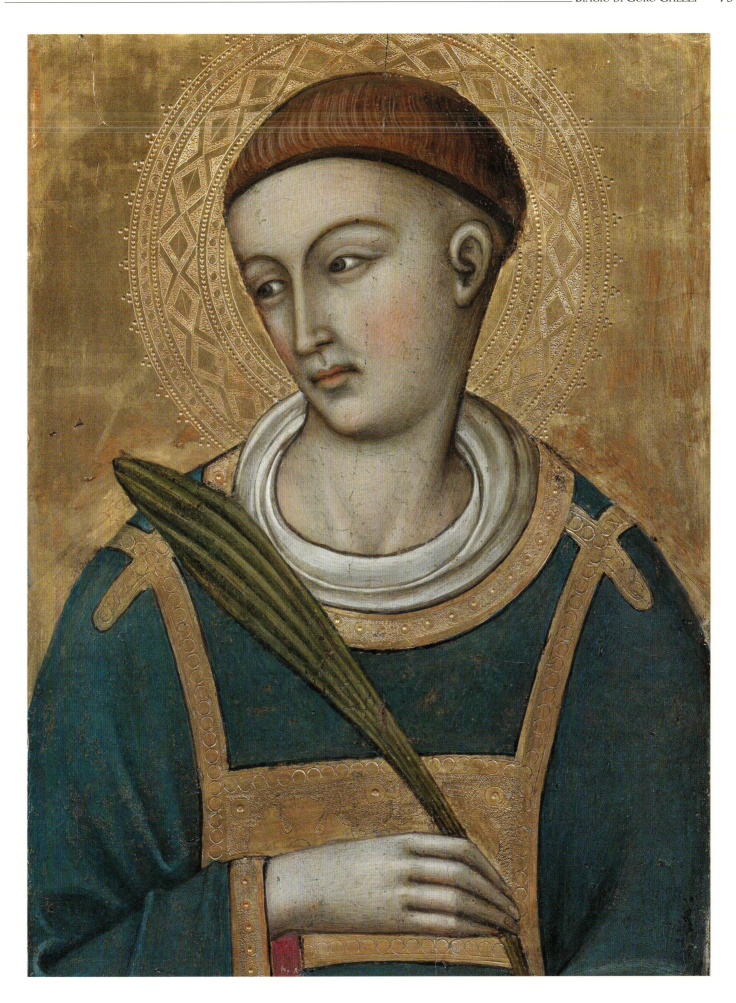

exception of following a general tendency of Sienese painters to turn towards a more goth-izizing stylistic idiom suggested by Simone Martini. In the occasion of this work painted around 1375/76 he seems to have turned here towards a major dynamism in the execution of the drapery but at the same time maintaining its predilection for the massive and volu-minous forms of the Lorenzetti.

As far as his initial phase, particularly his artistic formation, is concerned, we have good reason to believe that this had been marked by a close connection with the workshop of Pietro Lorenzetti. In fact, stylistic details in his art as well as most of his typologies seem to have evolved from the lorenzettian repertory. This is true for figures like the *Saint Agnes* in Santa Maria dei Servi in Siena or that beautiful young *Martyr Saint* in the Narodni Gallery, works which could even reveal the hand of our painter, then active as an apprentice or com-panion in Pietro Lorenzetti's workshop. The same is true for the *Madonna* in San Michele a Sant'Angelo in Colle (Montalcino), in the past associated with the art of Pietro Lorenzetti himself, for which, however, I propose a possible attribution to Biagio di Goro as well as a date shortly before the middle of the 14th century, a time that probably marks his earliest phase as an independent artist[7].

After this short general abstract of Biagio di Goro's art and career we now turn back to the two panels of *Saint Catherine of Alexandria* and *Saint Lawrence* and to their analysis and to the question of their chronological position within the artist's career.

Before tackling this problem, we should discuss briefly physical aspect of these panels, which had undergone various restorations and alterations in the past. Presumably during a nineteenth century restoration, the two panels were thinned down and cut down on all sides. Perhaps, in order to render them a more brilliant and vibrant appearance, it was decid-ed to cover the original background of tarnished silver with a background of gold, faithfully reconstructing at the same time the shape of the originally punched halo decoration. Unfor-tunately, during this restoration, new planks of woods were added on both sides of the orig-inal panels (presumably to replace some brittle areas of the original wooden panels) on which, with heavy repainting, one unduly attempted to reconstruct the saints' appearance, rendering them awkwardly bulky and disproportionate.

During the recent restoration it was wisely decided to remove the later wooden addi-tions and free the saints from the heavy repaint of their draperies, maintaining, however, – as a historical evidence – the nineteenth century gold ground. During this successful effort much of the original paint has been recovered under the repaint of the elder nineteenth cen-tury restoration. The figures are therefore rendered to much of their original initial appeal and the faces of these splendid saints fortunately have now come back to us in a complete-ly untouched and original state of conservation.

Turning back to our attempt to assign these the two saints to their rightful place with-in Biagio di Goro's career, we note in them the characteristic eclectic nature of Sienese painting around 1360, faltering in this period, between the two major sources of inspiration for Sienese painters, between Simone Martini and the Lorenzetti brothers. Within this artis-tic development Biagio di Goro was matched by his close contemporaries, Niccolò di Soz-zo and Luca di Tommè, with whom he seems to have shared many artistic issues.

Catherine of Alexandria's appearance, her intense gaze and her elongated neck which under-lines the movement of her forward-inclined face, as well as the protruding chin closely recalls similar figures found in the dated frescoes in Paganico (1368), including the *Second King of the Adoration of the Magi* and *Saint Agatha* (figs 3-4). These stylistic congruities suggest, that our saints are, in all likelihood, almost contemporaneous with this fresco cycle in Paganico.

This is further sustained by a comparison of our *Saint Catherine* with the frescoed figure of *Saint Agatha* under the arch of the choir chapel in Paganico. Both saints share a common facial morphology, characterized by a long and soft nose, which in turn is delineated as hav-ing grown out from the arch of the eyebrow, by the long junction of the ears and by the

mouth that is slightly deviated from the facial axis. Both figures also share the characteristic of the much elongated and somewhat stiff neck, but also the splendid enamel-like modelling of the faces, which, together with a fine and secure drawing of details, renders them an impressive and deep expression – artistic qualities, worthy of the celebrated generation of Sienese painters such as the Lorenzetti, Simone Martini and Lippo Memmi.

The observations on Biagio di Goro's works compared here, also apply to his *Virgin and Child*, in the Salini collection in the Gallico Castle (Asciano) (fig. 5)[8], which as it seems, might have been the central panel of the same altarpiece as the two panel in question. The physical condition of the two panels, however, does not allow us to confirm such a conjecture, because our panels have been thinned down and cut on all sides. Their original size therefore can only be guessed.

Nevertheless, our thesis of a common provenance from the same altarpiece is sustained by various other factors which are mainly of stylistic nature and also concern the proportion of the panels. Considering that the three panels are the only surviving pictures on wood by Biagio di Goro which so far have come to light and the fact that their style perfectly match and relate at the same time to the frescoes of 1368 make it a strong case for a common origin from the same altarpiece. This thesis of common origin from a single triptych or – more likely – from a polyptych, is furthermore sustained by the fact that our panels were – as it is still the case for the Salini *Madonna* – originally not painted on a gold ground, but painted on silver.

The proportions of our panels which in their original state would have measured circa 29½×17⁷⁄₁₀ inches harmonize well with the 35×23⅓ inches of the central panel in the Salini *Madonna* (fig. 6).

If these three panels were indeed – as I believe – elements of one and the same polyptych they even might candidate to be identified as elements of one of the two signed polyptychs by Biagio di Goro, recorded at the beginning of the nineteenth century by Ettore Romagnoli and by De Angelis, in the Sacristy of Sant'Agostino in San Gimignano and in the collection of the *Nuova Accademia* of Siena, which then embodied the first nucleus of the present Pinacoteca Nazionale of Siena[9].

The second altarpiece, the one seen in the *Nuova Accademia* in Siena, was fully described by De Angelis. It was as it seems a Franciscan polyptych formed, according to De Angelis, by a central panel with a *Madonna and Child*, and four lateral panels with a *Saint Matthew, Saint Francis, Saint Stephen* and a *Saint Clare*. However, already at this time, this work is related to have been quite damaged, and it does not come as a surprise, that only about a decade later, catalogues are silent with regards to this altarpiece. We, therefore, have good reason to believe that it encountered the same ill fate as many other medieval paintings and that it was destroyed.

Even, if this polyptych had survived or sold to another collection during the early years of this collection our saints could not have been part of this complex, because they do not correspond with those related by De Angelis.

As far as Biagio's signed polyptych in the Sant'Agostino Sacristy of San Gimignano is concerned, the one examined and described by Ettore Romagnoli in 1801, there is no evidence that allowed us to identify our panels with this particular work, which according to the description was of notable dimensions (whatever that means) with a *Madonna and Child* and lateral panels with saints (not specified by Romagnoli) and a predella with the depiction of various episodes of Christ's Passion.

Hence, the summarized description does not allow an identification of our panels as having been parts of the complex described by Romagnoli in San Gimignano. Nevertheless, neither is there evidence for the opposite which completely rules out such a hypothesis. The only, admittedly weak, element in favour of such a provenance, from Sant'Agostino in San Gimignano, could derive from the fact that amongst the saints we find Saint Catherine of Alexandria as a favourite of the order of hermits, venerated as a personification of the *sapi-*

entia sacra and the *sapientia humana*. This saint's specific quality was generally referred to by assigning to her the attribute of one or several books. Just in this way she also appears on our panel. However, it would be far-fetched to see this attribute as a specific Augustinian element, in as much as it also appears in the iconography of other religious orders. This is true for the church of San Michele in Paganico, which belonged to the order of the Umiliati, a branch of the Benedictine order. Biagio di Goro himself painted there a Saint Catherine with just this attribute.

Even though the issue of the provenance of our panels has to remain an open question and we might never know whether they originally belonged to the polyptych seen by Romagnoli in 1801 in S. Agostino in San Gimignano, we cannot ignore his great sensibility and connoisseurial skills, when attempting a characterization of Biagio di Goro's style. In front of the polyptych in the Sacristy of Sant'Agostino, he writes: "Su lo stile di Bartolo di Fredi colorì Biagio di Goro un opera, che io scoprii nel 1801; un fare rigido accigliato e di quell' epoca repubblicana democratica, vidi che costui usò nelle sue pitture (…) accennai che il fare dell' artista è burbero, ma corretto e pieno di carattere" ("In the style of Bartolo di Fredi, Biagio di Goro painted a work, which I discovered in 1801; it is executed in a rigid and puckered manner, as it is characteristic for this particular time of the Sienese democratic republican era, […] I am aware that the manner of the artist is somewhat coarse, but correct and full of character".)[10].

It is interesting to note that, when confronted with a work by Biagio di Goro, Romagnoli associated it with the style of Bartolo di Fredi and uses the term "un fare burbero" (a coarse manner) which he also applies to Luca di Tommè.

It is these two painters to whom, in the past, before I had put Biagio di Goro on the art historical map, his pictures had been attributed to. This counts for the frescoes of Paganico, for decades included among Bartolo di Fredi's oeuvre[11], just as for our two saints and the *Madonna* from the Salini collection, which have in the past, been associated with the art of Luca di Tommè[12].

In spite of the fact that Biagio di Goro's works indeed reveal some slight parallels to Bartolo di Fredi's art – mainly a common linear tendency of formal abstractions in the drawing of the faces and a common eclectic tendency towards a pictorial language which combines and synthesizes stylistic elements suggested by the two major artistic trends set in Siena, by Simone Martini and the two Lorenzetti – we cannot fail to se that, unlike Bartolo di Fredi, who was more inclined towards Simone Martini and Lippo Memmi, Biagio drew his essential inspiration from the example of Pietro Lorenzetti.

Hence, Biagio joins in with the other heirs of Pietro Lorenzetti, who include Niccolò di Sozzo, Lippo Vanni and Luca di Tommè, all of whom produced comparable artistic results and had similar artistic aspirations. It is with this last artist that Biagio shares the particularity to characterize his figures by means of a fixed emotionality (probably the coarse manner – "fare burbero" – noted by Romagnoli) or to stick with certain common characteristics in his figurative repertory, which include, for example, figures with elongated necks or stylistic details such as the slow, but treated, undulation of hair, recognizable in many figures of his works – ours included.

It seems then that Biagio di Goro Ghezzi was trained in the workshop of Pietro Lorenzetti, learning an art dominated by an accentuated sense for powerful and voluminous forms and emotionally charged figures. This was also shared by some of his other contemporaries who, the same as Biagio, were presumably trained within the workshop of the Lorenzetti, among them the artists already mentioned: Niccolò di Sozzo and, above all, his contemporary Luca di Tommè. With them and also with Lippo Vanni, Biagio di Goro defines the generation of Sienese painters, who should be regarded the rightful heirs of Pietro Lorenzetti.

In his refined enamel-like modelling of the faces, Biagio created figures of great interior force that reached an emotive intensity that closely recalls certain works from the first

great generation of Sienese painters. A comparison with the beautiful the *Mary Magdalene* in the Musée du Petit Palais collection in Avignon (fig. 7), painted by Lippo Memmi within the joint workshop of his brother Tederigo (Federico) Memmi in the fourth decade of the Trecento, reveals to us that the beautifully modelled and finely designed face of our *Catherine of Alexandria* has maintained much of the artistic qualities and expressive power of the elder generation of Sienese painters.

Now that Biagio di Goro's oeuvre and his artistic profile in general has gained some clearer contours, the artist emerges as one of the major artistic forces in the third quarter of the 14th century, as a painter of great talent and an assiduous and truthful follower of the splendid generation of painters who disappeared at the dawn of the second half of the Trecento.

Gaudenz Freuler

Notes

[1] G. FREULER, *Die Fresken des Biagio di Goro Ghezzi in S. Michele in Paganico*, in "Mitteilungen des Kunsthistorischen Institutes in Florenz", XXV, 1981, pp. 31-58; IDEM, *Biagio di Goro Ghezzi a Paganico*, Florence 1986.

[2] E. CARLI, *Bartolo di Fredi a Paganico*, Florence 1968.

[3] Following the rediscovery of Biagio di Goro Ghezzi as the painter of the Paganico frescoes, various attempts have been undertaken to expand his catalogue (A. BAGNOLI, *Nuovi affreschi di Biagio di Goro Ghezzi*, in "Hommage a Michel Laclotte. Etudes sur la peinture du Moyen Age et de la Renaissance", Milan-Paris 1994, pp. 68-77; A DE MARCHI, review in *Die Kirchen von Siena* (eds. P.A. Riedel, M. Seidel), vol 1. in "Prospettiva", 1987, 49, p. 95).
Works which I accept as by Biagio di Goro:
– Siena, in the antique campanile of Sant'Agostino, frescoes in an arch with *Saint Lawrence, Blessing Christ* and *Saint Catherine of Alexandria*.
– Siena, San Mamiliano, frescoes with a *Madonna Enthroned* and *Saint John the Evangelist* and *Saint Christopher* (1363).
– Siena, Cloister of San Domenico, detached fresco with *Madonna and Child and kneeling knight* (1375/76).
– Paganico, San Michele, fresco cycle in the apse (1368).
– Asciano, Gallico Castle, Salini Collection, *Madonna and Child*.
– London, Moretti Fine Art, *Saint Lawrence*.
– London, Moretti Fine Art, *Saint Catherine of Alexandria*.
Possible early works by Biagio di Goro:
– Sant'Angelo in Colle, San Michele, *Madonna and Child*.
– Siena, Santa Maria dei Servi, *Saint Agnes* (fresco executed within the workshop of Pietro Lorenzetti).
– Prague, Narodni Galerie, *Martyr Saint* (pinnacle, executed within the workshop of Pietro Lorenzetti).
Works of a style close to Biagio di Goro, already attributed to him, but possibly by another hand:
– San Gimignano, Sant'Agostino, fragments of the frescoes, *Crucifixion, Saint Anna Metterza, Saint Anthony Abbot and Saint Augustine* (possibly by Luca di Tommè in collaboration with Biagio di Goro?).
– Siena, Campanile of Sant'Agostino, fresco representing a saintly knight *and Saint Anthony Abbot* (some stylistic elements point towards Biagio di Goro, the execution, however, lacks the characteristic enamel like modelling typical of the painter).
– Massa Marittima, Cathedral, remains of a fresco showing a fragment of the adoration of the Magi (some typologies and stylistic abstractions are closely related to Biagio di Goro's art, however, with respect to the painter, the figures have a somewhat wooden and generally inferior quality).

[4] A. BAGNOLI, *op. cit.*, 1994, pp. 68-77; G. FREULER, *L'eredità di Pietro Lorenzetti verso il 1350: Novità per Biagio di Goro, Niccolò di Sozzo e Luca di Tommè*, in "Nuovi Studi", 4, 1997, pp. 15 ss.

[5] For this fresco, see C. DE BENEDICTIS, in *Mostra di Opere d'Arte Restaurate nelle Province di Siena e Grosseto*, Genoa, 1979, pp. 72-73.

[6] See note 5.

[7] G. FREULER, *op. cit.*, 1997.

[8] For this Madonna, see G. FREULER, *op. cit.*, 1997; IDEM, *Biagio di Goro Ghezzi*, in "La Collezione Salini. Dipinti, sculture e oreficerie dei secoli XII, XIII, XIV, e XV", Florence 2009, pp. 218-221.

[9] E. ROMAGNOLI, *Biografia de' Bellartisti Senesi*, ms Biblioteca Comunale di Siena, vol. III, Siena 1835, pp. 261-266; L. DE ANGELIS, *Ragguaglio del nuovo istituto delle belle arti stabilito a Siena*, Siena 1916, p. 24.

[10] E. ROMAGNOLI, see note 9.

[11] E. CARLI, *Bartolo di Fredi a Paganico*, Florence 1968 (with preceding bibliography).

[12] Richard Offner (in a note on the back of a photograph of his archives) attributed the Salini *Madonna* to Luca di Tommè, while the two saints in question are indicated as possible works by Luca di Tommè.

Bibliography

G. FREULER, *Biagio di Goro Ghezzi*, in "La Collezione Salini. Dipinti, sculture e oreficerie dei secoli XII, XIII, XIV, e XV", Florence 2009, pp. 218-221 (Biagio di Goro Ghezzi).

Giovanni da Bologna

Documentato a Venezia e Treviso dal 1377 al 1389

Decollazione di San Paolo

Tavola, cm 18,5×32,2 (con la cornice)
Provenienza: collezione privata
Esposizioni: Torino, Palazzina di Caccia Stupinigi, 2005, cat. 5

La tavoletta, dipinta su legno a venatura orizzontale e inserita in una cornice antiquariale, rappresenta il momento del martirio tramite decapitazione dell'apostolo Paolo. Come tramandano le fonti, la morte di Paolo avvenne attorno al 67 d.C. alle porte di Roma per volontà dell'imperatore Nerone, qui raffigurato in vesti regali all'estrema destra, nel momento in cui impone la pena capitale con gesto perentorio della mano. Al suo fianco compare una figura in atteggiamento devoto di incerta identificazione e, al centro, il carnefice, che rinfodera la spada dopo aver compiuto il gesto efferato. In primo piano, vi è la sagoma inginocchiata e decollata del santo, da cui sgorga un fiotto abbondante di sangue che imbratta il terreno sottostante, mentre il capo mozzato, anch'esso insanguinato e circondato dal nimbo, rotola a terra. Il macabro episodio avviene sullo sfondo di un paesaggio scabro, da cui emerge un verde ed aguzzo costone roccioso sulla sinistra[1].

Il dipinto costituiva parte di una predella di un polittico a più registri con storie della vita dell'apostolo Paolo, tra cui poteva pure esserci, prima del *Martirio*, la scena, spesso rappresentata, della *Conversione sulla via di Damasco*, in cui il santo viene sbalzato dalla sella del suo cavallo in seguito all'apparizione della luce accecante di Cristo[2]. Nei cicli narrativi contemporanei, le storie di Paolo sono per lo più associate a quelle di Pietro, il cui martirio sulla croce avvenne, secondo la tradizione, a Roma lo stesso giorno[3]. Così è, ad esempio, nel polittico della *Traditio clavium* di Lorenzo Veneziano (1369 *more veneto*, dunque 1370), oggi smembrato e in parte distrutto nel corso del secondo conflitto mondiale[4], che recava al centro la scena principale della consegna delle chiavi (Venezia, Museo Correr), ai lati i *Santi Marco, Giovanni battista, Gerolamo* e *Bernardo* (già Berlino, Kaiser Friedrich Museum) e nella predella cinque episodi, tra cui la *Vocazione di Paolo*, la *Chiamata di Pietro*, il *Miracolo della Navicella*, la *Predica di Pietro* e la *Crocifissione di Pietro* (Berlino, Gemäldegalerie). L'importanza assegnata a Pietro, primo papa, rappresentato nel pannello centrale e in quattro dei cinque episodi della predella, oltre a ribadire il primato della chiesa di Roma, potrebbe suggerire una destinazione ad un altare intitolato al suo nome, anche se non si esclude una dedicazione ad entrambi gli apostoli, come poteva pure essere per l'opera cui apparteneva la tavola in esame.

L'opera laurenziana divisa tra Venezia e Berlino costituisce, se non il primo, uno degli esempi più rilevanti di polittico con predella interamente dedicata a scene di carattere narrativo[5]. Quest'ultime, proprio a partire dalla produzione di Lorenzo, vengono scalzate dal registro principale e posizionate nel registro inferiore, ove invece generalmente si trovavano piccole figure di santi a mezzo busto, talora alternate, in una fase intermedia di sviluppo del polittico gotico a più registri, con scenette, come nel caso del polittico della santa Croce di Paolo (Bologna, San Giacomo Maggiore, 1344 circa), che reca al centro tre *Storie di San Nicola da Tolentino*[6], o del polittico Proti dello stesso Lorenzo (Vicenza, Duomo, 1366), che presenta su un unico pannello spartito da tre archetti l'*Adorazione dei Magi*[7].

La dimensione lirica e favolistica o quella più quotidiana e accostante, il tono vivace e il carattere corsivo distinguono in genere le scene riservate alla predella che, così strutturata, sembra trovare immediato consenso presso i più stretti seguaci del maestro veneziano.

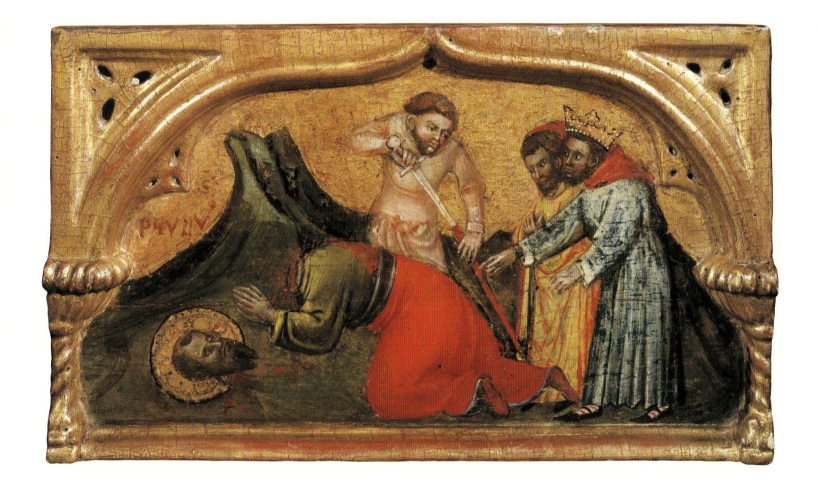

Fig. 1. Giovanni da Bologna
Madonna dell'umiltà, Annunciazione,
san Giovanni Battista, san Pietro,
san Giovanni Evangelista, san Paolo
e i confratelli della Scuola
di San Giovanni Evangelista
Venezia, Gallerie dell'Accademia

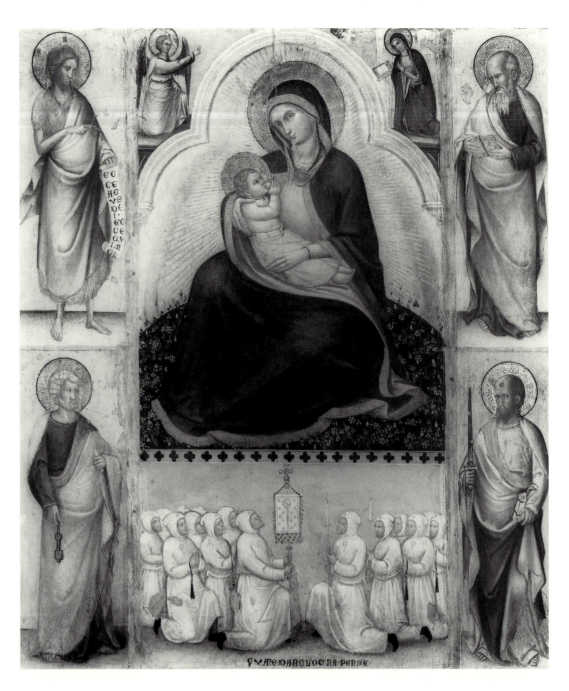

Tra questi vi è Giovanni da Bologna, cui è stata convincentemente assegnata l'opera in esame (Andrea De Marchi, comunicazione orale)[8]. Del pittore, di origine bolognese ma educatosi a Venezia, rimangono quattro opere firmate e nessuna datata (Denver, Colorado, Art Museum, *Incoronazione della Vergine*; Milano, Pinacoteca di Brera, *Madonna dell'umiltà*; Padova, Civici Musei agli Eremitani, *San Cristoforo*; Venezia, Gallerie dell'Accademia, *Madonna dell'umiltà*), un polittico in Pinacoteca Nazionale a Bologna attribuitogli da Roberto Longhi[9], nonché alcune opere, in realtà assai dubbie, per le quali la critica ha proposto il suo nome[10].

Le poche opere sicure del suo catalogo e l'assenza di una chiara ed univoca linea stilistica ci restituiscono una personalità in parte ancora sfuggente, che tuttavia sembra riflettere il variegato scenario artistico lagunare degli ultimi tre decenni del secolo, in cui ad un persistente, ricercato conservatorismo si alternano le vivaci aperture nei confronti del fenomeno del neogiottismo elaborato tra Padova e Bologna, nonché del mondo gotico d'Oltralpe, mediato soprattutto dalle ultime opere di Lorenzo.

Sicura appare la sua iniziale formazione laurenziana, a cui è possibile associare in particolare la *Madonna dell'umiltà* delle Gallerie di Venezia, già nella Scuola di San Giovanni

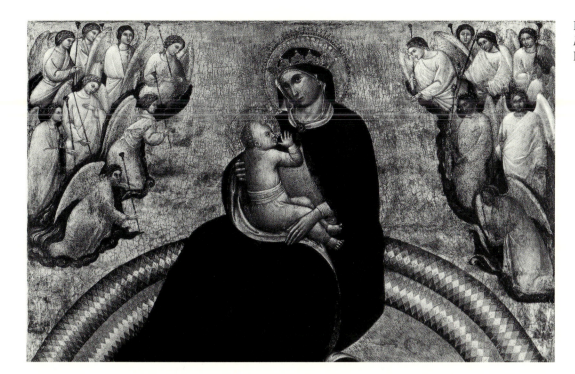

Fig. 2. Giovanni da Bologna
Madonna dell'umiltà tra angeli
Milano, Pinacoteca di Brera

Evangelista[11], collocabile all'inizio dell'ottavo decennio (fig. 1). In uno stadio centrale del suo percorso, in cui si assiste ad un irrobustimento della forma plastica in direzione del neogiottismo padano, sono da collocare presumibilmente la *Madonna dell'umiltà* di Brera (fig. 2), l'*Incoronazione della Vergine* di Denver (fig. 3), entrambe di provenienza ignota[12], e il politico longhiano, in origine nella chiesa bolognese di San Marco[13] (fig. 4). Con queste opere si può confrontare la *Decollazione di San Paolo*, soprattutto nelle fisionomie dei volti, dagli sguardi sbiechi e vagamente intorpiditi, e nella tavolozza cromatica che, al di là dello stato di conservazione leggermente impoverito della pellicola pittorica, visibile soprattutto nelle vesti dell'imperatore e dei suoi gregari, viene comunque mantenuta su tonalità sorde. Nel politico per San Marco ritroviamo nella predella vivide scenette dedicate al santo titolare della chiesa (figg. 5-7), che in origine si alternavano a santi a figura intera, ora del tutto scomparsi. Lo stato di conservazione non permette confronti risolutivi, ma i tipi fisionomici, il trattamento del panneggio, le pose e i gesti delle figure mostrano singolari affinità con la tavola in esame.

Il *San Cristoforo* padovano (fig. 8), "sforbiciato sul fondo come una gotica iniziale", come amava definirlo Longhi, è certo l'opera finale del suo percorso, oltre che quella più affascinante, per l'osservazione del vero e per la capacità di introspezione psicologica, percepibile nell'intenso scambio di sguardi tra il santo e il Bambino[14]. A questa fase estrema potrebbe appartenere, secondo una recente proposta di Andrea De Marchi (comunicazione orale), la predella con *Storie di Tommaso Becket* che affiancano una figura a mezzo busto di un *Santo martire (Sant'Apollinare?)*, oggi arbitrariamente inserita alla base del monumentale politico quattrocentesco di Antonio Vivarini e Giovanni d'Alemagna nella cappella di San Tarasio in San Zaccaria a Venezia (figg. 9-11). Entro lo stesso complesso, ampiamente rimaneggiato, sono stati peraltro collocati anche i pannelli con la *Madonna col Bambino, San Martino* e *San Biagio* di Stefano plebano di Sant'Agnese che, insieme al *San Cristoforo* oggi al Museo Correr, si trovavano originariamente presso la Scuola dei Forneri alla Madonna dell'Orto[15]. Così come le tavole di Stefano, anche la predella, dunque, proveniva da un politico diverso, con ogni probabilità presente *ab antiquo* in San Zaccaria[16] e realizzato da Giovanni da Bologna, che in quest'opera dimostrerebbe di aver raggiunto una notevole maturità di impianto spaziale, uno spiccato talento aneddotico e, specie nella figura di sant'Apollinare, un inedito e raffinato gusto decorativo.

Cristina Guarnieri

Fig. 3. Giovanni da Bologna
Incoronazione della Vergine
Denver (Colorado), Denver
Art Museum

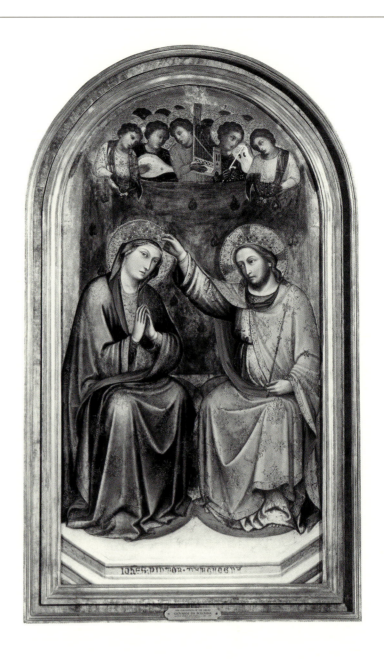

Note

[1] I. DA VARAZZE, *Legenda Aurea*, a cura di A. e L. Vitale Brovarone, Torino 1995, pp. 482-499.

[2] *Ivi*, pp. 165-167.

[3] *Ivi*, p. 483. Vedi anche G. KAFTAL, *Iconography of the Saints in the Painting of North East Italy*, Firenze 1978, n. 227, coll. 811-816; n. 234, coll. 823-841; D. BALBONI, *Culto*, in *Bibliotheca Sanctorum*, Roma 1968, coll. 194-212.

[4] Cfr. C. GUARNIERI, *Lorenzo Veneziano*, Cinisello Balsamo 2006, pp. 205-207, catt. 35-36.

[5] *Ivi*, pp. 84-85.

[6] Cfr. C. GUARNIERI, in *San Nicola da Tolentino nell'arte. Corpus iconografico. I. Dalle origini al Concilio di Trento*, a cura di V. Pace, Milano 2005, pp. 234-235, scheda 9.

[7] EADEM, *op. cit.*, 2006, pp. 190-192, cat. 20.

[8] La tavola è comparsa ad una mostra torinese con una precedente attribuzione a Nicolò di Pietro: cfr. I. LA COSTA, in *Il Male. Esercizi di Pittura Crudele*, catalogo della mostra (Torino) a cura di V. Sgarbi, Milano 2005, pp. 60, 313, cat. 5.

[9] R. LONGHI, *Viatico per cinque secoli di pittura veneziana*, Firenze 1946 (ora in *Ricerche sulla pittura veneta, 1946-1969. Opere complete*, X, Firenze 1978, pp. 5, 43); IDEM, *Mostra della pittura bolognese del Trecento*, Bologna 1950 (ora in *Lavori in Valpadana 1934-1964. Opere complete*, VI, Firenze 1973, pp. 164, 182).

[10] R. PALLUCCHINI, *La pittura veneziana del Trecento*, Venezia-Roma 1964, pp. 183-188. Per una sintesi delle notizie biografiche del pittore e per un'ipotesi di catalogo, vedi inoltre la scheda relativa in C. GUARNIERI, *Per un corpus della pittura veneziana del Trecento al tempo di Lorenzo*, in "Saggi e Memorie di Storia dell'Arte", 30 (2006), 2008, pp. 31-34.

[11] S. MOSCHINI MARCONI, *Gallerie dell'Accademia di Venezia. Opere d'arte dei secoli XIV e XV*, Roma 1955, pp. 8-9, n. 5.

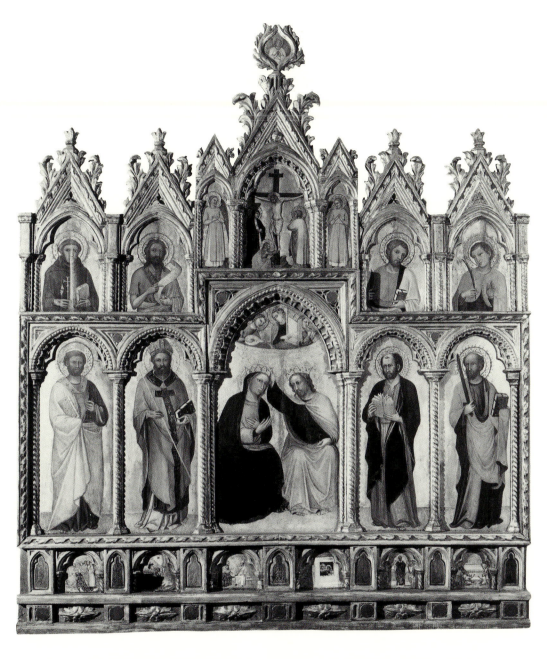

Fig. 4. Giovanni da Bologna
Polittico di San Marco
Bologna, Pinacoteca Nazionale

Fig. 5. Giovanni da Bologna
San Marco consacrato vescovo da San Pietro (particolare della predella del polittico di San Marco)
Bologna, Pinacoteca Nazionale

Fig. 6. Giovanni da Bologna
San Marco guarisce la mano del calzolaio Aniano (particolare della predella del polittico di San Marco)
Bologna, Pinacoteca Nazionale

Fig. 7. Giovanni da Bologna
I malati e gli storpi presso la tomba di San Marco (particolare della predella del polittico di San Marco)
Bologna, Pinacoteca Nazionale

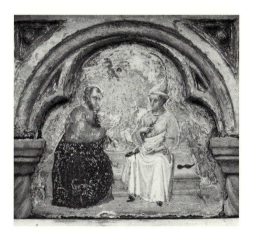

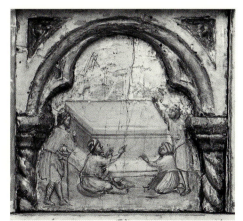

Fig. 8. Giovanni da Bologna
San Cristoforo
Padova, Musei Civici degli Eremitani

[12] Cfr. PALLUCCHINI, *op.cit.*, 1964, figg. 562, 564. Il dipinto di Denver, tuttavia, proviene dalla collezione bolognese di Michelangelo Gualandi, dove lo vide il Cavalcaselle, per cui non si esclude che anch'esso, già pannello centrale di un polittico probabilmente simile a quello destinato alla chiesa di San Marco, provenga dalla città d'origine del pittore.

[13] C. GUARNIERI, in *La Pinacoteca Nazionale di Bologna. Catalogo generale. 1. Dal Duecento a Francesco Francia*, a cura di J. Bentini, G.P. Cammarota, D. Scaglietti Kelescian, Venezia 2004, pp. 156-158, cat. 47.

[14] Cfr. E. COZZI, in *Da Giotto al Tardogotico. Dipinti dei Musei Civici di Padova del Trecento e della prima metà del Quattrocento*, catalogo della mostra (Padova) a cura di D. Banzato, F. Pellegrini, Roma 1989, pp. 80-81.

[15] C. GUARNIERI, *op. cit.*, 2008, pp. 55-57.

[16] Cfr. F. BISOGNI, *Un polittico di Cristoforo Cortese ad Altidona*, in "Arte illustrata", 1973, 53, pp. 149-151, in part. p. 151, nota 10.

Bibliografia

I. La Costa, in *Il Male. Esercizi di Pittura Crudele*, catalogo della mostra (Torino) a cura di V. Sgarbi, Milano 2005, pp. 60, 313, cat. 5 (Niccolò di Pietro).

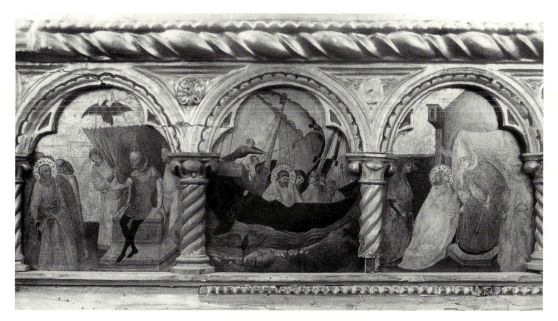

Fig. 9. Giovanni da Bologna (?)
Il Santo, difendendo i diritti della
Chiesa, incorre nella collera di Enrico II,
Il Santo viaggia per mare verso la
Francia, Il Santo, giunto in Francia,
incontra papa Alessandro III
(particolare di predella)
Venezia, San Zaccaria

Fig. 10. Giovanni da Bologna (?)
Santo martire (Apollinare?)
(particolare di predella)
Venezia, San Zaccaria

Fig. 11. Giovanni da Bologna (?)
Miracolo del cilicio riparato dalla
Vergine, Il Santo ritrova il cilicio
riparato dalla Vergine sotto il letto,
Miracoli che si svolgono davanti alla
tomba del Santo (particolare di
predella)
Venezia, San Zaccaria

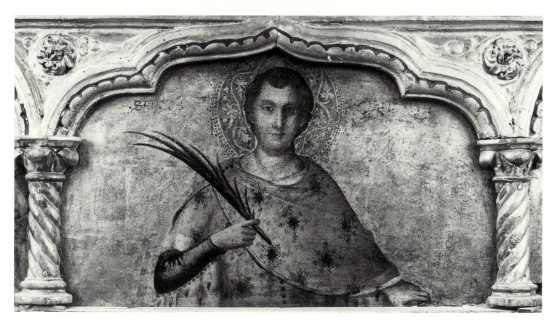

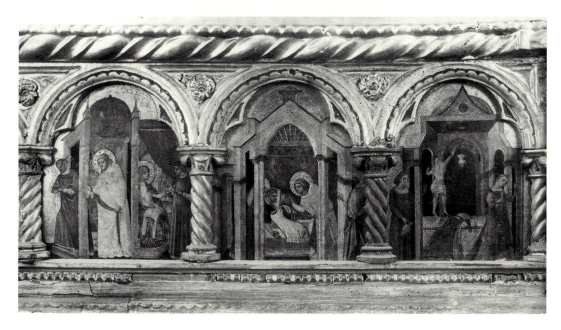

Beheading of Saint Paul

Panel, 7³/₁₀×12⁷/₁₀ inches (with the frame)
Provenance: Private Collection
Exhibitions: Turin, Palazzina di Caccia Stupinigi, 2005, cat. 5

This small panel, painted horizontally on a grainy wood and inserted into an antiquated frame, represents the moment of the martyrdom of the Apostle Paul by decapitation. As the sources report, Paul's death happened around 67 AD at the gates of Rome by the order of the Roman Emperor Nero, here portrayed in royal clothing at the extreme right in the moment in which he orders the capital punishment with a peremptory gesture of his hand. At his side appears a figure of devout attitude but of uncertain identity and, in the centre, the executioner, who sheathes his sword after having completed his brutal task. In the foreground, we see the kneeling and beheaded shape of the saint, from whom streams out an abundant fountain of blood, marking the ground beneath, while the cut-off head, bloodied and with a halo, rolls to the ground. The macabre episode takes place on a background of a rough countryside where green and rough stone cliffs emerge on the left[1].

The painting was part of the predella of a polyptych with additional registers showing stories of the life of Paul the Apostle, among which there could have been, before the *Martyrdom*, the scene commonly represented of the *Conversion on the way to Damascus*, when the saint is thrown from the saddle of his horse after the appearance of the blinding light of Christ[2]. In contemporary narrative cycles, the stories of Paul are more associated with those of Peter, whose martyrdom on the Cross happened, according to tradition, in Rome on the same day[3]. This is, for example, in the polyptych of the *Traditio clavium* by Lorenzo Veneziano (1369 *more veneto*, therefore 1370), today dismembered and partly destroyed in the course of the Second World War[4], that bears as its central, principle scene, the handover of the keys (Venice, Correr Museum), and at its sides, *Saints Mark, John the Baptist, Jerome and Bernard* (Berlin, Kaiser Friedrich Museum) and five episodes in the predella including the *Vocation of Paul*, the *Calling of Peter*, the *Miracle of the boat*, the *Preaching of Peter* and the *Crucifixion of Peter* (Berlin, Gemäldegalerie). The important giving of the keys Peter, the first pope, represented in the central panel and in four of the five episodes of the predella, other than reaffirming the supremacy of the Church in Rome, could suggest a final destination of an altar, by his name. However, this does not exclude a dedication to both of the apostles, as it could have been for the work that included this panel.

The Laurentian work, divided between Venice and Berlin constitutes, if not the first, one of the many very relevant examples of a polyptych with a predella completely dedicated to narrative scenes[5]. These works, parting from the production of Lorenzo, are undermined from the principle register and put into the one below, where instead we usually find small half-bust figures of saints, at times alternating, in an intermediate phase of development of the Gothic polyptych with more registers with small scenes. This is the case of the polyptych of the Holy Cross of Paul (Bologna, San Giacomo Maggiore, c. 1344) that portrays in the centre three *Stories of Saint Nicholas of Tolentino*[6], or of the Proti polyptych of the same Lorenzo (Vicenza, Duomo, 1366) that presents on one separate panel of three small arches the *Adoration of the Magi*[7].

The lyrical and fable-like dimension, more daily and approachable and the vivacious tone and the cursive character generally distinguish the scenes reserved for the predella. It is this structure that seems to find an immediate consensus among the followers of the Venetian masters. One of them was Giovanni da Bologna, who has been convincingly assigned the work examined here (Andrea De Marchi, oral communication)[8]. Of the painter with the Bolognese origins but educated in Venice remain four signed, but not dated, works (Denver, Colorado, Art Museum, *Coronation of the Virgin*; Milan, Pinacoteca di Brera, *Madonna of*

Humility); Padua, Civici Musei agli Eremitani, *Saint Christopher*; Venice, Gallerie dell'Accademia, *Madonna of Humility*), a polyptych in the Pinacoteca Nazionale in Bologna, attributed to him by Roberto Longhi[9], as well as other works, in reality quite dubious, for which critics have proposed his name[10].

Because of the few secure works of his catalogue and the absence of a clear and unambiguous stylistic line, we are left with a personality that is still, in part, elusive. Nevertheless, it seems to reflect the variegated artistic scene of the last three decades of the century, in which to a persistent researched conservatism, we alternate the lively openings when facing the Neo-Giottesque phenomenon from Padua to Bologna as well as the Gothic world of Oltralpe, mediated, above all by the last works by Lorenzo.

Giovanni's initial Laurentian formation can be particularly seen in the *Madonna of Humility* of the Galleries of Venice, already in the School of Saint John the Evangelist[11], placeable to the beginning of the eighth decade (fig. 1). In a central stadium of his career, in which he assists in a hardening of the plastic form in the direction of the Paduan Neo-Giottesque are to be presumably placed in the *Madonna of Humility* in the Brera (fig. 2), the *Coronation of the Virgin* (fig. 3) in Denver, both of unknown origin[12], and Longhi's polyptych, originally from the Bolognese Church of San Marco[13] (fig. 4). With these works, we can make a comparison with the *Beheading of Saint Paul*, mainly in the phisiognomy of the faces from the slanting and vaguely numb glances and in the chromatic palette that, apart from the slight-

ly impoverished state of conservation of the pictorial film, visible mostly in the clothes of the emperor and his attendants, is however maintained on a deaf tonality. In the polyptych for San Marco, we find in the predella, vivid small scenes dedicated to the Church saint (figs. 5-7), that would have originally been alternated with full figure saints, now lost. The state of conservation does not permit a resolute examination, but the physical types, the treatment of the drapery, the poses and the gestures of the figures display singular affinity with the panel examined here.

The Paduan *Saint Christopher* (fig. 8), "cut on the back like an initial Gothic" as Longhi loved to define, is certainly the final work of his career, apart from the fact that it is the most fascinating for the observation of the true and for the capacity of psychological introspection, perceptible in the intense exchange of glances between the saint and the Child[14]. At this extreme phase, according to a recent proposal by Andrea de Marchi (oral communication), the predella could have belonged with the *Stories of Thomas Becket* which put side by side a half-bust figure of a *Martyr Saint (Saint Apollinare?)*, today arbitrarily inserted at the base of the monumental 15th century polyptych by Antonio Vivarini and Giovanni d'Alemagna in the Chapel of Saint Tarasio in San Zaccaria in Venice (figs. 9-11). Within the same complex, amply recast, had been also placed the panel with the *Madonna and Child, Saint Martin and Saint Biagio* of parish priest Stephen of Saint Agnes who, together with the *Saint Christopher*, today at the Correr Museum, though originally from the Scuola dei Forneri by the Madonna dell'Orto[15]. Just as the panels of Stephen, even the predella, came from a different polyptych, with every probability presenting *ab antiquo* in San Zaccaria[16] painted by Giovanni da Bologna, who, in this work, would have demonstrated to have achieved a notable maturity of spatial planning, a marked anecdotal taste and, specifically in the figure of Saint Apollinare, an inedited and refined decorative taste.

Cristina Guarnieri

Notes

[1] I. da Varazze, *Legenda Aurea*, eds. A. and L. Vitale Brovarone, Turin 1995, pp. 482-499.

[2] *Ivi*, pp. 165-167.

[3] *Ivi*, p. 483. See also G. Kaftal, *Iconography of the Saints in the Painting of North East Italy*, Florence 1978, n. 227, coll. 811-816; n. 234, coll. 823-841; D. Balboni, *Culto*, in *Bibliotheca Sanctorum*, Rome 1968, coll. 194-212.

[4] C. Guarnieri, *Lorenzo Veneziano*, Cinisello Balsamo 2006, pp. 205-207, cat. 35-36.

[5] *Ivi*, pp. 84-85.

[6] C. Guarnieri, in *San Nicola da Tolentino nell'arte. Corpus iconografico. I. Dalle origini al Concilio di Trento*, ed. V. Pace, Milan 2005, pp. 234-235, cat. 9.

[7] Eadem, *op. cit.*, 2006, pp. 190-192, cat. 20.

[8] The panel took part in an exhibition in Turin with a previous attribution to Nicolò di Pietro: I. La Costa, in *Il Male. Esercizi di Pittura Crudele*, exhibition catalogue (Turin), ed. V. Sgarbi, Milan 2005, pp. 60, 313, cat. 5.

[9] R. Longhi, *Viatico per cinque secoli di pittura veneziana*, Florence 1946 (now in *Ricerche sulla pittura veneta, 1946-1969. Opere complete*, X, Florence 1978, pp. 5, 43); Idem., *Mostra della pittura bolognese del Trecento*, Bologna 1950 (now in *Lavori in Valpadana 1934-1964. Opere complete*, VI, Florence 1973, pp. 164, 182).

[10] R. Pallucchini, *La pittura veneziana del Trecento*, Venice-Rome 1964, pp. 183-188. For a synthesis of biographical notes on the painter and for a catalogue essay, see the relative essays in C. Guarnieri, *Per un corpus della pittura veneziana del Trecento al tempo di Lorenzo*, in "Saggi e Memorie di Storia dell'Arte", 30 (2006), 2008, pp. 31-34.

[11] S. Moschini Marconi, *Gallerie dell'Accademia di Venezia. Opere d'arte dei secoli XIV e XV*, Rome 1955, pp. 8-9, n. 5.

[12] R. Pallucchini, *op. cit.*, 1964, figs. 562, 564. The Denver picture originates from the Bolognese collection of Michelangelo Gualandi, where Cavalcaselle saw it. Therefore, we cannot exclude the possibility that it also, with the central panel that was probably similar to that destined froth e Church of San Marco, comes from the artist's original city.

[13] C. Guarnieri, in *La Pinacoteca Nazionale di Bologna. Catalogo generale. 1. Dal Duecento a Francesco Francia*, eds. J. Bentini, G.P. Cammarota, D. Scaglietti Kelescian, Venice 2004, pp. 156-158, cat. 47.

[14] E. Cozzi, in *Da Giotto al Tardogotico. Dipinti dei Musei Civici di Padova del Trecento e della prima metà del Quattrocento*, exhibition catalogue, Padua, Musei Civici, 1989, eds. D. Banzato, F. Pellegrini, Rome 1989, pp. 80-81.

[15] C. Guarnieri, *op. cit.*, 2008, pp. 55-57.

[16] F. Bisogni, *Un polittico di Cristoforo Cortese ad Altidona*, in "Arte illustrata", 1973, 53, pp. 149-151, in particolar, p. 151, note 10.

Bibliography

I. La Costa, in *Il Male. Esercizi di Pittura Crudele*, exhibition catalogue (Turin), ed. V. Sgarbi, Milan 2005, pp. 60, 313, cat. 5. (Niccolò di Pietro).

Roberto di Oderisio

Napoli, documentato nel 1382

Cristo morto sorretto dalla Madonna tra San Giovanni e la Maddalena dolenti;
nella cuspide, *Vir dolorum*

Tavola, cm 42,5×18,5
Provenienza: Londra, Sotheby's, vendita del 21 aprile 1993

Chi scrive riconobbe la matrice culturale napoletana del dipinto e la paternità di Roberto di Oderisio quando esso apparve in asta a Londra nel 1993. Poco dopo la tavola fu pubblicata con il riferimento all'Oderisi da Leone de Castris (1995); ultimamente è stata riprodotta con la stessa attribuzione, seppure con dubbio, dalla Vitolo[1]. In occasione di una recente vendita milanese è stato divulgato il parere di Miklós Boskovits e Andrea De Marchi, che riconoscono entrambi il dipinto all'Oderisi. L'opera appare in condizioni di conservazione generalmente buone e, dopo l'attenta pulitura di Daniele Rossi, ha riacquistato una luminosa tenerezza cromatica e consente di apprezzare nuovamente l'originaria freschezza della stesura pittorica. Il restauro contribuisce ad annullare qualsivoglia incertezza nel ritenere autografa dell'Oderisi questa tavoletta. Sebbene nel dipinto non siano oggi riscontrabili tracce di cerniere, appare a nostro avviso verosimile ipotizzare che essa costituisse in origine l'elemento centrale di un piccolo tabernacolo a sportelli, oppure la valva di un dittico, come già opportunamente indicato da Leone de Castris. Quest'ultimo ha ben indicato anche la rarità del formato ridotto dell'opera nell'ambito del dibattuto catalogo assegnato a questo protagonista di primo piano del Trecento napoletano.

Il dipinto ripropone pressoché alla lettera nel gruppo centrale la composizione riscontrabile nell'analoga *Pietà* del Museo Pepoli a Trapani, restituita a Roberto di Oderisio per la prima volta da Federico Zeri (figg. 1-3)[2]. Il riferimento dell'opera siciliana alla fase tarda dell'attività dell'Oderisi è confermato anche da Leone de Castris, che dapprima ne sottolinea, in negativo, i «riflessi dei portati orcagneschi di Niccolò di Tommaso» – che francamente a nostro parere sono di scarsissimo rilievo, anzi nullo –, per giudicarla poi «veramente sclerotizzata in un ruvido trattamento chiaroscurale e in patetismo di maniera»[3].

Tuttavia, occorre tenere nel debito conto che il giudizio fortemente negativo dello studioso si spiega soprattutto nella prospettiva di esaltare in primo luogo l'ipotizzata fase giovanile giottesco-masiana dell'artista, situabile nella seconda metà degli anni trenta, che costituisce il connotato fondamentale della ricostruzione della sua attività proposta da Ferdinando Bologna e dallo stesso Leone de Castris[4].

L'importante revisione cronologica che coinvolge le vicende storiche e costruttive della chiesa dell'Incoronata a Napoli e persino il monumento funebre dei Coppola nel Duomo di Scala (Salerno) – per il quale sarebbe stato commissionato il più antico polittico dell'Oderisi con la *Dormitio-Coronatio Virginis*, oggi in collezione privata milanese –, indirizzano verso una collocazione cronologica al principio degli anni settanta del Trecento, che peraltro a proposito della celebre chiesa napoletana era già stata sostenuta in passato da vari studiosi[5]. Ciò comporta, ovviamente, il conseguente slittamento cronologico dei cicli ad affresco al suo interno con le *Storie dell'Antico Testamento* e dei *Sacramenti*, generalmente assegnati a Roberto di Oderisio e alla sua bottega.

D'altra parte, la migliore precisazione stilistico-cronologica fornita dalla critica in anni recenti della personalità artistica e dell'attività del cosiddetto Maestro di Giovanni Barrese – e non Barrile, come detto finora –, nel quale occorre riconoscere il «vero e proprio uomo

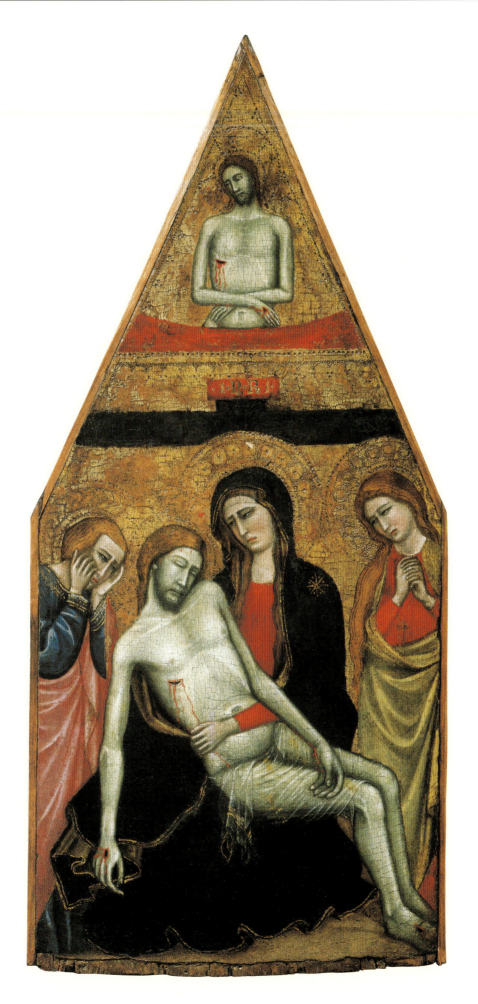

Fig. 1. Roberto di Oderisio
Pietà e angeli
Trapani, Museo A. Pepoli

Fig. 2. Roberto di Oderisio
Pietà e angeli (particolare)
Trapani, Museo A. Pepoli

Fig. 3. Roberto di Oderisio
*Cristo morto sorretto dalla Madonna
tra San Giovanni e la Maddalena dolenti*
(particolare)
Galleria Moretti

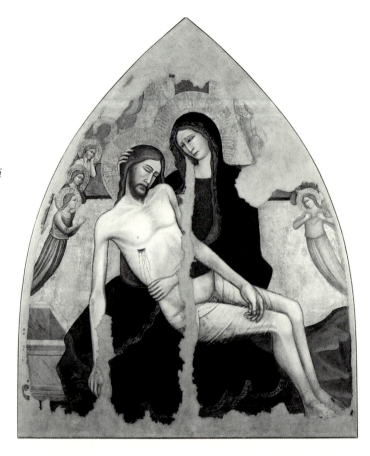

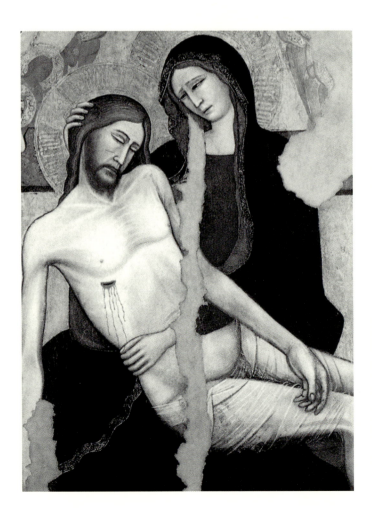

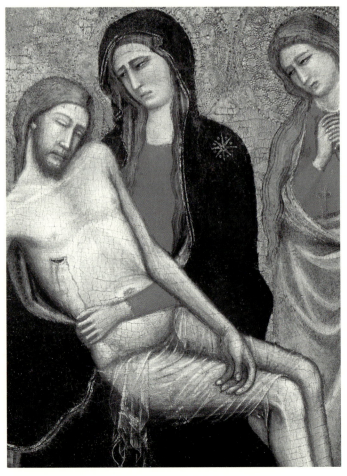

guida nell'interpretazione in chiave cromatico luminosa della lezione di Giotto»[6] nell'Italia meridionale, contribuisce a ridefinire il ruolo di Roberto di Oderisio nell'ambiente artistico partenopeo post-giottesco. Dopo l'attenta, opportuna e pressoché interamente condivisibile revisione del catalogo delle opere a lui riferito condotta ora dalla Vitolo, la fisionomia stilistica e la collocazione cronologica dell'attività dell'artista hanno assunto contorni più netti e plausibili[7]. Anche l'ulteriore, quasi certa, attestazione documentaria del 1368 relativa a lavori non pervenutici ad affresco e di una tavola d'altare nella chiesa di Sant'Angelo ad Itri (Latina), contribuisce a situarne l'operosità ben entro la seconda metà del secolo[8].

Personalmente, conservo qualche dubbio solo per il dittico Lehman-New York-Londra (fig. 4), che potrebbe segnare in effetti l'esordio assai promettente e più squisitamente giottesco, sulla metà del secolo, di un artista che poi si aprirà a influenze più diramate e complesse[9].

Per tornare al dipinto oggetto di questa scheda, occorrerà indicarne la vicinanza sotto molti aspetti alla tavola poco più grande del Museo Fogg a Cambridge, raffigurante il *Cristo in pietà fra i dolenti e i simboli della Passione* (fig. 5) – come già indicato da Leone de Castris (1995) –, tuttavia con la datazione per noi non convincente al sesto decennio del Trecento. Anche alla luce dello slittamento cronologico dell'attività dell'Oderisi accennato poco sopra, la nostra tavoletta dovrebbe datarsi a nostro parere nella prima metà degli anni settanta, in prossimità della *Pietà* (fig. 1) di Trapani. In una fase ulteriore dovrebbe collocarsi l'altra *Pietà* (fig. 6) della Chiesa della Pietatella a San Giovanni a Carbonara a Napoli, che pure è da riconfermare senza incertezze all'Oderisi e che potrebbe legarsi molto significativamente alla fondazione della chiesa nel 1383 da parte di Carlo III di Durazzo, cioè l'anno seguente la nomina del pittore a suo 'familiare'[10]. Il presente dipinto riveste notevole importanza poiché documenta la diffusione della fortunatissima sintesi odorisiana, fondata sui pilastri delle due tradizioni portanti del Trecento pittorico italiano, quella giottesca e l'altra di Simone Martini, – presente peraltro in vaste aree dell'Italia meridionale – anche nell'ambito della devozione privata.

<div align="right">

Angelo Tartuferi

</div>

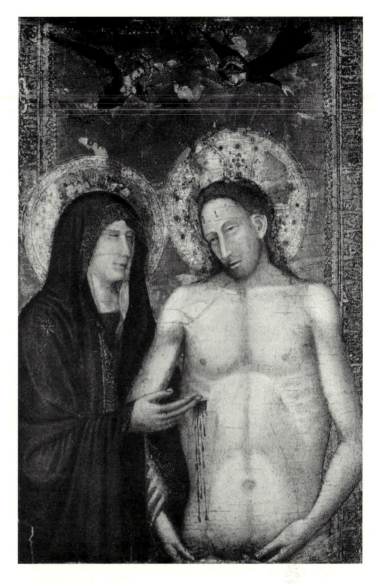

Fig. 4. Roberto di Oderisio (?)
Cristo in pietà e la Vergine dolente
Londra, National Gallery

Note

[1] P. LEONE DE CASTRIS, *A margine di "I pittori alla corte angioina". Maso di Banco e Roberto d'Oderisio*, in "Napoli, l'Europa", 1995, pp. 45-49; P. VITOLO, *La chiesa della Regina. L'Incoronata di Napoli, Giovanna I d'Angiò e Roberto di Oderisio*, Roma 2008, pp. 85 e 90. Quest'ultima studiosa ritiene di dover sospendere il giudizio sull'opera non conoscendola in originale.

[2] F. ZERI, *Il Maestro del 1456*, in "Paragone", I, n. 3, 1950. p. 21 n. 2. Cfr. inoltre P. TOESCA, *Il Trecento*, Torino 1951, p. 690 n. 217, che la riporta in prossimità dell'attestazione documentaria dell'artista nel 1382, relativa all'ammissione del pittore fra i familiari del re Carlo III di Durazzo. Per l'ulteriore bibliografia sull'opera si veda in P. LEONE DE CASTRIS, *Arte di corte nella Napoli angioina*, Firenze 1986, p. 383 n. 12 e P. VITOLO, *op. cit.*, 2008, p. 83 e n. 7.

[3] P. LEONE DE CASTRIS, *op. cit.*, 1986, pp. 374 e 381.

[4] F. BOLOGNA, *I pittori alla corte angioina di Napoli, 1266-1414*, Roma 1969, pp. 200-213, 258-274 e 293-305; P. LEONE DE CASTRIS, *op. cit.*, 1986, pp. 374-407.

Fig. 5. Roberto di Oderisio
Cristo in pietà fra i dolenti e simboli
della Passione
Cambridge (Massachusetts),
Fogg Art Museum

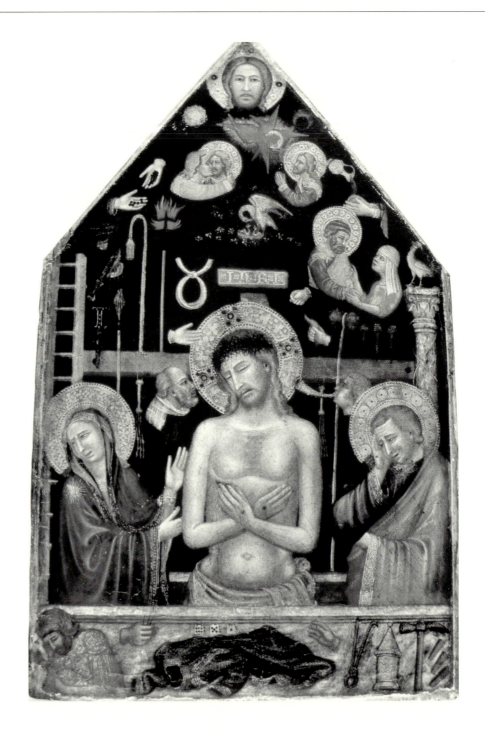

[5] Si vedano, in proposito, soprattutto L. ENDERLEIN, *Die Gründungsgeschichte der "Incoronata" in Neapel*, in "Römische Jahrbuch der Biblioteca Hertziana", XXXI, 1996, pp. 15-46; P. VITOLO, «*Un maestoso e quasi regio mausoleo*». *Il sepolcro Coppola nel Duomo di Scala*, in "Rassegna Storica Salernitana", N.S., n. 40, 2003, pp. 11-50.

[6] Per l'esatta attribuzione del patronato ai Barrese della cappella in San Lorenzo Maggiore a Napoli, cfr. P. VITOLO, *op. cit.*, 2008, p. 62 e n. 18. La citazione è da P. LEONE DE CASTRIS, *Giotto a Napoli*, Napoli 2006, p. 106.

[7] P. VITOLO, *op. cit.*, 2008, pp. 81-95 (in particolare, pp. 88-90). In generale, si veda inoltre il saggio di S. PAONE, *Giotto a Napoli. Un percorso indiziario tra fonti, collaboratori e seguaci*, in "Giotto e il Trecento – I saggi", catalogo della mostra (Roma) a cura di A. Tomei, Milano 2009, pp. 179-195.

[8] Per il ricordo documentario, cfr. S. ROMANO, *Eclissi di Roma. Pittura murale a Roma e nel Lazio da Bonifacio VIII a Martino V (1295-1431)*, Roma 1992, pp. 284-285 e 287-288 n. 49. Cfr. inoltre L. CASTRIS, *op. cit.*, 2006, p. 208 e P. VITOLO, *op. cit.*, 2008, p. 86.

[9] Per un riepilogo della vicenda critica del dittico composto dalla *Vergine dolente con il Cristo in pietà* della National Gallery a Londra e dal *San Giovanni e la Maddalena dolenti* della Collezione Lehman del Metropolitan Museum a New York si veda la scheda di S. PAONE, in *Giotto e il Trecento – Le opere*, catalogo della mostra (Roma) a cura di A. Tomei, Milano 2009, p. 234.

[10] Al riguardo e per la bibliografia relativa al dipinto della Pietatella a Napoli, cfr. P. VITOLO, *op. cit.*, 2008, pp. 82-83 e n. 6, 88.

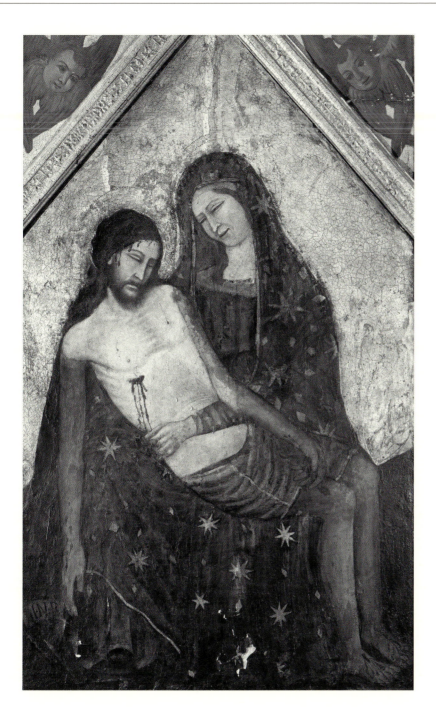

Fig. 6. Roberto di Oderisio
Polittico della Pietà (particolare della
tavola centrale con la Pietà)
Napoli, Chiesa della Pietatella a San
Giovanni a Carbonara

Bibliografia

Catalogo di vendita Sotheby's, Londra, 21 aprile 1993, lotto n. 136 (con didascalia errata).
P. LEONE DE CASTRIS, *A margine di "I pittori alla corte angioina". Maso di Banco e Roberto d'Oderisio*, in *Napoli, l'Europa. Ricerche di storia dell'arte in onore di Ferdinando Bologna*, a cura di F. Abbate e F. Sricchia Santoro, *Napoli e l'Europa. Scritti in onore di Ferdinando Bologna*, Catanzaro 1995, p. 48 (Roberto di Oderisio).
P. VITOLO, *La chiesa della Regina. L'Incoronata di Napoli, Giovanna I d'Angiò e Roberto di Oderisio*, Roma 2008, p. 85 (Roberto di Oderisio?).

This scholar recognised the Neapolitan cultural matrix of the picture and the paternity of Robert di Oderisio when the work first appeared in a London auction in 1993. Soon after, the panel was published with the reference to Oderisio by Leone de Castris (1995); ultimately, it had been produced with the same attribution, even with doubt, by Vitolo[1]. Recently, Miklós Boskovits and Andrea De Marchi, both recognised the work as by Oderisio as well. It appears in a generally good condition and, after the attentive cleaning by Daniele Rossi, has regained a luminous chromatic tenderness and consents to newly appreciate the original freshness of the pictorial drafting. The restoration helps to annul any possibly uncertainty in the attribution of this small panel to Oderisio. Although the traces of the original hinges are no longer visible, it appears, in my opinion, that a likely hypothesis could be that this panel originally constituted the central element of a small tabernacle with doors, or the valve of a diptych, as was opportunely already indicated by Leone de Castris. De Castris has also indicated the rarity of such a reduced composition of the work in the sphere of the controversial catalogue assigned to this protagonist of the Neapolitan Trecento.

The picture re-proposes in the central group, almost to the letter, the composition that can be compared to the analogous *Pietà* in the Museo Pepoli in Trapani, attributed for the first time by Federico Zeri to Roberto di Oderisio (fig. 1-3)[2]. The reference to the Sicilian work in the late phase of activity of Oderisio is confirmed by Leone de Castris who, at first negatively, underlines the "Orcagna-esque reflexes of Niccolò di Tommaso" that, frankly in my opinion, are of little importance, or even no importance –, to judge it then "truly sclerotic in a chiaroscuro coarse treatment and piteous in manner"[3].

Nevertheless, it is necessary to keep in mind that Zeri's strongly negative judgement is explained, above all, with the prospective of proclaiming, most importantly, the young hypothesized giottesque-masian phase of the artist, dated to the second half of the 1330's. This constitutes the fundamental description of the reconstruction of his activity proposed by Ferdinando Bologna and Leone de Castris[4].

The important chronological revision that involves historical events and construction of the Church of the Incoronata in Naples and even the funerary monument of the Coppola family in the Duomo di Scala (Salerno) – for which there would have been commissioned the most antique polyptych by Oderisio with the *Dormitio-Coronatio Virginis*, now in a Milanese private collection –, indicates a chronological placement in the beginning of the 1370's. This dating, however, in connection with the celebrated Neapolitical church, has already been sustained in the past by various scholars[5]. This involves, of course, the consequent postponement of the fresco cycles in the interior with the *Story of the Old Testament* and of the *Sacraments* accepted as being by Roberto di Oderisio and his workshop.

On the other hand, the best stylistic-chronological clarification, formed by critics in recent years, of the artistic personality and the activity of the so-called Maestro di Giovanni Barrese – not Barrile as he has been called in the past – in which it is possible to recognize the "true and proper man guided by the interpretation of a luminous chromatic key from the lessons of Giotto"[6] in southern Italy, contribute to redefining the role of Roberto di Oderisio in the artistic Neapolitan environment post-Giotto. After the attentive, opportune and almost entirely shared revision of the catalogue of his referenced works, conducted now by Vitolo, stylistic features and the chronological placement of the activity of the artist had assumed clearer and more plausible surroundings[7]. Even further, the almost certain relevant documented testament of 1368 of the now destroyed frescoes and a panel of an altar in the Church of Sant'Angelo ad Itri (Latina) contributed to situating the work in the second half of the century[8].

Personally, I hold some doubt, based upon the Lehman diptych in New York-London (fig. 4) that could effectively mark a quite prominent debut, and more exquisitely Giottesque in the mid-century, of an artist that then reopens himself to more issues and complexities[9].

Coming back to the painted object of this essay, it is necessary to indicate the proximity in many aspects to the not much larger panel in the Fogg Museum in Cambridge, representing the *Pietà with Mourners and symbols of the Passion* (fig. 5) – as already indicated by Leone de Castris (1995) –, nevertheless with the dating for us, not convincingly to the 1360's. The light of the chronological placement of the activity of Oderisio, not much studied, in our small panel should be dated in the fifth half of the 1370's, in proximity to the *Pietà* (fig. 1) in Trapani. In a further phase should be connected to the other *Pietà* (fig. 6) of the Church of Santa Maria della Pietà ('Pietatella') in Naples, that must also be reconfirmed without uncertainty to Oderisio and that should be significantly linked to the foundation of the Church in 1383 by Charles III of Durazzo, so the year after the appointment of the painter to his family[10]. The present picture holds notable importance since it documents the diffusion of the very fortunate Oderisian synthesis, founded on the columns of the traditions of Italian Trecento pictures, that of Giotto and the other of Simone Martini, – present moreover in vast areas of Southern Italy – even in the circle of private devotion.

Angelo Tartuferi

Notes

[1] P. LEONE DE CASTRIS, *A margine di "I pittori alla corte angioina", Maso di Banco e Roberto d'Oderisio*, in *Napoli, l'Europa* 1995, pp. 45-49; P. VITOLO, *La chiesa della Regina. L'Incoronata di Napoli, Giovanna I d'Angiò e Roberto di Oderisio*, Rome 2008, pp. 85 and 90. The latter study suspends judgement as the author did not see the original work.

[2] F. ZERI, *Il Maestro del 1456*, in "Paragone", I, n. 3, 1950. p. 21 n. 2. See further P. TOESCA, *Il Trecento*, Turin 1951, p. 690 n. 217, that brings it closely to the documented assessment of the artist in 1382, relative to the admission of the painter within the family of King Charles III of Durazzo. For more on the bibliography of the work, see P. LEONE DE CASTRIS, *Arte di corte nella Napoli angioina*, Florence 1986, p. 383 n. 12 and P. VITOLO, *op. cit.*, 2008, p. 83 and n. 7.

[3] P. LEONE DE CASTRIS, *op. cit.*, 1986, pp. 374 and 381.

[4] F. BOLOGNA, *I pittori alla corte angioina di Napoli, 1266-1414*, Rome 1969, pp. 200-213, 258-274 e 293-305; P. LEONE DE CASTRIS, *op. cit.*, 1986, pp. 374-407.

[5] See in relation, above all, L. ENDERLEIN, *Die Gründungsgeschichte der "Incoronata" in Neapel*, in "Römische Jahrbuch der Biblioteca Hertziana", XXXI, 1996, pp. 15-46; P. VITOLO, «*Un maestoso e quasi regio mausoleo». Il sepolcro Coppola nel Duomo di Scala*, in "Rassegna Storica Salernitana", N.S., n. 40, 2003, pp. 11-50.

[6] For the exact attribution of the patronage of the Barrese for the Chapel in San Lorenzo Maggiore in Napoli, see VITOLO, *op. cit.*, 2008, p. 62 and n. 18. The citation is in P. LEONE DE CASTRIS, *Giotto a Napoli*, Naples 2006, p. 106.

[7] P. VITOLO, *op. cit.*, 2008, pp. 81-95 (in particular, pp. 88-90). For general information, see the paper by S. PAONE, *Giotto a Napoli. Un percorso indiziario tra fonti, collaboratori e seguaci*, in "Giotto e il Trecento – I saggi", exhibition catalogue (Rome), ed. A. Tomei, Milan 2009, pp. 179-195.

[8] For the documentation, see S. ROMANO, *Eclissi di Roma. Pittura murale a Roma e nel Lazio da Bonifacio VIII a Martino V (1295-1431)*, Rome 1992, pp. 284-285 and 287-288 n. 49. See further P. LEONE DE CASTRIS, *op. cit.*, 2006, p. 208 and P. VITOLO, *op. cit.*, 2008, p. 86.

[9] For a summary of the criticism of the composed diptych of the *Grieving Virgin with Christ in pietà* of the National Gallery in London and of the *Grieving Saint John and the Magdalene* of the Lehman Collection of the Metropolitan Museum in New York, see the essay by S. PAONE, in *Giotto e il Trecento – Le opere*, exhibition catalogue (Roma), ed. A. Tomei, Milan 2009, p. 234.

[10] In regards to the relative bibliography for the picture by Pietatella in Naples, see P. VITOLO, *op. cit.*, 2008, pp. 82-83 and n. 6, 88.

Bibliography

Sotheby's, London, 21 April 1993, lot n. 136 (with incorrect captions).

P. LEONE DE CASTRIS, *A margine di "I pittori alla corte angioina". Maso di Banco e Roberto d'Oderisio*, in *Napoli, l'Europa. Ricerche di storia dell'arte in onore di Ferdinando Bologna*, eds. F. Abbate and F. Sricchia Santoro, Catanzaro 1995, p. 48 (Roberto di Oderisio).

P. VITOLO, *La chiesa della Regina. L'Incoronata di Napoli, Giovanna I d'Angiò e Roberto di Oderisio*, Rome 2008, p. 85 (Roberto di Oderisio?).

Giovanni di Tano Fei

Firenze, documentato dal 1386 e attivo fino al 1420 circa

San Giacomo Maggiore e San Giovanni Battista; nel trilobo superiore: *Angelo annunziante*

Tavola, cm 132,5×54 (ciascuno)
Nel cartiglio di San Giovanni Battista: "ECCE AGNUS DEI / ECCE QUI TOLIT PECA…"; nello zoccolo di base, in pastiglia dorata: "S. IACOBUS" e "S. IOHES BATIS"

Sant'Andrea e Sant'Antonio Abate; nel trilobo superiore: *Vergine annunziata*

Tavola, cm 132,5×53,5
Nello zoccolo di base, in pastiglia dorata: "S. ANDREAS AP" e "S. ANTONIUS AB"
Provenienza: Figline Valdarno, altare della Cappella dell'antico Ospedale Serristori, fondato nel 1399; Belgio, mercato antiquario; Francia, collezione privata, dagli anni venti del Novecento

I dipinti sono comparsi in epoca recente sul mercato antiquario a Londra e sono stati identificati, in maniera indipendente, da chi scrive, da Andrea De Marchi e da Miklós Boskovits, come laterali di un complesso d'altare disperso del pittore fiorentino Giovanni di Tano Fei. Il Boskovits ne ha suggerito inoltre l'appartenenza alla tavola datata 1399 conservata presso l'Ospedale Serristori di Figline Valdarno, ipotesi che è stata convalidata in maniera inequivocabile dall'esame che ho condotto nel corso del restauro: nel laterale sinistro, nel margine destro in basso, si vedono le parti terminali della veste di un angelo e del trono della Vergine del dipinto di Figline; nel laterale destro si vede la punta della base del trono che 'manca' a Figline nel margine destro. Il dipinto figlinese è stato privato in epoca imprecisata della terminazione superiore cuspidata, che recava al centro con ogni verosimiglianza un trilobo con la figura del Redentore benedicente. Non meno importante risulta, poi, l'identità assoluta della struttura, del motivo decorativo e del colore del pavimento nei tre dipinti considerati. Risulta quindi confermata in pieno l'antica congettura del Magherini Graziani (1892) che identificava la Madonna di Figline come parte centrale di un trittico menzionato negli inventari cinquecenteschi dell'Ospedale e posto sopra l'altare della cappella, che nei laterali recava i santi Giacomo, Giovanni Battista, Andrea e Antonio: giusto i santi ora riemersi, per l'appunto, ai quali era dedicato insieme alla Vergine annunziata l'antico ospedale figlinese la cui fondazione fu disposta nel 1399 nel testamento di Ser Ristoro di Jacopo Serristori (fig. 1)[1].

La personalità artistica di Giovanni di Tano Fei era stata già avvistata da Richard Offner che lo inseriva fra i pittori fiorentini di cultura orcagnesca con la denominazione provvisoria "Metropolitan Master of 1394", in base al grande trittico (fig. 2) del Metropolitan Museum of Art a New York (inv. 50.229.2) commissionato nel 1394 da Alderotto Brunelleschi per la cappella di famiglia nella chiesa oggi distrutta di San Leo a Firenze[2].

Nel 1964 Federico Zeri forniva il primo, consistente contributo per la ricostruzione dell'artista riunendo un nucleo di opere proprio intorno al trittico newyorkese, con la denominazione di Maestro del Polittico del Metropolitan Museum n. 50.229.2, comprendente tra l'altro la *Madonna col Bambino e due angeli* (inv. 26) nello Staatliche Lindenau-Museum di Altenburg, sottolineando la particolare declinazione espressiva di questo «bizzarro espressionista» fiorentino, cresciuto soprattutto sulla cultura di Agnolo Gaddi[3]. L'indagine più approfondita sull'artista, l'ordinamento cronologico della sua attività e l'ampliamento mag-

sta
di T
te c
l'Ac
deg
ta E
te c
citt
visi
un'
ren

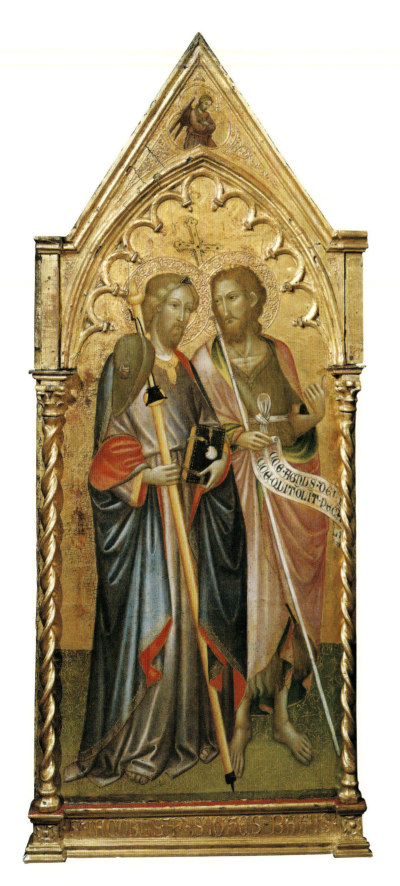

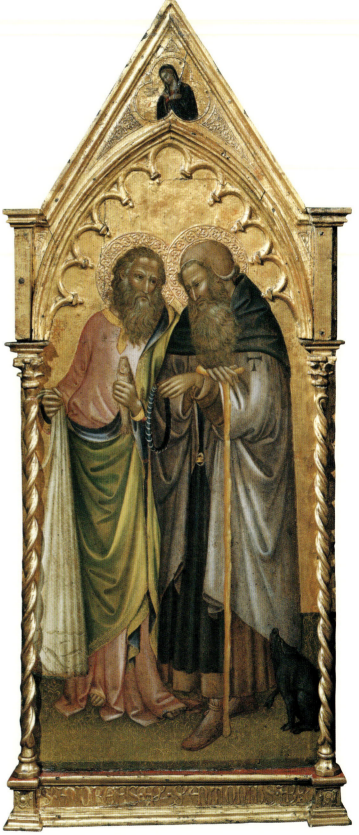

Saint James Major and Saint John the Baptist; in upper trilobe, *Annunciating Angel*

Panel, 52⅕×21³⁄₁₀ inches
On the scroll of Saint John the Baptist: "ECCE AGNUS DEI / ECCE QUI TOLIT PECA…"; on the lower base, in gold letters: "S. IACOBUS" and "S. IOHES BATIS"

Saint Andrew and Saint Anthony Abbot; in the upper trilobe: *Annunciate Virgin*

Panel, 52⅕×21⅕ inches
On the lower base, in gold letters: "S. ANDREAS AP" and "S. ANTONIUS AB"

Provenance: Figline Valdarno, altar of the Chapel of the old Ospedale Serristori, founded in 1399; Belgium, antiques market; France, Private Collection (in the 1920s)

These paintings recently appeared on the London art market and had been identified in an independent manner by the present scholar, Andrea de Marchi and Miklós Boskovits, as laterals of a dispersed altar complex by the Florentine painter, Giovanni di Tano Fei. Boskovits had further suggested the affiliation to the 1399 panel in the Ospedale Serristori in Figline Valdarno, a hypothesis that was unequivocally validated by the exams that I conducted during the course of the restoration: in the left lateral panel, on the bottom right margin, we can see the bottom hem of an angel's clothing and of the throne of the Virgin of the Figline painting; in the right lateral, we can see the point of the base of the throne that is 'missing' in Figline in the right margin. The Figlinese painting had been deprived during the indeterminate epoch of the termination of the upper spire, that bears at the centre of a trilobed shape, with every plausibility, the figure of the Blessing Redeemer. Not least important appears the identity of the structure, of the decorative motif and of the colour of the flooring in the three examined pictures. We see, therefore, a full confirmation of the antique conjecture of Magherini Graziani (1892) who identified the Madonna of Figline as the central part of a triptych mentioned in the 16th century inventory of the Ospedale and placed above the altar of the Chapel which portrayed in its lateral panels saints James, John the Baptist, Andrew and Anthony: just the saints now re-emerged with those that were dedicated, together with the Annunciate Virgin, with the old Figlinese hospital whose foundation had been arranged in 1399, according to the testimony of Ser Ristoro do Jacopo Serristori (fig. 1)[1].

The artistic personality of Giovanni di Tano Fei had already been identified by Richard Offner who inserted him among the Florentine paints of the Orcagna culture, with the provisional denomination as the "Metropolitan Master of 1394" based on the large triptych (fig. 2) of the Metropolitan Museum of Art in New York (inv. 50. 229. 2) commissioned in 1394 by Alderotto Brunelleschi for the family chapel in the now destroyed Church of San Leo in Florence[2].

In 1964, Federico Zeri provided the first consistent contribution for the reconstruction of the artist, with the denomination of Master of the Metropolitan Museum polyptych n. 50. 229. 2, reuniting a nucleus of works around the New York triptych. This included the *Madonna and Child and Two Angels* (inv. 26) in the Staatliche Lindenau-Museum in Altenburg, underlining the particular expressive decline of this Florentine "bizarre expressionist", developed, mostly on the culture of Agnolo Gaddi[3]. The more profound investigation on the artist, the chronological order of his activity and the big amplification of his catalogue was determined, above all, by Miklós Boskovits, in the forum of his fundamental volume of 1975, even today 'inexhaustable' on the level of critical study. He further proposed the provisional name of Master of 1399, on the basis of the painted inscription in golden letters on the front of the white marbled step of the throne of the panel of Figline Valdarno: «A.D. MCC-CLXXXXVIIII MENSIS OTTUBRIS»[4]. From the point of view of stylistic characterization,

Boskovits confirmed its insertion into the vast and various circle of Angolo Gaddi followers, stressing it into a further, tighter affinity with artists such as Cennino Cennini and the Master of Sant'Ivo.

The traceable expressionist points in the production of the painter who sometimes succeeded in methods that range between the 'burlesque' and the 'savage' (Boskovits) – this induced Zeri to propose a non-Italian origin that did not, however, gain critical following. Instead, Boskovits's proposal (1975) to identify our anonymous artist with the Florentine painter Giovanni di Tano Fei, a resident in the quarter of San Lorenzo and matriculated on 3 July 1386 in the Arte dei Medici e degli Speziali in Florence as a «*pictor cofanorum*» and in 1405 was amongst the members of the Accademia of San Luca, has received in our times the unanimous recognition amongst scholars. The certain identification of the panel showing *Saint Brigit* painted in 1401 by Giovanni for the Santa Maria al Paradiso monastery at the gates of Florence, which was once in the Bassi collection in Milan and was auctioned in the same city in 1997[5], a work undoubtedly by the Master of 1399, characterized by a strong visual charge, document the style of our artist, through my way of seeing, towards the Spinello-esque slope of Florentine painting around the year 1400. The painting (fig. 3) is dominated in the centre by the imposing figure of Saint Brigit, in the act of consigning the text of the *Revelations* to Alfonso Pecha da Vadaterra, her confessor and the translator into Latin of the *Liber Celestis Revelationum*. They are in the presence of the pontificate, probably identifiable as Boniface IX (1389-1404), along with a group of nuns and monks. The identification of the Master of 1399 with Giovanni di Tano Fei, corroborated by the final documented evidence from the Brigittine monastery of Paradiso[6], is today generally received by critical literature with the recent monographic study of the artist[7]. The alternate prospective hypothesis by Luciano Bellosi reconnects the name of Giovanni to the activity of the presumed 'Master of the Datini spouses' to slowly bring him back into the environment of the catalogue of Pietro Nelli[8], but this is discarded without doubt.

The triptych, here reconstructed, represents the earliest certain antique artistic testimony of the mixed secular historical events of the Ospedale Serristori. In addition, it is directly linked to the moment of its foundation in 1399, as attested in the written script on the step of the throne upon which sits the Virgin, almost concealed from view by the sumptuous curtain supported by the angels.

It is supposed, not by chance, that each date is meant to basically refer to the foundation of the hospital as opposed to the effective execution of the work. Nevertheless, since a document dated 1401 has already attested the existence of a *spedalingo* who acquired a garden for the hospital, it is necessary to acknowledge that the execution of the painting could eventually be postponed only for a small amount of time with respect to the inscribed date[9]. This is also confirmed by the stylistic elements comparable from the two panels illustrated here, fortunately together in our time in good conservational condition. The physiognomy of Saint James and of the Baptist – suspended in an improbable equilibrium between wit and distraction, that comes back in almost all the characters that animate the paintings of the artist – appear in fact, quite close to those protagonists of the previously cited panel of Saint Brigit that, as was said, should be practically contemporary to the Figline altar. In this phase of his work, Giovanni di Tano Fei proceeds in close consonance of stylistic accents with Cennino Cennini, but also seems to sensibly prelude the motifs of Starnina, in a particular manner for the method of painting the incarnates and also for the vivacity of his compositions. The artisanal care of the decorative aspects of the Serristori triptych, the decorations and the writings in gold, the chromatically scaled and delicately shaded, without neglecting the plastic compactness of the figures – we can see the two potent masses of Saints Andrew and Anthony Abbot, both in ample and dense drapery – solicit a more equal reconsideration of the activity of the artist in the Florentine artistic scene of the fourteenth and fifteenth centuries. From the Figline, before the language of the painter undergoes a strong

acceleration in the late Gothic sense, as are attested by works such as the *Madonna of Sewing* in Altenburg or the *Madonna and Child with Saints Francis and Catherine of Alexandria*, now in a private collection in Assisi, there is a strong consonance of methods with Gherardo Starnina[10]. In the phase that Giovanni di Tano Fei judges the contemporary developments of the artistic culture of his city, orchestrated by Starnina and Lorenzo Monaco, Giovanni demonstrates that he would have known to stay aware and hold the step with dignity. He produced results that are anything but despicable, after having done the work for the important triptych for the chapel of the Ospedale Serristori, one of the most original and blossoming interpretations in the bed of the pictorial culture of Agnolo Gaddi.

Angelo Tartuferi

Notes

[1] G. MAGHERINI GRAZIANI, *Memorie dello Spedale Serristori in Figline*, Città di Castello 1892, p. 4.

See also M. BOSKOVITS, *Pittura fiorentina alla vigilia del Rinascimento*, Florence 1975, p. 241 n.188. Alessandro Conti had proposed, instead, to identify the Madonna of 1399 with "the tabernacle within Santa Maria de' l'Orto made in gold" [«il tabernacolo dentrovi Santa Maria de' l'Orto messo a oro»] described in an inventory of 1541 in the old hospital dormitory; A. CONTI, in *Lo Spedale Serristori di Figline. Documenti e Arredi*, exhibition catalogue (Figline Valdarno), eds A. Conti, G. Conti, P. Pirillo, Florence 1982, p. 60. A similar hypothesis had been reached by M. SCUDIERI, in *Capolavori a Figline. Cinque anni di Restauri*, exhibition catalogue (Figline Valdarno), ed. C. Caneva, Florence 1985, p. 23.

[2] R. OFFNER-H.B.J. MAGINNIS, *A Legacy of Attributions*, "Corpus of Florentine Painting – Supplement", New York 1981, p. 59.

[3] F. ZERI, *Appunti sul Lindenau Museum di Altenburg*, in "Bollettino d'Arte", XLIX, 1964, pp. 49-50. We see a further contribution of the great scholar in F. ZERI-E.E. GARDNER, *Italian Paintings. A Catalogue of the Collection of the Metropolitan Museum of Art. Florentine School*, New York 1971, p. 51.

[4] M. BOSKOVITS, *op. cit.*, 1975, pp. 131-132, 241 n. 188-190 and 359-362. For the Figline panel after its restoration, see M. SCUDIERI, *op. cit.*, 1985, pp. 22-25, with the relationship of the restoration, considered by E. Liebhauser, on pp. 26-27.

[5] Asta Finarte n. 1017, Milan, 1 October 1997, lot n. 230.

[6] G. BACARELLI, *Le commissioni artistiche attraverso i documenti. Novità per il Maestro del 1399 ovvero Giovanni di Tano Fei e per Giovanni Antonio Sogliani*, in *Il "Paradiso" in Pian di Ripoli.Studi e ricerche su un antico monastero*, eds. M. Gregori and G. Rocchi, Florence 1985, p. 98.

[7] E. MERCIAI, *Il probabile Giovanni di Tano Fei: un interprete bizzarro del gotico internazionale a Firenze*, in "Arte Cristiana", XCI, n. 815, 2003, pp. 79-91; see also, A. TARTUFERI, in *La Collezione di Gianfranco Luzzetti. Dipinti, sculture e disegni dal XIV al XVIII secolo*, Florence 1991, pp. 49-50; A. DE MARCHI-S. TUMIDEI, *Italies: peintures des musées de la Région Centre*, Tours 1996, p. 284; A. LABRIOLA, *Maestro del 1399 (Giovanni di Tano Fei)*, in *Da Bernardo Daddi al Beato Angelico a Botticelli. Dipinti fiorentini del Lindenau-Museum di Altenburg*, exhibition catalogue (Florence), Florence 2005, pp. 115-118.

[8] L. BELLOSI, *Le arti figurative. I tempi di Francesco Datini*, in *Prato storia di una città*, vol. 1-2, *Ascesa e declino del centro medievale (dal Mille al 1494)*, ed. G. Cherubini, Prato 1991, pp. 923-924. On this argument and for further bibliography, see A. TARTUFERI, *I pittori dell'Oratorio: Il Maestro di Barberino e Pietro Nelli, Spinello Aretino e Agnolo Gaddi*, in *L'Oratorio di Santa Caterina all'Antella e i suoi pittori*, exhibition catalogue (Florence), Florence 2009, p. 88.

[9] G. MAGHERINI GRAZIANI, *op. cit.*, 1892, p. 9. See also A. Conti, *op. cit.*, 1982, p. 60; M. SCUDIERI, *op. cit.*, 1985, pp. 22-23; Merciai, *op. cit.*, 2003, pp. 81 and 91 n. 12.

[10] For the Altenburg panel, see A. LABRIOLA, *op. cit.*, 2005, pp. 115-118; for the picture in Assisi, see E. MERCIAI, *op. cit.*, 2003, p. 87, fig. 16.

Maestro di San Jacopo a Mucciana

Firenze, attivo fra il 1390 e il 1425 circa

Sposalizio mistico di Santa Caterina d'Alessandria e cinque angeli; nella cornice, diciotto quadrilobi con santi: in alto, al centro, *San Pietro*; proseguendo da sinistra, verso il basso, *San Giovanni Evangelista*; *San Paolo*; *San Lorenzo*; *Santo Vescovo*; *San Luca Evangelista*; alla base, da sinistra a destra, *San Benedetto*; *San Romualdo*; *San Tommaso d'Aquino*; nel lato destro, dal basso verso l'alto, *San Marco Evangelista*; *Santo Vescovo*; *Santo Stefano*; *Sant'Andrea Apostolo*; *San Matteo Evangelista*; nella predella, quattro *Sante martiri*

Sul tergo, decorazione con una semplice tarsia a finto marmo di forma quadrata, posta per angolo.
Tavola, cm 51×35 (dimensioni totali); cm 36×24,5 (la parte interna centrale, con i quadrilobi)
Provenienza: Londra, sul mercato antiquario verso la fine del secolo XIX; Londra, Christie's, vendita del 6 luglio 1889 (acquistata da Lord Pitt-Rivers); The Manor House, Hinton Saint Mary, Dorset, collezione del Capitano G. Pitt-Rivers (per eredità); Londra, Christie's, vendita 3 maggio 1929; Londra, collezione S.E. Mauman; Londra, mercato antiquario, 1999

Questo dipinto di fattura squisitamente raffinata e di ragguardevole livello qualitativo, documenta al meglio la partecipazione convinta del gradevolissimo anonimo al versante di gusto più esplicitamente tardogotico della pittura fiorentina sull'ultimo scorcio del Trecento. Le condizioni di conservazione della superficie pittorica appaiono molto buone, ma l'incorniciatura risulta pressoché interamente rinnovata, in maniera particolare nella parte superiore frontale. L'attribuzione inequivocabile al Maestro di San Jacopo a Mucciana, che risulta a chi scrive qui argomentata criticamente per la prima volta, fu avanzata da Everett Fahy quando l'opera comparve sul mercato antiquario a Londra nel 1999. Appare assai verosimile che l'opera costituisse in origine la parte centrale di un tabernacolo a sportelli.

L'iconografia del Matrimonio mistico di Santa Caterina d'Alessandria conobbe vastissima fortuna nella pittura italiana del Medioevo e anche oltre, soprattutto negli ambienti religiosi femminili, com'è facilmente comprensibile, tuttavia non soltanto in relazione a delle monache, ma anche in rapporto alle terziarie degli Ordini monastici o a figure laiche di forte spiritualità, che aspiravano a condurre una vita rigorosamente ispirata ai principi cristiani, pur restando nel mondo secolare. Tuttavia, pur essendo un soggetto tipicamente femminile, il Matrimonio mistico di Santa Caterina ricorre anche in committenze legate a personaggi maschili, sebbene in base all'iconografia non sia possibile determinare in maniera sicura il sesso del committente. È evidente però, che la provenienza può essere in certi casi determinante: è stato osservato giustamente che la *Madonna dell'Umiltà* del Maestro di San Jacopo a Mucciana del Museo Civico di San Gimignano, proveniente dal locale convento delle Clarisse, appartenne con ogni verosimiglianza ad una di quelle monache[1]. Anche la semplice decorazione a finto marmo che compare sul tergo (fig. 1) ricorre soprattutto in tavole di dimensioni relativamente ridotte come questa, ed appare legata in genere alla pittura di destinazione privata[2].

Il pittore fu avvistato per la prima volta da Richard Offner nel lontano 1946 – che peraltro aveva riunito altre sue opere sotto la curiosa denominazione provvisoria "Master X" –[3], mentre il suo catalogo è stato ampliato in tempi più recenti soprattutto grazie alle ricerche di Federico Zeri[4] e di Miklós Boskovits[5]. L'artista ha beneficiato di recente di una messa a punto della Labriola[6], particolarmente utile per definirne meglio i caratteri della fase tarda, nel corso della quale emergono, a partire dalla fine del primo decennio del Quattrocento e con particolare riferimento alle opere di piccolo formato, sensibili rimandi alla produzione coeva di Lippo d'Andrea. Anche lo scrivente si è occupato ultimamente di questo piacevole artista, in relazione ad un'altra opera di raffinata fattura appartenuta al grande mercan-

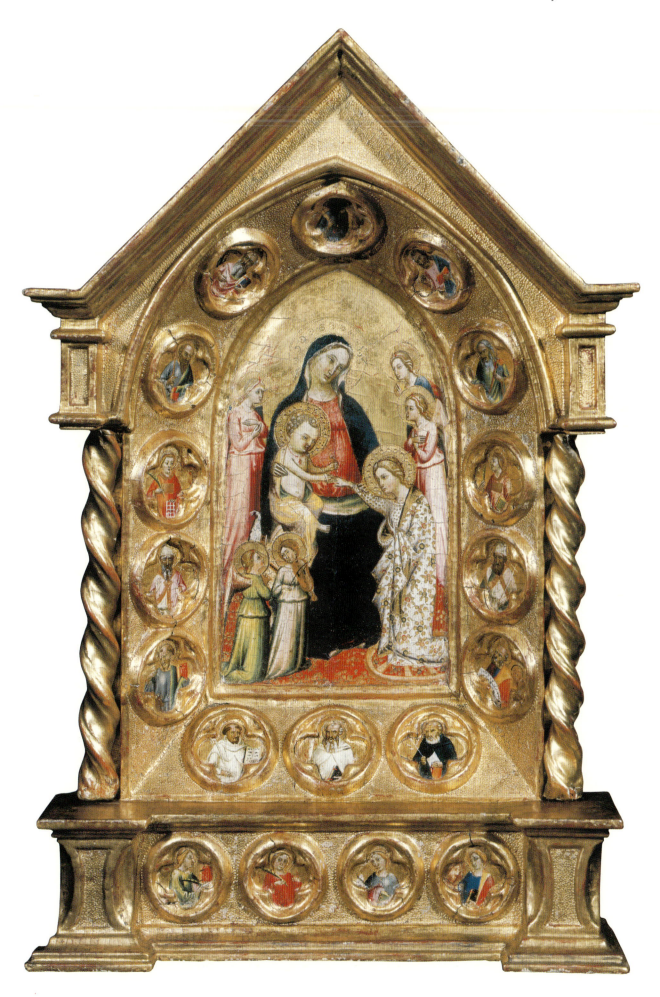

Fig. 1. Maestro di San Jacopo
a Mucciana
*Sposalizio mistico di Santa Caterina
d'Alessandria* (retro)
Galleria Moretti

te-antiquario Carlo De Carlo, che soprattutto per quanto riguarda la cornice, presenta una struttura in parte affine all'opera qui discussa, seppure di datazione leggermente più inoltrata nel suo percorso, verso il 1400-1405[7].

Grande rilievo ha assunto nella ricostruzione dell'attività dell'artista, il recupero a seguito dell'intervento di restauro della data del primo gennaio del 1398 (quindi 1399, nello stile moderno) nell'opera eponima (fig. 2), il trittico in origine nella distrutta chiesa di San Jacopo a Mucciana, non lontano da San Casciano Val di Pesa (Firenze), con la *Madonna col Bambino tra i santi Antonio Abate, Lucia, Caterina d'Alessandria e Giacomo Maggiore*, oggi conservato nel locale Museo di Arte Sacra[8].

Il trittico – che rappresenta l'unico dato cronologico sicuro sin qui riscontrabile nell'ambito del catalogo relativamente folto dell'ignoto artista – illustra in maniera assai evidente la convinta adesione di fondo del Maestro di Mucciana alla fondamentale matrice culturale agnolesca, che costituiva uno dei punti di riferimento basilari per gli artisti fiorentini operanti nell'ultimo quarto del secolo. Il nostro anonimo mostra però di essere particolarmente attento, come già sottolineato da Federico Zeri (1963), all'interpretazione dell'attività di Agnolo Gaddi esperita dall'altro affascinante anonimo conosciuto come Maestro della Madonna Straus, riscontrabile soprattutto nel pronunciato allungamento delle figure, contraddistinte da un disegno inciso e sinuoso, nonché dai panneggi assai fluenti e falcati. Il trittico ora a San Casciano Val di Pesa segna la conclusione della fase più antica dell'attività del Nostro, che è

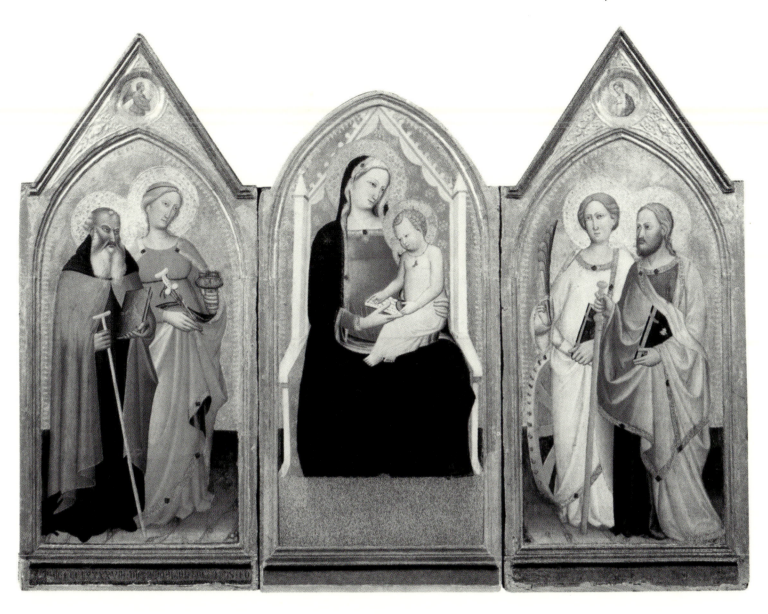

Fig. 2. *Madonna col Bambino tra i Santi Antonio Abate, Lucia, Caterina d'Alessandria e Jacopo* San Casciano Val di Pesa (Firenze) Museo di Arte Sacra

senza dubbio da ritenere la migliore e più creativa, nonché quella in cui i suoi dipinti assumono sovente una preziosa, ricercata raffinatezza esecutiva. Esempi felici di questa attività iniziale svoltasi nel corso dell'ultimo decennio del secolo sono, ad esempio, la graziosa anconetta del convento di Montesenario (Firenze) restituitagli da Zeri (1963), o l'altro dipinto di dimensioni maggiori (cm 105,1×60,6) di collezione privata londinese, esposto alla mostra dedicata all'immagine della Madonna svoltasi nel 2005 a Nicosia (Cipro)[9]. A questo periodo occorre riportare anche il presente altarolo, nel quale appare legittimo individuare una delle prove più felici e riuscite del nostro artista. Quest'ultimo riesce a mettere in scena una squisita cerimonia protocortese, immersa in un'atmosfera di grazia paradisiaca, caratterizzata da accenti di gusto assai raffinato: non è facile trovare personaggi contraddistinti dall'eleganza aggraziata della *Santa Caterina d'Alessandria* genuflessa sopra la ruota del suo martirio, avvolta in un mantello incredibilmente sontuoso, che spiega benissimo le attribuzioni dell'opera tra l'Ottocento e l'inizio del secolo seguente a "Simone Memmi".

Anche la struttura morfologica della carpenteria, impreziosita da ben diciotto quadrilobi con figure di Apostoli, Evangelisti, Santi e Sante martiri, sembra ispirata a prodotti della coeva oreficeria e ricorda certi preziosi reliquiari, ad esempio quello del bolognese Simone dei Crocifissi del Museo del Louvre a Parigi (inv. DL 1973-15) (fig. 3).

Un'opera del Maestro di Mucciana particolarmente affine a quella in discussione appare questa graziosa anconetta di ubicazione sconosciuta con la *Madonna dell'Umiltà celeste fra*

Fig. 3. Simone di Filippo, detto Simone dei Crocifissi
Trittico reliquiario
Parigi, Musée du Louvre

Fig. 4. Maestro di San Jacopo a Mucciana
Madonna dell'Umiltà celeste fra due Sante martiri e, in primo piano, San Giovanni Battista e San Giuliano
Ubicazione sconosciuta

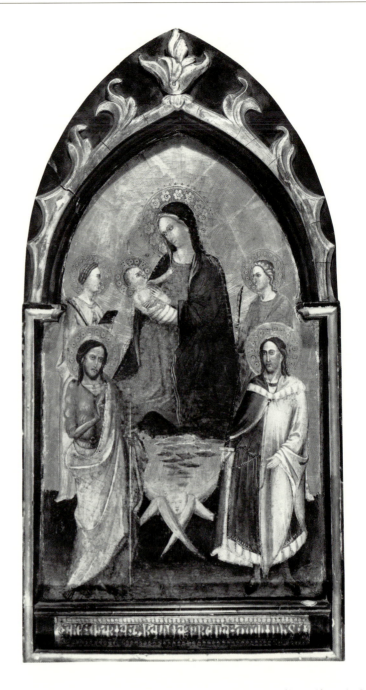

due sante martiri e, in primo piano, San Giovanni Battista e San Giuliano (fig. 4). Si veda, in particolare, la sottile raffinatezza disegnativa che accomuna le due opere e persino la stretta affinità morfologica che intercorre fra i due angeli soprastanti la *Santa Caterina* nel nostro dipinto e la santa martire che compare nell'altro, sopra al *San Giuliano* (figg. 5-6). Quest'ultimo, d'altro canto, esibisce un'eleganza sontuosa e aggraziatissima, quasi al limite dell'affettazione, assai coincidente con quella della santa alessandrina. Credo che la datazione intorno alla metà dell'ultimo decennio del XIV secolo sia ben confacente per entrambe le opere, quando il nostro artista era ancora assai lontano da un certo inaridimento industriale che sembra attanagliarne la produzione dalla fine del primo decennio del Quattrocento circa, fino alla conclusione del suo percorso, dopo un'ancora forte parentesi neogiottesca che sembrerebbe averne sostenuto la produzione al principio del nuovo secolo.

Angelo Tartuferi

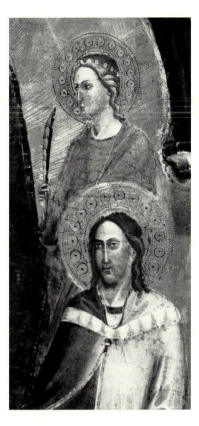

Fig. 5. *Sposalizio mistico di Santa Caterina d'Alessandria* (particolare) Galleria Moretti

Fig. 6. Maestro di San Jacopo a Mucciana *Madonna dell'Umiltà celeste fra due Sante martiri e, in primo piano, San Giovanni Battista e San Giuliano* (particolare) Ubicazione sconosciuta

Note

[1] Per l'iconografia di Santa Caterina d'Alessandria in generale e per quella del suo Matrimonio mistico con Gesù in particolare, nonché per il dipinto di San Gimignano citato, si veda in V. M. SCHMIDT, *Painted Piety. Panel Paintings for Personal Devotion in Tuscany, 1250-1400*, Firenze 2005, pp. 9-30 e 212, 262 n. 28.

[2] Cfr. *Ibidem*, pp. 44-58.

[3] R. OFFNER, *English XVIII Century Furniture & Decorations, Paintings By Old & Modern Masters, Early American Silver, Bronzes, Chinese Ceramics, Prints, Rugs Property of Henry P. McIlhenny & Mrs. John Wintersteen, Germantown, PA, Mrs. Herbert Adams, NY et al.*, Parke-Bernet Galleries, 5-7 June, 1946, n. 149; R. OFFNER, *A Critical and Historical Corpus of Florentine Painting. A legacy of attributions*, ed. by H.B.J. Maginnis, Glückstadt 1981, p. 60.

[4] F. ZERI, *La mostra "Arte in Valdelsa" a Certaldo*, in "Bollettino d'Arte", XLVIII, 1963, pp. 247, 256 n. 6.

[5] M. BOSKOVITS, *Pittura fiorentina alla vigilia del Rinascimento 1370-1400*, Firenze 1975, pp. 107, 211 n. 53, 238 n. 164.

[6] A. LABRIOLA, in *Da Bernardo Daddi al Beato Angelico a Botticelli. Dipinti fiorentini del Lindenau-Museum di Altenburg*, catalogo della a cura di M. Boskovits, con D. Parenti, Firenze 2005, pp. 122-124.

Si veda anche, in precedenza, la scheda di A. ANGELINI, in *Antichi maestri pittori*, catalogo della mostra, Torino 1987, n. 5.

[7] A. TARTUFERI, in *Le opere del ricordo. Opere d'arte dal XIV al XVI secolo appartenute a Carlo De Carlo, presentate dalla figlia Lisa*, a cura di A. Tartuferi, Firenze 2007, pp. 28-31.

[8] R. CATERINA PROTO PISANI, *Il Museo di Arte Sacra a San Casciano Val di Pesa*, Firenze 1992, pp. 17, 37-38.

[9] S.G. CASU, in *Theotokos-Madonna*, catalogo della mostra (Nicosia, Cipro), Nicosia 2005, pp. 100-101.

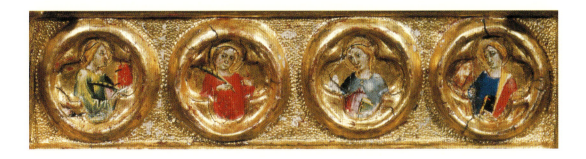

Scolaio di Giovanni

Firenze, 1369 - documentato fino al 1434

Natività

Tavola, cm 122,9×67,2

Provenienza: Lione, collezione Edouard Aynard[1]; Parigi, Galerie George Petit, 1-4 dicembre 1913[2]; Londra, antiquario P. Bloch, nel 1938[3]; Londra, antiquario H.M. Drey, nel 1955[4]; Parigi, collezione Barone d'Hendecourt[5]; Parigi, collezione D'Atri[6]; Lucerna, collezione Kofler-Truniger, dal 1964 al 1991[7]

Il supporto ligneo, a parte uno spacco che solcava la cuspide al centro in corrispondenza delle giunture delle assi, restaurato prima del 1955[8], è in un discreto stato di conservazione. Anche la superficie pittorica, nonostante le cadute di colore sulla figura del Crocifisso lungo la crepa, poi reintegrate, nel complesso appare in buone condizioni. Gli stemmi sullo zoccolo sono andati perduti. Da notare un pentimento nel Bambino che, come mostra il segno dell'aureola, poi ricoperto, in precedenza era raffigurato nella mangiatoia.

Attribuita genericamente a una scuola pittorica dell'Italia del nord con una data di esecuzione agli inizio del XV secolo nel catalogo della Vendita della collezione Aynard (1913) e alla scuola di Lorenzo Monaco da Raimond van Marle (1927), l'ancona fu assegnata a un pittore fiorentino del XV secolo, in un primo momento, e in seguito dubitativamente al Maestro del Bambino Vispo da Bernard Berenson (1932) che la considerava una versione della *Natività* del marchese di Northampton (Compton Wynyates, castello di Ashby) (figg. 1-2), realizzata dal Maestro del Bambino Vispo stesso[9]. Spetta a Georg Pudelko (1938) il merito di aver riferito per primo il dipinto al Maestro di Borgo alla Collina. Tale proposta rimase ignorata in una scheda del dipinto pubblicata sul "Burlington Magazine" nel 1955 dove era riproposta la vecchia attribuzione a scuola di Lorenzo Monaco; inoltre, erano notate nuovamente le forti somiglianze fisiognomiche con la *Natività* del Maestro del Bambino Vispo e venivano messe in risalto anche le differenze nelle proporzioni più allungate del volto di Maria e nel brano dei due pastori, considerato più goffo rispetto al modello. Nelle liste di Berenson del 1963 l'ancona era classificata come opera della bottega del Maestro del Bambino Vispo, Cornelia Syre (1979) la riferì genericamente ad un seguace di Gherardo Starnina, artista col quale era stato identificato l'anonimo[10], mentre Miklós Boskovits (1975) e Mathieu Heriard Dubreuil (1987) l'attribuirono al Maestro di Borgo alla Collina. La paternità di questo artista è stata accettata anche da Gaudenz Freuler che in un recente intervento coglie nella tavola l'influsso del Gotico internazionale di matrice iberica, di Bicci di Lorenzo, Lorenzo Monaco ed in particolare dell'*Adorazione dei Magi* di Gentile da Fabriano (Firenze, Galleria degli Uffizi) datata 1423[11]. Lo studioso, inoltre, notando un progressivo distacco dalle esuberanze tardogotiche ancora presenti nel polittico di Borgo alla Collina, propone un'esecuzione successiva, intorno alla metà del terzo decennio e considera il dipinto uno degli ultimi numeri del suo catalogo.

L'ancona è un'opera del Maestro di Borgo alla Collina, figura convenzionale creata dal Pudelko nel 1938 per indicare l'autore dello *Sposalizio mistico di Santa Caterina e i Santi Francesco, Raffaele arcangelo con Tobia, Michele arcangelo e Luigi di Tolosa* (datato 1423) (fig. 3) nella pieve casentinese di Borgo alla Collina. L'anonimo, oggi identificabile con Scolaio di Giovanni[12], fu profondamente influenzato dalle rivoluzionarie novità del Gotico internazionale acquisite in Spagna e importate a Firenze da Gherardo Starnina al quale fu legato da uno stretto rapporto professionale, molto probabilmente una vera e propria "chompagnia". La

Fig. 4. Scolaio di Giovanni
Assunzione della Vergine
Stia (Arezzo), Propositura
di Santa Maria Assunta

Note

[1] Per notizie sul personaggio cfr. Cfr. M. ROCHER-JANNEAU, *Aynard, Edouard* in *The Dictionary of Art*, II, London 1996, pp. 880-881.

[2] Cfr. *Catalogue des tableaux anciens Écoles Primitives et de la Renaissance Écoles Anglaise, Flemande, Française, Hollandaise des XVII° et XVIII° siècles Tableaux Modernes Dessins et Pastels Anciens et Modernes Objets d'Art de Haute Curiosité et d'Ameublement composant la Collection de feu M. Édouard Aynard*, Paris Galerie Georges Petit, 1-4 dicembre 1913, p. 58, lot. n. 45.

[3] Cfr. G. PUDELKO, *The Maestro del Bambino Vispo* in "Art in America", XXVI, 1938, p. 58 n. 27 e l'appunto manoscritto sulla fotografia del dipinto conservata nella Fototeca Berenson a Villa I Tatti.

[4] Cfr. *Notable Works of Art now on the Market* in "The Burlington Magazine", XCVIII, 1955, dicembre, Pl. IX.

[5] Cfr. appunto manoscritto sulla fotografia del dipinto conservata presso la Fototeca Berenson e dell'Istituto Germanico di Firenze.

[6] Cfr. appunto manoscritto sulla fotografia del dipinto (PI 132/4/51 N. 32510) conservata presso la Fototeca Zeri.

[7] Cfr. C. SYRE, *Studien zum "Maestro del Bambino Vispo" und Starnina*, Bonn 1979, p. 173 n. 315. Nel 1991 è ancora presente in questa collezione (cfr. appunto manoscritto sulla fotografia del dipinto conservata nella Fototeca Berenson).

[8] Nell'immagine del dipinto pubblicata nel *Burlington Magazine* nel 1955 si nota che la crepa era stata risanata.

[9] Sul retro della fotografia conservata nella Fototeca Berenson ai Tatti c'è scritto a matita: "Florentine XV" e poi "Maestro del Bambino Vispo".

[10] All'identificazione del Maestro del Bambino Vispo con Gherardo Starnina giunsero con due studi distinti JEANNE VAN WAADENOIJEN (cfr. *A Proposal for Starnina: exit the Master del Bambino Vispo?* in "The Burlington Magazine", CXVI, 1974, pp. 82-91) e CORNELIA SYRE (cfr. *Studien zum "Maestro del Bambino Vispo" und Starnina*, Bonn 1979).

[11] Cfr. A. DE MARCHI, *Gentile da Fabriano. Un viaggio nella pittura italiana alla fine del gotico*, Milano 1992, p. 137 fig. 34.

[12] Cfr. A. BERNACCHIONI, in *Mater Christi Mater Christi. Altissime testimonianze del culto mariano della Vergine nel territorio aretino*, a cura di A.M. Maetzke, Cinisello Balsamo 1996, p. 46 e uno studio monografico sul pittore di prossima pubblicazione curato dallo scrivente.

[13] Cfr. B. BERENSON, *Quadri senza casa. Il Trecento fiorentino, V* in "Dedalo", XII, 1932, 1932, p. 185.

[14] Cfr. J. WAADENOIJEN, *Starnina e il gotico internazionale a Firenze*, Firenze 1983, fig. 30. La tavola costituiva lo scomparto centrale di un polittico che raffigurava nei laterali, andati perduti, i Santi Pietro, Bartolomeo, Giovanni Battista, Romolo e Nereo e venne commissionato dal pievano Bartolomeo de' Campi e dal conte Nereo di Porciano per l'altare maggiore della Prepositura di S. Maria Assunta di Stia. CARLO BENI (*Guida illustrata del Casentino*, Firenze 1908, p. 143) afferma di aver ritrovato nell'archivio di questa pieve un documento, oggi irreperibile, che descriveva l'aspetto originario dell'opera e riportava l'iscrizione che stava sullo zoccolo, all'epoca già andato perduto, con la data 1408, mentre P. PREZZOLINI (*Storia del Casentino*, I, Firenze 1859, p. 208) vi leggeva la data 1407.

[15] Cfr. S. PASQUINUCCI, in *Lorenzo Monaco. Dalla tradizione giottesca al Rinascimento*, a cura di A. Tartuferi e D. Parenti, Firenze 2006, p. 315.

Bibliografia

Catalogue des tableaux anciens Écoles Primitives et de la Renaissance Écoles Anglaise, Flemande, Française, Hollandaise des XVII° et XVIII° siècles Tableaux Modernes Dessins et Pastels Anciens et Modernes Objets d'Art de Haute Curiosité et d'Ameublement composant la Collection de feu M. Édouard Aynard, Paris Galerie Georges Petit, 1-4 dicembre 1913, p. 58 lot. n. 45 (Scuola pittorica dell'Italia del Nord).

R. VAN MARLE, *The Development of the Italian School of Painting*, IX, *Late Gothic Painting in Tuscany*, 1927, pp. 197 fig. 126, 618 (Scuola di Lorenzo Monaco).

B. BERENSON, *Quadri senza casa. Il Trecento fiorentino, V* in "Dedalo", XII, 1932, pp. 183, 188 (Maestro del Bambino Vispo?).

G. PUDELKO, *The Maestro del Bambino Vispo* in "Art in America", XXVI, 1938, p. 58, n. 27 (Maestro di Borgo alla Collina).

Notable Works of Art now on the Market in "The Burlington Magazine", 1955, XCVIII, dicembre, Pl. IX (Scuola di Lorenzo Monaco).

B. BERENSON, *Italian Pictures of the Renaissance. A List of the Principal Artists and Their Works with an Index of Places. Florentine School*, I, London 1963, p. 140 (Studio of the Master of Bambino Vispo).

B. BERENSON, *Homeless Paintings of the Renaissance*, London 1969, p. 148, fig. 259 (Maestro del Bambino Vispo).

M. BOSKOVITS, *Il Maestro del Bambino Vispo: Gherardo Starnina o Miguel Alcaniz?* in "Paragone", 1975, XXVI, N. 307, p. 14, n. 24 (Maestro di Borgo alla Collina).

C. SYRE, *Studien zum "Maestro del Bambino Vispo" und Starnina*, Bonn 1979, pp. 124, 173 n. 315, abb. 151 (Umkreis oder Nachfolge des Gherardo Starnina).

M. HERIARD DUBREUIL, *Valencia y el gótico internacional*, Valencia 1987, pp. 15, 197, fig. 36 (Maestro di Borgo alla Collina).

Nativity

Panel, 48⅗×26½ inches
Provenance: Lyon, Edouard Aynard Collection[1]; Paris, Galerie George Petit, 1-4 December 1913[2]; London, P. Bloch, antiques dealer, in 1938[3]; London, H.M. Drey, antiques dealer, in 1955[4]; Paris, Barone d'Hendecourt[5]; Paris, D'Atri Collection[6]; Lucerne, Kofler-Truniger Collection (from 1964 to 1991)[7]

The wooden support, besides a split that goes through the cusp at the centre in correspondence with the joints of the aces, restored before 1955[8], is in a discreet state of conservation. The pictorial surfaces, in spite of the loss of colour on the Crucifix along the crack, then re-integrated as a whole, appears in good condition. The coats of arms on the lowest section are now lost. We should note a rethinking in the Child that, as exhibited by the sign of the halo, then recovered, was previously depicted in the manger.

Generically attributed to a North Italian School with an execution date at the beginning of the 15th century in the sale catalogue of the Aynard collection (1913) and to the school of Lorenzo Monaco by Raimond van Marle (1927), the altarpiece was then assigned to a Florentine painter of the 15th century and following that, dubiously to the Master of the Lively Baby by Bernard Berenson (1932) who considered it a version of the Nativity owned by the Marquis of Northampton (Compton Wynyates, Ashby Castle) (figs. 1-2), painted by the same Master of the Lively Baby[9]. It is George Pudelko (1938) to whom the merit should be given for being the first to refer to the Master of Borgo alla Collina. This proposal was left ignored in an essay about the painting published in The Burlington Magazine in 1955 where the old attribution to the Lorenzo Monaco School was proposed. Furthermore, the strong physiognomic similarities with the Nativity of the Master of the Lively Baby were noted and the differences in the more elongated proportions of Maria's mantle were prominently noted. In the case of the two shepherds, they were considered more awkward compared to the model. In the lists by Berenson of the year 1963, the altar had been classified as a work by the workshop of the Master of the Lively Baby, Cornelia Syre (1979) referred it generically to a follower of Gherardo Starnina, artist to whom the identity was established[10], while Miklós Boskovits (1975) and Mathieu Heriard Dubreuil (1987) attributed it to the Master of Borgo alla Collina. The paternity of this artist has been accepted by Gaudenz Freuler who, in a recent study mentions the influence of the International Gothic style with Iberian roots, of Bicci di Lorenzo, Lorenzo Monaco and, in particular, of the *Adoration of the Magi* by Gentile da Fabriano (Florence, Galleria degli Uffizi) dated 1423[11]. This scholar, in addition, notes a progression detached from the Late-Gothic exuberance still present in the polyptych of Borgo alla Collina, proposes a successive execution around the mid-30's and considers the painting one of the last works within his oeuvre.

This altarpiece is a work by the Master of Borgo alla Collina, a conventional figure created by Pudelko in 1938 to indicate the painter of the *Mystic Marriage of Saint Catherine and Saint Francis, Archangel Raphael with Tobias, Archangel Michael and Saint Louis of Toulouse* (dated 1423) (fig. 3) in the Casentine parish church of Borgo alla Collina. This anonymous artist, today identifiable as Scolaio di Giovanni[12], had been profoundly influenced by the revolutionary novelties of the International Gothic, learned in Spain and brought to Florence by Gherardo Starnina, to whom he was connected in a tight professional relationship, most probably a true and real "chompagnia". The closeness between these two artists, in fact, is demonstrated not only from the iconographic choices, but also from the use of the same puncture motifs and, above all, from the citations from the works by Gherardo in an almost identical manner, even in the drafting of the folds of the clothes, almost as if Scolaio had used the same drawings. In the picture discussed here, in fact, utilizes the outline of a work by Starnina of the same subject (Compton Wynytates, Warwicks, Ashley Castle, collection of the Marquis of Northampton)[13], datable presumably between 1410 and 1413. It is not known if,

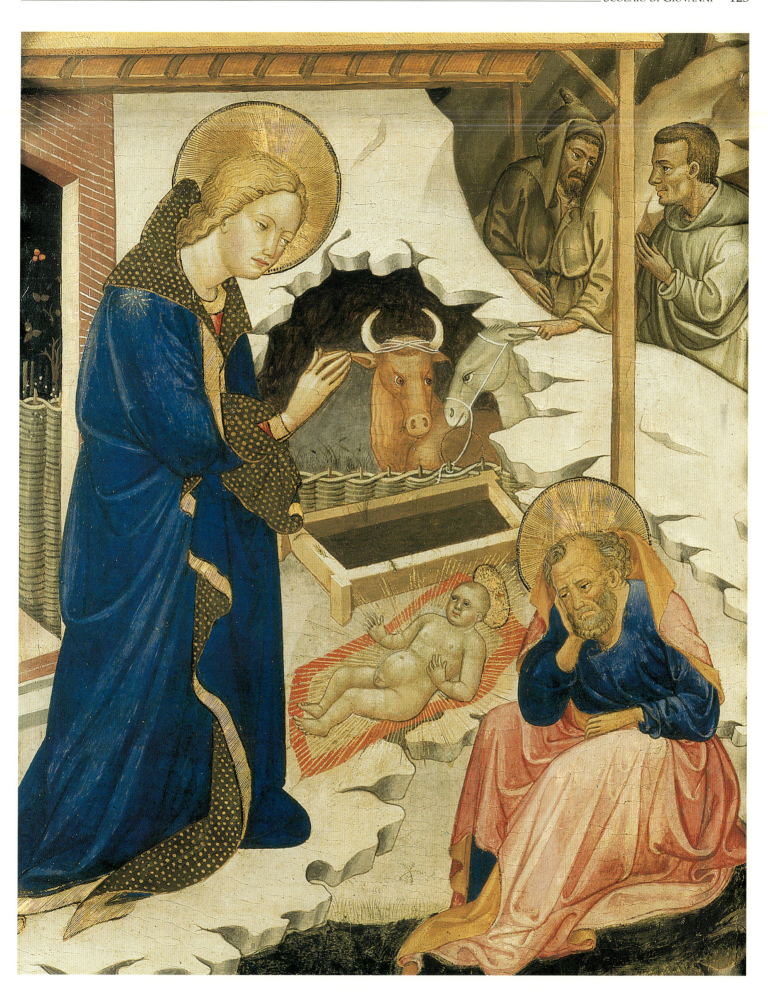

in the Starnina, as the top is now lost, there was also the scene of the *Annunciation to the Shepherds*, nevertheless, the artist does not faithfully follow the model because he moves the figure of the Child from the manger directly to the ground, and further, he does not limit himself to presenting his habitual stylistic formulas again. In fact, if the extraordinarily elongated proportions, with small heads compared to the bodies, the strong chromatic agreements, the fluent trend and the complex of the drapery of the clothes and the attention to detail that is shown within the details recalls the *Annunciation of the Virgin* of the 'Propositura' of S. Maria Assunta in Stia (fig. 4), executed in 1407 or in 1408[14], in the *Nativity* Scolaio exhibits to have been informed also certain new methods deriving from the production of Lorenzo Monaco who, in that period, had been immersed as a guiding personality of Florentine painting. The work, in a sense, recalls the Camaldese master's paintings executed from the end of the first to the beginning of the second decade of the 15th century like the Monteoliveto polyptych (Florence, Galleria dell'Accademia)[15], dated 1410 also for the presence of a figurative scene in the cusp in place of the usual tablet decoration. Updating the typical orientation, the artist prefers to look to masters of his generation, always remaining loyal to the style of the International Gothic. He uses half of the prospective in an inadequate and often ingenuous method, without looking out for proportional relationships. Nevertheless, in this scene he experiemnts with new solutions. For example, he shortens the halo of the Child and the angel that brings the announcement and he restarts the story with passages of great immediacy like the two shepherds in the background who screen their eyes to defend against the strong light emanating from the angel. Therefore, each consideration indicates an execution date for this picture in the first half of the second decade of the 15th century.

Alberto Lenza

Notes

[1] For information on this person, see M. ROCHER-JANNEAU, *Aynard, Edouard* in *The Dictionary of Art*, II, London 1996, pp. 880-881.

[2] See *Catalogue des tableaux anciens Écoles Primitives et de la Renaissance Écoles Anglaise, Flemande, Française, Hollandaise des XVII° et XVIII° siècles Tableaux Modernes Dessins et Pastels Anciens et Modernes Objets d'Art de Haute Curiosité et d'Ameublement composant la Collection de feu M. Édouard Aynard*, Paris Galerie Georges Petit, 1-4 December 1913, p. 58 lot. n. 45.

[3] See G. PUDELKO, *The Master of the Bambino Vispo* in "Art in America", XXVI, 1938, p. 58 n. 27 and the exact manuscript on the photograph of the painting conserved in the Fototeca Berenson at the Villa I Tatti.

[4] See *Notable Works of Art now on the Market* in "The Burlington Magazine", XCVIII, 1955, December, Pl. IX.

[5] For the manuscript on the photograph of the conserved painting see the Fototeca Berenson and the Istituto Germanico of Florence.

[6] See the manuscript on the photograph of the pictures (PI 132/4/51 N° 32510), now in the Fototeca Zeri.

[7] See C. SYRE, *Studien zum "Maestro del Bambino Vispo" und Starnina*, Bonn 1979, p. 173 n. 315. In 1991 it is still present in this collection (see the manuscript on the photograph of the picture now in the Fototeca Berenson).

[8] In the image of the picture published in *The Burlington Magazine* in 1955, one notes the crack that has since been restored.

[9] On the back of the photograph in the Fototeca Berenson at the Tatti is written in pencil: "Florentine XV" and then "Maestro del Bambino Vispo".

[10] For the association of the Master of the Lively Baby with Gherardo Starnina concluded in two distinct studies, see JEANNE VAN WAADENOIJEN (*A Proposal for Starnina: exit the Master del Bambino Vispo?* in "The Burlington Magazine", CXVI, 1974, pp. 82-91) and CORNELIA SYRE (*Studien zum "Maestro del Bambino Vispo" und Starnina*, Bonn 1979).

[11] See A. DE MARCHI, *Gentile da Fabriano. Un viaggio nella pittura italiana alla fine del gotico*, Milan 1992, p. 137 fig. 34.

[12] See A. BERNACCHIONI in *Mater Christi Mater Christi. Altissime testimonianze del culto mariano della Vergine nel territorio aretino*, ed. A.M. Maetzke, Cinisello Balsamo 1996, p. 46 and a monografic study on the painter soon to be published by this author.

[13] See B. BERENSON, *Quadri senza casa. Il Trecento fiorentino, V* in "Dedalo", XII, 1932, p. 185.

[14] See J. WAADENOIJEN, *Starnina e il gotico internazionale a Firenze*, Florence 1983, fig. 30. The panel constitutes the central section of a polyptych that had in its lateral panels, now lost, Saints Peter, Bartholomew, John the Baptist, Romulus, and Nereus and had been commissioned by the parish priest, Bartolomeo de' Campi and from the Count Nerius for the high altar of the Prepositura of S. Maria Assunta di Stia. CARLO BENI (*Guida illustrata del Casentino*, Florence 1908, p. 143) affirms to have discovered in the archive of this priest a document, today irreparable, that describe the original aspect of the work and brings the inscription that was on the sandal, at the time already lost, with the date 1408, while PIETRO PREZZOLINI (*Storia del Casentino*, I, Florence 1859, p. 208) gives you the date 1407.

[15] S. PASQUINUCCI in *Lorenzo Monaco. Dalla tradizione giottesca al Rinascimento*, exhibiton catalogue (Florence), eds. A. Tartuferi and D. Parenti, Florence 2006, p. 315.

Bibliography

Catalogue des tableaux anciens Écoles Primitives et de la Renaissance Écoles Anglaise, Flemande, Française, Hollandaise des XVII° et XVIII° siècles Tableaux Modernes Dessins et Pastels Anciens et Modernes Objets d'Art de Haute Curiosité et d'Ameublement composant la Collection de feu M. Édouard Aynard, Paris Galerie Georges Petit, 1-4 December 1913, p. 58 lot. n° 45 (North Italian pictural School).

R. VAN MARLE, *The Development of the Italian School of Painting*, IX, *Late Gothic Painting in Tuscany*, 1927, pp. 197 fig. 126, 618 (School of Lorenzo Monaco).

B. BERENSON, *Quadri senza casa. Il Trecento fiorentino, V* in "Dedalo", XII, 1932, pp. 183, 188; (Master of the Lively Baby?).

G. PUDELKO, *The Maestro del Bambino Vispo* in "Art in America", XXVI, 1938, p. 58, n. 27 (Master of Borgo alla Collina).

Notable Works of Art now on the Market, in "The Burlington Magazine", 1955, XCVIII, December, Pl. IX (School of Lorenzo Monaco).

B. BERENSON, *Italian Pictures of the Reinassance. A List of the Principal Artists and Their Works with an Index of Places. Florentine School*, I, 1963, p. 140 (Studio of the Master of Bambino Vispo).

M. BOSKOVITS, *Il Maestro del Bambino Vispo: Gherardo Starnina o Miguel Alcaniz?* in "Paragone", 1975, XXVI, N° 307, p. 14 n. 24 (Master of Borgo alla Collina).

C. SYRE, *Studien zum "Maestro del Bambino Vispo" und Starnina*, Bonn 1979, pp. 124, 173 n. 315, abb. 151 (Umkreis oder Nachfolge des Gherardo Starnina).

M. HERIARD DUBREUIL, *Valencia y el gótico internacional*, Valencia 1987, pp. 15, 197, fig. 36 (Maestro di Borgo alla Collina).

Giovanni di Marco, detto Giovanni dal Ponte

Firenze, 1385-1437

Madonna con Bambino in trono, incoronata da due angeli con Sant'Antonio Abate e San Giacomo Maggiore

Tavola, cm 84×55
Provenienza: collezione privata

Il lavoro qui esaminato ritrae una Madonna in trono nell'atto di essere incoronata da due angeli in volo su nuvole. Indossa una tunica di un color rosa chiaro ed è coperta da un mantello blu scuro, che nasconde la maggior parte del suo corpo e sorregge Gesù Bambino in piedi sulle sue ginocchia, mentre cerca di avvolgerlo con un pesante mantello rosso e nero. Il Bambino osserva sorridente sua madre, dallo sguardo distratto, e le accarezza il mento come a volerla confortare. La scena è molto intima e la madre risponde al gesto del figlio avvicinando la testa al suo braccino allungato. Nella sezione inferiore della scena si trovano Sant'Antonio Abate, con un porcellino ai suoi piedi, e San Giacomo Maggiore, con il bastone da pellegrino e un libro. L'iscrizione alla base del pannello, AVE·MARIA·GRATIA·PLEN[A], conferma la funzione di questo dipinto come altare devozionale.

È importante spendere due parole su i due santi che sono presenti a questa *Incoronazione della Vergine*. La bibliografia originale di Sant'Antonio Abate, nato intorno al 251 a morto nel 340 d.c., era stata scritta da Sant'Atanasio, suo discepolo. All'età di venti anni il santo, raggiunto da ispirazione divina, e dopo aver venduto tutti i suoi possedimenti e donato il ricavato ai poveri, iniziò una vita da eremita. È durante questo periodo che sopporta i famosi tormenti e tentazioni dei demoni e riesce a tenere testa al Diavolo grazie ad una forte disciplina e fede nel Signore. Si ritiene anche sia stato il fondatore del monachesimo a cui è seguita la creazione di vari monasteri sottoposti alla Regola di Sant'Agostino. La sua rappresentazione classica è spesso quella di un monaco in età avanzata, con la barba divisa in due parti e il mantello e la tunica di due differenti colori scuri. Il suo bastone, dalla forma di un Tau, vuol far riferimento alla sua vita di eremita e il maialino mostra il suo ruolo come santo patrono degli animali da fattoria[1].

Il nome di San Giacomo Maggiore non solo lo distingue da San Giacomo Minore, ma vuol anche far riferimento alla sua vicinanza a Cristo. San Giacomo era uno degli apostoli, fratello di Giovanni e cugino di Gesù Cristo. Predicatore zelante, aveva diffuso i suoi sermoni in Giudea e Samaria prima di spostarsi in Spagna. Il 25 marzo dell'anno 42(?) viene decapitato da Erode Agrippa ed è proprio questo martirio che mostra la sua estrema e profonda connessione con Dio. È spesso rappresentato come un pellegrino, con un lungo bastone e con un libro, come qui, o con una pergamena[2]. Entrambi i santi vogliono essere una rappresentazione di un'estrema disciplina e fede nell'insegnamento del Signore, e una totale devozione a Dio e suo Figlio, Gesù Cristo.

Giovanni di Marco è nato nel 1385 e muore nel 1437. È generalmente accettato come allievo di Spinello Aretino, ma è stato evidentemente influenzato anche dai suoi contemporanei fiorentini, inclusi Masolino, Masaccio, Paolo Uccello, Lorenzo Monaco e lo scultore Lorenzo Ghiberti. Nel 1410 si unisce all'Arte dei Medici e degli Speziali e tra il 1408 e il 1412 risulta iscritto anche nella Compagnia di San Luca[3]. Risale agli anni '20 l'apertura della propria bottega insieme a Smeraldo di Giovanni, con il quale collabora per i cassoni[4]. Nonostante la sua attività, sono noti i suoi problemi economici a causa dei debiti contratti per i quali fu incarcerato nel 1424, e rilasciato dopo aver accettato di ripagare i suoi debitori entro i cin-

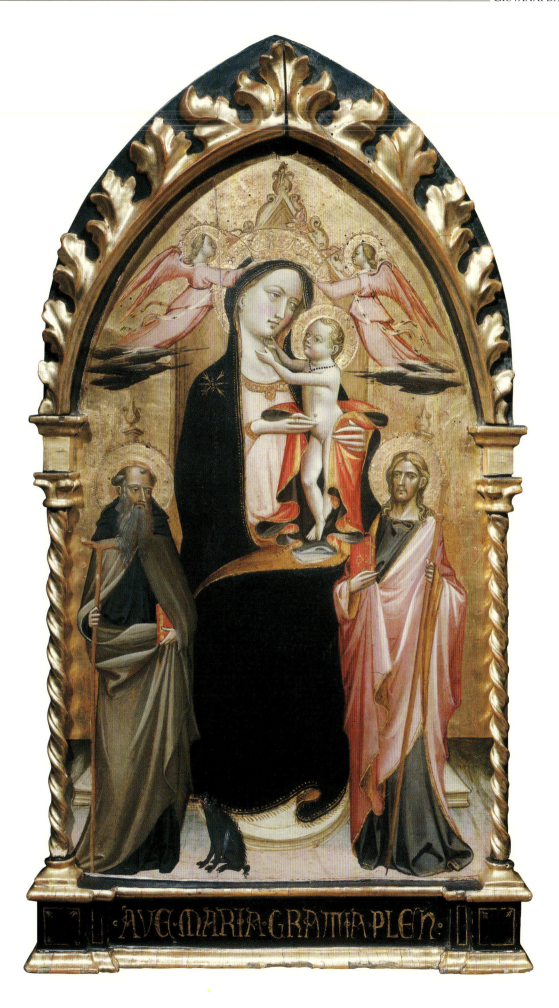

Fig. 1. *Madonna col Bambino in trono*
fra i Santi Lorenzo e Anastasia
Londra, galleria Moretti

que anni successivi; come confermato dalla menzione del suo nome, insieme a Masaccio, Antonio di Domenico e altri artisti, in una nota scritta dal falegname Zanobi Canacci, nella quale è riportato il debito di Giovanni dal Ponte per una somma di quaranticinque e i termini e le condizioni per saldarlo[5].

All'inizio del ventesimo secolo la vita di Giovanni dal Ponte è stata oggetto di un certo interesse, soprattutto dopo un articolo di Pietro Toesca[6], nel quale dichiara che gli altari del Museo di Chantilly e le tavole degli Uffizi sono dello stesso maestro degli affreschi di Santa Trinità, attribuiti al nostro artista dal Vasari[7]. Nei suoi racconti Vasari dice che Giovanni dal Ponte dipinse la Cappella degli Scali, quella di lato e la scena nella cappella centrale della chiesa. Il Conte Gamba, nella sua risposta del 1904 all'articolo di Toesca, conferma questa attribuzione, aggiungendo che era stata commissione dalla Compagnia di Orsanmichele nel 1429-1430[8].

Sulla base degli argomenti per la datazione degli affreschi di Santa Trinità e l'arresto dell'artista avvenuto nel 1424, possiamo ipotizzare una data per il nostro altare devozionale. Insieme a questi due eventi è inevitabile considerare la vasta cronologia dell'opera di Giovanni da Ponte a cura di Fabrizio Giudi. Inoltre aiuta comparare stilisticamente la presenza di San Giacomo Maggiore con lo stesso santo ritratto nella tavola dell'Accademia. La data accettata per quella pala d'altare è tra il 1420 e il 1430. La similitudine dello sguardo e della posizione ci danno l'idea che siano stati eseguiti a pochi anni l'uno dall'altro. Inoltre l'ef-

fetto dei suoi riccioli, il drappeggio e i colori delle vesti sottolineano l'alta possibilità di questa ipotesi.

È tuttavia interessante comparare questa tavola con un altro dipinto di simile struttura e composizione, la *Madonna in trono con Bambino tra i Santi Lorenzo e Anastasia*, già Moretti (fig. 1). In questa immagine la Madonna sembra cullare il Bambino col il suo braccio sinistro, mentre a destra tiene una rosa. Entrambe le figure guardano verso l'osservatore, ma il Bambino accarezza il mento di sua madre con la mano sinistra, mentre succhia un dito della destra. L'artista ha scelto anche qui, come nel nostro dipinto, di rappresentare i due santi come se si osservassero ai lati della Madonna. Inoltre la figura del trono e dello scalino hanno in entrambi i dipinti la stessa forma, ed entrambi presentano la stessa composizione con la Madonna col Bambino al centro e i santi sui i lati.

Nell'analisi di questa tavola nel catalogo Moretti della mostra del 2007 Angelo Tartuferi propone una data che si colloca nella seconda metà degli anni 20 del '400[9]. Egli fa particolare riferimento all'eleganza compositiva di Fra Angelico, che era attivo intorno al 1430, ed ha in qualche modo condizionato Giovanni dal Ponte. Ora, è proprio la relazione tra la Madonna e il Bambino che aiuta a suggerire una datazione posteriore della tavola con Sant'Anastasia e San Lorenze rispetto a quella con i Santi Antonio Abate e Giacomo Maggiore. La composizione di entrambe le tavole, come detto, è simile: questo suggerisce che possano essere vicini come data, ma la saturazione dei colori e le interazioni fisiche tra le figure implicano che il dipinto qui analizzato sia un lavoro leggermente anteriore[10], ovvero collocabile nella prima metà degli anni '20 del 1400.

Tova Rose Ossad

Note

[1] Per ulteriori informazioni sulla vita del Santo, si veda J. DE VORAGINE, *The Golden Legend: Readings on the Saints*, I, trans. Ryan, W.G., (Princeton, NJ, 1993), pp. 93-96. Per un'analisi delle diverse rappresentazioni del Santo nelle immagini toscane, si veda G. KAFTAL, G., *Saints in Italian Art: Iconography of the Saints in Tuscan Painting*, Florence 1965, pp. 62-75.

[2] Si veda G. KAFTAL, *op. cit.*, 1965, pp. 507-518.

[3] Ci sono varie ipotesi su quanto Giovanni di Marco sia entrato nella Compagnia di San Luca, anche se la più plausibile sia quella di F. GUIDI, *Per una nuova cronologia di Giovanni di Marco*, in "Paragone", XIX, 1968, pp. 29-30.

[4] Per informazioni sull'attività dei cassoni di Giovanni dal Ponte, si veda L. SBARAGLIO, *Note su Giovanni dal Ponte "cofanaio"*, in "Commentari d'Arte", 38, XIII, 2007, pp. 32-47.

[5] Si veda C. MACK, *A Carpenter's castato with information on Masaccio, Giovanni dal Ponte, Antonio di Domenico, and Others*, in "Mitteilungen des Kunsthistorischen Instituts in Florenz", XXIV, 1980, pp. 355-358.

[6] P. TOESCA, *Umili pittori Fiorentini Del Principio del Quattrocento. L'Arte*, Roma 1904, pp. 49-58.

[7] G. VASARI, *Lives of the Painters, Sculptors and Architects*, trans. G. du C. de Vere, I, London 1996, p. 195. Per una prima analisi nel tempo dei lavori di Giovanni dal Ponte, si veda C. GAMBA, *Giovanni dal Ponte*, in "Rassegna d'Arte", 4, 1904, pp. 177-186 che cerca di produrre prove per un'attribuzione a Giovanni dal Ponte e Smeraldo di Giovanni degli affreschi di Santa Trinità a Firenze confondendo però alcuni dei suoi evidenti dipinti con un maestro più antico. Una risposta a questi errori, come una cronologia rivisitata del Vasari, può essere trovata in H. HORNE, *Giovanni dal Ponte*, in "The Burlington Magazine", 9, 1906, pp. 332-337. Per un'aggiunta alla lista iniziale di Gamba si veda IDEM, *Ancora di Giovanni dal Ponte*, in "Rivista d'Arte", 6, 1906, pp. 163-168.

[8] C. GAMBA, *op. cit.*, 1904, p. 177. L. SBARAGLIO, *Santi Giovanni Battista e Peitro, Santi Paolo e Francesco, Liberazione di san Pietro, 'San Pietro in cattedra come papa e i santi Ludovico e Prospero, Martirio di san Pietro, Santi Tommaso e Giacomo maggiore, Luca e Giacomo minore, Andrea e Giovanni evangelista, Matteo e Filippo*, in Le arti a Firenze. Tra gotico e rinascimento, a cura di Giovanna Damiani, Firenze 2009, pp. 166-170.

[9] A. TARTUFERI, in *Degli Eredi di Giotto al Primo Cinquecento*, Firenze 2007, pp. 94-99.

[10] Per ulteriori informazioni su due pale d'altare di Giovanni dal Ponte che condividono un simile stile compositivo e che sono comparati come strumento di attribuzione, si veda C. SHELL, *Two triptychs by Giovanni dal Ponte*, in "The Art Bulletin", LIV, 4, 1972, pp. 41-46. Questa analisi cerca di seguire questo modello di comparazione per ipotizzare una data per il dipinto.

Madonna with Child Enthroned, Crowned by two angels with Saints Anthony Abbot and James Major

Panel, 33⅒×21⁷⁄₁₀ inches
Provenance: Private Collection

The work examined here portrays an enthroned Madonna being crowned by two flying angels on clouds. She is dressed in a light pink tunic and covered with a dark blue mantle, hiding most of her bodily attributes. She holds a standing Christ child who she attempts to wrap in heavy red and black cloth. Despite her solemn and pensive gaze, the Child looks towards His Mother as He reaches up to touch her chin, a smile upon His face as He comforts her. It is a calm moment between Mother and Son and she responds by tilting her head towards His small, outstretched arms. In the lower section of the scene stands Saint Anthony Abbot, who is accompanied by a small pig, and Saint James Major, holding a long pilgrim's staff and a book. The inscription running along the bottom of the panel reading, AVE·MARIA·GRATIA·PLEN[A], confirms the work's function as a devotional altarpiece.

The original biography for Saint Anthony Abbot, who was born circa 251 and died in 340, was written by Saint Athanasius, his pupil. At the age of twenty, the saint was inspired to sell all of his possessions, giving the profits to the poor, and began living his life as a hermit. It was then that he endured the famous torments and temptations by demons and conquered the Devil through great discipline and faith in the Lord. He is also believed to be the founder of monasticism, with most monasteries subsequently following the Rule of Saint Augustine. He is often represented as an elderly monk, with his beard parted in two sections and his cloak and tunic in two separate dark colours. His iconic staff, in the shape of a Tao, refers to his existence as a hermit and his accompanying pig shows his role as the patron saint of farm animals[1].

Saint James Major's name is meant not only to distinguish him from Saint James the Less, but to also signify his closeness with Christ. He was one of the apostles, the brother of John and cousin of Jesus Christ. As a zealous preacher, he gave sermons throughout Judea and Samaria before moving on to Spain. On 25 March, in the year 42(?), he was beheaded by Herod Agrippa and it was this martyrdom that cited him as possessing an extremely deep connection to God. He is most often represented as a pilgrim, with a large staff and either a book, as can be seen here, or a scroll[2]. Both Saint James Major and Saint Anthony Abbot represent extreme discipline, faith in the teachings of the Lord, and utter devotion to God and His Son, Jesus Christ.

Giovanni di Marco was born in 1385 and died in 1437. It is generally accepted that he was a student of Spinello Aretino, but was heavily influenced by his Florentine contemporaries who included Masolino, Masaccio, Paolo Uccello, Lorenzo Monaco and the sculptor, Lorenzo Ghiberti. In 1410, he joined the Arte dei Medici and degli Speziali and sometime between 1408 and 1413, he was most likely matriculated into the Compagnia di San Luca[3]. By the 1420s, he opened his own studio with a partner, Smeraldo di Giovanni, with whom he also collaborated on cassoni[4]. He was, however, in a great deal of debt and we know that he was jailed in 1424, but released after accepting a plan in which he paid his debtors over a period of five years. This is confirmed by the mention of his name, along with Masaccio, Antonio di Domenico and other artists, drawn up by the carpenter Zanobi Canacci. Apparently, Giovanni dal Ponte owed Zanobi's then deceased father, Michele, a sum of forty-five lire and an arrangement was sorted for the artist to pay it back[5].

There seems to have been a fascination with the life of Giovanni dal Ponte in the early twentieth century after the publication of an article by Pietro Toesca[6]. In this article, Toesca claims that altarpieces in the Museum of Chantilly and panels in the Uffizi were by the same master as the frescoes of Santa Trinità, Florence, attributed to this artist by Vasari[7]. In his

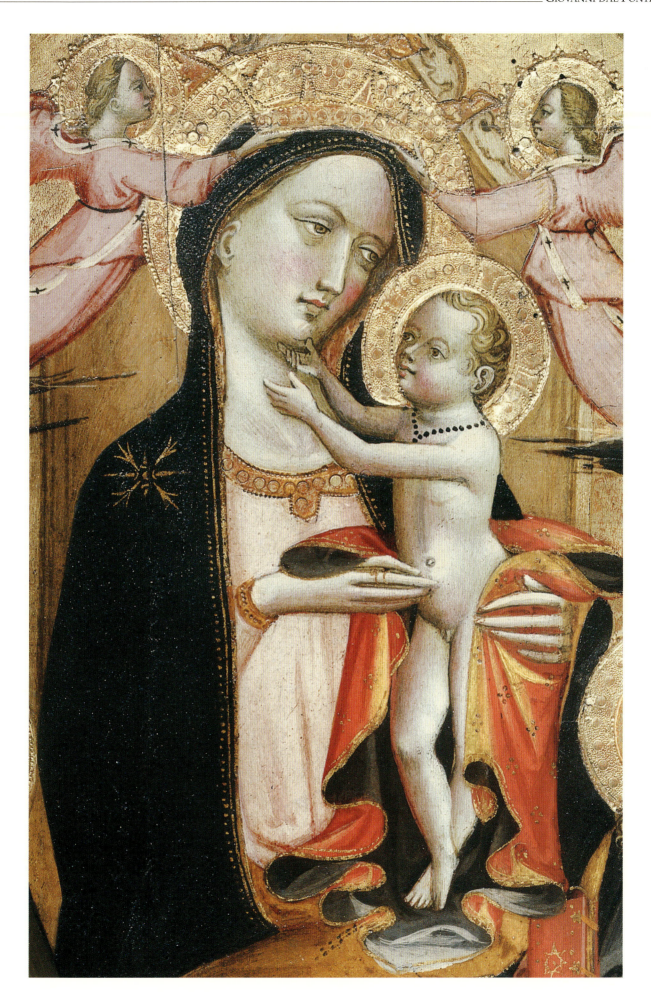

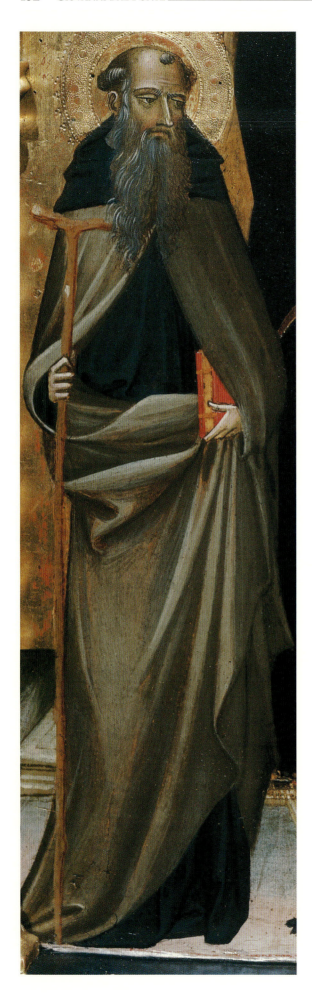

account, Vasari says that Giovanni dal Ponte painted the Chapel of the Scali as well as the one alongside it, and a scene in the main chapel of the Church. Count Gamba, in his 1904 response to Toesca's article, confirms this attribution, adding that it was commissioned by the Capitani di Orsanmichele circa 1429-1430[8].

It is with the dating arguments for the frescoes of Santa Trinità and the artist's 1424 imprisonment that we must contemplate a date for our devotional altarpiece. Alongside these two events, it is imperative to consider Fabrizio Giudi's extensive chronology of Giovanni dal Ponte's oeuvre. In order to help affirm the decade of our own altarpiece, the presence of Saint James Major can be used in a stylistic comparison to the same saint portrayed in the altarpiece in the Accademia. The accepted date of this altarpiece is between 1420 and 1430. The similarity of the saint's gaze and stance give the initial suggestion that they were both executed within a few years of each other. Yet, the colouring, the effect of his curls and the drapery and colours of his robes truly underline the probability of this hypothesis.

In order to further prove this theory, we must now compare this altarpiece to another picture, of similar composition and structure, Moretti's *Madonna and Child enthroned between Saints Lawrence and Anastasia* (fig. 1). In this image, the Madonna stands on a step as the Christ is cradled in her left arm and, with her right, she holds a blooming rose. Both figures look out towards the viewer, but the Child reaches out towards His mother with His left hand, while sucking on the fingers of His right. The artist also chooses to portray Saints Lawrence and Anastasia as looking at each other, as opposed to presenting the Madonna as do Saints Anthony Abbot and James Major. The outline of the throne in the panel analysed here and the step in the other Moretti panel have the same shape, and both panels present the same composition of a central Madonna and Child with a saint on either side.

In his analysis of this altarpiece in Moretti's 2007 exhibition catalogue, *Dagli eredi di Giotto al primo Cinquecento*, Angelo Tartuferi assigns a date in the later half of the 1420's.[9] He specifically cites the compositional elegance of Fra Angelico, who was highly active in around 1430, as having an effect on Giovanni dal Ponte. The relationship between the Madonna and Child helps to suggest that the Saints Anastasia and Lawrence panel dates after the Saints Anthony Abbot and James Major. The composition of both panels is similar, which suggests that they are close in date, yet the saturation of colour and the physical interactions between the figures, implies that the panel portraying Saints Anthony Abbot and James Major, is a slightly earlier work[10]. The stylistic difference between the two panels suggests that there are a number of years between the two; yet, we know that, in dating the artist's works, it is the composition that ties together similar images. It is therefore possible to date this panel to the earlier half of the 1420's.

Tova Rose Ossad

Notes

[1] For more information on the Life of Saint Anthony Abbot, see JACOBUS DE VORAGINE, *The Golden Legend: Readings on the Saints*, I, trans. W.G. Ryan, Princeton, NJ, 1993, pp. 93-96. For an analysis of diverse representations of the saint in Tuscan images, see G. KAFTAL, *Saints in Italian Art: Iconography of the Saints in Tuscan Painting*, Florence, 1965, pp. 62-75.

[2] See G. KAFTAL, *op. cit.*, 1965, pp. 507-518.

[3] There are various theories arguing when Giovanni di Marco joined the Compagnia di San Luca, but this analysis will accept the conclusions of Fabrizio Guidi, see F. GUIDI, *Per una nuova cronologia di Giovanni di Marco*, in "Paragone", XIX, 1968, pp. 29-30.

[4] For information on Giovanni dal Ponte's *cassoni*, see L. SBARAGLIO, 'Note su Giovanni dal Ponte "cofanaio"', *Commentari d'Arte*, 38, XIII, 2007, pp. 32-47.

[5] See C. MACK, *A Carpenter's castato with information on Masaccio, Giovanni dal Ponte, Antonio di Domenico, and Others*, in "*Mitteilungen des Kunsthistorischen Instituts in Florenz*", XXIV, 1980, pp. 355-8.

[6] P. TOESCA, *Umili pittori Fiorentini Del Principio del Quattrocento. L'Arte*, Rome, 1904 pp. 49-58.

[7] G. VASARI, *Lives of the Painters, Sculptors and Architects*, trans. G. du C. de Vere, I, London, 1996, p. 195. For an early analysis of works by Giovanni dal Ponte as well as the beginnings of modern commentary on contemporary influences, see C. GAMBA, *Giovanni dal Ponte*, in "Rassegna d'Arte", 4, 1904, pp. 177-186. Gamba's specific thesis is to provide evidence for an attribution of Giovanni dal Ponte and Smeraldo di Giovanni to the frescoes in Santa Trinità, Florence, but he does confuse some of his evidentiary pictures with an early master. A response to these mistakes as well as a revised chronology of the artist with an analysis of Vasari's account can be found in H. HORNE, *Giovanni dal Ponte*, in "*The Burlington Magazine*", 9, 1906, pp. 332-337. For additions to Gamba's initial list of attributions, see C. GAMBA, *Ancora di Giovanni dal Ponte*, in "Rivista d'Arte", 6, 1906, pp. 163-168.

[8] C. GAMBA, *op. cit.*, 1904, p. 177. For more recent scholarship on works attributed to Giovanni dal Ponte, see L. SBARAGLIO, *Santi Giovanni Battista e Peitro, Santi Paolo e Francesco, Liberazione di san Pietro, 'San Pietro in cattedra come papa e i santi Ludovico e Prospero, Martirio di san Pietro, Santi Tommaso e Giacomo maggiore, Luca e Giacomo minore, Andrea e Giovanni evangelista, Matteo e Filippo*, in *Le arti a Firenze. Tra gotico e rinascimento*, ed. Giovanna Damiani, Florence 2009, pp. 166-170.

[9] A. TARTUFERI, in *Degli Eredi di Giotto al Primo Cinquecento*, Florence 2007, pp. 94-99.

[10] For more information on two other altarpieces by Giovanni dal Ponte which share a similar stylistic composition and compared as a tool of attribution and dating, see C. SHELL, *Two triptychs by Giovanni dal Ponte*, in "The Art Bulletin", LIV, 4, 1972, pp. 41-46. This analysis attempts to follow this model of comparison in hypothesizing a date for the panel.

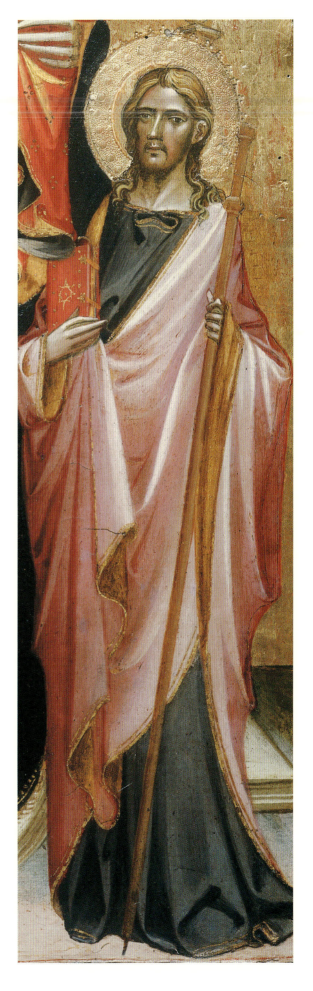

Andrea di Giusto

Firenze, documentato dal 1420-21 – morto il 2 settembre 1450

Madonna col Bambino e due angeli

Tavola, cm 82×50,5
Provenienza: Montecarlo, vendita Sotheby's, 2 dicembre 1989, collezione privata

L'attribuzione dell'opera ad Andrea di Giusto è fuori discussione ed è stata confermata verbalmente anche in epoca recente da Miklós Boskovits ed Everett Fahy. All'interno del non foltissimo catalogo riconducibile con certezza al ricettivo artista fiorentino, il dipinto risulta fra quelli di maggior interesse, soprattutto nella prospettiva di documentare la sua precoce attenzione nei riguardi dei moduli formali masacceschi, di cui – com'è noto – egli è talvolta uno degli 'imitatori' più convinti e scrupolosi[1]. Purtroppo le energiche puliture del passato hanno inciso in maniera sensibilmente negativa soprattutto negli incarnati delle figure, in particolare nel volto della *Madonna*, diminuendone non poco il modellato che all'origine si accordava con certezza al forte impianto plastico-spaziale che ancora oggi si coglie distintamente nel gruppo centrale. I lievi e calibrati risarcimenti eseguiti da Umberto Ticci hanno consentito di neutralizzare – in maniera assai 'trasparente' e opportuna a nostro avviso – la fastidiosa rete di rotture causate dalla sensibile abrasione della superficie pittorica, che risultava assai compromettente per la leggibilità del volto della *Madonna* in particolare, nonché dei due angeli ai lati. Anche la lacuna in basso riguardante uno dei motivi decorativi a foglia del tappeto, è stata risolta con un intervento di natura integrativa e, tuttavia, chiaramente distinguibile. In tal modo, quest'opera d'indubbio interesse e rilievo, si presenta in condizioni di sufficiente leggibilità ed in grado di trasmetterci ancora in maniera chiara il messaggio artistico di Andrea di Giusto, verosimilmente del principio degli anni quaranta del Quattrocento.

La ferma impostazione del gruppo divino rimanda subito ad esemplari analoghi nell'ambito della tradizione fondamentale masaccesco-angelichiana, ma accoglie molto probabilmente anche i primi riflessi dell'interpretazione fornitane dal giovane Filippo Lippi.

I notevoli accenti di ricchezza esornativa che si colgono nel dipinto – la spilla preziosa che chiude sotto il collo l'ampio mantello indossato dalla *Vergine*, la ricca decorazione punzonata del drappo rosso che copre il sedile sul quale è seduta, lo sfarzoso tappeto ai suoi piedi – rinviano in maniera particolare ad alcune opere ritenute a ragione dai critici appartenenti alla fase più inoltrata nel percorso sin qui noto dell'artista, che lasciano trasparire un gusto assai analogo. Si veda, ad esempio, la bella *Madonna col Bambino* (fig. 1) del Museo d'Arte Sacra a Montespertoli (Firenze), purtroppo sensibilmente decurtata nella parte inferiore, oppure il trittico di Incisa Valdarno (fig. 2) proveniente dalla chiesa di Sant'Andrea a Mormiano. Tuttavia, la tavola qui discussa, sembrerebbe da ritenere un documento assai raro del versatile artista fiorentino per l'assenza pressoché totale di accenti di cultura tardogotica, che al contrario riguardano la stragrande maggioranza della sua produzione. I confronti stilistici più convincenti sono da ricercare a mio avviso con alcuni brani della decorazione ad affresco della Cappella dell'Assunta nel Duomo di Prato, dove il Nostro intervenne per completare il lavoro lasciato bruscamente interrotto da Paolo Uccello, che l'aveva progettato ed anche eseguito in buona parte. Gli affreschi pratesi sono collocati dalla critica nella seconda metà degli anni trenta: pertanto, a distanza di oltre un decennio dal ricordo pisano del 1426 che lo vede legato a Masaccio, troviamo ancora una volta Andrea di Giusto – che certamente non fu artista di altissimo livello – accanto ad un protagonista di prima grandezza

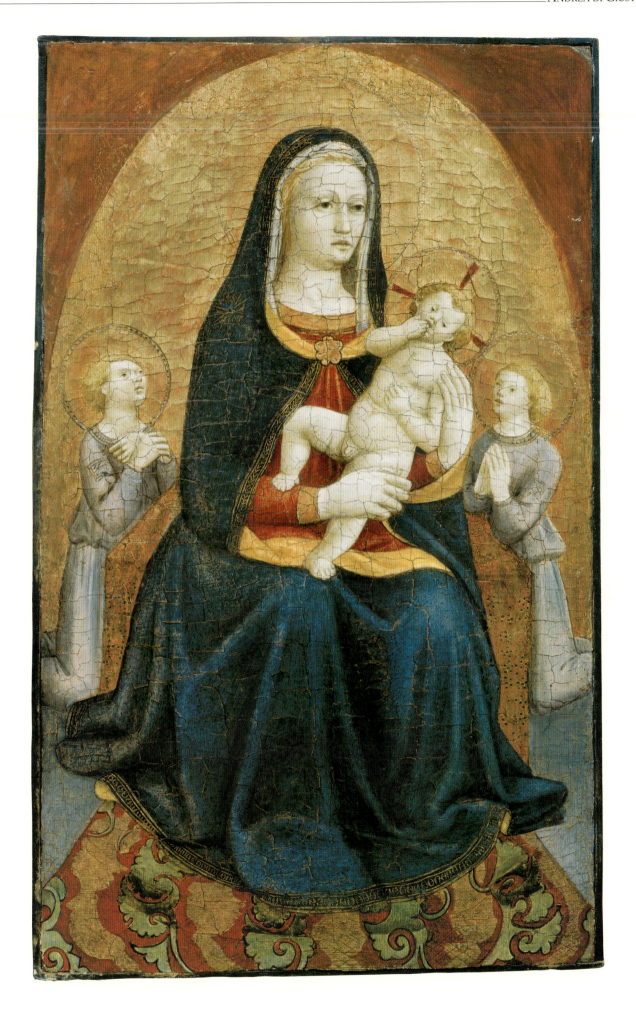

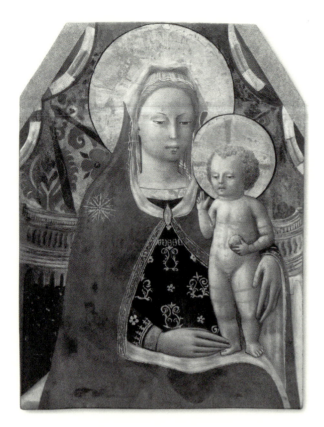

dell'arte fiorentina di quel tempo[2]. Il *Santo Stefano* del riquadro pratese con la *Lapidazione* si confronta benissimo a mio modo di vedere con il dipinto qui discusso, in particolare con l'angelo di destra che si presenta in posa esattamente speculare (figg. 3-4). Le due figure sono accomunate dal medesimo timbro emotivo imbambolato ed inerte, nonché dalla tipica semplificazione formale delle mani, che rientra nell'esotica parata di personaggi disarticolati e 'disossati' che contraddistingue gli affreschi pratesi del nostro artista. La veste damascata del santo martirizzato rimanda d'altra parte al gusto ornato di matrice invincibilmente tardogotica già sottolineato tra le caratteristiche precipue di Andrea di Giusto.

Per tali aspetti ritengo quindi che la datazione più attendibile per il nostro dipinto sia da collocare qualche tempo dopo gli affreschi di Prato, al principio degli anni quaranta, in prossimità stilistica con le altre rarissime prove in cui il pittore sembra mostrarsi pressoché totalmente affrancato dalla matrice culturale tardogotica di fondo che gli è propria: si veda, ad esempio, la *Crocifissione fra i dolenti, la Maddalena e San Bernardo degli Uberti* del Museo del Petit Palais di Avignone[3] (fig. 5).

Angelo Tartuferi

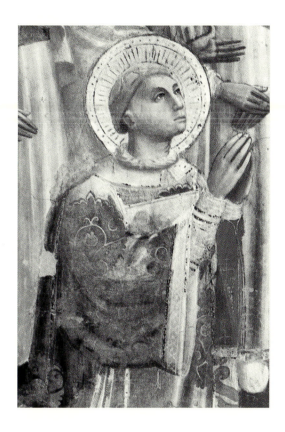

Fig. 1. Andrea di Giusto
Madonna col Bambino
Montespertoli (Firenze), Museo di
Arte Sacra

Fig. 2. Andrea di Giusto
*Madonna col Bambino in trono,
San Michele Arcangelo, San Giovanni
Evangelista*
Incisa Valdarno (Firenze), chiesa
di Sant'Alessandro

Fig. 3. Andrea di Giusto
Martirio di Santo Stefano (particolare)
Prato, Duomo

Fig. 4. Andrea di Giusto
Angelo adorante (particolare)
Galleria Moretti

Fig. 5. Andrea di Giusto
*Crocifissione fra i dolenti, la Maddalena
e San Bernardo degli Uberti*
Avignone, Musée du Petit Palais

Note

[1] Su Andrea di Giusto, citato come *garzone* di Masaccio nel 1426 a Pisa nei documenti relativi all'esecuzione del polittico per la chiesa del Carmine, e per la bibliografia relativa, si può rimandare, tra gli altri, a: M. Boskovits, *Manzini, Andrea di Giusto*, in *Dizionario Bolaffi dei pittori e degli incisori italiani dall'XI al XX secolo*, vol. VII, Torino 1975, p. 159; R. Fremantle, *Florentine Gothic Painters*, London 1975, pp. 513-522; C. Caneva-S. Scarpelli, *Andrea di Giusto. Il Trittico di San Michele a Mormiano*, Incisa Val d'Arno 1984; A. Padoa Rizzo, *Andrea di Giusto Manzini*, in *Allgemeines Künstler-Lexikon*, II, Leipzig 1986, pp. 995-997; F. Petrucci, *Andrea di Giusto Manzini*, in *La pittura in Italia. Il Quattrocento*, tomo II, Milano 1987, p. 557; O. Pujmanová, *Andrea di Giusto in the National Gallery in Prague*, in "Bulletin of the National Gallery in Prague", 1, 1991, pp. 5-10; R. Caterina Proto Pisani, in *Il Museo di Arte Sacra a Montespertoli*, Firenze 1995, pp. 30-31; A. Padoa Rizzo, *Biografia di Andrea di Giusto*, in *La Cappella dell'Assunta nel Duomo di Prato*, Prato 1997, p. 145; J. Dunkerton-D. Gordon, *The Pisa Altarpiece*, in *The Panel Paintings of Masolino and Masaccio. The Role of Technique*, ed. by C.B. Strehlke e C. Frosinini, Milan 2002, p. 90; A. Tartuferi, in *Miniatura del '400 a San Marco. Dalle suggestioni avignonesi all'ambiente dell'Angelico*, catalogo della mostra (Firenze), Firenze 2003, pp. 77, 148-149, 155-156.

[2] La paternità di Paolo Uccello per la maggior parte degli affreschi della Cappella dell'Assunta del Duomo di Prato fu affermata per la prima volta da C. L. Ragganti, *Intorno a Filippo Lippi*, in "La Critica d'Arte", III, 1938, pp. 24-25. La datazione delle pitture è posta nel 1433-34 da A. Angelini, *Paolo Uccello, il beato Jacopone da Todi e la datazione degli affreschi di Prato*, in "Prospettiva", n. 61, 1991, pp. 49-53; essa tuttavia è posticipata più plausibilmente nella seconda metà degli anni trenta da A. Padoa Rizzo, *op. cit.*, 1997 e M. Boskovits, *Appunti sugli inizi di Masaccio e sulla pittura fiorentina del suo tempo*, in *Masaccio e le origini del Rinascimento*, catalogo della mostra (San Giovanni Valdarno) a cura di L. Bellosi, Milano 2002, p. 74 n. 47.

[3] Per il dipinto di Avignone si veda in M. Laclotte-E. Moench, *Peinture italienne. Musée du Petit Palais, Avignon*, Paris 2005, p. 57.

Bibliografia

Importants Tableaux Anciens, catalogo della vendita Sotheby's, Montecarlo, 2 dicembre 1989, lotto n. 300 (Andrea di Giusto).

Madonna and Child with two angels

Panel, 32³⁄₁₀×19⁵⁄₁₀ inches
Provenance: Monaco, Monte-Carlo, Sotheby's, 2 December 1989; Private Collection

The attribution of this work to Andrea di Giusto is beyond doubt and has recently been verbally confirmed by Miklós Boskovits and Everett Fahy. With the quite thin catalogue of certainty surrounding this respective Florentine artist and with the prospective of documenting his precocious attention in regards to the Masaccio-like formal models, of which – as is noted – he is sometimes one of the most convincing and scrupulous 'imitators', this painting emerges as one of great interest[1]. Unfortunately, the energetic cleanings of the past have carved into the surface in a slightly negative manner, especially in the figures, particularly in the face of the Madonna. This has diminished the initial model that the artist confidently realized for a strong spatially-plastic system that, even today, can be distinctly noticed within the central group. The light and calibrated repairs done by Umberto Ticci have neutralised – in a quite 'transparent' and appropriate manner, in my opinion – the fastidious network of breaks caused by the sensitive abrasions of the pictorial surface, which makes it particularly compromising to read the face of the Madonna, as well as the two side angels. Also, the gap cut at the bottom into one of the decorative motifs of the leaves of the carpet, has been resolved with an intervention of supplementary nature and, above all, clearly distinguishable. In any case, this work of doubtless interest and relief, is presented in a condition of sufficient legibility and is capable of still transmitting to us, in a clear manner, the artistic message of Andrea di Giusto, ostensibly close to the principle of the 1440's.

The closed planning of the divine group immediately recalls analogous examples within the sphere of the fundamental tradition of Masaccio and Fra Angelico, but also maintains, very possibly, the first reflexes of the supplied interpretation by the young Filippo Lippi.

The notable accents of decorative richness that come together in the painting – the precious brooch closed beneath the neck over the ample mantle worn by the Virgin, the rich decoration punched into the red drape that covers the seat where she is sitting, the opulent carpet at her feet – returning in a particular manner to other works, are correctly retained by critics as belonging to the advanced phase in the career of the artist who shows a very analogous taste. One can see, for example, the beautiful *Madonna and Child* (fig. 1) in the Museo dell'Arte Sacra in Montespertoli (Florence), unfortunately very damaged in the lower section, or the triptych of Incisa Valdarno (fig. 2) from the Church of Sant'Andrea in Mormiano. Nevertheless, the panel discussed here seems to have been retained as a rare document of the versatile Florence artist amongst an almost total absence of the late Gothic cultural accents, which is present in the large majority of his production. The most convincing stylistic comparisons are to be found, in my opinion, in some passages of the decoration of the Chapel of the Assumption in the Duomo of Prato, where our artist intervened to complete the suddenly abandoned work by Paolo Uccello, who had planned and also completed a big section. These frescoes in Prato are placed by experts in the second half of the 1430's: therefore, at a distance of another ten years from the Pisan memory of 1426 that is connected to Masaccio, we find yet again, Andrea di Giusto – who was certainly not an artist of such a high level – next to a protagonist of true greatness in Florentine art at the time[2]. The *Saint Stephen* of the panel in Prato, along with the *Lapidation*, can be compared very well, in my method of viewing, with the painting discussed here, in particular with the angel to the right that presents itself in a pose that is mirrored exactly (figs. 3-4). The two figures are associated with the same emotive, vacant and inert signature, as well as the typical formal simplification of the hands. They re-enter into the shielded exotic of unarticulated and 'boned' characters that mark our artist's frescoes in Prato. The damask dress of the martyred saint

recalls, on the other hand, the ornate taste of late Gothic roots already underlined within the fundamental characteristics of Andrea di Giusto.

In every aspect, I therefore maintain that the most reliable dating for our picture is to place it a bit after the frescoes in Prato, at the beginning of the 1440's. This is in stylistic closeness with the other rare works in which the painter seems to show himself completely freed from the foundations of the late Gothic cultural matrix which was his own: one can see this, for example, with the *Crucifixion with Mourners, the Magdalene and Saint Bernard of the Uberti* of the Musée du Petit Palais in Avignon[3] (fig. 5).

Angelo Tartuferi

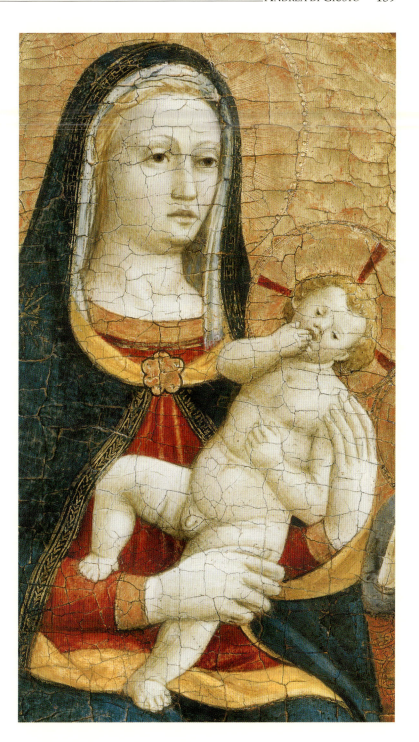

Notes

[1] On Andrea di Giusto, cited as Masaccio's *garzone* or 'boy' in 1426 in Pisa in the relative documents for the execution of a polyptych for the Carmine Church, and for the relative bibliography, one can consult, among others: M. Boskovits, *Manzini, Andrea di Giusto*, in "Dizionario Bolaffi dei pittori e degli incisori italiani dall'XI al XX secolo", vol. VII, Turin 1975, p. 159; R. Fremantle, *Florentine Gothic Painters*, London 1975, pp. 513-522; C. Caneva-S. Scarpelli, *Andrea di Giusto. Il Trittico di San Michele a Mormiano*, Incisa Val d'Arno 1984; A. Padoa Rizzo, *Andrea di Giusto Manzini*, in *Allgemeines Künstler-Lexikon*, II, Leipzig 1986, pp. 995-997; F. Petrucci, *Andrea di Giusto Manzini*, in *La pittura in Italia. Il Quattrocento*, vol. II, Milan 1987, p. 557; O. Pujmanová, *Andrea di Giusto in the National Gallery in Prague*, in "Bulletin of the National Gallery in Prague", 1, 1991, pp. 5-10; R. Caterina Proto Pisani, in "Il Museo di Arte Sacra a Montespertoli", Florence 1995, pp. 30-31; A. Padoa Rizzo,*Biografia di Andrea di Giusto*, in "La Cappella dell'Assunta nel Duomo di Prato", Prato 1997, p. 145; J. Dunkerton-D. Gordon, *The Pisa Altarpiece*, in "The Panel Paintings of Masolino and Masaccio. The Role of Technique", eds. C.B. Strehlke and C. Frosinini, Milan 2002, p. 90; A. Tartuferi, in *Miniatura del '400 a San Marco. Dalle suggestioni avignonesi all'ambiente dell'Angelico*, exhibition catalogue (Florence), Florence 2003, pp. 77, 148-149, 155-156.

[2] The attribution of Paolo Uccello for the majority of the frescoes in the Chapel of the Assumption in the Duomo of Prato has been affirmed, for the first time, by C.L. Raggianti, *Intorno a Filippo Lippi*, in "La Critica d'Arte", III, 1938, pp. 24-25. The dating of these works has been set to 1433-34 by A. Angelini, *Paolo Uccello, il beato Jacopone da Todi e la datazione degli affreschi di Prato*, in "Prospettiva", n. 61, 1991, pp. 49-53; although, it is more plausible to place it in the second half of the 1430's as argues A. Padoa Rizzo, *op. cit.*, 1997 and M. Boskovits, *Appunti sugli inizi di Masaccio e sulla pittura fiorentina del suo tempo*, in *Masaccio e le origini del Rinascimento*, exhibition catalogue of San Giovanni Valdarno, ed. L. Bellosi, Milan 2002, p. 74 n. 47.

[3] For the picture in Avignon, see M. Laclotte-E. Moench, *Peinture italienne. Musée du Petit Palais, Avignon*, Paris 2005, p. 57.

Bibliography

Importants Tableaux Anciens, Sotheby's, Monaco (Monte-Carlo), 2 December 1989, lot n. 300 (Andrea di Giusto).

Madonna col Bambino allattante tra San Giovanni battista e Sant'Antonio da Padova; San Michele arcangelo e San Pietro martire, Arcangelo Gabriele annunciante (anta sinistra); *San Girolamo e San Sebastiano, Vergine annunciata* (anta destra)

Tavola, cm 64,5×28,5 (elemento centrale); cm 63×14,2 (ciascun laterale)
Provenienza: collezione privata

Le lingue fogliacee che ornano le due antine, anche se spezzate al vertice delle foglie e ridorate, sono originali, mentre quelle al centro sono di restituzione. In sede di restauro si è deciso di reintegrare una serie di archetti nello scomparto centrale, perché è stato ritrovato il solco di innesto di tale elemento al vertice dei due piedritti, sul lato interno. Questo è particolarmente profondo, di modo che la figurazione mediana appare arretrata come in un forte rincasso, valorizzato dagli archetti, secondo una struttura completamente diversa da quella dei trittici di devozione toscani. La visione laterla mette in valore la profondità della cassa centrale. Questi ragionati risarcimenti, inclusa la ridoratura della cornice, correttamente dichiarati, mirano a restituire l'unità di lettura di un manufatto che deve il suo pregio anche alla conservazione integra del centrale e delle sue ante e della pittura sul retro di tutti e tre gli elementi (fig. 1), con una finta marmorizzazione assai vistosa e policroma, perfezionata con colore bianco a spruzzo. L'anta destra presenta il danno dovuto ad una bruciatura di candela, in corrispondenza della parte bassa del San Sebastiano, che era stato goffamente ricostruito facendo sparire entrambe le gambe dietro alla colonna, e che ora è stato più plausibilmente integrato, in maniera comunque riconoscibile, da Lucia Biondi, che ha curato il restauro.

Il curioso autore di questo trittichino si caratterizza per incisioni sommarie ma abbondanti dell'oro, stesure magre e pennellate liquide, riprese in maniera icastica sui profili. Si diverte a sollevare in aria con pochi rapidi colpi di colore le ciocche bionde e vaporose del San Michele, ad inarcare all'inverosimile la posa elastica di quest'ultimo o la palma di San Pietro martire, a stropicciare il cartiglio dell'arcangelo iscritto con l'"AVE MARIA", ad irrorare di sangue la tunica del martire domenicano, a far sbocciare come un fiore di campo le labbra rosa della Vergine sul volto latteo.

Questo pittore va identificato in un delizioso *petit maître* ricostruito da Federico Zeri, in due articoli pubblicati sulla rivista di Roberto Longhi, "Paragone", rispettivamente nel 1950 (era il terzo fascicolo di quella gloriosa rivista!), sotto il nome critico di "Maestro del 1456"[1], e nel 1960 con il suo vero nome biografico, Giovanni da Gaeta, grazie alla corretta lettura della firma "IOH(ann)ES CAJETANUS PIN(xit)" (prima storpiato in "SAGITANUS") in calce al *Sant'Antonio abate* datato 1467, già appartenuto alla collezione Spiridon a Roma, alla luce di quella più chiara "MAG(ister) IOANNES DE CAJETA ME PINXIT", sul retro della *Maiestas Domini* del Duomo di Sezze Romano, datato 1472, riconosciuto frattanto da Nolfo di Carpegna[2]. Lo studioso romano, che pur eccedette per amore del pittore da lui riscoperto nel definirlo "il notevole autore del trittico di Gaeta", lo presentò in maniera appropriata come "personalità lieve, ma schietta". Dopo l'apertura di Zeri, che brillantemente identificava anche una sua opera nel Museo civico di Pesaro (*San Bernardino tra San Ludovico da Tolosa e Santa Chiara*, ma derivata da Gubbio) e una *Madonna della Misericordia* nel Museo Wawel a Cracovia, proveniente da Ardara in Sardegna, con la data 1448, che è a tutt'oggi la più antica riferibile con certezza a dipinti del Gaetano, si sono aggiunte varie attribuzioni da parte di Michel Laclotte, Ferdinando Bologna, Luigi Salerno ed altri ancora, riconoscendolo anche in

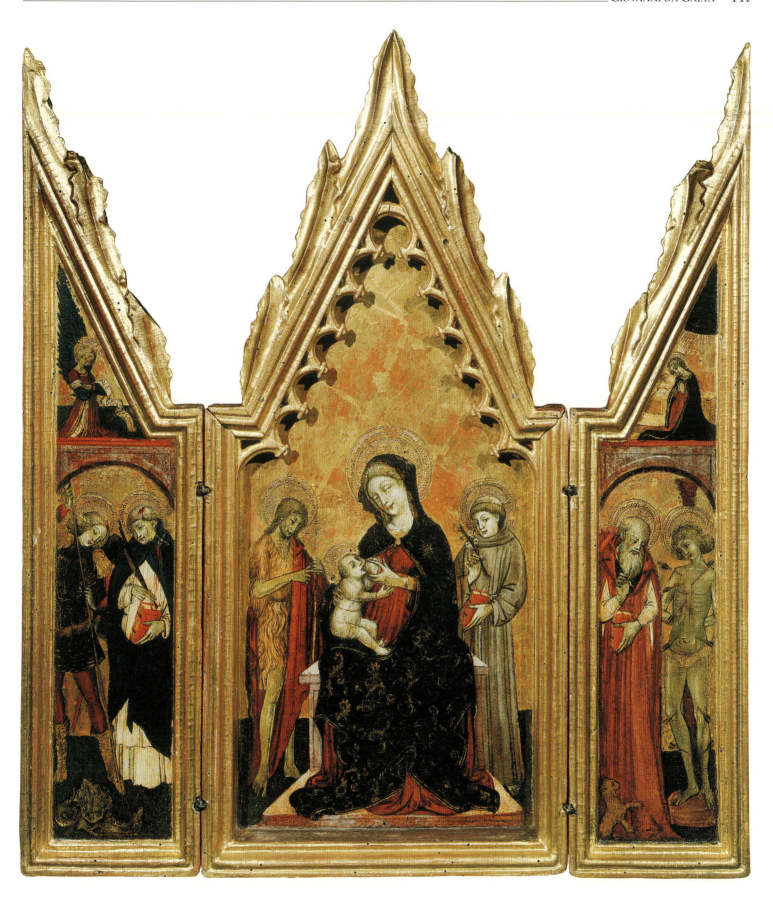

Fig. 1. Giovanni da Gaeta
Trittico (retro)
Galleria Moretti

area strettamente più prossima a Napoli (Maiori) e perfino a Maiorca, a conferma del possibile irraggiamento nell'occidente mediterraneo delle opere di un pittore che era di casa in una cittadina di mare non secondaria come Gaeta[3]. Il numero maggiore di dipinti, polittici ma anche affreschi, è localizzato a Gaeta e nella zona circostante (Fondi, Itri, Sezze Romano), ma è evidente come il pittore si fosse formato in un centro più rilevante, con ogni probabilità a Napoli verso il 1440, raccogliendo gli ultimi echi di un linguaggio tardogotico, fastoso ed espressivo, alimentato di nuova fiamma dal lombardo Leonardo da Besozzo, figlio del grande Michelino, ma che aveva potuto giovarsi, nel campo pittorico, di importanti contributi liguri (Andrea de Aste) e marchigiani (Pietro di Domenico[4] e il Maestro di Pedimonte d'Alife; in quest'ultimo ritroviamo ad esempio le architetture accese di viola, come nel trono della Vergine e nelle arcate che sovrastano le coppie di santi delle antine). Zeri metteva in luce, nella mimica fortemente caratterizzata, un possibile rapporto anche con Bartolomeo da Tommaso, attivo nell'Urbe un po' troppo tardi, al tempo di papa Niccolò V (1451), ma le affinità indubbie coi pittori marchigiani, come Giacomo di Nicola da Recanati o Paolo da Visso, si spiegano con gli stessi antefatti partenopei. A riprova dell'educazione napoletana Zeri era in grado di riconoscere una primizia di Giovanni da Gaeta nell'affresco con l'*Arcangelo Gabriele annunciante e il Battista*, in San Giovanni a Carbonara, già creduto di Leonardo da Besozzo[5]. Vale la pena di notare come la positura del Prodromo, la stessa sagoma del mantello che ricade da una spalla e si infila tra le due gambe, è sovrapponibile a quella della stessa figura in questo trittichetto, a destra della Vergine, a conferma della bontà dell'attribuzione di Zeri, non ovvia e pertanto fondamentale per ricostruire la formazione del pittore. L'iniziale radicamento napoletano è del resto suffragato anche dalle affinità con pittori attivi nella Campania meridionale come il Maestro dell'Incoronazione di Eboli e Pavanino Panormita[6].

La posa vezzosa delle mani destre di San Francesco e di San Girolamo, assai comune nella pittura marchigiana tra Pietro di Domenico e Giacomo di Nicola, ricorda quelle della Santa Chiara di Pesaro e della Sant'Orsola nell'affresco che la ritrae trionfante tra infinite compagne, nella Pinacoteca civica di Gaeta. I volti ammiccanti, in particolare quello di Maria, e le *silhouettes* svelte fanno pensare ad una data ancora abbastanza precoce nel percorso di Giovanni da Gaeta, intrisa di tenere nostalgie tardogotiche, a metà tra la *Madonna della Misericordia* del Wawel, del 1448, e il trittico dell'*Incoronazione della Vergine* (fig. 2) di Santa Lucia a Fondi, del 1456, dove peraltro i panneggi sono già più ritagliati e meno morbidi nei ricaschi. In favore di tale cronologia milita anche il dettaglio, di remota estrazione gentiliana, del mantello della Vergine rigirato a metà sopra il capo.

L'interesse precipuo di questo trittichino è quello di presentare per la prima volta, se non sbaglio, un dipinto di devozione personale e di agile formato di questo pittore, finora noto solo per grandi tavole ed affreschi.

Andrea De Marchi

Fig. 2. Giovanni da Gaeta
*Incoronazione della Vergine, tra le Sante
Agata e Lucia* a sinistra
e *Margherita e Caterina* a destra,
nelle cimase *San Pietro, Dio Padre,
San Paolo*
Fondi (Latina), Chiesa di Santa Lucia

Note

[1] F. ZERI, *Il Maestro del 1456*, in "Paragone", I, 1950, 3, pp.19-25, ried. in *Giorno per giorno nella pittura. Scritti sull'arte dell'Italia centrale e meridionale dal Trecento al primo Cinquecento*, Torino 1992, pp. 191-194.

[2] F. ZERI, *Perché Giovanni da Gaeta e non Giovanni Sagitano*, in "Paragone", XI, 1960, 129, pp. 51-53, ried. in *Giorno per giorno nella pittura. Scritti sull'arte dell'Italia centrale e meridionale dal Trecento al primo Cinquecento*, Torino 1992, pp. 195-196.

[3] L. BUTTÀ, *Un'opera inedita di Giovanni da Gaeta a Maiorca*, in "Paragone", LVI, 2005, 62, pp. 40-46.

[4] Pietro di Domenico nel 1420 aveva firmato e datato la *Madonna dell'Umiltà* del Metropolitan Museum di New York, che proviene dai Camaldolesi di Napoli, e ora Matteo Mazzalupi propone di restituirgli l'affresco della *Madonna col Bambino*, conservato nel Museo diocesano partenopeo e strappato dalla cappella Gallucci del Duomo, recentemente pubblicato con un'incredibile attribuzione a Roberto d'Oderisio da R. ROMANO (*Una Madonna delle Grazie nel Museo Diocesano di Napoli*, in "Arte cristiana", XCVII, 2009, 851, pp. 115-120).

[5] Vedilo riprodotto a colori in F. NAVARRO, *La pittura a Napoli e nel Meridione nel Quattrocento*, in *La pittura in Italia. Il Quattrocento*, Milano 1986, p. 462, fig. 646.

[6] F. ABBATE, *Storia dell'arte nell'Italia meridionale. Il Sud angioino e aragonese*, Roma 1998, pp. 172-173.

Madonna Lactans with Saints John the Baptist and Saint Anthony of Padua;
Michael the Archangel and Saint Peter Martyr, Annunciating Archangel Gabriel (left
shutter); *Saint Jerome and Saint Sebastian, Annunciate Virgin* (right shutter)

Panel, 24⅔×11⅕ inches (central panel); 24⅕×5⅗ inches (lateral panels)
Provenance: Private Collection

The leaf-like tongues that decorate the two shutters, though broken at the vertex and re-gilded, are original, while those in the centre are restored. During the restoration, it was decided to reintegrate a series of small arches in the central part on the inner side because of the groove of each element at the top of the two piers. This is particularly profound in a way that the median figuration appears withdrawn as if in a strong encasement, enhanced by the small arches, and according to a completely different structure than the devotional Tuscan triptychs. The lateral vision puts into value the profoundness of the central panel. These thoughtful compensations, including the re-gilding of the frame, aims to restore the unity of reading the manufactured product that gives value also to the integral conservation of the central panel, its two shutters and the image on the back of all three elements (fig. 1), with a false marble effect that is quite considerable and polychrome, perfected with sprinkles of white. The right shutter presents the damage from the burning of a candle, corresponding to the lower part of Saint Sebastian, who was awkwardly reconstructed by making both of his legs vanish behind the column and that has now been more plausibly integrated, in a recognizable manner by Lucia Biondi, who conducted the restoration.

The curious artist of this small triptych characterises himself through brief but abundant incisions of thinly drafted gold and liquid paint, seen in the profiles. We amuse ourselves by examining the few quick hits of colour, the blond vaporous locks of Saint Michael's hair, the arch to the improbable elastic pose of this saint or the palm of Saint Peter Martyr, the scroll of the Archangel inscribed with the "AVE MARIA", the sprinkle of blood on the tunic of the Dominican martyr, and the pink lips of the Virgin blossom like a wild flower on her milky face.

This painter is identified as a delicious *petit maître,* reconstructed by Federico Zeri in two articles published in Roberto Longhi's journal "Paragone", respectively in 1950 (it was the third edition o this gracious journal!), under the critical name of "Master of 1456"[1], and in 1960 with his real biographic name, Giovanni da Geata, thanks to the correct reading of the signature "IOH(ann)ES CAJETANUS PIN(xit)" (at first mangled as "SAGITANUS") at the foot of the *Saint Anthony Abbot* dated 1467, belonging to the Spiridon collection in Rome, to the light of the more clean "MAG(ister) IOANNES DE CAJETA ME PINXIT", on the back of the *Maiestas Domini* in the Duomo of Sezze Romano, dated 1472, discovered by Noilfo di Carpegna[2]. The Roman scholar, who had gone into excess for love of this painter, defines him as "the remarkable author of the triptych of Gaeta", and presented him in an appropriate manner as a "light, but frank personality". It was Zeri who brilliantly additionally identified one of his works in the Museo Civico in Pesaro (the originally Gubbian *Saint Bernard between Saint Louis of Toulouse and Saint Clare*) and a *Madonna of the Misericordia* in the Wawel Museum in Krakow, originally from Ardara in Sarinia, dated 1448, that is up to today the oldest certain work painted by Giovanni. Various other attributions have been added by Michel Laclotte, Ferdinando Bologna, and Luigi Salerno, amongst others, recognizing him also in the area much closer to Naples (Maiori) and even in Majorca, possibly confirming the influence in the western Mediterranean of the works of a local painter, in a secondary small town by the sea, unlike Gaeta[3]. The large number of paintings, polyptychs and frescoes, is localised in Gaeta and in the surrounding area (Fondi, Itri, Sezze Romano), but seems to be evident that the painter had been trained in a more considerable centre, with every probability in Naples around 1440. He brought together the last echoes of a Late Gothic language, sumptuous and expressive, fed by the new flame of the Lombardian Leonardo da Besozzo,

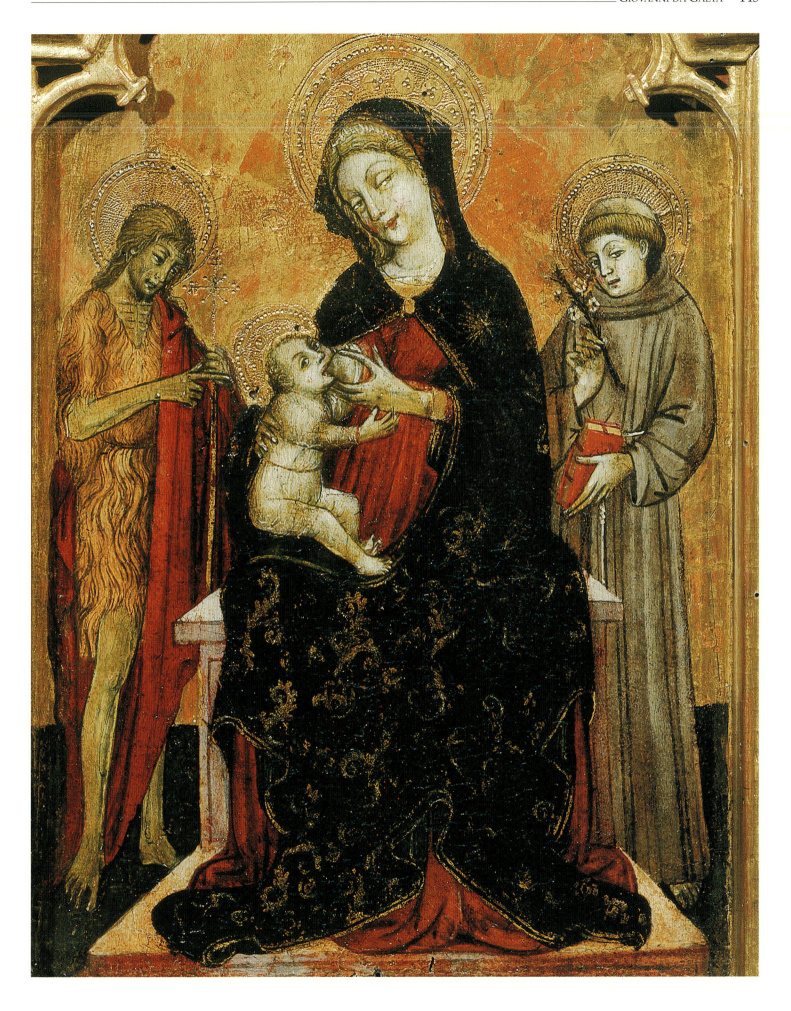

son of the great Michelino, but in the pictorial field he also learned from important Ligurian contributors (Andrea de Aste) and in the Marche (Piero di Domenico[4] and the Masters of Pedimonte d'Alife; in the latter, we find for example, the architecture lit by violet, as in the throne of the Virgin and in the arches that dominate the coupled saints of the shutters). In the strong characteristic mime, Zeri put into light a possible relationship with Bartolomeo da Tommaso, active in the Urbe a bit too late, at the time of Pope Nicholas V (1451). However, the indubitable affinities with painters from the Marche, such as Giacomo di Nicola da Recanati or Paolo da Visso, are explained by the same Neapolitan prior events. As confirmation of the Neapolitan education, Zeri was able to recognise the early work of Giovanni da Geata in the fresco with the *Annunciating Archangel Gabriel and the Baptist*, in San Giovanni a Carbonara, believed to be by Leonardo da Besozzo[5]. It is worth noting, as in the position of the Prodromo, the same shape of the mantle which falls back on one shoulder and goes between the two legs, this is super-imposable to the same figure in this little triptych, to the right of the Virgin confirmed by the goodness of Zeri's attribution, not obvious and therefore fundamental for reconstructing the formation of the painter. The initial Neapolitan rooting is supported also in the artist's affinity with active painters in southern Campania such as the Master of the Coronation di Eboli and Pavanino Panormita[6].

The charming pose of the right hands of *Saint Francis* and *Saint Jerome*, quite common in painting from the Marche, between Pietro di Domenico and Girolamo da Nicola, recalls those of *Saint Clare* in Pesaro and, in the Pinacoteca Civica of Gaeta, a fresco of *Saint Ursula* who is triumphantly withdrawn amongst infinite company. The winking faces, particularly that of Maria and the svelte silhouettes make us think of a quite precocious dating in the course of Giovanni da Gaeta's career, soaking with tender, Late Gothic nostalgia, between the *Madonna of the Misericordia* of Wawel, dated 1448, and the triptych of the *Coronation of the Virgin* (fig. 2) in Santa Lucia in Fondi, dated 1456, where moreover, the drapery is already more cut out and less soft as it falls. The details of the Virgin's mantle turned half-way above her head, is a remote citation of Gentile da Fabriano, and helps to maintain this chronology.

The principle interest in this small triptych is to represent for the first time, if I am not mistaken, a picture of personal devotion and agile format of this painter, up to now known only for his large panels and frescoes.

Andrea De Marchi

Notes

[1] F. ZERI, *Il Maestro del 1456*, in "Paragone", I, 1950, 3, pp. 19-25, re-published in *Giorno per giorno nella pittura. Scritti sull'arte dell'Italia centrale e meridionale dal Trecento al primo Cinquecento*, Turin 1992, pp. 191-194.

[2] F. ZERI, *Perché Giovanni da Gaeta e non Giovanni Sagitano*, in "Paragone", XI, 1960, 129, pp. 51-53, ried. in *Giorno per giorno nella pittura. Scritti sull'arte dell'Italia centrale e meridionale dal Trecento al primo Cinquecento*, Turin 1992, pp. 195-196.

[3] L. BUTTÀ, *Un'opera inedita di Giovanni da Gaeta a Maiorca*, in "Paragone", LVI, 2005, 62, pp. 40-46.

[4] In 1420, Pietro di Domenico signed and dated the *Madonna dell'Umiltà* of the Metropolitan Museum in New York, which comes from the Camldolesi of Napoli, and now Matteo Mazzalupi proposes to associate it with the frescoes of the Madonna and Child, now in the Neapolitan Diocese Museum, torn from the Gallucci Chapel in the Duomo, recently published by Rosa Romano with an unbelievable attribution to Roberto d'Oderisio (*Una Madonna delle Grazie nel Museo Diocesano di Napoli*, in "Arte cristiana", XCVII, 2009, 851, pp.115-120).

[5] Reproduced in color in F. NAVARRO, *La pittura a Napoli e nel Meridione nel Quattrocento*, in *La pittura in Italia. Il Quattrocento*, Milan 1986, p.462, fig.646.

[6] F. ABBATE, *Storia dell'arte nell'Italia meridionale. Il Sud angioino e aragonese*, Rome 1998, pp. 172-173.

Francesco di Giovanni di Domenico, detto Francesco Botticini

Firenze, 1446-1497

Madonna col Bambino in trono fra i Santi Jacopo e Giovanni Evangelista

Tavola, cm 139,5×143

Provenienza: Firenze, collezione Stefano Bardini; Londra, Christie's, 5 giugno 1899; Suresnes, collezione Leo Nardus; Londra, Wildenstein, 18 settembre 1930; Haarlem, A. Van Buuren; Londra, Wildenstein, 1955; Londra, P. Harris, dal 1955

La tavola è da tempo riconosciuta al pittore fiorentino Francesco di Giovanni di Domenico noto come Francesco Botticini[1]. Fu il Milanesi ad attribuire, sulla base dei documenti, tale cognome alla famiglia, seppure il riferimento appaia di fatto, nelle carte d'archivio, solo con il figlio Raffaello, anch'egli pittore e collaboratore del padre dagli anni novanta[2].

Francesco iniziò l'apprendistato nella bottega paterna, che si occupava di pittura di naibi, cioè carte da gioco, ma dal 1459, tredicenne, lavora come garzone presso Neri di Bicci, col quale rimane almeno un anno. Anche in seguito, tuttavia, i due pittori risultano essere amici e Botticini continua a 'citare', qua e là, soluzioni stilistiche del suo maestro[3]. La Venturini ha anche ipotizzato una collaborazione di Neri di Bicci in una *Madonna in trono col Bambino e quattro angeli* nella Collezione Moretti riferita a Botticini (1465-70 ca), attribuendogli "il volto dell'angelo orante a sinistra, il quale mostra affinità tanto stringenti con lo stile di Neri di Bicci nel settimo decennio del Quattrocento" da "ipotizzare un suo diretto intervento nel dipinto"[4].

Nel 1472 è già documentata un'attività autonoma di Francesco in "Borgho Ogni Santi" e le sue opere di questi anni lo rivelano affascinato dall'arte del Verrocchio, che negli anni settanta rivestì un ruolo centrale sulla scena pittorica fiorentina, influenzando non solo pittori documentati presso il suo *atelier*, ma anche artisti esterni alla sua diretta cerchia. La stessa pala d'altare della galleria Moretti, da collocare nei primi anni settanta, rivela infatti – insieme alla *Madonna in trono col Bambino fra i santi Benedetto, Martino Vescovo, Girolamo e Ambrogio* (gia (?) Kaliningrad, Museo Statale) (fig. 1) – "i caratteri della pittura del Botticini nel momento del suo più profondo accostamento all'insegnamento del Verrocchio"[5]. Non a caso infatti il Van Marle riferiva il dipinto alla bottega del Verrocchio[6].

La Madonna riprende infatti liberamente la *Madonna col Bambino* di Verrocchio a Berlino[7], e in particolare ne cita la mano che regge le gambe del Bambino seduto in grembo (figg. 2-3). La composizione della Sacra Conversazione è risolta qui, come in altre opere di uguale soggetto del Botticini, con il tradizionale fondale marmoreo, dal quale spuntano alberi disposti ordinatamente e simmetricamente. Al centro è il trono, anch'esso decorato con lastre di marmo, che trova un lontano precedente nei "complicati, bizzarri, a volte funambolici troni di Neri di Bicci, fra i quali […] quello su cui siede la *Santa Felicita* nel quadro conservato nell'omonima chiesa"[8].

Ai lati del trono si trovano due santi: da un lato Jacopo, il santo viaggiatore riconoscibile dal bastone da pellegrino; dall'altro San Giovanni Evangelista, caratterizzato dal libro e dalla penna. Lo stesso tipo di impostazione ricorre anche nel Verrocchio o in opere della sua cerchia immediata, come la bella pala di San Martino a Strada (Grassina), attribuita da Fahy ad Andrea[9]: nella pala Moretti, tuttavia, il pittore non usa la consueta pavimentazione prospettica, ma un semplice gradino rialzato. La luce proviene da sinistra come evidenziato dalle ombre e dal trono, in parte in ombra.

La provenienza originaria della pala, certo destinata all'altare di qualche cappella toscana, non sembra facilmente rintracciabile, dal momento che i santi raffigurati non offrono indicazioni illuminanti sulla chiesa o l'ordine religioso di appartenenza.

Nicoletta Pons

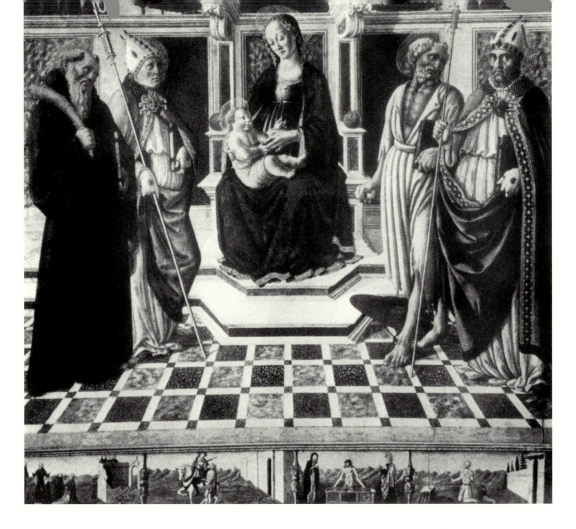

Note

[1] L. Venturini, *Francesco Botticini,* Firenze 1994, p. 110, n. 26.

[2] G. Milanesi, *Documenti inediti dell'arte toscana dal XII al XIV secolo*, in "Il Buonarroti", XIX, s. III, vol. III, 1888, p. 110; L. Venturini, *op. cit.,* 1994, p. 8.

[3] L. Venturini, *op. cit.,* 1994, p. 25.

[4] L. Venturini, in *Da Ambrogio Lorenzetti a Sandro Botticelli,* Firenze 2003, p. 150. La studiosa ipotizzava inoltre che "Neri si avvalse della collaborazione dell'ormai venticinquenne Francesco nella stesura dell'*Incoronazione della Vergine* di Badia a Ruoti (Arezzo), degli anni 1471-1472" (L. Venturini, in *op. cit.,* 2003, p. 150).

[5] L. Venturini, *op. cit.,* 1994, p. 49.

[6] R. Van Marle, *The Development of the Italian Schools of Painting,* The Hague 1923-1938, XI, 1929, p. 547.

[7] L. Venturini, in *Maestri e botteghe. Pittura a Firenze alla fine del Quattrocento*, catalogo della mostra (Firenze), Milano 1992, pp. 148 e 155, nota 11.

[8] L. Venturini, *op. cit.,* 1994, p. 41.

[9] E. Fahy, *Two suggestions for Verrocchio,* in "Studi di Storia dell'Arte in onore di Mina Gregori", Milano 1994, pp. 51-55.

Fig. 2. Francesco Botticini
*Madonna col Bambino in trono fra i
santi Jacopo e Giovanni Evangelista*
(particolare)
Galleria Moretti

Fig. 3. Andrea del Verrocchio
Madonna col Bambino
Berlino, Staatliche Museen

Bibliografia

Catalogue des objets d'art provenant de la Collection Bardini de Florence, catalogo della vendita Christie's, 3 Juin 1899, p. 62, tav. 58 (Francesco Botticini).

W. BODE, *Verrocchio und das Altarbild der Sacramentskapelle im Dom zu Pistoia,* in "Repertorium fur Kunstwissenschaft", XXII, 1899, p. 392 (Maestro della Pala de' Rossi *alias* Botticini).

E. KUHNEL, *Francesco Botticini,* Strasburgo 1906, p. 33 (Francesco Botticini)

S. REINACH, *Repertoire des peintures du moyen age et de la Renaissance (1280-1580),* 1910, III, n. 339 (Filippino Lippi).

R. VAN MARLE, *The Development of the Italian Schools of Painting,* The Hague 1923-1938, XI, 1929, p. 547. *Italian Art from the 13th century to the 17th century,* catalogo della mostra (Birmingham), Birmingham 1955, p. 14, n. 22 (Bottega del Verrocchio).

B. BERENSON, *Italian Pictures of the Renaissance. A list of the principal artists and their woks with an index of places. Florentine School,* London 1963, I, p. 146; II, fig. 1055 (Maestro di San Miniato).

G. DALLI REGOLI, *Il "Maestro di San Miniato". Lo stato degli studi, i problemi, le risposte della filologia,* Pisa 1988, p. 118 (Francesco Botticini).

L. VENTURINI, in *Maestri e botteghe. Pittura a Firenze alla fine del Quattrocento,* catalogo della mostra (Firenze), Milano 1992, pp. 148 e 155, nota 11 (Francesco Botticini).

L. VENTURINI, *Francesco Botticini,* Firenze 1994, pp. 50 e 110, n. 26, fig. 30 (Francesco Botticini).

Madonna and Child Enthroned with Saint James Major and Saint John the Evangelist

Panel, 54%×56% inches
Provenance: London, Bardini sale, 5 June 1899, n. 356; Suresnes, Leo Nardus; London, Wildenstein, 18 September 1930; Haarlem, A. Van Buuren; London, Wildenstein, 1955; London, P. Harris, from 1955

This panel has long been recognised as by the Florence artist, Francesco di Giovanni di Domenico, known as Francesco Botticini[1]. It was Milanesi who first attributed this family's name based on documents within the archive where the name of 'Botticini' appears as a reference. However, this citation only refers to the artist's son, Raffaello, who was also a painter and collaborator of Francesco in the 1490's[2].

Francesco began his apprenticeship in his father's workshop, producing *naibi* or playing cards, but in 1459, at 13 years old, he worked as a *garzone* in the workshop of Neri di Bicci where he would remain for at least a year. Even after his apprenticeship, the two painters remained friends and Botticini continued to 'cite', here and there, stylistic solutions of his master[3]. Venturini has also hypothesised a collaboration with Neri di Bicci in a *Madonna and Child Enthroned with Four Angels*, now in the Moretti collection. It references Botticini (circa 1465-70) and she attributes it to him by observing, "the orant angel to the left's face, that now shows a very close affinity with the style of Neri di Bicci in the seventh decade of the Quattrocento" enough to "hypothesise a direct intervention in the picture"[4].

In 1472, anonymous activity by Francesco was documented in "Borgho Ogni Santi" and his works from these years reveal his fascination with the art of Verrocchio, who in the 1470's recovered a central role in the Florentine pictorial scene. He influenced not just documented painters within his atelier, but also artists outside of his direct circle. The same altarpiece in the Moretti collection, placed in the beginning of the '70's, reveals, in fact – together with the *Madonna and Child Enthroned with Saints Benedict, Martin, Jerome and Ambrose* (Kaliningrad, State Museum) (fig. 1) – "the characters of Botticini, during the moment of his most profound combination to the teaching of Verrocchio"[5]. It is not by accident that Van Marle referred to the picture as workshop of Verrocchio[6].

The Madonna liberally cites the *Madonna and Child* by Verrocchio in Berlin[7] and, in particular, Botticini cites the hand that holds the leg of the Child sitting on the Madonna's lap (figs. 2-3) . The composition of the *sacra conversazione* is resolved here, as in other works of the same subject by Botticini, with the traditional marbled backcloth, from which come out orderly and symmetrically arranged trees. In the centre is the throne, also decorated with marble slabs that finds a precedent in the "complicated, bizarre, sometimes tight thrones by Neri di Bicci, including […] that in which sits *Saint Felicity* in the picture within her namesake church"[8].

At each side of the throne are two saints: on one side James, the travelling saint known by his pilgrim staff; on the other, Saint John the Evangelist, characterised by his book and pen. The same type of placement also occurs, in Verrocchio, or in works of his immediate circle, such as the beautiful altar of San Martino a Strada (Grassina), attributed by Fahy to Andrea[9]: in the Moretti altarpiece, nevertheless, the painter does not use the usual prospective paving, but a simple rising step. The light comes from the left, as can be seen by the shadows and from the throne, partly in shadow.

The original provenance of the altarpiece, certainly destined for the altar of a Tuscan chapel, does not seem easily traceable, as the saints do not offer illuminating indications on the Church or associated religious order.

Nicoletta Pons

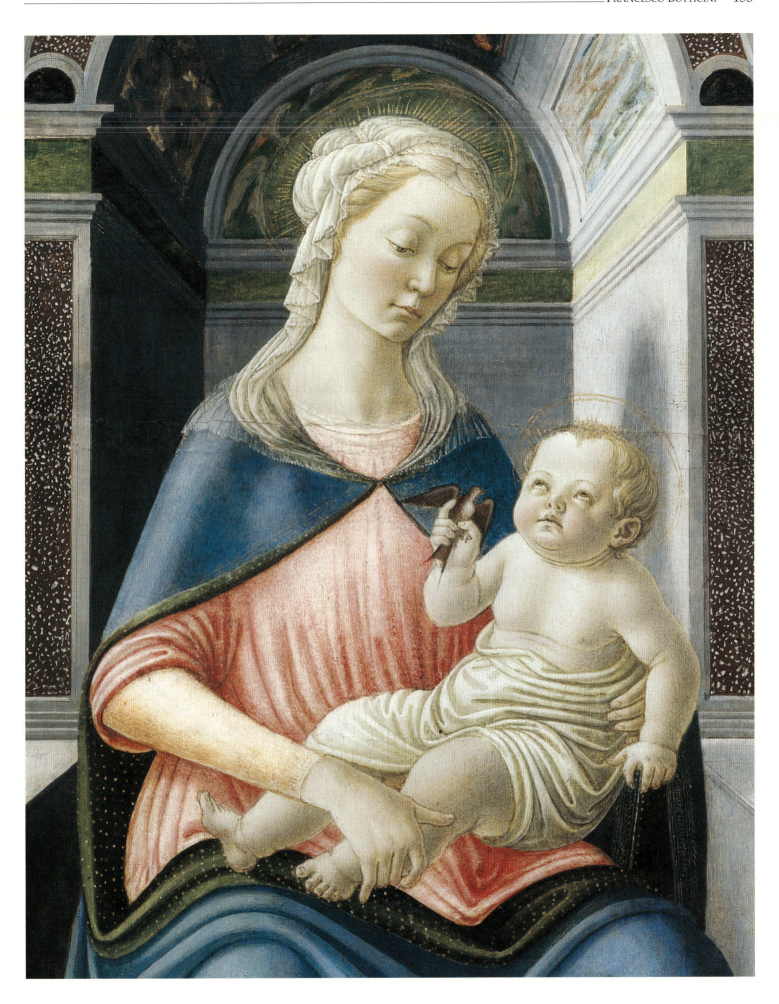

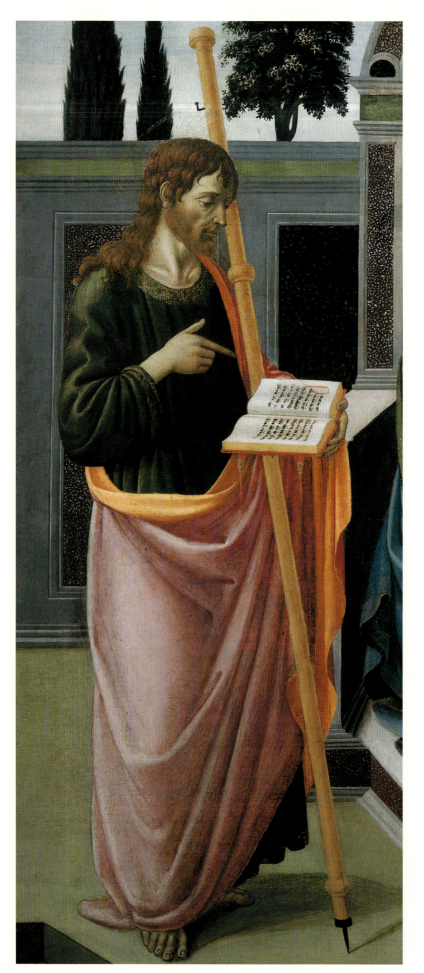

Notes

[1] L. VENTURINI, *Francesco Botticini,* Florence 1994, p. 110, n. 26.
[2] G. MILANESI, *Documenti inediti dell'arte toscana dal XII al XIV secolo,* in "Il Buonarroti", XIX, s. III, vol. III, 1888, p. 110; L. VENTURINI, *op. cit.,* 1994, p. 8.
[3] L. VENTURINI, *op. cit.,* 1994, p. 25.
[4] L. VENTURINI, in *Da Ambrogio Lorenzetti a Sandro Botticelli,* Florence 2003, p. 150. The scholar hypothesized further that "Neri requested the help of Francesco because of the collaboration of about twenty-five years in the drafting of the *Coronation of the Virgin* of Badia a Ruoti (Arezzo), dated 1471-1472" (L. VENTURINI, *op. cit.,* 2003, p. 150).
[5] L. VENTURINI, *op. cit.,* 1994, p. 49.
[6] R. VAN MARLE, *The Development of the Italian Schools of Painting,* The Hague 1923-1938, XI, 1929, p. 547.
[7] L. VENTURINI, in *Maestri e botteghe. Pittura a Firenze alla fine del Quattrocento,* exhibition catalogue (Florence), Milan 1992, pp. 148 e 155, note 11.
[8] L. VENTURINI, *op. cit.,* 1994, p. 41.
[9] E. FAHY, *Two suggestions for Verrocchio,* in *Studi di Storia dell'Arte in onore di Mina Gregori,* Milan 1994, pp. 51-55.

Bibliography

Catalogue des objets d'art provenant de la Collection Bardini de Florence, auction catalogue, Christie's, 3 Juin 1899, p. 62, pl. 58 (Francesco Botticini).

W. BODE, *Verrocchio und das Altarbild der Sacramentskapelle im Dom zu Pistoia,* in "Repertorium fur Kunstwissenschaft", XXII, 1899, p. 392 (Maestro della Pala de' Rossi *alias* Botticini).

E. KUHNEL, *Francesco Botticini,* Strasburgo 1906, p. 33 (Francesco Botticini).

S. REINACH, *Repertoire des peintures du moyen age et de la Renaissance (1280-1580),* 1910, III, n. 339 (Filippino Lippi).

R. VAN MARLE, *The Development of the Italian Schools of Painting,* The Hague 1923-1938, XI, 1929, p. 547.

Italian Art from the 13th century to the 17th century, exhibition catalogue (Birmingham), Birmingham 1955, p. 14, n. 22 (Verrocchio workshop).

B. BERENSON, *Italian Pictures of the Renaissance. A list of the principal artists and their woks with an index of places. Florentine School,* London 1963, I, p. 146; II, fig. 1055 (Maestro di San Miniato).

G. DALLI REGOLI, *Il "Maestro di San Miniato". Lo stato degli studi, i problemi, le risposte della filologia,* Pisa 1988, p. 118 (Francesco Botticini).

L. VENTURINI, in *Maestri e botteghe. Pittura a Firenze alla fine del Quattrocento,* exhibition catalogue (Florence), Milan 1992, pp. 148 and 155, note 11 (Francesco Botticini).

L. VENTURINI, *Francesco Botticini,* Florence 1994, pp. 50 and 110, n. 26, fig. 30 (Francesco Botticini).

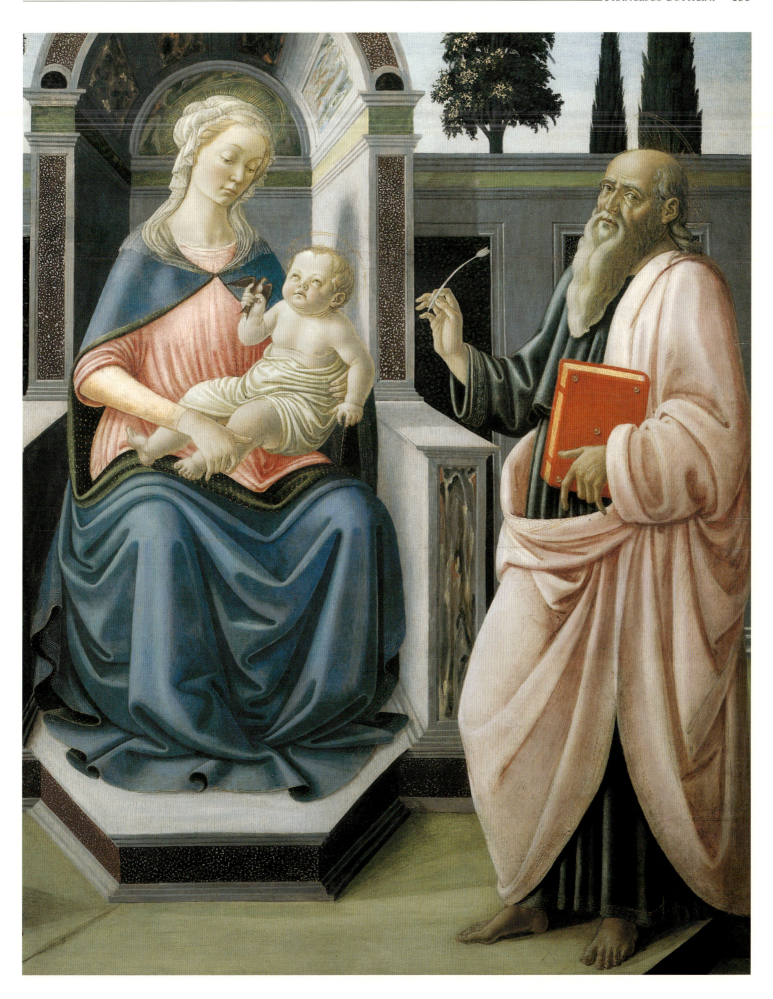

Bernardino Cristofano da Fungaia, detto Bernardino Fungai

Siena, 1460-1516

Madonna con Bambino che leggono in un paesaggio

Tavola, cm 71,5×52,7
Provenienza: collezione privata

Il presente dipinto di Bernardino Fungai ritrae una scena molto intima della Vergine che legge col Bambino in un paesaggio a cielo aperto. Il Bambino è in piedi, sulle ginocchia della madre, si regge leggermente al suo mantello con la mano destra e gira una pagina del libro che lei tiene nella sua mano sinistra. La Vergine sostiene il Bambino con un tenero abbraccio. Le caratteristiche proprie dell'artista si ritrovano in questo dipinto: armoniose figure avvolte in vesti colorate e densi panneggi, contestualizzate in una narrazione di fondo, in questo caso la lettura del libro[1]. Il paesaggio circostante è cornice ideale all'intimità di madre e Figlio.

La posizione della testa della Madonna, come anche il suo mantello, possono essere messi in relazione con la monumentale pala d'altare di Fungai, *Incoronazione della Vergine con i Santi Girolamo, Sebastiano, Antonio da Padova e Nicola,* ora nella Pinacoteca Nazionale di Siena, originariamente realizzata per la chiesa di San Nicola al Carmine[2] (fig. 1). Quest'immagine ha come protagonista la Madonna in trono con Bambino in uno scenario pacato e paradisiaco, con i Santi Giovanni Battista, Sebastiano, Girolamo, Nicola e Antonio. La Madonna guarda in basso verso suo Figlio nel momento in cui è incoronata da due angeli. È proprio questa tavola che aiuta in modo significativo a risolvere le questioni di attribuzione e datazione essendo infatti firmata e datata «OPUS BERNARDINI FONGARII DE SENIS 1512» nel gradino più in basso del trono.

Partendo dall'attribuzione orale di Everett Fahy a Bernardino Fungai, è anche utile comparare il dipinto che stiamo esaminando con l'Incoronazione della Pinacoteca di Siena. La pala d'altare è l'unico e indubbio lavoro firmato di Fungai: è quindi fondamentale per verificare l'attribuzione e per proporre una possibile datazione del nostro dipinto. Il paesaggio dell'Incoronazione e la posizione delle figure della Madonna sono fortemente simili. Inoltre, il motivo dorato del bordo del velo della Madonna, il drappeggio del vestito sottostante e la spilla di chiusura che unisce i due lembi del velo sono pressoché identici in entrambe le immagini (figg. 3-4). Una ulteriore analogia si ha con i due putti sottostanti, uno che tiene il cappello da cardinale di San Girolamo e l'altro il bastone vescovile di San Nicola da Bari: entrambi corrispondono alla posizione del Bambino nel nostro dipinto (figg. 5-6-7). Queste similitudini stilistiche sono utili a determinare l'attribuzione di questo dipinto a Fungai.

Si può ipotizzare per di più che la tavola qui esaminata possa essere datata nel periodo tardo della carriera dell'artista, nel momento in cui lavorava per la pala d'altare di San Nicola al Carmine[3].

Sfortunatamente non ci sono molte informazioni sull'attività ed i lavori iniziali di Fungai. Il primo documento registrato dalle cronache di Fungai di Péleo Bacci è datato 26 novembre 1497 e riguarda una pala d'altare raffigurante *Santa Caterina che riceve le Stigmate* nell'inventario del Santuario Cateriniano presso l'Oratorio della Cucina[4] (fig. 2). La pala ritrae Santa Caterina con gli occhi rivolti verso l'alto e con le mani allungate verso la croce prima di ricevere le stigmate; in alto la Madonna e il Bambino osservano tra un coro di angeli e santi. È da questo gruppo di figure che si sviluppa la ricorrente interpretazione che l'artista spesso propone della Madonna e del Bambino. C'è una diretta relazione tra questi dipin-

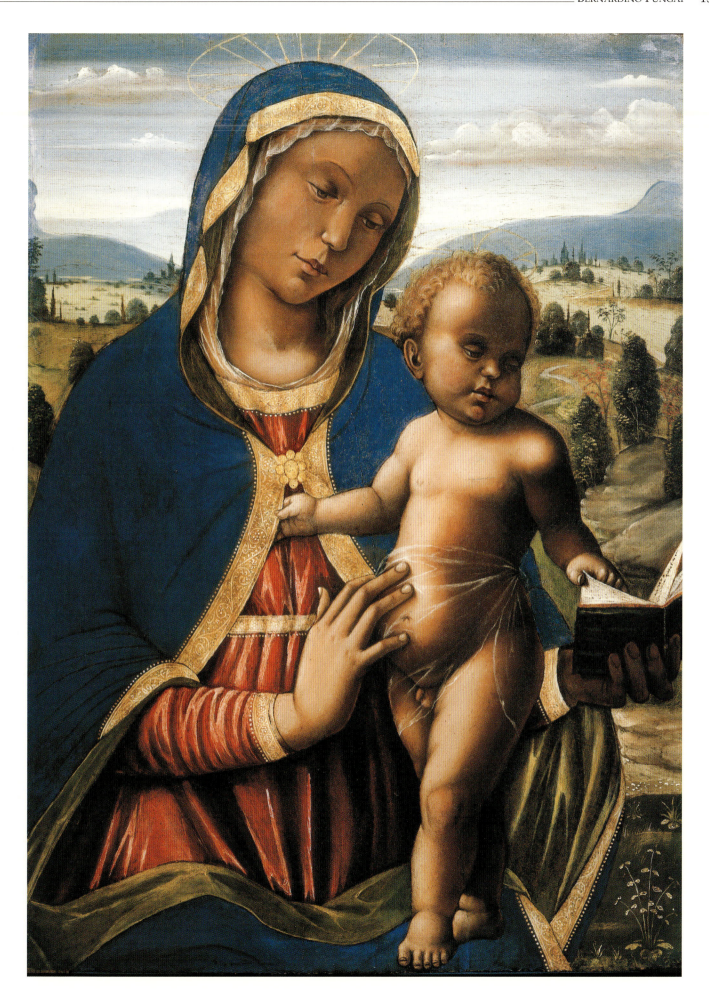

Fig. 1. Bernardino Fungai
Inconazione della Vergine con i
Santi Girolamo, Sebastiano, Antonio
da Padova e Nicola
Siena, Pinacoteca Nazionale

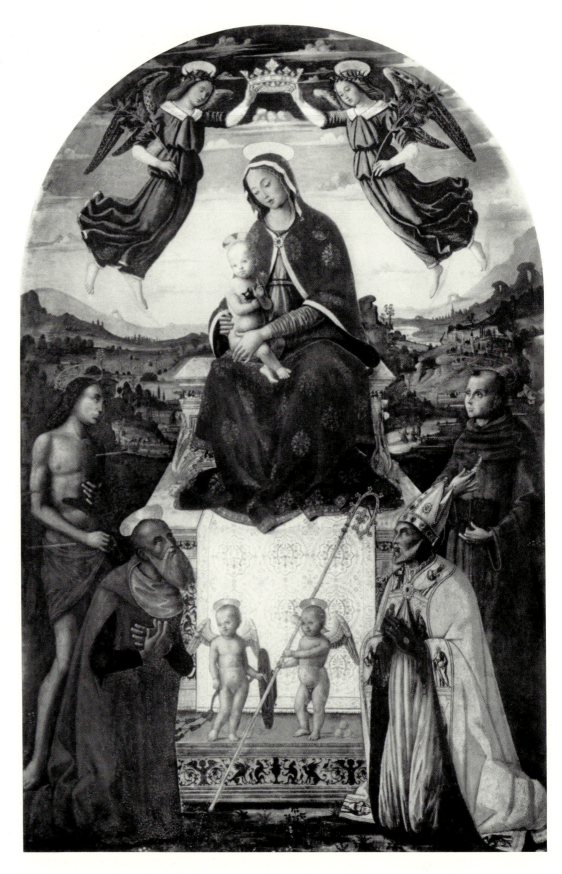

ti e la pala d'altare più tarda del Carmine, dove la Madonna presenta la medesima posizione
nel guardare in basso la Santa Caterina ed il Bambino mantiene l'esatta posa del putto che
sorregge il cappello di San Girolamo. Inoltre, osservando questi dipinti, possiamo anche
comprendere il percorso stilistico dell'artista nella resa dei corpi della Madonna e del Bam-
bino, qui ancora rigidi e statuari, senza spazio all'intima complicità, a differenza delle figu-

re della pala d'altare del Carmine e del nostro dipinto.

La maggioranza degli storici accetta Benvenuto di Giovanni come insegnante ufficiale di Bernardino Fungai, nel cui studio è documentato nel 1482, sebbene gran parte della sua carriera iniziale sia sconosciuta. Sembra invece che dal 1497, data della pala d'altare raffigurante *Santa Caterina che riceve le Stigmate*, egli avesse già aperto la propria bottega ed avesse preso come discepolo Giacomo Pacchiarotti[5]. Oltre che dalla sua formazione senese e dalla forte influenza di Matteo di Giovanni, Fungai è stato largamente condizionato anche da altri autori toscani e umbri. Nonostante fosse già un artista attivo e con la propria bottega, dall'inizio del sedicesimo secolo possiamo riscontrare nelle opere di Fungai un'influenza dei lavori di Luca Signorelli, Bernardino Pinturicchio e Pietro Perugino attivi nell'ambito senese in quel periodo. Signorelli stava lavorando a Siena intorno al 1498 dopo aver completato almeno uno dei lavori conosciuti per Sant'Agostino e aveva iniziato un ciclo di affreschi per l'abbazia di Monteoliveto Maggiore, poi completata da Il Sodoma. Pinturicchio, che era a Siena intorno al 1505 ed era molto coinvolto in attività artistiche in città che nei dintorni, aveva terminato il Ciclo della Biblioteca Piccolomini del Duomo di Siena entro il 1507. Infine, Pietro Perugino, molto probabilmente, aveva portato a compimento nel 1506 il suo altare per la chiesa di Sant'Agostino, raffigurante Cristo in croce con figure di santi. Il ricco e fiorito paesaggio, le figure scultoree e la fisica relazione tra ciascuna figura, sono tutti motivi presenti nei lavori di Bernardino Fungai.

Tova Rose Ossad

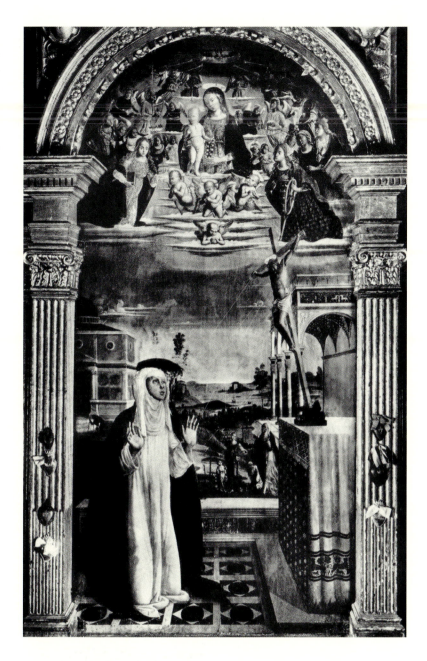

Fig. 2. Bernardino Fungai
Santa Caterina che riceve le stigmate
Siena, Santuario Cateriniano, Oratorio della Cucina

Note

[1] Anche se non è centrale nella composizione del dipinto, il libro viene presentato come un parte essenziale nella scena, dal momento che entrambe le figure rivolgono la loro attenzione alle sue pagine. Questo elemento non è sicuramente comune nella pittura toscana e umbra di questo periodo. Comunque sia, vorrei proporre qui la seguente interpretazione: il libro agisce come una manifestazione della "Parola di Dio" e il sacrificio di Cristo per salvare la razza umana. Così è l'inizio del Vangelo secondo Giovanni, 1.1-2, dove si afferma il significato della parola scritta e il suo posto nel culto: "In principio era il Verbo, il Verbo era presso Dio e il Verbo era Dio. Egli era in principio presso Dio". E dal momento che la Madonna e il Bambino si rivolgono ad un libro aperto, leggendo in un paesaggio aperto, non solo riaffermano questo principio fondamentale, ma si proclamano ad esempio per i loro osservatori. Dio ci ha consegnato il Verbo, e come suo Figlio e la Vergine studiano insieme i suoi contenuti, così dovrebbero fare i fedeli.

[2] P. TORRITI, *La Pinacoteca Nazionale di Siena: i dipinti dal XV al XVIII secolo*, Siena 1978, p. 64, cat. n. 431 e B. BERESON, *Italian pictures of the Renaissance. Central and North Italian Schools*, London 1968, I, p. 151, II, pl. 940.

[3] Per ulteriori informazioni su un'altra delle pale di altare documentate di Fungai, il grande altare di Santa Maria dei Servi, datato 1498-1501, si veda *Paintings in Renaissance Siena, 1420-1500,* catalogo della mostra (New

Fig. 3. Bernardino Fungai
*Madonna col Bambino che leggono
in un paesaggio* (particolare)
Galleria Moretti

Fig. 4. Bernardino Fungai
*Inconazione della Vergine con i
Santi Girolamo, Sebastiano, Antonio
da Padova e Nicola* (particolare)
Siena, Pinacoteca Nazionale

Fig. 5. Bernardino Fungai
*Inconazione della Vergine con i
Santi Girolamo, Sebastiano, Antonio
da Padova e Nicola* (particolare)
Siena, Pinacoteca Nazionale

Fig. 6. Bernardino Fungai
*Santa Caterina che riceve le
stigmate* (particolare)
Siena, Santuario Cateriniano,
Oratorio della Cucina

Fig. 7. Bernardino Fungai
*Madonna col Bambino che leggono
in un paesaggio* (particolare)
Galleria Moretti

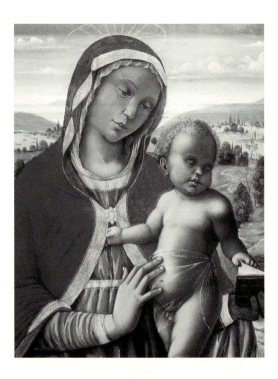

York) a cura di K. Christiansen, L. Kanter e C. Strehlke, New York 1988, pp. 353-359 e P. BACCI, *Bernardino Fungai pittore senese (1460-1516)*, Siena 1947, pp. 89-94.

[4] Nell'archivio la pala d'altare è descritta come nuova. Ciò significa che deve essere eseguito poco prima del suo arrivo all'Oratorio. Per una descrizione della pala d'altare e dei documenti pertinenti si veda P. BACCI, *op cit.* 1947, pp. 49-59 e B. BERENSON, *op. cit.*, 1968, I, p. 151; II, p. 930. Raimond van Marle è stato l'unico storico dell'arte a tentare una cronologia di Fungai, si veda, R. VAN MARLE, *The Development of the Italian Schools of Painting*, XVI, 1937, pp. 465-485, dove cita un'Annunciazione di Fungai nella collezione Berenson come lavoro più antico, datato 1485, anche se non conferisce alcuna prova a sostenere la datazione.

[5] P. BACCI, *op cit.*, 1947, p. 10.

[6] Per un ulteriore esempio dei ricchi paesaggi e delle dolci figure di Fungai si veda il dipinto della National Gallery di Londra che rappresenta la *Vergine col Bambino e Cherubini*. Per un'estensiva analisi tecnica di questo dipinto con un esame dell'uso dell'oro per l'effetto lucente della veste può essere trovata in D. BROMFORD, A. ROY e L. SYSON, *Gilding and Illusion in the Paintings of Bernardino Fungai, in Renaissance Siena and Perugia 1490-1510*, in "Technical Bulletin", vol. 27, The National Gallery, London, 2006, pp. 111-120.

 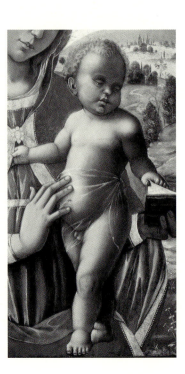

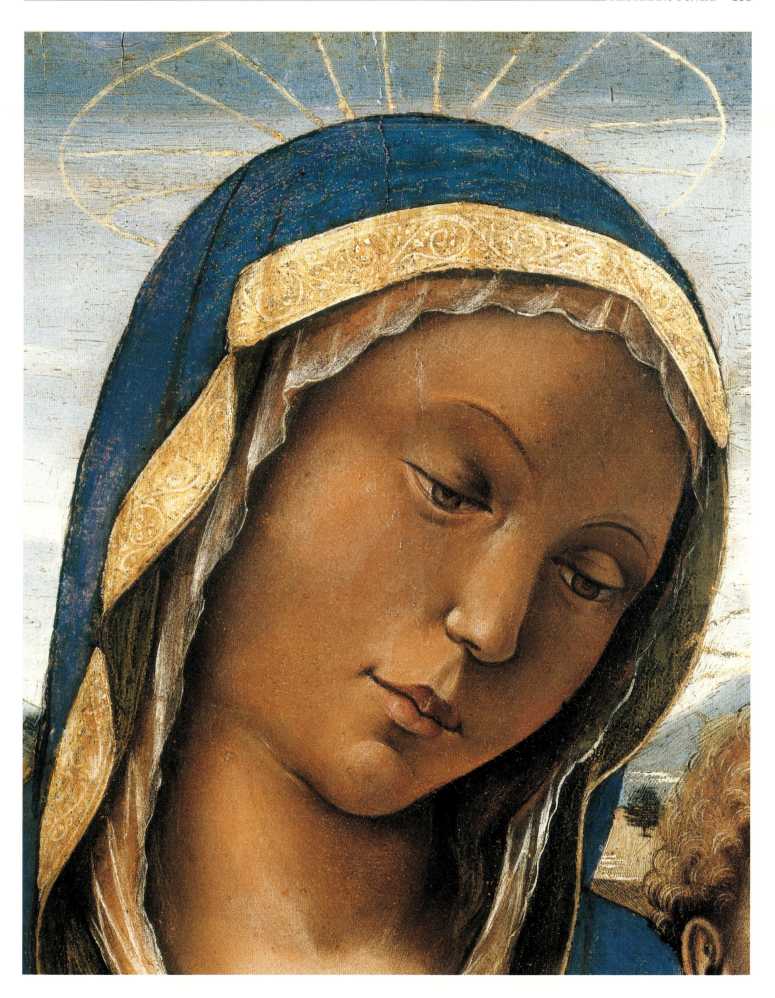

Madonna and Child Reading in a Landscape

Panel, 28⅒×20⅞ inches
Provenance: Private Collection

The present panel by Bernardino Fungai portrays an intimate scene of the *Madonna and Child* reading together in an open landscape. The Christ child stands on his mother's knee, lightly grasping her mantle with his right hand as he turns a page of the book that she holds in her left hand. The Virgin stabilizes the Child by placing her hand upon his stomach and her arm directly behind Him as she holds out the book[1]. The picture exhibits qualities typical of the artist: docile figures clad in ornamental colours and heavy drapery within an underlying narrative, in this case the reading of the book. The surrounding landscape provides the ideal background to this tranquil interaction between mother and Son.

The position of the Madonna's head as well as her mantle relate to Fungai's monumental altarpiece, *Coronation of the Virgin with Saints and Angels*, now in the Pinacoteca Nazionale di Siena, but was originally for the Church of San Nicola al Carmine[2] (fig. 1). The image features an enthroned Madonna and Child, in a tranquil paraisaic setting, with Saints John the Baptist, Sebastian, Jerome, Nicholas and Anthony. The Madonna looks down at her Child as she is crowned by two angels above. Significantly, it is this *Coronation of the Virgin with Saints and Angels* that aids in resolving issues of attribution and dating. It is signed and dated, "OPUS BERNARDINI FONGARII DE SENIS 1512", on the bottom step on the Madonna's throne.

While Everett Fahy has confirmed the attribution of Bernardino Fungai for this panel by oral communication, it is also useful to compare our picture to the *Coronation of the Virgin with Saints and Angels*. As the sole, undisputed, signed and dated work by Fungai, the altarpiece is useful to verify the attribution and propose a possible dating of the picture. The setting of the Coronation and the position of the Madonna figures are strikingly similar. Looking further, the golden pattern along the edge of the outer material of the Madonna's garments, the drapery of the dress beneath and the clasping brooch that brings the material together are identical in both images (figs. 3-4). An additional similarity are the positions of the two lower puti (figs. 5-6-7), one who carries the distinctive Saint Jerome hat and the other who holds Nicholas of Bari's crosier, both of whom correspond to the position of the Child in our picture. These stylistic similarities leave little doubt that Fungai was the author of our panel. Furthermore, it suggests that the panel examined here can be dated later in the artist's career, close to when he worked on the San Nicola al Carmine altarpiece[3].

Unfortunately, there is not much information on the initial activity of Fungai and his early works; however, the 1497 work of *Saint Catherine Receiving the Stigmata* is when we first begin to register the artist's style. Péleo Bacci, in his chronicle of Fungai, cites a document dated 26 November 1497 entering an altarpiece of *Saint Catherine Receiving the Stigmata*, into the inventory of the Santuario Cateriniano, Oratorio della Cucina[4] (fig. 2). The altarpiece portrays Saint Catherine, with her eyes upturned and her hands reaching out as the cross before her marks her with the stigmata. Above, the Madonna and Child watch amongst a chorus of angels and saints. It is within this group of figures that we begin to note the artist's recurring rendering of the Virgin and the Christ child. There is a direct relationship between this pair and the later Carmine altarpiece as the Madonna adopts the same pose as she looks down towards Saint Catherine. In addition, the Child maintains the exact pose of the putto holding Saint Jerome's hat. Yet, within this pair, we can also identify how the artist evolves as the Madonna's body and the body of the Christ child are stiff and statuesque, without revealing an interactive relationship. This changes in the Carmine altarpiece as well as our picture.

Most scholars accept Benvenuto di Giovanni as Bernardino Fungai's formal teacher, as he is documented in the workshop in 1482, although much of his early career is undocu-

mented and is unknown. However, by 1497, the date of the *Saint Catherine Receiving the Stigmata* altarpiece, he seems to have already established his own workshop and taken on a disciple, Giacomo Pacchiarotti[5]. Along with his Sienese training and the heavy influence of Matteo di Giovanni, Fungai was also greatly influenced by artists from outside of Siena, specifically from other Tuscan and Umbrian Schools. Although he was already an active artist with a workshop, by the early sixteenth century, Fungai was especially inspired by Luca Signorelli, Bernardino Pinturicchio and Pietro Perugino. Signorelli was working in Siena around 1498 after having completed at least one known work for Sant'Agostino and had begun a fresco cycle for the abbey of Monteoliveto Maggiore, which was then later completed by Il Sodoma. Pinturicchio, who was in Siena circa 1505 and was heavily involved in the artistic activities both in and around Siena, finished the Piccolomini Library cycles in Siena's Duomo by 1507. Finally, Pietro Perugino, most likely, finished his altarpiece in 1506 for the Church of Sant'Agostino depicting Christ on the Cross with SS. Augustine, Monica, Female Saint, Virgin, Magdalene, Evangelist, John the Baptist and Saint Jerome. The rich, unfolding landscapes, the sculpturesque figures and the physical relationships between each figure are all present in the works of Bernardino Fungai[6].

Tova Rose Ossad

Notes

[1] Although not central within the composition of the panel, the book is presented as an essential element to the scene, as both figures stare upon its pages. The motif is quite uncommon and I have been unable to locate another Tuscan or Umbrian image depicting the same subject. However, I would like to propose the following interpretation: the book acts as a manifestation of the 'Word of God' and Christ's sacrifice to save the human race. It is the opening to the Gospel according to John 1.1-2 that affirms the significance of the written word and its place in worship: "[1] In the beginning was the Word, and the Word was with God, and the Word was God. [2] The same was in the beginning with God." As this Madonna and Child refer to the open book, reading it in an open landscape, not only are they reaffirming this fundamental principle, but they are proclaiming an example to their viewers. God has given the Word to us, and just as His Son and the Virgin study its contents together, so should the faithful.

[2] P. TORRITI, *La Pinacoteca Nazionale di Siena: i dipinti dal XV al XVIII secolo*, Siena 1978, p. 64, cat. 431 and B. Berenson, *Italian pictures of the Renaissance. Central and North Italian Schools*, London, 1968, I, p. 151; II, pl. 940.

[3] For more information on another of Fungai's documented altarpieces, the high altar of Santa Maria dei Servi, dated 1498-1501, see *Painting in Renaissance Siena, 1420-1500*, exhibition catalogue (New York), eds. K. Christiansen, L. Kanter and C. Strehlke, New York 1988, pp. 353-359 and P. BACCI, *Bernardino Fungai pittore senese (1460-1516)*, Siena, 1947, pp. 89-94.

[4] In the entry, the altarpiece is described as new, which means that it must have been executed shortly before it arrived at the Oratory. For a description of the altarpiece and the relevant documents, see P. BACCI, *op. cit.*, 1947, pp. 49-59 and B. BERENSON, I, p. 151; II, p. 930. Raimond van Marle has been the only historian to attempt a chronology of Fungai, see R. VAN MARLE, *Italian Schools*, XVI, 1937, pp. 465-485. He cites an *Annunciation* by Fungai in the Berenson collection as the earliest known work by the artist, dated 1485, yet he does not give evidence to substantiate the dating.

[5] P. BACCI, *op. cit.*, 1947 p. 10.

[6] For yet another example of Fungai's rich landscapes and soft figures, see the National Gallery in London's picture portraying *The Virgin and Child with Cherubim*. An extensive technical analysis of this picture with an effective examination of Fungai's use of gold for the effective of shining cloth can be found in D. BROMFORD, A. ROY and L. SYSON, *Gilding and Illusion in the Paintings of Bernardino Fungai*, in *Renaissance Siena and Perugia 1490-1510*, in "Technical Bulletin", vol. 27, The National Gallery, London, 2006, pp. 111-120.

Arcangelo di Jacopo del Sellaio

Firenze, circa 1477/8-1530

Annunciazione

Tavola, cm 130,8×79 ciascuna
Provenienza: Londra, collezione Sir William Neville Abdy, Bart.; Londra, Christie's, vendita 5 Maggio 1911 (venduto per 1.500 gns. alla galleria Sedelmeyer); Parigi, Sedelmeyer Gallery, fino al 1913; Parigi, collezione visconte Jacques de Canson; Norfolk (Virginia), collezione Walter P. Chrysler, Jr., dal 1954; New York, Sotheby's, vendita 1 giugno 1989
Esposizioni: Norfolk (Virginia), Chrysler Museum, Febbraio 1975

Le due tavole sono state attribuite al Maestro del Tondo Miller da Everett Fahy, come comunicato nel testo del catalogo d'asta del 1989[1]. Tale maestro prendeva il nome dal tondo con la *Madonna adorante il Bambino con angeli*, già nella collezione Miller, oggi nel Fogg Art Museum di Cambridge (fig. 1), intorno al quale lo studioso ha raccolto una lista di opere stilisticamente collegabili[2]. Anche lo Zeri, tuttavia, nel 1988 aveva riunito alcuni di questi dipinti per l'identità della cifra stilistica[3] e già alcuni anni fa ho avuto modo di identificare questa anonima personalità con il figlio del pittore fiorentino Jacopo del Sellaio, Arcangelo, anch'egli pittore[4].

Nato intorno al 1477/78, Arcangelo fu avviato all'arte verosimilmente dal padre che morì (1493) quando il figlio aveva solo sedici anni: tuttavia è possibile che il giovane sia rimasto nella bottega paterna con i soci e collaboratori del congiunto (Filippo di Giuliano, Zanobi di Giovanni). Infatti "lo stile del pittore mostra una forte continuità con la maniera paterna, ma con più violenti contrasti chiaroscurali che denunciano una datazione avanzata e ormai chiaramente cinquecentesca"[5].

Nel 1506, proprio in quanto figlio di Jacopo e confratello, gli viene commissionata la predella della *Pietà* con i Santi Frediano e Gerolamo, dipinta dal padre per la Confraternita della Bruciata (distrutta; già nel Kaiser Friedrich Museum di Berlino), predella dalla scrivente identificata, almeno in parte, in due *Miracoli di San Frediano* (collezione privata) (figg. 2-3), fondamentali per l'identificazione anagrafica del pittore. Il saldo è datato 11 settembre 1517[6].

Come il padre, Arcangelo predilige una produzione devozionale, spesso destinata alle confraternite (*Crocifissione e santi* per la confraternita di Sant'Antonio Abate a Firenze[7]; *Crocifissione con la Vergine e santi* verosimilmente destinata alla Confraternita fiorentina di San Giovanni Gualberto ma attualmente di ignota collocazione[8]; il *San Sebastiano con due angeli e sei supplicanti*, oggi nella Pinacoteca Malaspina di Pavia[9], ma originariamente per certo destinata a un'ambiente confraternale), Madonne e tondi.

È documentata anche una sua produzione artigianale di ceri dipinti, attività ereditata evidentemente dal padre[10], di stemmi e di drappelloni che nel 1504 realizza in collaborazione con Sebastiano Mainardi, cognato dei fratelli Ghirlandaio, o autonomamente nel 1514, per l'Ospedale di Santa Fina a San Gimignano. Intorno al 1511 risulta aver bottega in un ambiente del Palazzo Arcivescovile[11].

I rapporti e la collaborazione con il Mainardi giustificano le affinità stilistiche fra i due pittori nel primo decennio del secolo, testimoniate dalle controversie attributive del *Matrimonio mistico di Santa Caterina* di Berlino (Staatliche Museen, Gemäldegalerie), tavola riferita dalla Venturini[12] al Mainardi, mentre dal Fahy inclusa nel catalogo del Maestro del Tondo Miller, alias Arcangelo[13].

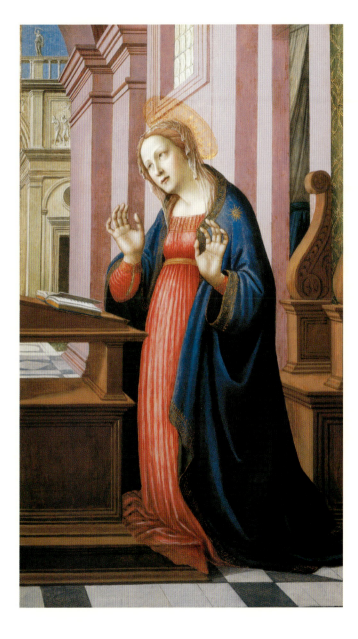

Fig. 1. Arcangelo di Jacopo del Sellaio
Madonna adorante il Bambino con angeli
già nella collezione Miller, oggi Cambridge, Fogg Art Museum

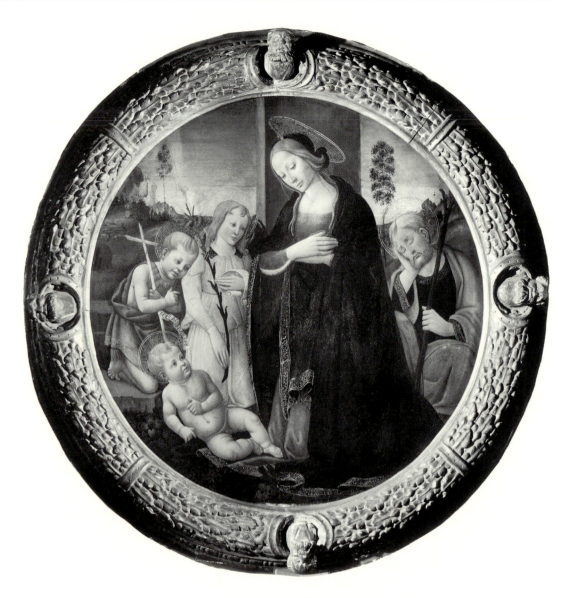

L'*Annunciazione* attualmente presso la galleria Moretti è certamente una delle opere di maggior qualità del pittore: nel pannello sinistro l'angelo annunciante, che regge un giglio, pare aver da poco toccato terra come indicano le ali ancora erette e i panneggi svolazzanti. Il giglio, ricco di fiori e allungato, e l'inclinazione della testa, incorniciata da boccoli biondi, avvicinano l'angelo a quelli della *Visitazione* di San Procolo (fig. 4), pure riferibile ad Arcangelo, in particolare al secondo angelo a sinistra. A destra la Madonna, inginocchiata di fronte a un leggio con il libro aperto, mostra la sua sorpresa nella timida inclinazione del volto, ma soprattutto in quelle mani alzate in un gesto di timore ed insieme di devozione. Dietro di lei un'apertura e una tenda alludono all'alcova, della quale tuttavia non si scorge alcun mobilio. Elemento ben riconoscibile del figlio di Jacopo sono anche le pieghe regolari e diritte, quasi tubolari, che caratterizzano la veste della Vergine e riscontrabili in altre opere del pittore.

Le due figure sono ritratte in un esterno, con una ricca scenografia di architetture alle loro spalle[14]. Sullo sfondo un arco con balaustra presenta una sorta di repertorio di capolavori quattrocenteschi: riproduzioni del *David* e della *Giuditta* di Donatello si affacciano dalla balaustra, mentre i due rilievi sottostanti raffigurano a sinistra *Adamo ed Eva nel paradiso terrestre*, a destra la *Cacciata di Adamo ed Eva*, citazioni fedeli dei rispettivi affreschi di Masolino e Masaccio nella Cappella Brancacci del Carmine. La presenza di Adamo ed Eva si giustifica quale antefatto dell'Annunciazione, dal momento che il Peccato originale 'determinò' l'Incarnazione e il sacrificio del Cristo.

Non è facile comprendere come i due pannelli, di identiche misure, fossero originariamente utilizzati: infatti i due dipinti, pur presentando analoghe architetture e sfondi, se accostati rivelano che non c'è continuità di disegno fra i due pannelli. Pertanto non sembra plausibile si tratti di ante d'organo o di parti di tabernacolo, ma di tavole fra loro disgiunte seppur iconograficamente collegate.

Colgo l'occasione per aggiungere un dipinto al corpus di Arcangelo, la *Madonna col Bambino* della chiesa di San Michele e Lorenzo a Montevettolini (Pistoia)[15] (fig. 5). Sotto una tenda a padiglione la Madonna regge il Bambino in piedi che con le mani si aggrappa al velo della Madre. A destra, su un ripiano, c'è una melograna, simbolo della futura Passione. La Madonna, dal capo velato, richiama tipologicamente la *Madonna col Bambino* di San Lorenzo (abitazione del parroco)[16] a Firenze (fig. 6), cui si avvicina anche nell'uso dell'oro, che conferisce a queste tavole un carattere arcaizzante che contraddistingue spesso lo stile del pittore[17] (si veda anche la sua *Madonna col Bambino e i Santi Antonio Abate e Margherita* di Cesena, Collezione della Cassa di Risparmio).

Nicoletta Pons

Fig. 2. Arcangelo di Jacopo del Sellaio
San Frediano devia il fiume Serchio
Collezione privata

Fig. 3. Arcangelo di Jacopo del Sellaio
San Frediano e il miracolo del pesce
Collezione privata

Fig. 4. Arcangelo di Jacopo del Sellaio
Visitazione
Firenze, San Procolo

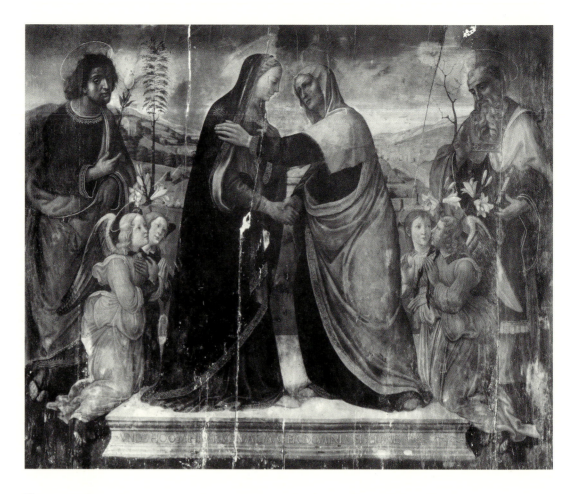

Note

[1] New York, Sotheby's, 1 giugno 1989, lotto 4. Everett Fahy ha stilato una lista di opere del Maestro del Tondo Miller comunicatami per via epistolare (11 aprile 1990; 26 agosto 1996) dove compare, sotto la vecchia ubicazione (Norfolk, Virginia oppure Walter P. Chrysler), anche l'*Annunciazione* attualmente presso la galleria Moretti.

[2] Vedi nota precedente.

[3] F. ZERI, *La collezione Federico Mason Perkins*, Torino 1988, p. 100.

[4] N. PONS, *Arcangelo di Jacopo del Sellaio*, in "Arte Cristiana", LXXXIV, 1996, 776, pp. 374-388.

[5] N. PONS, *Schede di restauro. Madonna adorante il Bambino con San Giovannino, Arcangelo di Jacopo del Sellaio, Firenze, Monastero delle Oblate di Careggi*, in "OPD.Restauro", 2003, 15, pp. 224-225.

[6] N. PONS, *op. cit.*, 1996, pp. 374-377.

[7] N. PONS, *Note artistiche sulla confraternita di Sant'Antonio Abate*, in "Paragone", 529-531-533, 1994, pp. 29-34.

[8] N. PONS, *Le confraternite di San Giovanni Gualberto a Firenze*, in *Iconografia di San Giovanni Gualberto. La pittura in Toscana*, Ospedaletto (Pisa) 2002, pp. 220-221 (riproduzione a pag. 167).

[9] E. FAHY, Lista Maestro del Tondo Miller, comunicazione scritta 1990 e 1996.

[10] N. PONS, *Jacopo del Sellaio e le confraternite*, in "La Toscana al tempo di Lorenzo il Magnifico. Politica Economia Cultura Arte", atti del convegno (Firenze, Pisa, Siena 1992), Pisa 1996, p. 288 e nota 14.

[11] N. PONS, *op. cit.*, 1996, pp. 377-381; EADEM, *op. cit.*, 2003, p. 224.

[12] L. VENTURINI, in *Maestri e botteghe. Pittura a Firenze alla fine del Quattrocento*, catalogo della mostra (Firenze), Milano 1992, p. 113, nota 25. EADEM, *Il Maestro del 1506: la tarda attività di Bastiano Mainardi*, in "Studi di Storia dell'Arte", 5-6, 1994-95, p. 132.

[13] Opinione di E. FAHY riportata in *Gemäldegalerie Berlin. Complete Catalogue of Paintings*, Berlin 1986, p. 5; IDEM, Lista Maestro del Tondo Miller, comunicazione scritta 1990 e 1996.

[14] Sull'impianto architettonico dell'*Annunciazione* cfr. G. DALLI REGOLI, *Reimpiego di schemi e tipologie nella pittura fiorentina di fine Quattrocento. Un caso significativo*, in *Studi di Storia dell'Arte in onore di Mina Gregori*, Milano 1994, pp. 70-74.

[15] Immagine riprodotta in "Critica d'Arte", 23-24, 2004, p. 1, semplicemente come "Secolo XV". La tavola è citata, senza attribuzione, in G. BARONTI, *Montevettolini e il suo territorio*, Pescia 1895, pp. 121-122.

[16] Catalogo Soprintendenza n. 09/00189480.

[17] N. PONS, *op. cit.*, 1996, p. 378.

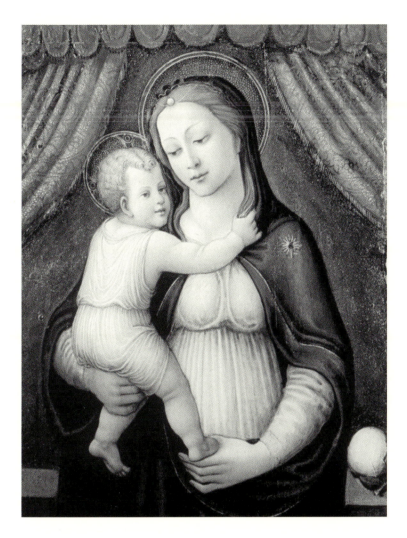
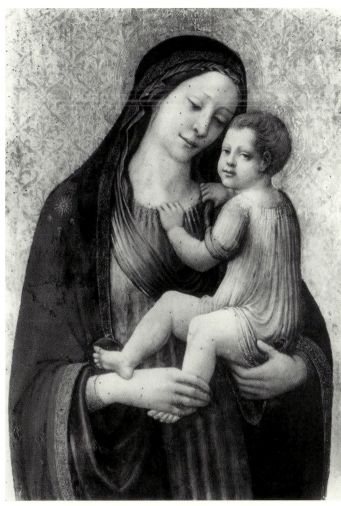

Bibliografia

Catalogue of the Collection of Highly Important Pictures by Old Masters of Sir William Neville Abdy, Bart. Deceased, Lat of 21 Park Square East, Regents Park, N.W. And the Elms, Newdigate, Dorking, catalogo della vendita Christie's, London 1911, lot 105 (Domenico Ghirlandaio).

Illustrated catalogue of 100 paintings of Old Masters of the Dutch, Flemish, Italian, French and English schools belonging to the Sedelmeyer Gallery which contains about 1000 original paintings of ancient and modern artists, Paris 1913, cat. no. 40, pp. 64-65 (Domenico Ghirlandaio).

The Estate of Walter P. Chrysler, Jr. Old Master and 19th Century Paintings, catalogo della vendita Sotheby's, New York, 1 giugno 1989, lot 4 (Maestro del Tondo Miller).

M. NASONI, in *Pittura italiana dal '300 al '500*, a cura di M. Natale, Milano 1991, p. 168 (Maestro del Tondo Miller).

Fig. 5. Arcangelo di Jacopo del Sellaio
Madonna col Bambino (particolare)
Montevettolini (Pistoia), chiesa di San Michele e Lorenzo

Fig. 6. Arcangelo di Jacopo del Sellaio
Madonna col Bambino
Firenze, San Lorenzo (abitazione del parroco)

Annunciation

Panel, 51½ x 31¹⁄₁₀ inches (each)
Provenance: London, Sir William Neville Abdy, Bart. Collection; London, Christie's, 5 May 1911 (sold
for 1,500 gns. to Sedelmeyer); Paris, Sedelmeyer Gallery, from 1913; Paris, Jacques de Canson Col-
lection; Norfolk (Virginia), Walter P. Chrysler, Jr., acquired in 1954; New York, Sotheby's, 1 June 1989
Exhibitions: Norfolk (Virginia), Chrysler Museum, February 1975.

These two panels have been attributed to the Master of the Miller Tondo by Everett Fahy,
as reported in the text of the auction catalogue of 1989[1]. This master took his name from the
tondo with the *Madonna Adoring the Child with two Angels*, from the Miller Collection, today
in the Fogg Art Museum, Cambridge (fig. 1), around which the scholar has collected a list
of stylistically compatible works[2]. In 1988, Zeri also reunited some of these paintings for the
stylistic identity of the artistic style[3] and, some years ago, I had the theory of identifying this
anonymous personality with the son of the Florentine Jacopo del Sellaio, Arcangelo, also a
painter[4].

Born around 1477/78, Arcangelo had started in the similar art of his father who died
(1493) when his son was only sixteen years old; however, it is possible that the young man
stayed in his father's workshop with his father's partners and collaborators (Filippo di Giu-
liano, Zanobi di Giovanni). In fact, "The style of the painter shows a strong continuity with
his father's method, but with more violent contrasts of chiaroscuro which announce an
advanced dating or, almost clearly sixteenth century"[5].

In 1506, as the son of Jacopo and brethren, he received a commission for the predella of
the Pietà with Saints Frediano and Jerome, painted by his father for the Confraternity of the
Bruciata (destroyed, now in the Kaiser Friedrich Museum in Berlin), a predella identified by
the present writer, at least in part, in the two *Miracles of San Frediano* (private collection)
(figs. 2-3), fundamental for a personal identification of the paint. The sale is dated 11 Sep-
tember 1517[6].

Like his father, Arcangelo prefers a devotional production, of Madonnas and tondos,
usually destined for the Confraternities (*Crucifixion and Saints* for the Confraternity of Saint
Anthony Abbot in Florence[7]; *Crucifixion with the Virgin and Saints* destined to the Florentine
Confraternity of San Giovanni Gualberto, but actually of unknown location[8]; the *Saint
Sebastian with Two Angels and Six Supplicants*, now in the Pinacoteca Malaspina of Pavia[9], but
originally for a confraternity environment).

Also documented is his hand-crafted production of certain works, activity evidently
inherited from his father[10], of crests and banners and that in 1504, he worked in a collabo-
ration with Sebastiano Mainardi, brother-in-law to the Ghirlandaio, or autonomously in
1514, for the Ospedale di Santa Fina in San Gimignano. Around 1511, he seems to have had
a workshop in the quarter around the Archbishops Palace[11].

The relationships and the collaboration with Mainardi justify the stylistic affinity
between the two painters in the first decade of the century, testifying to the attributive con-
troversy of the *Mystic Marriage of Saint Catherine* of Berlin (Staatliche Museen, Gemaldega-
lerie), a panel referred to by Venturini[12] as by Mainardi, while Fahy includes it in the cata-
logue of works by the Master of the Miller Tondo, or Arcangelo[13].

The *Annunciation* at the Moretti gallery is certainly a work of major quality by the
painter: in the left panel, the annunciating angel holding a lily seems to have just touched
the ground indicated by his erect wings and wind-swept clothing. The elongated lily, rich
with flowers, and the inclination of his head, crowned with blond ringlets, approach the style
of the angels in the *Visitation* of San Procolo (fig. 4), also a reference to Arcangelo, in partic-
ular the second angel to the left. To the right, the Madonna, kneeling before a lectern with
an open book, shows her surprise in the timid inclination of her face, but above all, in her

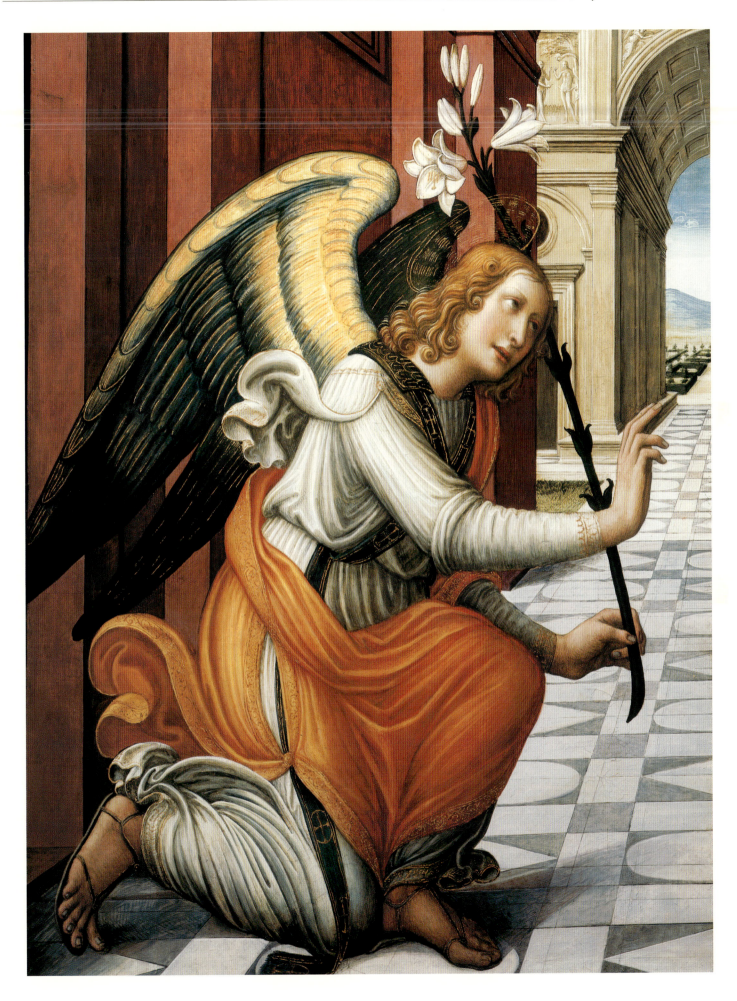

raised hands in a gesture of awe together with devotion. Behind her, an opening of the curtains alludes to the alcove, from which there is no sign of any furniture. An element, recognizable from the son of Jacopo are the regular and straight folds, almost tubular, that characterise the clothing of the Virgin and is traceable in other works by the painter.

The two figures are portrayed outside, with a rich scene of architecture behind them[14]. In the background, an arch with a balustrade presents a sort of repertoire of 15th century masterpieces. Reproductions of the David and the Judith by Donatello are presented on the balustrades, while the two reliefs below show to the left, *Adam and Eve in Earthly Paradise* and on the right, the *Expulsion of Adam and Eve*, faithful citations from the respective frescoes by Masolino and Masaccio in the Brancacci Chapel of the Carmelites. The presence of Adam and Even justifies this prior event, from the moment that the Original Sin determined the Incarnation and the Sacrifice of Christ.

It is not easy to comprehend how the two panels of identical measurements were originally used; in fact, the two paintings, presenting analogous architecture and background, come closer to revealing the lack of design between the two. Therefore, it does not seem plausible that they were shutter to an organ or parts of a tabernacle, but disconnected even if they are iconographically connected.

I seize this occasion to add a painting to the corpus of Arcangelo, the *Madonna with Child* of the Church of San Michele and Lorenzo in Montevettolini (Pistoia)[15] (fig. 5). Beneath a curtain of a pavilion, the Madonna holds the Child on his feet, who holds the veil of his mother with his hands. To the right, on a shelf, there is a pomegranate, symbol of the future Passion. The Madonna veiled from her head, typologically recalls the *Madonna with Child* of San Lorenzo (parochial collection)[16] in Florence (fig. 6). It is close also in the use of gold, which confers to these panels an archaic character that usually contradicts the style of the painter[17] (see also his *Madonna with Child with Saints Anthony Abbot and Margherita of Cesena*, Collection of the Cassa di Risparmio).

Nicoletta Pons

Notes

[1] New York, Sotheby's, 1 June 1989, lot 4. Everett Fahy had comprised a list of works by the Master of the Miller Tondo for epistolary means (11 April 1990; 26 August 1996) where he also compares, under the old location, Norfolk, Virginia or Walter P. Chrysler) the *Annunciation*, now in the Moretti gallery.

[2] See preceding note.

[3] F. ZERI, *La collezione Federico Mason Perkins*, Turin, 1988, p. 100.

[4] N. PONS, *Arcangelo di Jacopo del Sellaio*, in "Arte Cristiana", LXXXIV, 1996, 776, pp. 374-388.

[5] N. PONS, *Schede di restauro. Madonna adorante il Bambino con San Giovannino, Arcangelo di Jacopo del Sellaio, Firenze, Monastero delle Oblate di Careggi*, in "OPD.Restauro", 2003, 15, pp. 224-225.

[6] N. PONS, *op. cit.*, 1996, pp. 374-377.

[7] N. PONS, *Note artistiche sulla confraternita di Sant'Antonio Abate*, in 'Paragone', 529-531-533, 1994, pp. 29-34

[8] N. PONS, *Le confraternite di San Giovanni Gualberto a Firenze*, in *Iconografia di San Giovanni Gualberto. La pittura in Toscana*, Ospedaletto (Pisa), 2002, pp. 220-221 (re-production on p. 167).

[9] E. FAHY, List of the Master of the Miller Tondo, written communication 1990 and 1996.

[10] N. PONS, *Jacopo del Sellaio e le confraternite*, in *La Toscana al tempo di Lorenzo il Magnifico. Politica Economia Cultura Arte*, Atti del Convegno (Florence, Pisa, Siena, 1992), Pisa, 1996, p. 288 and note 14.

[11] N. PONS, *op. cit.*, 1996, pp. 377-381; *Eadem, op. cit.*, 2003, p. 224.

[12] L. VENTURINI, in *Maestri e botteghe. Pittura a Firenze alla fine del Quattrocento*, exhibition catalogue (Florence), Milan, 1992, p. 113, note 25. *Eadem, Il Maestro del 1506: la tarda attività di Bastiano Mainardi*, in 'Studi di Storia dell'Arte', 5-6, 1994-95, p. 132.

[13] Opinion of E. Fahy, reported in *Gemaldegalerie Berlin. Complete Catalogue of Paintings*, Berlin, 1986, p. 5; *Idem*, List of the Master of the Miller Tondo, written communication 1990 and 1996.

[14] On the architectural plan of the Annunciation, see G. DALLI REGOLI, *Reimpiego di schemi e tipologie nella pittura fiorentina di fine Quattrocento. Un caso significativo*, in *Studi di Storia dell'Arte in onore di Mina Gregori*, Milan, 1994, pp. 70-74.

[15] Image reproduced in 'Critica d'Arte', 23-24, 2004, p. 1, simply as "Secolo XV". The panel is cited, without an attribution, in G. Baronti, *Montevettolini e il suo territorio*, Pescia, 1895, pp. 121-122.

[16] Catalogue of the Soprintendenza n.° 09/00189480

[17] N. Pons, *op. cit.*, 1996, p. 378.

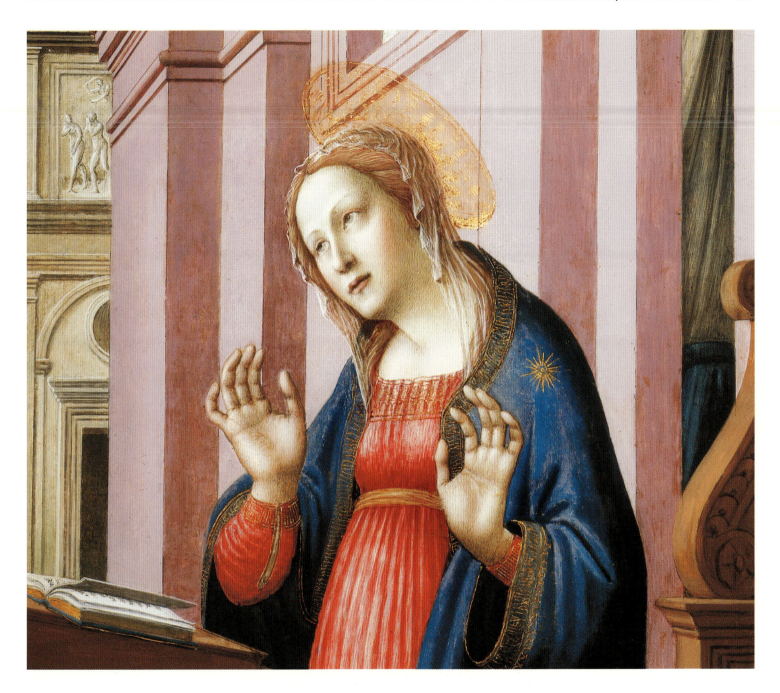

Bibliography

Catalogue of the Collection of Highly Important Pictures by Old Masters of Sir William Neville Abdy, Bart. Deceased, Lat of 21 Park Square East, Regents Park, N.W. And the Elms, Newdigate, Dorking, auction catalogue Christie's, London 1911, lot 105 (Domenico Ghirlandaio).

Illustrated catalogue of 100 paintings of Old Masters of the Dutch, Flemish, Italian, French and English schools belonging to the Sedelmeyer Gallery which contains about 1000 original paintings of ancient and modern artists, Paris 1913, cat. no. 40, pp. 64-65 (Domenico Ghirlandaio).

The Estate of Walter P. Chrysler, Jr. Old Master and 19th Century Paintings, auction catalogue Sotheby's, New York, 1 giugno 1989, lot 4 (Maestro del Tondo Miller).

M. NASONI, in *Pittura italiana dal '300 al '500,* edited by M. Natale, Milano 1991, p. 168 (Maestro del Tondo Miller).

Bibliografia generale

AA.VV., *Italian Art from the 13ᵗʰ century to the 17ᵗʰ century*, catalogo della mostra (Birmingham), Birmingham 1955, p. 14, n. 22.

F. ABBATE, *Storia dell'arte nell'Italia meridionale. Il Sud angioino e aragonese*, Roma 1998, pp. 172-173.

A. ANGELINI, in *Antichi maestri pittori*, catalogo della mostra, Torino 1987, n. 5.

A. ANGELINI, *Paolo Uccello, il beato Jacopone da Todi e la datazione degli affreschi di Prato*, in "Prospettiva", n. 61, 1991, pp. 49-53.

G. BACARELLI, *Le commissioni artistiche attraverso i documenti. Novità per il Maestro del 1399 ovvero Giovanni di Tano Fei e per Giovanni Antonio Sogliani*, in *Il "Paradiso" in Pian di Ripoli. Studi e ricerche su un antico monastero*, a cura di M. Gregori e G. Rocchi, Firenze 1985, p. 98.

P. BACCI, *Bernardino Fungai pittore senese (1460-1516)*, Siena 1947, pp. 10, 49-59, 89-94.

A. BAGNOLI, *Nuovi affreschi di Biagio di Goro Ghezzi*, in "Hommage a Michel laclotte. Etudes sur la peinture du Moyen Age et de la Renaissance", Milano-Parigi 1994, pp. 68-77.

D. BALBONI, *Culto*, in *Bibliotheca Sanctorum*, Roma 1968, coll. 194-212.

F. BAROCELLI, *La Pinacoteca Stuard di Parma*, Milano 1996, pp. 26-27.

G. BARONTI, *Montevettolini e il suo territorio*, Pescia 1895, pp. 121-122.

G. BELLAFIORE, *Arte in Sicilia*, Palermo 1986, fig. 132.

L. BELLOSI, *Buffalmacco e il trionfo della morte*, Torino 1974.

L. BELLOSI, in *Gli Uffizi*, catalogo generale, Firenze 1979; 2a ed. 1980.

L. BELLOSI, *Le arti figurative. I tempi di Francesco Datini*, in *Prato storia di una città*, vol. 1-2, *Ascesa e declino del centro medievale (dal Mille al 1494)*, a cura di G. Cherubini, Prato 1991, pp. 923-924.

D. BENATI, in *Fioritura tardogotica nelle Marche*, catalogo della mostra (Urbino) a cura di P. Dal Poggetto, Milano 1998, pp. 72-73, cat. 6.

C. BENI, *Guida illustrata del Casentino*, Firenze 1908, p. 143.

B. BERENSON, *Quadri senza casa. Il Trecento fiorentino, III*, in "Dedalo", XI, 1931, pp. 1291, 1297

B. BERENSON, *Quadri senza casa. Il Trecento fiorentino, V* in "Dedalo", XII, 1932, 1932, pp. 183, 185, 188.

B. BERENSON, *Italian pictures of the Renaissance. Central and North Italian Schools*, London 1968, I, p. 151, II, pl. 940.

B. BERENSON, *Italian Pictures of the Reinassance. A List of the Principal Artists and Their Works with an Index of Places. Florentine School*, I, 1963, pp. 140, 146; II, fig. 1055.

B. BERENSON, *Homeless Paintings of the Renaissance*, London 1969, pp. 116, 148, figg. 189, 259.

A. BERNACCHIONI, in *Mater Christi Mater Christi. Altissime testimonianze del culto mariano della Vergine nel territorio aretino*, a cura di A.M. Maetzke, Cinisello Balsamo 1996, p. 46.

P. BEYE, *Ein unbekannter Florentiner Kruzifix aus der Zeit um 1330-1340*, in "Pantheon", XXV, 1967, pp. 5-7.

F. BISOGNI, *Un polittico di Cristoforo Cortese ad Altidona*, in "Arte illustrata", 1973, 53, pp. 149-151.

W. BODE, *Verrocchio und das Altarbild der Sacramentskapelle im Dom zu Pistoia*, in "Repertorium fur Kunstwissenschaft", XXII, 1899, p. 392.

F. BOLOGNA, *I pittori alla Corte angioina di Napoli, 1266-1414, e un riesame dell'arte nell'età fredericiana*, Roma 1969, pp. 200-213, 223, 258-274 e 293-305.

M. BOSKOVITS, *Il Maestro del Bambino Vispo: Gherardo Starnina o Miguel Alcaniz?* in "Paragone", 1975, XXVI, N. 307, p. 14 n. 24.

M. BOSKOVITS, *Appunti su un libro recente*, in "Antichità Viva", X, n. 5, 1971, p. 3.

M. BOSKOVITS, *Pittura fiorentina alla vigilia del Rinascimento 1370-1400*, Firenze 1975, pp. 35, 52, 107, 131-132, 200 n. 87 e 357, 203 nn. 108 e 109, 211 n. 53, 238 n. 164, 278, 241 nn. 188-190, 321, 359-362.

M. BOSKOVITS, *Manzini, Andrea di Giusto*, in *Dizionario Bolaffi dei pittori e degli incisori italiani dall'XI al XX secolo*, vol. VII, Torino 1975, p. 159.

M. BOSKOVITS, *The painters of the miniaturist tendency*, in "Corpus of Florentine Painting", Sec. III, Vol. IX, Florence 1984, pp. 21-22 e 149.

M. BOSKOVITS, *The Martello collection. Further paintings, drawings and miniatures 13th-18th century*, Florence 1992, p. 114.

M. BOSKOVITS, *Marginalia su Buffalmacco e sulla pittura aretina del primo Trecento*, in "Arte Cristiana", LXXXVI, n. 786, 1998, pp. 165-176.

M. BOSKOVITS, *Appunti sugli inizi di Masaccio e sulla pittura fiorentina del suo tempo*, in *Masaccio e le origini del Rinascimento*, catalogo della mostra (San Giovanni Valdarno) a cura di L. Bellosi, Milano 2002, p. 74 n. 47.

L. BUTTÀ, *Un'opera inedita di Giovanni da Gaeta a Maiorca*, in "Paragone", LVI, 2005, 62, pp. 40-46.

C. CANEVA-S. SCARPELLI, *Andrea di Giusto. Il Trittico di San Michele a Mormiano*, Incisa Val d'Arno 1984.

E. CARLI, *Bartolo di Fredi a Paganico*, Firenze 1968.

R. CATERINA PROTO PISANI, *Il Museo di Arte Sacra a San Casciano Val di Pesa*, Firenze 1992, pp. 17, 37-38.

R. CATERINA PROTO PISANI, in *Il Museo di Arte Sacra a Montespertoli*, Firenze 1995, pp. 30-31.

S.G. CASU, in *Theotokos-Madonna*, catalogo della mostra, Nicosia 2005, pp. 100-101.

K. CHRISTIANSEN, L. KANTER E C. STREHLKE, *Paintings in Renaissance Siena, 1420-1500*, catalogo della mostra, a cura di K. Christiansen, L. Kanter e C. Strehlke, New York 1988, pp. 353-359.

A. CONTI, *Recensione a: F. Zeri, Diari di lavoro (Bergamo 1971)*, in "Annali della Scuola Normale Superiore di Pisa-Classe di Lettere e Filosofia", Ser. III, 1-2, 1971, pp. 629-631.

A. CONTI, *Un 'Crocifisso' della bottega di Giotto*, in "Prospettiva", n. 20, 1980, pp. 52, 56 n. 7, 57 n. 24.

A. CONTI, in *Lo Spedale Serristori di Figline. Documenti e Arredi*, catalogo della mostra (Figline Valdarno) a cura di A. Conti, G. Conti, P. Pirillo, Firenze 1982, p. 60.

L. CONTINI, *Niccolò di Tommaso*, in *Dal Duecento a Giovanni da Milano*, "Cataloghi della Galleria dell'Accademia di Firenze - Dipinti", vol. I, a cura di M. Boskovits e A. Tartuferi, Firenze 2003, pp. 192, 194.

E. COZZI, in *Da Giotto al Tardogotico. Dipinti dei Musei Civici di Padova del Trecento e della prima metà del Quattrocento*, catalogo della mostra (Padova) a cura di D. Banzato, F. Pellegrini, Roma 1989, pp. 80-81.

I. DA VARAZZE, *Legenda Aurea*, a cura di A. e L. Vitale Brovarone, Torino 1995, pp. 165-167, 482-499.

Dal Duecento a Giovanni da Milano, "Cataloghi della Galleria dell'Accademia di Firenze – Dipinti", vol. I, a cura di M. Boskovits e A. Tartuferi, Firenze 2003, pp. 124-127.

G. DALLI REGOLI, *Il "Maestro di San Miniato". Lo stato degli studi, i problemi, le risposte della filologia*, Pisa 1988, p. 118.

G. DALLI REGOLI, *Reimpiego di schemi e tipologie nella pittura fiorentina di fine Quattrocento. Un caso significativo*, in *Studi di Storia dell'Arte in onore di Mina Gregori*, Milano 1994, pp. 70-74.

L. DE ANGELIS, *Ragguaglio del nuovo istituto delle belle arti stabilito a Siena*, Siena 1916, p. 24.

C. DE BENEDICTIS, in *Mostra di Opere d'Arte Restaurate nelle Province di Siena e Grosseto*, Genova 1979, pp. 72-73.

A. DE MARCHI, *Gentile da Fabriano. Un viaggio nella pittura italiana alla fine del gotico*, Milano 1992, p. 137 fig. 34.

A. DE MARCHI-S. TUMIDEI, *Italies: peintures des musées de la Région Centre*, Tours 1996, p. 284.

A. DE MARCHI, *Ancona, porta della cultura adriatica. Una linea pittorica, da Andrea de' Bruni a Nicola di maestro Antonio*, in *Pittori ad Ancona nel Quattrocento*, a cura di A. De Marchi e M. Mazzalupi, Milano 2008, pp. 27-34, e figg. 26-29 e fig. 36.

J. DUNKERTON-D. GORDON, *The Pisa Altarpiece*, in "The Panel Paintings of Masolino and Masaccio. The Role of Technique", ed. by C.B. Strehlke e C. Frosinini, Milan 2002, p. 90.

L. ENDERLEIN, *Die Gründungsgeschichte der "Incoronata" in Neapel*, in "Römische Jahrbuch der Biblioteca Hertziana", XXXI, 1996, pp. 15-46.

E. Fahy, in *Gemäldegalerie Berlin. Complete Catalogue of Paintings*, Berlin 1986, p. 5.

E. Fahy, *Two suggestions for Verrocchio*, in "Studi di Storia dell'Arte in onore di Mina Gregori", Milano 1994, pp. 51-55.

U. Feraci, *Niccolò di Tommaso*, in *Entre tradition et modernité. Peinture italienne des XIVe et XVe siècle*, catalogo della mostra, Londres 2008, pp. 66-69.

U. Feraci, *Niccolò di Tommaso*, in *L'eredità di Giotto. Arte a Firenze 1340-1375*, catalogo della mostra a cura di A. Tartuferi, Firenze 2008, p. 140-143.

M.T. Filieri, *Cappelle, altari, polittici: dal prestigio delle commissioni alla dispersione del patrimonio*, in *Sumptuosa tabula picta. Pittori a Lucca tra gotico e rinascimento*, catalogo della mostra (Lucca) a cura di M.T. Filieri, Livorno 1998, pp. 38-40.

R. Fremantle, *Florentine Gothic Painters*, London 1975, pp. 513-522.

G. Freuler, *Die Fresken des Biagio di Goro Ghezzi in S. Michele in Paganico*, in "Mitteilungen des Kunsthistorischen Institutes in Florenz", XXV, 1981, pp. 31-58.

G. Freuler, *Biagio di Goro Ghezzi a Paganico*, Firenze 1986.

G. Freuler, *L'eredità di Pietro Lorenzetti verso il 1350: Novità per Biagio di Goro, Niccolò di Sozzo e Luca di Tommè*, in "Nuovi Studi", 4, 1997, pp.15 ss.

G. Freuler, *Biagio di Goro Ghezzi*, in "La Collezione Salini. Dipinti, sculture e oreficerie dei secoli XII, XIII, XIV, e XV", Firenze 2009, pp. 218-221.

Gamba C., *Giovanni dal Ponte*, in "Rassegna d'Arte", 4, 1904, pp. 177

C. Guarnieri, in *La Pinacoteca Nazionale di Bologna. Catalogo generale. 1. Dal Duecento a Francesco Francia*, a cura di J. Bentini, G.P. Cammarota, D. Scaglietti Kelescian, Venezia 2004, pp. 156-158, cat. 47.

C. Guarnieri, in *San Nicola da Tolentino nell'arte. Corpus iconografico. I. Dalle origini al Concilio di Trento*, a cura di V. Pace, Milano 2005, pp. 234-235, scheda 9.

C. Guarnieri, *Lorenzo Veneziano*, Cinisello Balsamo 2006, pp. 84-85, 190-192, 205-207, catt. 20, 35-36.

C. Guarnieri, *Per un corpus della pittura veneziana del Trecento al tempo di Lorenzo*, in "Saggi e Memorie di Storia dell'Arte", 30 (2006), 2008, pp. 31-34, pp. 55-57.

F. Guidi, *Per una nuova cronologia di Giovanni di Marco*, in "Paragone", XIX, 1968, pp. 29-30.

M. Heriard Dubreuil, *Valencia y el gótico internacional*, Valencia 1987, pp. 15, 197, fig. 36.

H. Horne, *Ancora di Giovanni dal Ponte*, in "Rivista d'Arte", 6, 1906, pp. 163-168.

H. Horne, *Giovanni dal Ponte*, in "The Burlington Magazine", 9, 1906, pp. 332-337.

Illustrated catalogue of 100 paintings of Old Masters of the Dutch, Flemish, Italian, French and English schools belonging to the Sedelmeyer Gallery which contains about 1000 original paintings of ancient and modern artists, Paris 1913, cat. no. 40, pp. 64-65.

G. Kaftal, *Saints in Italian Art: Iconography of the Saints in Tuscan Painting*, Florence 1965, pp. 62-75, 507-518.

G. Kaftal, *Iconography of the Saints in the Painting of North East Italy*, Firenze 1978, n. 227, coll. 811-816; n. 234, coll. 823-841.

H. Kiel, *Il Museo del Bigallo*, Milano 1977, p. 114 n. 4.

B. Klesse, *Seidenstoffe in der italienische Malerei des 14. Jahrhunderts*, Bern 1967, pp. 201, 286.

E. Kuhnel, *Francesco Botticini*, Strasburgo 1906, p. 33.

I. La Costa, in *Il Male. Esercizi di Pittura Crudele*, catalogo della mostra (Torino), a cura di V. Sgarbi, Milano 2005, pp. 60, 313, cat. 5.

A. Labriola, in *Da Bernardo Daddi al Beato Angelico a Botticelli. Dipinti fiorentini del Lindenau-Museum di Altenburg*, catalogo della mostra (Firenze) a cura di M. Boskovits, con D. Parenti, Firenze 2005, pp. 122-124.

A. Labriola, *Maestro del 1399 (Giovanni di Tano Fei)*, in *Da Bernardo Daddi al Beato Angelico a Botticelli. Dipinti fiorentini del Lindenau-Museum di Altenburg*, catalogo della mostra (Firenze), Firenze 2005, pp. 115-118.

M. Laclotte-E. Moench, *Peinture italienne. Musée du Petit Palais, Avignon*, Paris 2005, p. 57.

P. LEONE DE CASTRIS, *Arte di corte nella Napoli angioina*, Firenze 1986, pp. 208, 374-407.

P. LEONE DE CASTRIS, *A margine di "I pittori alla corte angioina". Maso di Banco e Roberto d'Oderisio*, in "Napoli, l'Europa", 1995, pp. 45-49.

P. LEONE DE CASTRIS, *Giotto a Napoli*, Napoli 2006, p. 106.

R. LONGHI, *Viatico per cinque secoli di pittura veneziana*, Firenze 1946 (ora in *Ricerche sulla pittura veneta, 1946-1969. Opere complete*, X, Firenze 1978, pp. 5, 43).

R. LONGHI, *Mostra della pittura bolognese del Trecento*, Bologna 1950 (ora in *Lavori in Valpadana 1934-1964. Opere complete*, VI, Firenze 1973, pp. 164, 182).

C. MACK, *A Carpenter's castato with information on Masaccio, Giovanni dal Ponte, Antonio di Domenico, and Others*, in "Mitteilungen des Kunsthistorischen Instituts in Florenz", XXIV, 1980, pp. 355-358.

G. MAGHERINI GRAZIANI, *Memorie dello Spedale Serristori in Figline*, Città di Castello 1892, pp. 4, 9.

A. MARCHI, in *Il Gotico Internazionale a Fermo e nel Fermano*, catalogo della mostra (Fermo) a cura di G. Liberati, Livorno 1999, pp.76-77, cat. 2 e 3.

A. MARCHI, in *Pittori a Camerino nel Quattrocento*, a cura di A. De Marchi, Milano 2002, pp. 102-157.

A. MARCHI, *Dalle rotte adriatiche alle rotte appenniniche. Appunti per una storia dell'arte fra Adriatico, Titano e Montefeltro*, in *Arte per mare. Dalmazia, Titano e Monetfeltro dal primo Cristianesimo al Rinascimento*, catalogo della mostra (San Marino) a cura di G. Gentili e A. Marchi, Cinisello Balsamo 2007, p. 67.

L. MARCUCCI, *Gallerie Nazionali di Firenze. I dipinti toscani del secolo XIV*, Roma 1965, p. 26.

A. MATTEOLI, *Giovanni Bonsi e gli affreschi nell'Oratorio di Sant'Urbano*, in "Bollettino dell'Accademia degli Euteleti della città di San Miniato", XV, 1950, p. 40.

M. MAZZALUPI, in *Pittori ad Ancona nel Quattrocento*, a cura di A. De Marchi e M. Mazzalupi, Milano 2008, pp. 102, 113 e 334, docc. 1-2; figg. 3-5.

E. MERCIAI, *Il probabile Giovanni di Tano Fei: un interprete bizzarro del gotico internazionale a Firenze*, in "Arte Cristiana", XCI, n. 815, 2003, pp. 79-91.

G. MILANESI, *Documenti inediti dell'arte toscana dal XII al XIV secolo*, in "Il Buonarroti", XIX, s. III, vol. III, 1888, p. 110.

S. MOSCHINI MARCONI, *Gallerie dell'Accademia di Venezia. Opere d'arte dei secoli XIV e XV*, Roma 1955, pp. 8-9, n. 5.

A. NANNINI, *La Quadreria di Carlo Lodovico di Borbone Duca di Lucca*, Lucca 2005, pp. 172-173 e 202.

M. NASONI, in *Pittura italiana dal '300 al '500*, a cura di M. Natale, Milano 1991, p. 168.

F. NAVARRO, *La pittura a Napoli e nel Meridione nel Quattrocento*, in *La pittura in Italia. Il Quattrocento*, Milano 1986, p. 462, fig. 646.

E. NERI LUSANNA, *Due opere fiorentine del Trecento e la devozione a Tobia*, in "Scritti per l'Istituto Germanico di Storia dell'arte di Firenze", Firenze 1997, pp. 55-62.

Notable Works of Art now on the Market in "The Burlington Magazine", 1955, XCVIII, dicembre, Pl. IX

R. OERTEL, *Frühe italienische Malerei in Altenburg. Beschreibender Katalog der Gemälde des 13. bis 16. Jahrhunderts im Staatlichen Lindenau-Museum*, Berlin 1961, p. 119.

R. OFFNER, *A Critical and Historical Corpus of Florentine Painting. A Legacy of Attributions*, ed. by H.B.J. Maginnis, New York 1981, pp. 34, 59, 60.

R. OFFNER, *A Critical and Historical Corpus of Florentine Painting. The school of St. Cecilia Master*, Sec. III, Vol. I, New York 1931, pp. 56-57.

R. OFFNER, *English XVIII Century Furniture & Decorations, Paintings By Old & Modern Masters, Early American Silver, Bronzes, Chinese Ceramics, Prints, Rugs Property of Henry P. McIlhenny & Mrs. John Wintersteen, Germantown, PA, Mrs. Herbert Adams, NY et al.*, Parke-Bernet Galleries, 5-7 June, 1946, n. 149.

R. OFFNER, *A Critical and Historical Corpus of Florentine Painting*, Sec. III, Vol. V, New York 1947, p. 212 n. 1.

A. PADOA RIZZO, *Andrea di Giusto Manzini*, in *Allgemeines Künstler-Lexikon*, II, Leipzig 1986, pp. 995-997

A. PADOA RIZZO, *Biografia di Andrea di Giusto*, in *La Cappella dell'Assunta nel Duomo di Prato*, Prato 1997, p. 145.

R. Pallucchini, *La pittura veneziana del Trecento*, Venezia-Roma 1964, pp. 183-188, figg. 562, 564.

M. Palmeri, *Profilo di un pittore fiorentino della metà del Trecento: il Maestro di Tobia*, in "Arte Cristiana", XCIII, n. 831, 2005, pp. 405-416.

S. Paone, *Giotto a Napoli. Un percorso indiziario tra fonti, collaboratori e seguaci*, in "Giotto e il Trecento – I saggi", catalogo della mostra (Roma) a cura di A. Tomei, Milano 2009, pp. 179-195.

S. Paone, in *Giotto e il Trecento – Le opere*, catalogo della mostra del Vittoriano a Roma a cura di A. Tomei, Milano 2009, p. 234.

G. Pascucci, *Le opere: storia, iconologia, analisi critica*, in *Pinacoteca parrocchiale. La storia, le opere, i contesti*, Corridonia 2003, pp. 27-37.

S. Pasquinucci, in *Lorenzo Monaco. Dalla tradizione giottesca al Rinascimento*, a cura di A. Tartuferi e D. Parenti, Firenze 2006, p. 315.

F. Pasut, *Ornamental Painting in Italy (1250-1310). An Illustrated Index*, in "A Critical and Historical Corpus of Florentine Painting", Florence 2003, pp. 81, 83.

F. Petrucci, *Andrea di Giusto Manzini*, in *La pittura in Italia. Il Quattrocento*, tomo II, Milano 1987, p. 557.

R. Pini, *Il mondo dei pittori a Bologna 1348-1430*, Bologna 2005, p. 53.

N. Pons, *Note artistiche sulla confraternita di Sant'Antonio Abate*, in "Paragone", 529-531-533, 1994, pp. 29-34.

N. Pons, *Jacopo del Sellaio e le confraternite*, in "La Toscana al tempo di Lorenzo il Magnifico. Politica Economia Cultura Arte", atti del convegno (Firenze, Pisa, Siena 1992), Pisa 1996, p. 288 e nota 14.

N. Pons, *Arcangelo di Jacopo del Sellaio*, in "Arte Cristiana", LXXXIV, 1996, 776, pp. 374-388.

N. Pons, *Le confraternite di San Giovanni Gualberto a Firenze*, in *Iconografia di San Giovanni Gualberto. La pittura in Toscana*, Ospedaletto (Pisa) 2002, pp. 220-221.

N. Pons, *Schede di restauro. Madonna adorante il Bambino con San Giovannino, Arcangelo di Jacopo del Sellaio, Firenze, Monastero delle Oblate di Careggi*, in "OPD.Restauro", 2003, 15, pp. 224-225.

P. Prezzolini, *Storia del Casentino*, I, Firenze 1859, p. 208.

G. Pudelko, *The Maestro del Bambino Vispo* in "Art in America", XXVI, 1938, p. 58 n. 27.

O. Pujmanová, *Andrea di Giusto in the National Gallery in Prague*, in "Bulletin of the National Gallery in Prague", 1, 1991, pp. 5-10.

C. L. Ragghianti, *Intorno a Filippo Lippi*, in "La Critica d'Arte", III, 1938, pp. 24-25.

S. Reinach, *Repertoire des peintures du moyen age et de la Renaissance (1280-1580)*, 1910, III, n. 339.

M. Rocher-Janneau, *Aynard, Edouard* in *The Dictionary of Art*, II, London 1996, pp. 880-881.

E. Romagnoli, *Biografia de' Bellartisti Senesi*, ms Biblioteca Comunale di Siena, vol. III, Siena 1835, pp. 261-266.

R. Romano, *Una Madonna delle Grazie nel Museo Diocesano di Napoli*, in "Arte cristiana", XCVII, 2009, 851, pp. 115-120.

S. Romano, *Andrea di Bonaiuto*, in *Enciclopedia dell'Arte Medievale*, I, Roma 1991, p. 602.

S. Romano, *Andrea di Bonaiuto*, in *Allgemeines Künstlerlexikon*, II, Leipzig 1986, p. 979; riedito in *Allgemeines Künstlerlexikon*, III, München-Leipzig 1992, p. 517.

S. Romano, *Eclissi di Roma. Pittura murale a Roma e nel Lazio da Bonifacio VIII a Martino V (1295-1431)*, Roma 1992, pp. 284-285 e 287-288 n. 49.

L. Sbaraglio, *Note su Giovanni dal Ponte "cofanaio"*, in "Commentari d'Arte", 38, XIII, 2007, pp. 32-47.

V. M. Schmidt, *Painted Piety. Panel Paintings for Personal Devotion in Tuscany, 1250-1400*, Firenze 2005, pp. 9-30, 44-58 e 212, 262 n. 28.

M. Scudieri, in *Capolavori a Figline. Cinque anni di Restauri*, catalogo della mostra (Figline Valdarno) a cura di C. Caneva, Firenze 1985, pp. 22-27.

M. Scudieri, *Il Museo Bandini a Fiesole*, Firenze 1993, pp. 106-107.

C. Shell, *Two triptychs by Giovanni dal Ponte*, in "The Art Bulletin", LIV, 4, 1972, pp. 41-46

E. S. Skaug, *Punch marks from Giotto to Fra Angelico*, vol. I, Oslo 1994, p. 162 n. 151.

C. Syre, *Studien zum "Maestro del Bambino Vispo" und Starnina*, Bonn 1979, pp. 124,173 n. 315.

A. TARTUFERI, *Due croci dipinte poco note del Trecento fiorentino*, in "Arte Cristiana", LXXII, n. 700, 1984, pp. 11-12 n. 9.

A. TARTUFERI, in *La Collezione di Gianfranco Luzzetti. Dipinti, sculture e disegni dal XIV al XVIII secolo*, Firenze 1991, pp. 49-50.

A. TARTUFERI, *Per la pittura fiorentina di secondo Trecento: Niccolò di Tommaso e il Maestro di Barberino*, in "Arte Cristiana", LXXXI, 1993, n. 758, 337-338 e 343 nn. 1 e 4.

A. TARTUFERI, in *Dal Duecento a Giovanni da Milano*, "Cataloghi della Galleria dell'Accademia di Firenze – Dipinti", a cura di M. Boskovits-A. Tartuferi, vol. I, Firenze 2003, pp. 140-144.

A. TARTUFERI, in *Miniatura del '400 a San Marco. Dalle suggestioni avignonesi all'ambiente dell'Angelico*, Catalogo della mostra, Firenze 2003, pp. 77, 148-149, 155-156.

A. TARTUFERI, *Jacopo di Cione*, in "Dizionario biografico degli italiani", vol. 62, Roma 2004, p. 57.

A. TARTUFERI, *Il Maestro del Bigallo e la pittura della prima metà del Duecento agli Uffizi*, Firenze 2007, pp. 41-45.

A. TARTUFERI, in *Dagli Eredi di Giotto al primo Cinquecento,* Firenze 2007, pp. 18-23, 28, 30, 94-99.

A. TARTUFERI, in *Le opere del ricordo. Opere d'arte dal XIV al XVI secolo appartenute a Carlo De Carlo, presentate dalla figlia Lisa*, a cura di A. Tartuferi, Firenze 2007, pp. 28-31.

A. TARTUFERI, *I pittori dell'Oratorio: Il Maestro di Barberino e Pietro Nelli, Spinello Aretino e Agnolo Gaddi*, in *L'Oratorio di Santa Caterina all'Antella e i suoi pittori*, catalogo della mostra, Firenze 2009, p. 88.

F. TODINI, in *Gold Backs 1250-1480*, catalogo della mostra (Londra), London 1996, pp. 44-46.

P. TOESCA, *Umili pittori Fiorentini Del Principio del Quattrocento. L'Arte*, Roma 1904, pp. 49-58.

P. TOESCA, *Il Trecento*, Torino 1951, p. 690 n. 217.

P. TOESCA, *La Pinacoteca Nazionale di Siena: i dipinti dal XV al XVIII secolo*, Siena 1978, p. 64, cat. n. 431

J. TRIPPS, *Tendencies of Gothic in Florence: Andrea Bonaiuti*, in "A Critical and Historical Corpus of Florentine Painting", Sec. IV, Vol. VII (Part I), a cura di M. Boskovits, Florence 1996, pp. 14, 32 e 122-125.

J. TRIPPS, *Andrea Bonaiuti*, in *Da Bernardo Daddi al Beato Angelico a Botticelli. Dipinti fiorentini del Lindenau-Museum di Altenburg*, catalogo della mostra (Firenze) a cura di M. Boskovits, con l'assistenza di D. Parenti, Firenze 2005, pp. 57-59, 107-115, 123.

R. VAN MARLE, *The Development of the Italian School of Painting*, The Hague 1923-1938, IX, pp. 197 fig. 126, 618.

R. VAN MARLE, *The Development of the Italian Schools of Painting,* The Hague 1923-1938, XI, p. 547.

R. VAN MARLE, *The Development of the Italian Schools of Painting*, The Hague 1923-1938, XVI, pp. 465-485.

J. VAN WAADENOIJEN, *A Proposal for Starnina: exit the Master del Bambino Vispo?* in "The Burlington Magazine", CXVI, 1974, pp. 82-91.

G. VASARI, *Lives of the Painters, Sculptors and Architects*, trans. G. du C. de Vere, I, London 1996, p. 195

L. VENTURINI, in *Maestri e botteghe. Pittura a Firenze alla fine del Quattrocento*, catalogo della mostra (Firenze), Milano 1992, p. 113 nota 25,148 e 155, nota 11.

L. VENTURINI, *Francesco Botticini*, Firenze 1994, pp. 8, 25, 41, 49-50 110, n. 26, fig. 30.

L. VENTURINI, *Il Maestro del 1506: la tarda attività di Bastiano Mainardi*, in "Studi di Storia dell'Arte", 5-6, 1994-95, p. 132.

L. VENTURINI, in *Da Ambrogio Lorenzetti a Sandro Botticelli*, Firenze 2003, p. 150.

P. VITOLO, «*Un maestoso e quasi regio mausoleo». Il sepolcro Coppola nel Duomo di Scala*, in "Rassegna Storica Salernitana", N.S., n. 40, 2003, pp. 11-50.

P. VITOLO, *La chiesa della Regina. L'Incoronata di Napoli, Giovanna I d'Angiò e Roberto di Oderisio*, Roma 2008, pp. 62, 81-95.

C. VOLPE, *Sulla Croce di San Felice in Piazza e la cronologia dei crocifissi giotteschi*, in *Giotto e il suo tempo*, Atti del Congresso internazionale per la celebrazione del VII centenario della nascita di Giotto (Assisi-Padova-Firenze, 24 settembre-1 ottobre 1967), Roma 1971, p. 262.

C. VOLPE, in *Pittura a Rimini tra gotico e rinascimento. Recupero e restauro del patrimonio artistico riminese. Dipinti su tavola*, catalogo della mostra (Rimini), Rimini 1979, pp. 32-37.

J. WAADENOIJEN, *Starnina e il gotico internazionale a Firenze*, Firenze 1983, fig. 30.

F. Zeri, *Il Maestro del 1456*, in "Paragone", I, 1950, 3, pp.19-25, ried. in *Giorno per giorno nella pittura. Scritti sull'arte dell'Italia centrale e meridionale dal Trecento al primo Cinquecento*, Torino 1992, pp. 191-194.

F. Zeri, *Perché Giovanni da Gaeta e non Giovanni Sagitano*, in "Paragone", XI, 1960, 129, pp. 51-53, ried. in *Giorno per giorno nella pittura. Scritti sull'arte dell'Italia centrale e meridionale dal Trecento al primo Cinquecento*, Torino 1992, pp. 195-196.

F. Zeri, *Appunti sul Lindenau Museum di Altenburg*, in "Bollettino d'Arte", XLIX, 1964, pp. 49-50.

F. Zeri, *La mostra "Arte in Valdelsa" a Certaldo*, in "Bollettino d'Arte", XLVIII, 1963, pp. 247, 256 n. 6.

F. Zeri-E. Gardner, *Italian Paintings. A Catalogue of the Collection of the Metropolitan Museum of Art. Florentine School*, New York 1971, p. 51.

F. Zeri, *Un'ipotesi per Buffalmacco*, in "Diari di lavoro 1", Torino (1971), 1983, pp. 3-5.

F. Zeri, *La collezione Federico Mason Perkins*, Torino 1988, p. 100.

Catalogue of a Portion of the Gallery of His Royal Highness The Duke of Lucca, catalogo della vendita Christie's, London, 25 luglio 1840, lot n. 4.

Catalogue des objets d'art provenant de la Collection Bardini de Florence, catalogo della vendita Christie's, 3 Juin 1899, p. 62, tav. 58.

Catalogue of the Collection of Highly Important Pictures by Old Masters of Sir William Neville Abdy, Bart. Deceased, Lat of 21 Park Square East, Regents Park, N.W. And the Elms, Newdigate,

Dorking, catalogo della vendita Christie's, London 1911, lot n. 105.

Catalogue des tableaux anciens Écoles Primitives et de la Renaissance Écoles Anglaise, Flemande, Française, Hollandaise des XVII° et XVIII° siècles Tableaux Modernes Dessins et Pastels Anciens et Modernes Objets d'Art de Haute Curiosité et d'Ameublement composant la Collection de feu M. Édouard Aynard, Paris Galerie Georges Petit, 1-4 dicembre 1913, p. 58, lot n. 45.

Catalogo di vendita Christie's, London, 20 novembre 1925, lotto 56.

The Ercole Canessa Collection, Sold to Facilitate the Liquidation of His Estate, catalogo della vendita, American Art Association, Anderson Galleries, New York, 29 marzo 1930, lot n. 91.

Antichità in vendita all'asta. Selezione parziale di oggetti delle collezioni di famiglia patrizia toscana, catalogo della vendita Auctio, 6 giugno, Firenze 1935, lotto n. 133.

Tableau Anciens, catalogo della vendita Sotheby's, Monaco (Monte-Carlo), 20 giugno 1987, lot n. 301.

The Estate of Walter P. Chrysler, Jr. Old Master and 19th Century Paintings, catalogo della vendita Sotheby's, New York, 1 giugno 1989, lot n. 4.

Catalogo di vendita Sotheby's, Londra, 21 aprile 1993, lotto n. 136

Arredi e dipinti dell'abitazione di un'importante famiglia milanese, catalogo della vendita Finarte n. 1017, Milano, 1 ottobre 1997, lotto n. 230.

Important Old Master Paintings and Arts of the Renaissance, catalogo della vendita Sotheby's, New York, 25 gennaio 2001, lot n. 5.

Finito di stampare in Firenze
presso la tipografia editrice Polistampa
Settembre 2009